U0136331

藝　術　館

遠流出版公司　　　　吳瑪悧／主編

藝術館　52

女性主義與藝術歷史：
擴充論述(I)

編者／Norma Broude and
　　　Mary D. Garrard

譯者／謝鴻均等

主編／吳瑪悧

封面設計／唐壽南

內頁完稿／陳春惠

責任編輯／曾淑正

發行人／王榮文
出版發行／遠流出版事業股份有限公司
台北市汀州路三段184號7樓之5
郵撥／0189456-1
電話／(02)23651212
傳眞／(02)23657979
香港發行／遠流(香港)出版公司
香港北角英皇道310號雲華大廈四樓505室
電話／25089048　傳眞／25033258
香港售價／港幣150元

著作權顧問／蕭雄淋律師
法律顧問／王秀哲律師・董安丹律師

排版／天翼電腦排版印刷股份有限公司
電話／(02)27054251

1998年5月1日　初版一刷
行政院新聞局局版台業字第1295號

售價／新台幣450元
缺頁或破損的書請寄回更換
版權所有・翻印必究
Printed in Taiwan
ISBN 957-32-3587-0

YL*ib* 遠流博識網
http://www.ylib.com.tw
E-mail:ylib@yuanliou.ylib.com.tw

女性主義與藝術歷史

The Expanding Discourse: Feminism and Art History

[擴充論述] I

Norma Broude, Mary D. Garrard 編

謝鴻均等 譯

作者簡介

柏德 (Marilynn Lincoln Board)

紐約州立大學日內西奧 (Geneseo) 分校藝術史系助理教授。其他出版品包括以華茲 (G. F.Watts)、尼爾 (Alice Neel) 及斯佩洛 (Nancy Spero) 等人為題的論文。兩本寫作中的書皆在探索斯佩洛與華茲藝術中的圖像。

布魯克斯 (Peter Brooks)

耶魯大學惠特尼人文研究中心楚瑞波 (Tripp) 教授，教授法文與比較文學系。著有《俗世小說》(*The Novel of Worldliness,* 1969)，《肥皂劇式的想像》(*The Melodramatic Imagination,* 1976；平裝本二刷，1985)，《閱讀情節》(*Reading for the Plot,* 1984；平裝本二刷，1985)。近作《故事化身體》(*Storied Bodies*) 即將出版，內容探討故事與身體之間的關係。他的文章與評論出現於眾多期刊中，諸如《紐約時報書評雜誌》(*The New York Times Book Review*)、《批判研究》(*Critical Inquiry*)、《時報文論附刊》(*Times Literary Supplement*)。

布羅德 (Norma Broude)

華盛頓特區美國大學藝術史教授。著有《班痕畫家：十九世紀義大利畫家》(*The Macchiaioli: Italian Painters of the Nineteenth Century,* 1987)，《印象派，女性主義閱讀記：十九世紀藝術、科學及自然的性別化過程》(*Impressionism, A Feminist Reading: The Gendering of Art, Science, and Nature in the Nineteenth Century,* 1991)，《喬治·秀拉》(*Georges Seurat,* 1992)。除了與葛拉德共同編輯本書之外，她並獨自編纂《透視秀拉》

（*Seurat in Perspective*, 1978）與《世界印象派：國際性的運動，一八六〇至一九二〇年》（*Impressionism: The International Movement, 1860-1920*, 1990；各有英文、法文、德文和義大利文等版本）。現任 Rizzoli 藝術系列叢書總編輯。

卡羅（Margaret D. Carroll）

維樂斯利學院（Wellesley College）藝術史副教授，曾發表多篇以林布蘭、十六世紀的農人與政治爲主題的論文。目前專心寫作《權力的典範：歐洲藝術中的性別形象與政治理論》（*Paradigms of Power: Gender Imagery and Political Theory in European Art*）一書。

安‧考斯（Mary Ann Caws）

紐約市立大學研究中心法文與比較文學傑出教授，並共同擔任亨利‧佩爾（Henri Peyre）人文研究院主任。著有《達達與超現實主義之詩》（*The Poetry of Dada and Surrealism*），《文本之眼：知覺論文三篇》（*The Eye in the Text: Essays in Perception*），《文路的形上詩學：超現實主義及其後的文本結構與內涵》（*The Metapoetics of the Passage: Architextures in Surrealism and After*），《閱讀現代小說的佈局》（*Reading Frames in Modern Fiction*），以及近作《介入的藝術：視覺與語言文本的重點閱讀法》（*The Art of Interference: Stressed Readings in Visual and Verbal Texts*）。她曾任現代語言協會及美國比較文學協會會長。

鄧肯（Carol Duncan）

新澤西州藍波學院（Ramapo College）現代藝術系藝術史教授。她曾出版無數文章，內容關於美術館以及各方面之現代藝術，時間範圍橫跨十八至二十世紀，幾乎全部文章均收錄

於各論文集。其影響深遠之社會與女性主義分析將集結成一部個人論文集，由劍橋大學出版社出版。討論美術館的著述《文明化的儀式：公共美術館之內》(*Civilizing Rituals: Inside Public Art Museums*, 1995)，中譯本由遠流出版公司出版，王雅各譯。

伊文（Yael Even）

聖路易密蘇里大學藝術史系助理教授，曾出版關於義大利文藝復興藝術之論文與評論數篇。在其近著及寫作中的著作，她檢驗了吉伯提（Ghiberti）與布魯內拉奇（Brunelleschi）之間的關係、米開蘭基羅藝術中的女性形象、女性及男性藝術家所創造之女性形象，以及作為英雄的英雌。

加柏（Tamar Garb）

倫敦大學大學學院藝術史系講師。已出版的著作有《女性印象派畫家》(*Women Impressionists*, 1986)，《莫莉索與家庭、友人通訊集》(*The Correspondence of Berthe Morisot with Her Family and Friends*)（與阿德勒〔Kathleen Adler〕合編，1986)，以及《莫莉索》(*Berthe Morisot*)（與阿德勒合著，1987)。其已出版和即將出版的論文均有關莫莉索、巴什克采夫、女性藝術家與裸體，以及性別與再現之議題。

葛拉德（Mary D. Garrard）

華盛頓特區美國大學藝術史教授。著有《阿特米西亞‧簡提列斯基：義大利巴洛克藝術中的英雌形象》(*Artemisia Gentileschi: The Image of the Female Hero in Italian Baroque Art*, 1989；平裝本，1991)，多篇文章和評論論及女性主義與藝術史、珊索維諾(Jacopo Sansovino)、米開蘭基羅與拉斐爾，以及文藝復興時期的雕刻。她並與布羅德共同編輯本書。她目

前正研究安古索拉（Sofonisba Anguissola），寫作中的書名為《文藝復興時期義大利的自然、藝術與性別》（*Nature, Art, and Gender in Renaissance Italy*）。

高芬（Rona Goffen）

綠葛室大學（Rutgers University）藝術史系傑出教授及講座。她發表過無數的文章和評論，著有《文藝復興時期威尼斯的虔敬與贊助：貝里尼、提香與聖芳濟信徒》（*Piety and Patronage in Renaissance Venice: Bellini, Titian, and the Franciscans*, 1986；平裝修訂版，1990），《衝突中的靈性：聖芳濟與喬托的巴地教堂》（*Spirituality in Conflict: Saint Francis and Giotto's Bardi Chapel*, 1988），《喬凡尼·貝里尼》（*Giovanni Bellini*, 1989；義大利文版，1990）；並與泰特爾（Marcel Tetel）及韋特（Ronald Witt）一起編輯《十五世紀佛羅倫斯的生與死》（*Life and Death in Fifteenth-Century Florence*, 1989），現正寫作《提香的女人》（*Titian's Women*）。

海倫德（Janice Helland）

加拿大蒙特婁協和大學（Concordia University）藝術史系助理教授。她剛完成加拿大維多利亞大學博士學位，並發表討論麥當勞（Frances MacDonald）、卡靈頓（Leonora Carrington）與女性主義藝術史的論文及評論。目前的研究在檢驗格拉斯哥畫派（Glasgow School）中女性藝術家之間的友誼與創作關係。

席格內（Anne Higonnet）

維樂斯利學院藝術史系助理教授。她的出版品含括多篇論文，研究領域自十九世紀法國之性別與再現問題、十九與二十世紀女性視覺文化至國家女性藝術博物館。著有《莫莉索的傳

記》(*Berthe Morisot: A Biography*)(巴黎，1989；紐約與倫敦，1990；斯德哥爾摩，1991)，《莫莉索藝術中的女性形象》(*Berthe Morisot's Images of Women*, 1992)。

坎本 (Natalie Boymel Kampen)

柏納學院 (Barnard College) 藝術史與女性研究教授，其文章與評論多以希臘及羅馬藝術爲論述中心。著有《形象與身分：歐西雅的羅馬女工》(*Image and Status: Roman Working Women in Ostia*, 1981)；一本教育課程手冊《古典時期的女性》(*Women in Classical Antiquity*)(與潘茉若〔Sarah B. Pomeroy〕合著，1983)；目錄《文藝復興時期的平面藝術》(*Renaissance Graphics*)(與亞敏斯〔Winslow Ames〕合著，1971)及《希拉五年記》(*Hera: Five Years*, 1979)。另與人合著《遠古時期女性資料彙編》(*Sourcebook for Women in Antiquity*)。

藍嘉 (Helen S. Langa)

教堂丘 (Chapel Hill) 北卡羅萊納大學美國藝術史博士候選人。曾發表一篇論史賓塞 (Lilly Martin Spencer) 的文章，目前教授課程包括女性版畫家、尼加拉瓜藝術、流行文化，以及其他主題不等。她本身也是一位藝術家，在北卡羅萊納州及華盛頓特區均舉辦過展覽。

萊尼斯 (Barbara Buhler Lynes)

巴爾的摩藝術學院馬里蘭研究所 (Maryland Institute) 藝術史系教授及講座。文章與評論內容多探討義大利文藝復興時期藝術，以及女性藝術家歐姬芙。著有《歐姬芙、史提格利茲與批評家，一九一六至一九二九年》(*O'Keeffe, Stieglitz and the Critics*, 1916-1929, 1991)。目前正撰述《論歐姬芙藝術的批評家》(*Critics on the Art of Georgia O'Keeffe: 1930-1990*) 一書。

麥爾斯 (Margaret R. Miles)

哈佛神學院神學系布西 (Bussey) 教授，發表之文章與評論均企圖連結神學、藝術與女性主義。眾多著作中的重要出版品：《影像作爲洞見：西方基督教與世俗文化中的視覺悟性》(*Image as Insight: Visual Understanding in Western Christianity and Secular Culture*, 1985)，《純潔與有力的：神聖形象與社會現實中的女性》(*Immaculate and Powerful: The Female in Sacred Image and Social Reality*) (與艾金森〔Clarissa W. Atkinson〕和布嘉南〔Constance H. Buchanan〕合編，1985；英國版，1987)，《西方基督教世界的女性裸露與宗教意義》(*Carnal Knowing: Female Nakedness and Religious Meaning in the Christian West*, 1989)。

諾克林 (Linda Nochlin)

紐約市立大學藝術史系教授。她是劃時代專文〈爲什麼沒有偉大的女性藝術家?〉的作者，並因研究十九世紀女性藝術家及性別議題而遠近馳名。她的論文集有二冊：《女性、藝術與權力》(*Women, Art, and Power and Other Essays*, 1988) 和《視覺的政治：十九世紀藝術與社會論文集》(*The Politics of Vision: Essays on Nineteenth-Century Art and Society*, 1989)，並撰有《寫實主義》(*Realism*, 1971)。她和哈里斯 (Ann Sutherland Harris) 共同舉辦展覽「女性藝術家，一五五〇至一九五〇年」(1976)，並與芳思 (Sarah Faunce) 舉辦「重論庫爾貝」(*Courbet Reconsidered*, 1988)。

歐文斯 (Craig Owens)

已歿，曾任《藝術在美國》(*Art in America*) 雜誌評論家和資深編輯。他的著作廣泛討論當代藝術的議題。本書所選取的文章以及〈再現、挪用過程與權力〉(Representation, Appropri-

ation and Power)（《藝術在美國》，1982 年 5 月號），對後現代藝術理論極具影響。

波洛克（Griselda Pollock）

英格蘭里茲大學（University of Leeds）藝術社會史與批評史教授、文化研究中心主任。除了以研究梵谷和前拉斐爾畫派聞名之外，她的女性主義藝術史論著和論文集也廣爲流傳、影響深遠。這些著作包括：《瑪麗·卡莎特》（*Mary Cassatt*, 1980），《女大師：女性、藝術與意識形態》（*Old Mistresses: Women, Art and Ideology*）（與帕克〔Rozsika Parker〕合著，1981），《勾畫女性主義：藝術與婦女運動，一九七〇至八五年》（*Framing Feminism: Art and the Women's Movement, 1970-85*）（與帕克合著，1987），《視象與差異：女性主義、女性特質與藝術史》（*Vision and Difference: Feminism, Femininity and the Histories of Art*, 1988）。另外，近作爲《差異化大師：女性主義歷史》（*Differencing the Canon: Desiring Feminist Histories*, 1992）。

萊里（Patricia L. Reilly）

布萊恩·毛爾學院（Bryn Mawr College）藝術史碩士，目前於加州大學柏克萊分校攻讀語言修辭系博士，正處於寫作論文的階段。本書所收論文，亦發表於《性別》（*Genders*）期刊，是她的第一份出版品。

薩斯羅（James M. Saslow）

紐約市立大學皇后學院藝術史系副教授。著有《文藝復興藝術中的美少年：藝術與社會中的同性戀傾向》（*Ganymede in The Renaissance: Homosexuality in Art and Society*, 1986；西班牙文版，1990），《米開蘭基羅詩作：註解與翻譯》（*The Poetry*

of *Michelangelo: An Annotated Translation*, 1991）。除了是義大利文藝復興時期藝術的專家外，他還是一位目前逐漸興起的女、男同志研究的先鋒研究者，並撰述、廣泛教授、探討同性戀傾向與人文藝術間的多重關係。

賽門（Patricia Simons）

密西根大學藝術史與女性研究副教授。她曾寫作文章、評論並發表多篇論文，討論焦點在於文藝復興時期藝術，特別是肖像畫，以及女性藝術。她曾與肯特（F. W. Kent）共同編輯《文藝復興時期義大利的贊助制度、藝術與社會》（*Patronage, Art, and Society in Renaissance Italy*, 1987）。在一九八八年，她並編纂《文藝復興時期與巴洛克時期義大利的性別與性意識：一套可用的參考書目》（*Gender and Sexuality in Renaissance and Baroque Italy: A Working Bibliography*）（修訂版即將面世）。

西姆斯（Lowery S. Sims）

紐約大都會博物館二十世紀藝術部門副組長，曾在該機構負責辦理戴維斯（Stuart Davis）的藝術展。廣泛為文介紹當代藝術家，對非洲、拉丁美洲、美洲原住民及亞裔美國藝術家有濃厚的興趣。於霍普金斯大學（Johns Hopkins University）獲得藝術史碩士學位，目前是紐約市立大學研究中心博士候選人。她在藝術批評上傑出的表現，曾獲大學藝術協會所頒發的一九九一年瑪瑟獎學金（Frank Jewett Mather Award）。

索羅門—高杜（Abigail Solomon-Godeau）

藝術史學者與藝術批評家，曾在許多類似《藝術在美國》的期刊上發表文章，談論現代、當代藝術與攝影。她現在任教於加州大學聖塔芭芭拉分校，即將出版論文集《船塢區攝影》（*Photography at the Dock*）。

德士法喬吉斯 (Freida High W. Tesfagiorgis)

身兼藝術家與藝術史家一職，同時又在威斯康辛大學非美研究系擔任非洲及美國藝術教授。她曾舉辦極多非洲藝術展及非裔美國人的藝術展，包括「威斯康辛連線：黑人藝術家的過去和現在」(The Wisconsin Connection: Black Artists Past and Present, 1987)；她也在展覽目錄、期刊與百科全書上發表論文。她的藝術作品並曾在西非做全國性的展覽。

華格納 (Anne M. Wagner)

加州大學柏克萊分校現代藝術教授。其發表之文章多半以卡波、十九世紀雕塑、庫爾貝、羅丹與莫內為題，並撰述相當多元的評論。著有《卡波：第二帝國的雕塑家》(*Jean-Baptiste Carpeaux: Sculptor of the Second Empire*, 1986；平裝本, 1990)。

薇德 (Josephine Withers)

馬里蘭大學藝術史副教授。著有《貢薩列斯：鐵雕作品》(*Julio Gonzalez: Sculpture in Iron*, 1978)，《華盛頓藏館中的女性藝術家》(*Women Artists in Washington Collections*, 1979)(展覽目錄)。論文研究範圍有各類藝術家與主題，包含十九世紀女性藝術家、各類「轟動」的大展、梅瑞・歐本漢 (Méret Oppenheim)、裘蒂・萍圖 (Jody Pinto)、伊蓮娜・安汀 (Eleanor Antin)、玫・史蒂芬斯 (May Stevens) 與游擊隊女孩 (Guerrilla Girls)。目前撰寫《冥想繆斯》(*Musing About the Muse*) 一書。

澤波羅 (Lilian H. Zirpolo)

綠葛室大學藝術史博士候選人。這裏收錄的文章是她的首次出版品 (亦刊登於《女性藝術雜誌》〔*Woman's Art Journal*〕)，曾以論文的方式發表於弗瑞克藏館 (Frick Collection) 及美術研究所論文研討會上。

女性主義與藝術歷史：擴充論述

The Expanding Discourse: Feminism and Art History

◆目錄◆

作者簡介

序言

導論　　諾瑪·布羅德與瑪麗·葛拉德　　5

1 / 聖母瑪利亞裸露的那隻乳房
　　托斯卡尼早期文藝復興文化的裸露、性別、與宗教意義
　　　　　　　　瑪格麗特·麥爾斯　　53

2 / 框裏的女人
　　文藝復興人像畫的凝視、眼神、與側面像
　　　　　　　　派翠西雅·賽門　　77

3 / 達文西
　　女性畫像，女性本質　　瑪麗·葛拉德　　121

4 / 馴服俗劣的色彩
　　義大利文藝復興的色彩觀　　派翠西雅·萊里　　175

5 / 波提且利的《春》
　　給新娘的訓誡　　莉麗安·澤波羅　　203

6 / 提香的《神聖與世俗之愛》和婚姻關係

蘿娜・高芬　　*223*

7 / 傭兵涼廊

展示如何馴服女性的櫥窗　　耶爾・伊文　　*255*

8 / 絕對的情色

魯本斯和他神秘的性暴力　　瑪格麗特・卡羅　　*277*

9 / 沉默的他者

羅馬奧古斯都的古典主義與十八世紀歐洲的新古典主義之性別寓意　　娜特莉・坎本　　*321*

10 / 蟄居的視界

十九世紀歐洲畫作中的女性經歷　　安・席格內　　*337*

11 / 無奈的隱瞞

關於羅莎・邦賀的《馬市》中，女同性戀的詮釋與抑制

詹姆斯・薩斯羅　　*365*

12 / 女性藝術

法國十九世紀晚期的論點　　泰瑪・加柏　　*403*

13 / 莫莉索的《奶媽》

印象派繪畫中的工作與休閒　　琳達・諾克林　　*445*

14 / 現代性與女性特質的空間　　葛蕾塞達・波洛克　　*469*

15 / 竇加與法國女性主義，約一八八〇年

「斯巴達青年」，妓院單刷版畫與浴者圖像

諾瑪・布羅德　　*519*

16 / 雷諾瓦和自然的女人　　泰瑪・加柏　　*567*

17 / 回歸原始

　　高更與原始現代主義　　索羅門-高杜　　*605*

18 / 高更筆下的大溪地胴體　　彼得・布魯克斯　　*637*

19 / 紐約現代美術館內的騷娘們　　卡洛・鄧肯　　*665*

20 / 架構在馬蒂斯奴婢畫上的想像和意識形態

　　馬莉琳・林肯・柏德　　*689*

21 / 攝影和繪畫中的女人

　　超現實藝術中的女性化身　　瑪麗・安・考斯　　*731*

22 / 芙瑞達・卡蘿繪畫中的文化、政治和身分認同

　　珍尼絲・海倫德　　*763*

23 / 平等主義的理想境界，兩性關係論題

　　女性版畫家與WPA/FAP版畫藝術計畫

　　海倫・藍嘉　　*785*

24 / 李・克雷斯納就是L. K.　　安・華格納　　*815*

25 / 歐姬芙與女性主義

　　定位的問題　　芭芭拉・布勒・萊尼斯　　*841*

26 / 茱蒂・芝加哥的《晚宴》

　　一個個人的女性史觀點　　約瑟芬・薇德　　*871*

27 / 族羣暴動，雞尾酒會，黑豹，登陸月球，女性主義者

　　費茲・林哥爾德的六〇年代美國觀察記

　　羅莉・西姆斯　　*903*

28 / 非洲女性中心主義以及它在卡列特與林哥爾德藝術作品中的

　　成果　　德士法喬吉斯　　*919*

29 / 其他論述

女性主義者與後現代主義　克雷格·歐文斯　*945*

譯名索引　*979*

The Expanding Discourse:

Feminism
Art
History

女性主義與藝術歷史

[擴充論述] I

Norma Broude, Mary D. Garrard 編

謝鴻均等 譯

序言

本書所收集整理的二十九篇文章，是本世紀末最精彩的女性主義藝術史撰文。我們在一九八一年蒐集第一冊的文章時，便發現自己實際上是從研究事物的認知，而非方法，來研究一個還沒有名稱，也尚未有明確定義的新型態美術史。當時我們從廣泛且豐富的資源中選擇文稿：有些來自研討會的報告；有些來自現已停刊的刊物，《女性主義藝術期刊》(Feminist Art Journal)；有些則來自尚未出版的撰文；也有為數不少的作品來自出版的叢書，以及主流刊物，像是《藝術號外》(The Art Bulletin)，但其中有許多都不是出自自覺性女性主義觀點。我們將這些代表各類議題的稿件——從史前時代，到二十世紀的論題與階段——組合成一新的整體，以延續的女性主義觀點，來洞悉每一個文化階段的藝術史。

而十年過後，新的任務又出現了。我們現在所面對的是新的理論和評論觀點，以及跨越多重領域的「女性研究」和「性別研究」所孕育出來的學術性藝術史；因此，目前的問題是，如何在這些豐富、多量、多樣、以及重要的觀念脈絡中作選擇。我們最早的決議之一是將本冊範圍限制在文藝復興至今，因過去十年的大部分女性主義藝術史學家，主要都從事於這段歷史的研究；而我們也認為可以這段時期為主，增強文章之間的關連性，以及本書的用途。此外，為了避免引用過多女性主義藝術史的文章與評論，我們並決定不摘用以下的書籍以及女性主義藝評：其書籍如惠特尼‧查特威克（Whitney Chadwick）所著的《女性藝術家與超現實主義》（*Women Artists and the Surrealist Movement*）（Thames and Hudson, 1985 and 1991），麗莎‧提克尼（Lisa Tickner）所著的《女性的景觀：一九〇七至一四年間女性投票權運動的圖像》（*The Spectacle of Women: Imagery of the Suffrage Campaign, 1907-14*）（University of Chicago Press, 1988），葛羅瑞亞‧費門‧歐蘭斯坦(Gloria Feman Orenstein)所著的《女神的又一春》(*The Reflowering of the Goddess*)（Pergamon Press, 1990），以及黛安‧羅素（H. Diane Russell）所著的《伊娃／愛維：文藝復興與巴洛克版畫中的女性》（*Eva／Ave: Women in Renaissance and Baroque Prints*）（National Gallery of Art, Washington, D.C., 1990, and The Feminist Press, 1991）；而女性主義藝評方面，如愛蓮娜‧雷文（Arlene Raven）、卡珊德拉‧藍格（Cassandra L. Langer）及瓊安娜‧弗綠（Joanna Frueh）所合編的《女性主義藝術評論集》（*Feminist Art Criticism: An Anthology*）（UMI Research Press, 1988, and HarperCollins, 1991）。

　　我們對文章選擇的另一特色，是從難以掌握却是極為重要的範疇

著手；而本書的所有文章也都是從女性主義的角度，對藝術與美術史的性別意識提出一些異議。以性別為主題的分析公平地探討性別差異，似乎能夠使其立場中立，其實卻不然；舉例來說，近來性別研究的趨勢便是以「性別化的主觀意識」，來研討男性沙文主義的藝術潮流——如抽象表現主義和極限藝術。此性別意識的分析僅指出女性為何無法進入抽象表現主義與極限藝術的領域裏，對她們卻沒有實質的幫助。因這些研究的焦點仍是以男性為中心，而他們的藝術風格也是一般美術史首先記載的；這些藝術風格在目前雖是由他們的「性別自覺」來作分析，卻仍舊隱約地保留過去以男性為主的沙文意義。而從男性的主觀意識來看，如上所做的分析也並沒有觸及以男性為主的藝術及其文化背景，因此也無法具體化藝術風格的價值和權力結構。在一個依舊以父權為主，兩性不平等的社會裏，令人懷疑的是，如此的「中立」仍是以男性至上，實際上是言之過早的。

另一方面來說，性別地位的權力不均也使女性主義學者意識到，我們的歷史及其意義均被曲解了。從一篇篇不斷地修正和展論的美術史撰文中，女性主義學者們發現自己的任務是「使事情能夠妥善呈現」。她們的主題和內容是針對美術史所延續的一些曲解和遺漏及刪除，並非中立不偏的；而她們共同的責任是塑造女性、以及女性藝術創作的主題和認知，以其更為豐富與精確的論述，來改變歷史。我們深信，鼓勵這樣的女性主義研究以改善現況，是非常重要的。

我們感謝為本書提供稿件的作者，他們有創意和具突破性的作品，以及對這個研究熱情的支持與合作，使本書能夠有所豐收。我們尤其感謝在本書的輪廓大綱尚未定型時，每一位作者所給予的信任與專業尊重。

在此要向哈波柯林斯（HarperCollins, Harper & Row的前身）的主編凱斯・甘斐德（Cass Canfield, Jr.）致上誠懇的謝意，因爲他非凡的遠瞻，才有《女性主義與藝術歷史：對傳統美術史的質疑》（*Feminism and Art History: Questioning the Litany*）和這本《擴充論述》的存在；他深得人信賴的直覺在出版第一本書時，便戰勝了其他編輯的反對聲浪，而接著更以續集的必要性來說服我們繼續研究。此外，我們也再一次地接受了哈波出版社所有專業成員的支持與協助，尤其是Bronwen Crothers 和 Bitite Vinklers，以及我們的設計，C. Linda Dingler 和 Abigail Sturges。

最後，謝謝我們彼此的鼓舞和批評、耐心和包容、有創意但時而相左的認知、有建設性但時而分歧的意見，以及豐收的喜悅與滿足。

中文版註：
由諾瑪・布羅德和瑪麗・葛拉德共同主編的《女性主義與藝術歷史》出版於一九八二年，收有十七篇文章，範圍從古埃及到二十世紀的女性藝術，是美國第一本女性主義藝術歷史的論文集，出版後引起很大的回響。一九九二年她們再度共同主編《擴充論述：女性主義與藝術歷史》，算是前書的延續，共收有二十九篇論文，從文藝復興時期到當代，涉及十九世紀以後的藝術論述則佔了一半以上。這本續集除了內容更豐富，時間點更靠近當代外，和八○年代的新理論及批評方法也有較密切的對話關係，因此比前書更受歡迎。中文版先出版此續集。爲了清楚呈現本書的性質、內容，中文書名也把原書名的正副標題對調，改爲《女性主義與藝術歷史：擴充論述》。

4

導論

諾瑪・布羅德與瑪麗・葛拉德

十年前，本書的前身——第一本集合女性美術史論文的《女性主義與藝術歷史：對傳統美術史的質疑》——在美國誕生。在當時的一般女性主義美術史所著重的，是以既定的標準重新挖掘那些歷史上被遺漏的女性藝術家；然我們的論文所強調的却「不是關於女性藝術家」，而是「關於性別偏見對於每一個時期的西方美術史所產生的曲解」。我們認為女性主義「應以更為重要的人本思想對美術史提出疑問，而這些疑問現在也影響、並再次定義著每一個層面的認知。」❶本書所收集的二十九篇文章更是充分地驗證了女性主義在過去十年來，對美術史所做之極具勇氣的試探，它們就像是「一陣清新的風……吹拂著大地，對世界上的價值、種類與觀念結構作了一番新的調整。」❷

後現代主義隨著女性主義思

潮，深刻地影響著八〇年代的美術史。而本書大部分的文章都觸及了這個新的評論觀點，及其在美國七〇與八〇年代所引進的分析方法；此後現代思想包含了《女性主義與藝術歷史》所表達的許多主要觀點，並以新的語言組織呈現。因此，我們從女性主義的角度展開了對傳統美術史的後現代評論綱要，在本書所選擇的文章裏，將過去十年來女性主義對美術史所做的努力，對後現代的定義與具體應用作一番延展與挑戰。

大約十年前，整個藝術史的評論與方法都受到法國深具影響力的後結構主義評論家——尤其是傅柯（Michel Foucault）與德希達（Jacques Derrida）——以及符號學與精神分析學的影響。傅柯以知識結構來分析權力的角色，並定義其權力的運作；德希達主張歷史與文化的特色不是固定的事實，它們隨時會受到改變並產生無限的詮釋，而它們也以多元化的語言來理解事實；拉康（Jacques Lacan）則認爲，即使是無意識狀態也是藉由語言來表達的——他所有的觀點與八〇年代所燃起的解構思想皆由文學所領導，但也非限制在文學領域中。❸他們解構語言和社會對相對性二元的權力體系，及其所帶有的階級價值；取而代之的是無階級的認知，以質疑「極權」理論和其他對於「相異性」的支配，強調「作者已死」中詮釋者之創造新意，以及對「描繪」與「解釋」之間的不確定性。❹

後現代對價值的絕對性、眞實性與普遍性所生的質疑，已經強烈地影響到那些啓蒙思想中極爲理性與明確的人本主義。就像在哲學、歷史與文學的領域一般，以下的觀念也都在美術史受到嚴厲的抨擊：即恆久不變的事實或眞理，對學者之客觀與中立的信賴，對藝術品與

作者間關係所設定的機械性詮釋（好比「影響力」與「內容」），對藝術品與藝術家關係概念結構之確信(如階段性的名稱與風格發展)，相信藝術之能夠分類，以及自以為是地申論（像是歷史）。

如前面所提，後現代主義❺質疑社會性結構本質的標籤與分類。「作者」或是藝術家（如「莎士比亞」或「梵谷」）不僅是個名稱，且是從文化以及文化所牽連出的特點與想像來構成的描述；「作者」是一連串由這個名稱所衍生的意義，並非單獨的意義；而「作者」的身分也需要經過立傳的人或藝術史學家們無數次的評定與選擇，其「所依據的便是『詮釋的策略』」。❻同樣地，我們對「藝術作品」所帶有的意義也不可過於信賴，因它有可能已被傳統的美術史所改變，且藝術家的動機也不會特別受到當時符號理論的重視。這麼看來，藝術作品的意義並不是固定的，是由觀眾（接收者）所提出的多樣性觀點；而在眾多意義中，也沒有固定的順序，作品好比是「符徵」（signifier）一般，在各種時段都有不同的觀眾。我們也不可根據作品的歷史性「前後脈絡」（context）來分類解釋作品，因為若「文本」（text）——藝術作品——無法提出不變的意義，我們也就無法從「前後脈絡」（實際上也只有一疊文本）中推測它是否比視覺內容更明白或清楚。❼

後現代思考模式在美術史和在文學一樣，對藝術之品質和特色，以及名作和對藝術家的評量都保有深度的質疑。而重要的是，這些曾被神聖化了的原則，首先在七〇與八〇年代被女性主義藝術史學家，如琳達‧諾克林（Linda Nochlin）、卡洛‧鄧肯（Carol Duncan）與麗絲‧沃格（Lise Vogel）等視為意識概念，她們揭示了固有性別偏見的祕辛，並指出美術史提升男性而忽略了女性的傳統價值標準。❽女性主義者在八〇年代早期開始擔心以男性權力的手段來架構和強化性別

差異的藝術和美術史。葛蕾塞達‧波洛克(Griselda Pollock)與羅西卡‧帕克（Rozsika Parker）在一九八一年寫道：

> 對女性與藝術的歷史認知，是認識美術史的一部分。揭示美術史所隱藏的價值、它的假定、它的沉默、以及它的偏見，會讓我們了解社會對女性藝術的記載是殘酷的。❾

而一九八二年我們也在《女性主義與藝術歷史》中寫道：

> 從女性的角度再次閱讀美術史，其象牙塔裏的純粹性、美學、以及「普遍」價值都會粉碎；美術史活絡地反映著社會歷史，也代表著歷史上每一個時代強有力的社會權力。本書的許多篇文章都描述著藝術以其形象和聯想，以及其文化地位來作為性別角色社會化的工具，創造並加強父權世界社會對女性所制訂的規範。❿

當女性主義藝術史學家們在北美首先系統化這個問題，並由女性運動和社會行動來推論此問題時，英國的女性主義藝術史學家以及影評人也從中得到了靈感，以支持她們的馬克思主義及法國女性主義思想，如海倫‧西蘇(Hélène Cixous)、茱麗亞‧克里斯蒂娃(Julia Kristeva)與露西‧伊里加瑞（Luce Irigaray），其撰文（由西蒙‧波娃〔Simone de Beauvoir〕所倡導）協助了結構主義者和後結構主義者的思想，其與女性主義之間的溝通。⓫雖然後結構主義理論一般來說忽略了性別的重要性⓬，女性主義所引用的後結構方法論——尤其是對權力的分析、對「語言囚禁」（"prisonhouse of language"——詹明信〔Fredric Jameson〕的用語）之性別壓抑的認知、以及對普遍性價值的質疑——

助長了社會分類結構中性別的分析。最重要的是，後結構理論為女性主義提供了一個有利的知識架構，以因應其第一波所探討的大部分經驗認知；並且，更因為女性主義的關懷不止於性別論，它也提供了廣博的基礎，以挑戰父權思想。其中有兩個觀念對女性主義的探討是最為重要的：索緒爾（Ferdinand de Saussure）對「差異性」（difference），或用相反含意來詮釋或定義專有名詞（如男性化女性一詞）的分析，以及德希達之認同西方二元對立的傳統。❸

其結果是，整個八〇年代大西洋兩岸的女性藝術史學家，更為自覺地對馬克思主義、結構主義、符號學、心理分析論、以及電影理論的務實，產生日益增多的交集與導向。如此一來，許多評論家所著重的不再是藝術家或藝術作品，而是此二者所形成的系統組織。舉例來說，在新馬克思主義與後結構主義裏，女性主義對藝術與藝術史所做的分析成了為「消費」（consumption）而設計的「文化產品」（cultural production）。這方面擁護者的目標乃為抵制藝術家與藝術品之為純粹個人表現的觀念，及其「天生」的典範或描述。這麼一來，藝術和藝術史──精英主義在現代資本主義社會裏，以種族、階級及性別壓抑所架構的藝術和藝術史──無法被重建或改變，而必須經由破壞和分解才能使社會轉型。另一方面來說，那些可被稱為自由主義女性藝術史學家則秉持著自由主義或啟蒙觀念，認為藝術家（包括兩性）的獨立本質和認知不是社會勢力的產物，也不是一成不變的反女性主義。就像另一被稱為「社會結構者」的團體，自由派女性主義認為藝術史是一種工具或壓抑之後的殘餘物，但她們也認為歷史的用途是作為異議之相持與對抗的方法。自由主義女性主義者從藝術品與藝術家，而非從替換性批判觀點，來持續美術史的傳統觀念，且她們也堅信如此

是真正能夠從內部開始作改革的方式。**⓮**

　　八〇年代受到後現代主義影響的女性藝術史對於作品及創作經驗，都具有其早期之逐漸自傳統形式主義轉移至社會政治研究的特色。女性藝術史學家分析女性的文化和其視覺習俗——一直在父權社會所處的次等地位——的角色。她們視獨立的作品為「文本」，由創造並強化性別差異與主觀的文化經驗所塑造及參與而成。她們也分析了從歷史上看來都屬男性的觀眾角色，以及他們所製造的意義。為了抗拒具有支配性的文化及其性別階級，她們努力迴避「統合性敘述」（totalizing narratives），並質疑固定的意義，以及價值或觀念上普遍化的認知。**⓯**

　　女性藝術史的實務固然對後現代理論認知有所貢獻，也從其中受惠不少，但許多的女性主義學者、評論家與理論家，仍以具有說服力的言論辯駁女性主義並非對後現代主義無條件的信奉。舉例來說，後現代理論之取消政治活動，便是抑止而不是促使女性對改革的追求；因拒絕利用權力來製造多方面不實的「統合性論述」（totalizing discourse），以及以片段與不定的多元主觀來抵制支配性的文化，便是否定文化的支配性與後來對它的支持，以及其成為政治活動的可能性。包括南西•哈沙克（Nancy Hartsock）（1987）的後現代理論，「都否定了邊緣人物與主流人物的互動權」；同樣的，露西•伊里加瑞（1985）也認為後現代主義可能是父權的「最後一個計謀」**⓰**；因若從較偏激且邏輯的結論來看，後現代主義所主觀斷定的作者已死論，只會斷送女性主義積極的政治改革——其更為實際的是，美術史改革。這類女性政治理論家，如克莉絲汀•史迪芬諾（Christine Di Stefano）所指出的，「後現代主義表達了這羣有選舉權的人（即西方工業化的優越白人）之需求與申訴，而他們已有過自己的啓蒙，且現在也願意讓他們所承

傳的特權接受嚴格的審查。」而南西‧哈沙克則問道：「爲什麼當過去沉默的一羣人正準備爲自己以及自己的主觀身分說話時，却又開始去懷疑此主體觀念，以及發現／創造解放『眞理』的可能性?」❶

　　有相同想法的一些美術史學家也評述過，作者已死之說的出現與女性主義學者試圖爲女性藝術家在美術史規範中尋找定位，並非湊巧同時發生。❶對於這點我們可多加注意，因爲當令人疑惑的「特質」（quality）問題在美術史上被用來當作區別女性與少數民族的工具時，後現代理論之認爲藝術品沒有品質標準的立場，却成了當權者的另一種工具，用以奪去各階層非男性或白人藝術家們合理擴展及改變的標準。再者，目前對「標準」（canon）本身的爭論也都完全地以男性爲中心；因爲訂定的標準在理論上雖這麼說，然實務上却不然：話雖這麼說，但原有的標準尙未、也不會消失。從犬儒的角度來看，後現代主義之宣佈標準已死，其用意却是爲了斷絕女性與少數民族的發展。或如克雷格‧歐文斯（Craig Owens）在一九八三年簡明地述說，後現代主義理論忽略了女性的聲音：「後現代主義可能是另一個爲排除女性的男性所發明。」❶

　　八〇年代的女性自我評論有時會以似是模仿男性沙文思想、嘲弄的方式來傳達那老是陷在二元論的模式──現代主義vs.後現代主義、本質主義vs.結構主義、理論vs.實務，這些成對的極端思考持續地對事實詮釋、再詮釋，却沒有提出任何新方法。此二元對立中唯物的結構主義（constructivism）視女人／女性／女性化（woman／female／feminine）爲社會結構，而唯心的本質主義（essentialism）則視之爲以生物學爲根本的本質。然其中持相反意見的本質主義當然會排拒解剖學的定義，因爲女性的身體在歷史上已被男性所定義與貶損，被視爲較爲

低等的人類；而反本質主義的結構主義者也必然會堅持女性在心理與精神上是一致的。但若是本質主義從身體來定義女性是錯的，那麼結構主義之從心理而非身體來定義女性也不見得對。以致一些否絕分類而徹底主張本質性女性的女性主義者們，則改變了過去將心理與身體分類的沙文主義，認爲如此將心理與身體分類，與女性主義思想完全無關，也甚至於爲知名的科學家所質疑。❷

　　在八〇年代，由父權的西方文化與哲學所定義的二元相對思想，也影響著女性主義美術史學家的編年與敍述；色萊爾‧高瑪—彼得生（Thalia Gouma-Peterson）與派翠西亞‧馬修（Patricia Mathews）首創這種歷史，其中詮釋女性美術史的世代之變化——女兒因受到理論文明的改良，而抹去母親落伍的作品，因此重複了其階級差異、二元相對、與世代衝突的父權歷史。❷然而，最近持有各種主張的女性主義者們——尤其是北美的女性主義者——開始思考，後現代主義理論限制及其相對類別之後是什麼；像是特瑞沙‧羅拉提斯（Teresa de Lauretis）便在琳達‧艾爾考芙（Linda Alcoff）所寫的〈文化上的女性主義vs.後結構主義：女性主義理論的認同危機〉（Cultural Feminism versus Post-Structuralism: The Identity Crisis in Feminist Theory）裏，質疑「比賽論證的方法……以及分割的焦點」，她並對克里斯‧維頓（Chris Weedon）所出版的書提出抗議，因其「將弱勢女性本質主義與幻想式女性後結構主義併爲一類。」❷而美術史學家們對研究方法論與後現代美術史的多樣性，和其他領域一般，也開始抱此二元相對的認知。❷不論這個趨向是「後解構」或「後現代主義」，甚或「新現代主義」，都代表了絕對性理論的結束，以及各領域女性主義之實踐的開始。

再者，因女性主義理論受到本質論的影響，仍不自覺地步入男性傳統的詮釋架構，使男性擁有詮釋女性身體的權力，由於「女性－女性化特質」（female-feminine）的階級價值不具有挑戰性，而淪於「男性氣概」（masculine）的劣勢。（諷刺的是，女性主義的反本質主義也持續了男性本質的基礎；舉例來說，尤其是那些支持父權之前的母權制度之女性主義者；反本質主義的人也成了本質主義者，因她們沒有質疑永恆和天生的父權結構，以及其所共存的認知──即歷史上對男性與女性都無法改變的本質。）所以，現在要做的是，以父權方式的討論規則，並以女性經驗再詮釋「女性」，來重建被父權思想的心理／生理認知所二元化的──此父權策略已完全瓦解──社會與人類的地位。

我們是自由主義女性藝術史學家，絕不對立於現代主義與後現代主義，因爲如此的對立會使階級價值受到壓抑，並使彼此間的關係產生齟齬。畢竟在現代主義與現代主義之精神裏，我們有義務首先從性別論中分析女性特質，也有義務從後現代主義的觀點中，以各種工具與方法來實際探討過去十年所做的這些分析。這其中的啓蒙理性學當然值得保存，因男性就算在過去──在目前的後現代主義也一樣──試圖排擠女性，仍可被視爲全人類的特徵，而非單純的男性化。因此，就如女性主義者在其他方面所做的表現，我們也要爲女性美術史倡導一個實際並且「腳踩兩條船」（foot in both camps）的哲理。如女性主義理論家珊卓・哈定（Sandra Harding）所評述，這使得女性主義秉持某些現代主義（啓蒙主義）的觀點，卻以後現代主義的分析方法來解構其他的；她說「現在的歷史中，我們女性主義思想同時需有啓蒙主義和後現代主義──不與白人、中產階級、男性爲中心的西方形式或

目的一樣的啓蒙和後現代。」❷

後現代主義的論述是多方向，而非單一的，而女性主義論述也是多方，非單一的。本書標題中的「擴充論述」字眼，便是表達有用的論述觀念❷，並挑戰那些從未參與互動性對話的獨白式論述。我們主張女性主義要有許多的聲音，但也是經由各個單獨的女性主義來貢獻一個完整且更爲廣闊的女性主義論談。過去的二元論曾將女性主義與男性沙文主義完全地區分，但我們却相信女性主義與男性沙文主義的論述後面有互動、挑戰、競爭與結盟的關係。

我們如此看待女性主義，並非爲了尋找比先前的男性沙文主義更具眞理之特別的「女性主義立場」，一如女性主義理論家珍·福萊克斯（Jane Flax）曾說的，這麼做不僅讓具有壓迫性的啓蒙主義，其特有的事實能夠不朽，且使被壓迫的對象能夠詮釋那個事實。❷相對地，我們所認爲的女性主義歷史是由許多的個體與各樣的立場所結合而成，並從不同的方式、不同的種族與階級、以及獨立個體中，使男性與女性都能夠贊同。

然而，關於「立場」（standpoint）問題則不斷地喚起傳統的詮釋問題——其中沒有阿基米德（Archimedean）原理：即缺乏客觀立場，因爲任何人都無法離開宇宙，以客觀的立場看它。而女性主義者對此矛盾推論的回答是，拒絕此二元對立所確定和排除的結論；因爲當我們無法客觀時，我們沒有必要將自己限制在深處，更沒有必要假設自我主觀無正確的詮釋。我們至少能夠從想像中集合自己所有的，而非單一的主觀認知。阿基米德原理之具支配性的立場，是典型的男性沙文思想；而女性主義則是以「腳踩兩條船」的方法來改善它——將一隻腳放入我們（並非無根的）的主觀，基本的歷史與經驗認知；另一隻

腳則放在外圍，使我們能夠超越二元對立與偏狹的觀點。尋找一個既非在外也非超越，而是同等重要的裏外，使其二者充滿著互動性，並將二者的相對性視爲互補性；好比超越女性的主觀與客觀、本我與他物的歷史經驗一般，如此的觀點才能夠幫助我們超越我們對二元極端所帶有的偏狹認知。

這樣的方式也許與後現代理論之相對性觀點相左，因在後現代理論中，二者之相對永無法妥協——儘管德希達視之爲解構，也似是永遠停留在被定名與凍結的階段。從這種角度看來，關於派別與變化的專有名詞所帶有的便是負面性與否定性，而其中的本體與事實，生物學與現代主義的隱喻，也都不存在的。如此的思考使一些作者認爲美術史本身是個致命的錯誤，需要大規模的破壞與重建，並從具有遠見的眼光來批評其他從事局部或無定見研究的美術史學家。但若是相信一夜之間能夠分解此過時的結構，那簡直是天眞的烏托邦。就像其他長時間的努力一樣，美術史也需一步步向前走，以進入到其他的領域。慢慢地，過去觀念所摒棄的問題與事實將會出現，隨著這個過程的累積，原本的領域在外表看似沒有太大的改變，但內部卻已產生了革命性的變化。

從我們的眼光來看，過去的美術史已經、也將會不斷地變化與進化，因此單一與完整的「傳統美術史」理論已沒有存在的必要。而女性在過去二十年的對立性差異也已有大幅度的改變，並動搖了其基本原理；因此，創造「新美術史」，以及「以現所流行的觀念爲舊有的觀念調味」❷之過程是不可被嘲諷爲膚淺的。而我們一直以來所收集的撰文，也都創造了更自由、廣泛、與觀念性改變的美術史，這是以新見解來改變美術史最好的方式。

接下來我們將評介本書所採集的文章，這些文章以及我們的討論，將分類為若干不同的評論領域，其間或有相互的關係或重複，每一篇文章代表的均不限於單一領域或單一特別的主題，因它們豐富的觀念與見識是無法以簡短的結論來評述的，讀者們應該能夠找到文章背後的關係與比較。此外，為了使我們以下的評介能夠更為完整，我們也絕對不排除其他的看法。

女性的身體與男性的凝視

女性主義的評論與過去十年來的其他後現代理論，都是以「男性的凝視」為主。如一九七三年蘿拉・慕維（Laura Mulvey）在一篇深有影響力的文中所說，在性別不平等的世界裏，男性從其特權和觀看的「主體」中維護自己的權力；而女性則於被動與無權中成為被凝視的對象。❷❽慕維是位導演，也是女性電影理論的倡導者，她以具有創意的手法，利用佛洛伊德（Sigmund Freud）與拉康的精神分析理論來探討電影中的表演與觀賞，以及電影為（假設是）男性所設定的偷窺喜悅與權力，其中男主角以凝視來控制物化的女性身體。近來許多描述身體的文章都認為，男性在文化與藝術中都具有特權，並是唯一具有主體的人；而女性却僅為其對象物，沒有任何的主體。❷❾理論的焦點在於將女性身體物化，使她成為一個被定義的符號，有許多的觀念理論，却沒有自己的本質。❸⓪

後現代認知裏的畫像——尤其是關於身體的畫像，都沉湎於性別的幻象中，積極地生產意識上的性別觀，將之永恆化，並強力灌輸予

女性主義美術史學家們。本書的多篇撰文都描述歷史上具支配性的男性凝視，以及女性身體之成爲社會文化所定義的符號。其中，派翠西亞・賽門（Patricia Simons）論述十五世紀佛羅倫斯的女性側面畫像如「文化展示」般，將畫中女模特兒的「眼睛朝向側面，使臉部能夠被仔細打量」，她們被男性中心的社會當作地位及財產的交換的象徵。史學家如黛安・歐文・休斯（Diane Owen Hughes）以及克麗絲蒂安・克拉琵西─祖博（Christiane Klapisch-Zuber）以衣飾、珠寶、以及新娘嫁妝的視覺展示而做人像分析，而賽門則將之擴展至十五世紀美術理論，以當時的生活來論證女性美即父權的財產，認爲這些畫像被高度地理想化爲「帶來財富的人」（bearers of wealth），由男性的評價顯示其永恆且偶像化了的身體、衣著與裝飾，但對人的獨立個體並無任何的關注。

文藝復興的女性在佛羅倫斯的生活會是什麼狀況？極少畫像曾爲女性提供自我表現，絕大部分的女性畫像都以社會對她們之妻子與母親身分所擬訂的規約來描繪。畫像通常都是爲加強女性以及男性端正道德舉止的例證；但不一樣的是，對女性所表現的是規則與控制，而對男性的却是啓示與警惕。父權法則與男性統治的作品微妙却也明顯地強調，女性是住在他們家的物象，以及其公眾場所的紀念作品，一如莉麗安・澤波羅（Lilian Zirpolo）在討論波提且利（Sandro Botticelli）所畫的《春》（*Primavera*）時所揭示的。然而，對我們來說，這樣的現象在名作品中並不顯著；雖然學者們最近已證實這幅作品是爲結婚而製作的，有些還視之爲佛羅倫斯的結婚儀式，但却沒有人發現這幅作品的主要功用之一，是作爲新娘舉止的範例。澤波羅認爲《春》與教導十五世紀女性的知識與撰文有關，其中最爲重要的是妻子交給丈夫

的貞節，以及她的生育能力。澤波羅並以人道主義來描述傳說中薩賓族（Sabine）婦女被強姦（作為強迫性婚姻與婚姻暴力的理由），其所帶有的婚姻起源，她因而在波提且利美妙的花園景致中，為克羅麗絲（Chloris）被強暴的不幸事件勾勒了一個新的內容。她也提出了畫中對於生育繁衍的理論與教誨。

　　澤波羅的撰文提出了一個重要的課題，即繪畫作品之神祕性（如《春》同時具備了神聖的美貌與複雜的人像學）能夠提升並掩飾其主要目的。而這種看法也出現在本書，耶爾・伊文（Yael Even）以及瑪格麗特・卡羅（Margaret D. Carroll）探討美術史中其他的肖像——契里尼（Benvenuto Cellini）的《波休斯與蛇髮女怪美杜莎》（*Perseus and Medusa*），以及魯本斯（Sir Peter Paul Rubens）的《強暴魯奇帕斯的女兒們》（*Rape of the Daughters of Leucippus*）。這些著名的作品一再被推崇，評價為美學與美術史的作品，而作品所蘊含的社會功能和低俗具實的政治意圖却一再地受到隱瞞。伊文與卡羅揭示並闡明了這些意圖，讓我們看到父權社會是如何以暴力征服的表現來控制女性的身體。

　　伊文指出，佛羅倫斯的領主廣場（Piazza della Signoria）便是個表現性別意識的重要場所，廣場上唐那太羅（Donatello）所作的《茱迪斯與霍羅夫倫斯》（*Judith and Holofernes*）——女性施暴予男性的雕像——被移換位置，而取代以契里尼與姜波隆那（Giambologna）的較大型的作品——男性施暴予女性。她認為一步步的抑制唐那太羅的作品，並決定委任美杜莎與薩賓族劫掠的雕像，是為了表現女性之附屬於男性的心理以及政治需求。伊文在文中寫道，這些雕像在美學上的情色，僅作為傳達與彰顯真實目的的偽裝：在佛羅倫斯公眾廣場上展示殘忍的謀殺和暴力的強姦——便是它們的文化背景，對純粹的性別政治所

作的誇張性想像。

卡羅的撰文出現的比伊文和澤波羅的要早，她描述魯本斯的《強暴魯奇帕斯的女兒們》一作是以暴力來表現皇室通婚與疆土擴展的寓言故事。而與澤波羅敍述波提且利的作品一般，她也用羅馬神話裏的薩賓族劫掠，來描述魯本斯的作品與先前姜波隆那之作品有一樣的意義；而在姜波隆那的作品中，此神話故事所表現的主題不僅是丈夫對妻子的控制，也包括了麥第奇公爵自敵人手中收復佛羅倫斯的統治權，而將女性的身體象徵爲政治對領土的佔有權。卡羅接著描述魯本斯也在「交換公主」——一六一五年法國與西班牙國王交換雙方妹妹的雙向婚姻——的故事描繪中表現了這些目的。魯本斯在此著名的作品中，描繪了兩位女子被英俊的誘拐者擄掠，以象徵兩個國家的皇室聯姻；這個作品讓我們看清女性身體所代表的僅是財產或領土疆域。

瑪格麗特・麥爾斯（Margaret R. Miles）則從另一角度來看文藝復興的女性身體，她提出在特別情況下，女性身體也被賦予了文化的權限。她認爲十四世紀托斯卡尼（Tuscany）藝術所流行的圖像——聖母瑪利亞露出一個乳房——爲十四世紀的觀者所提供的意義，就如現代觀者對女性乳房所暗寓的「性對象」（sex-object）。聖母瑪利亞的角色是哺乳基督的人，她裸露的乳房對十四世紀那個瘟疫連連、嚴重缺乏食物而鬧飢荒的年代來說，是深具意義的；麥爾斯指出，哺乳的聖母紓解了對食物與嬰孩哺育匱乏的恐慌。而李歐・史坦伯格（Leo Steinberg）則反諷陰莖爲「身體最有力量的地方」，並進而視女性的乳房是能夠與之相媲美之強壯的形象，乳房「同時結合以及掌握了女性令人極爲敬畏的能力之一，即哺乳。」

此女性的力量也在瑪麗・葛拉德所撰寫關於達文西（Leonardo da

Vinci）的論文中討論到。她認爲達文西所畫的女性肖像與十四世紀佛羅倫斯的人像畫極爲不同的地方，在於表現了具有生命力、沉著、以及人性的心理。就像達文西所畫的解剖圖一樣，達文西深刻了解女性在生產過程的主動角色，他違反了當時亞里斯多德學派（Aristotelianism）的厭惡女人之說，而描繪非凡且栩栩如生的女子。葛拉德在文中以古老說法裏女性與大自然的關連性，將達文西與像是盧克雷修斯（Lucretius）的羅馬哲學家的思想相結合在一起，認爲畫家所表現的是哲學探討中大自然的性別就是女性，是宇宙最大的力量。她將這個觀點視爲達文西在義大利父權社會裏不尋常的同性戀情節；但與其他人（像是佛洛伊德）不同的是，她並不以畫家的性傾向來「解釋」其特殊的女性畫像，而認爲性傾向與女性畫像都代表著他與性別和性行爲的各種習俗之間罕見的異常狀況。

再者，蘿娜・高芬（Rona Goffen）在評論提香（Titian）的《神聖與世俗之愛》（*Sacred and Profane Love*）一文中，提出文藝復興藝術在文化上賦予女性的另一不尋常權力，文中質疑「在裸體女性的展示上，必然有」男性充滿精力的凝視。她提醒我們，藝術品裏的女性也有凝視權，以對抗具有控制權的觀者。高芬爲提香的作品提出了新的詮釋，強調定義性別本質的重要性，畫中的兩位女性——一位著衣，一位裸體——所代表的是蘿拉・巴葛羅托（Laura Bagarotto）的兩個面貌，她是畫中主角，也許也是委任此畫之威尼斯人的妻子。高芬認爲提香在此將女性的性慾從一般的貞節或生育觀分離，捨去婚姻約束的限制，而著重於女性的情慾。

麥爾斯、葛拉德與高芬所提出的——男性藝術家賦予女性主體性及權力的例子——在文藝復興都是特例，因一般普遍的都是那些強化

男性權力的畫像——如觀賞者、贊助人、以及作品中想像的人的畫像；而這也成爲長久以來對待女性的典範例證。視女性爲土地領域般——部分因爲女性在婚姻中所代表的是所有物，也因古老傳說中將女性視爲大自然——是後來十八、十九、以及二十世紀之撰文的主題。娜特莉•坎本（Natalie Kampen）在文中認爲女性的題材是男性所謂的「他者」（Other），即二元對立之視女性爲自然的（相對於文化）、私有的（相對於公眾的）、情緒化的（相對於理性的）範疇，每個範疇的價值與層次都是較低等的。坎本分析與羅馬共和國壁畫有關的圖像，以及十八世紀後期的法國繪畫，指出它們在性別上的表現都依照「自我與他者的原則」。她並指出薩賓族婦女的故事描述了他者之屈服於自我，也爲羅馬豎立了一個女性應有的品行(並影響了文藝復興)。爲了使身爲局外人的女性沉默（mute），同樣的性別問題又再次出現在大衛（David）所畫的《何拉提之誓》（*Oath of the Horatii*），其中女性的情緒化軟弱表現與男性的堅毅表現形成一大對比。坎本極力聲辯，這樣的作品使女性之差異性在社會上被「品行和文明較實體和自然要優越」的觀念所制約。

對道德化了的文藝復興人道主義者與十八世紀的古典主義者來說，女性所依附的文化價值是聖化了的男性價值，它控制了女性之他者性質。然而，十九世紀末期以前，把女性視爲他者、自然、情色、以及情緒化等相關特質，對一些質疑「文明」的都市男性來說，却是迷人但無威脅感的。據索羅門—高杜（Abigail Solomon-Godeau）所說的，高更（Paul Gauguin）自巴黎行至不列塔尼（Brittany）和大溪地（Tahiti），尋找令他著迷的原始世界，而此原始世界也與女性特質及對他者的神祕性有關。身爲男性和藝術家的高更，對毛利族（Maori）的

佔有慾，正是再次地「以歷史之殖民式佔有與文化的奪取──以實際的力量來佔領真實的女人」，以複製「充滿活力的知識／權力關係」。索羅門─高杜的撰文則說，高更在他的畫中再次讓法國殖民主義復活，具支配性的男性凝視同時控制著原始與女性特質，他就像是位殖民統治者，有著代表傳統掌控權的男性沙文意識。

彼得‧布魯克斯（Peter Brooks）則從另個角度來看大溪地，大溪地對高更的意義是純真無邪、性解放、以及歐洲壓力的逃離。高更被大溪地「神祕的過去」（他的用語）所吸引住，而在其悲哀的殖民文化中──如女性般的身體中──尋覓一個古老的靈魂，沒有束縛的史前靈魂。與索羅門─高杜不同的是，布魯克斯從十九世紀法國學院藝術對女性裸體──卸下西方充滿罪惡的道德觀──的輕視觀念來看藝術家的「大溪地夏娃」，他認為高更之不朽在於他質疑了西方對女性裸體的看法；他並強調高更作品之特殊，在於畫中的女性是以毫無自覺並不矯作賣弄的方式讓人凝視，是一個新式的寓言。

布魯克斯的撰文原名是〈改變裸體的認知〉（Denaturalizing the Nude），曾發表於一九九○年的大學藝術學會會議，而經過一番熱烈的討論之後，為女性主義者苛評為「裸體規則的再建立」（renaturalize the nude）──一直與大部分女性主義認同相反的，男性藝術家意圖將女性裸體自然化及標準化。如歷史學家卡洛‧鄧肯在另一撰文所主張的：

> 我注意到有一羣藝術史學家……仍想保存美術史的「傑出特質」，其父權式的執意最近正困窘於從未出現過的兩性同體心靈、尚未被承認的女性本質、以及後現代之支持，或重建其已是傷痕累累的既存認知。❸

此對立的論題不斷地受到爭辯——男性藝術家是否能夠在程度與方式上，明確地表現女性裸體的特質；以及這種特質對女性主義美術史來說，是被壓抑的理性化或是革新過的成果。

這些問題也出現在本書中的其他撰文中，討論女性裸體形象呈現的男性文化與女性自然的對立觀點。其中馬莉琳・林肯・柏德(Marilynn Lincoln Board)對西方父權思想，尤其是對東方文化（愛德華・沙德〔Edward Said〕所定義）的地緣政治與對其性慾之緊密關係深感惶恐❸❷，並以此詮釋了馬蒂斯(Henri Matisse)所描繪的穿著東方服飾的奴婢。她在這些作品中，看到了男性藝術家對女模特兒的制約，正是反應著法國對東方以及女性的殖民行動。而柏德也像布魯克斯對於高更的認同一般，認爲馬蒂斯努力以「『原始』的女性原則」喚回已瓦解的歐洲藝術傳統；而馬蒂斯後來的剪紙作品則結合了自我與他者、西方與東方、男性與女性，這些過去相互衝突的極端。柏德之於馬蒂斯和布魯克斯之於高更的論述，都指出男性藝術家本身之超越男性沙文主義者的規範。

諾瑪・布羅德也有類似的見解，她以一八八〇年在法國的女性主義運動——其所引發的衝突與不安，以及社會變革——來詮釋竇加(Edgar Degas)所畫的《挑戰男孩的斯巴達女孩》(*Spartan Girls Challenging Boys*)。布羅德認爲此作（其中人物乃爲竇加大約於一八八〇年以古典手法所表現的當代巴黎風格）隱喻著當代歐洲社會的性別關係。她並提出此作與竇加所作的一系列妓院版畫作品，和同時間藝術家與義大利評論家，一位極活躍的女性主義者，迪亞哥・馬特利(Diego Martelli)之間的友誼。布羅德對版畫作品近來的評論（從「偷窺狂症」〔voyeurism〕、免費的色情，到用以幫助政府的嚴格賣淫管制）不以爲

然，而主張以宏觀的女性主義立場，來對抗政府對賣淫的整頓與約束
——與馬特利的前衛理論立場一樣，要合理地詮釋這些版畫作品。布
羅德並沒有將寶加的自我立場與當時的女性主義活動作比較，卻認為
「寶加想要說的已表現在現代世界正逐漸明晰的女性主義及其原則
中」，且他的作品也必須從社會學的角度來探討。

　　布羅德以他那個年代的女性運動來詮釋寶加的作品，認為它們顛
覆了父權的秩序。而泰瑪・加柏（Tamar Garb）則描述雷諾瓦（Pierre
-Auguste Renoir）之厭惡女性並深信女性具有動物的本性，她們缺乏
理智且具破壞性的性能力；加柏也指出，雷諾瓦作品中所呈現的女性
如自然的田園式鄉愁，實際上是對當時法國女性運動的保守反動。她
從評論文學中發現雷諾瓦的作品並沒有內容，僅有女性的身體，加柏
因而認為它們「沒有在描述些什麼內容……只有表現對女性外型的認
知，不是由本質所構成的認知。」而對藝評家來說，雷諾瓦的裸女畫像
所表現的是大自然，僅是女人、自然或藝術，卻沒有任何觀念的束縛。
然本文指出，十九世紀末期之前，「母性的光輝」（the joys of mother-
hood）與「女性的本質」（woman's nature）的觀念已如中毒般深植女
性的心中，虛幻小說也限制了她們的習慣與個人權力，更是壓抑著世
紀轉換間女性主義對社會所做的改革。十八世紀法國的母性文化及其
所鼓勵的多產與哺乳，則在當時的視覺作品中，尤其是雷諾瓦「理想
化」的裸女中，持續不斷地強調什麼是「真正的女性」（true woman-
hood）。

　　卡洛・鄧肯認為男性之「著迷於被性慾化了的女體」，以及現代藝
術家之「尋求精神昇華」，是「完整的心靈」的一體兩面。鄧肯指出，
紐約現代美術館所收藏的，著名的現代藝術大師（畢卡索〔Pablo Picas-

so〕、雷捷〔Fernand Léger〕、利普茲〔Jacques Lipchitz〕及其他大師）所描繪的許多作品都是「如妖怪般、恐嚇人的女性」，並表現了男性對女性之「恐懼和矛盾」的情節；她並認為現代主義者之抽象手法是為了使物質之本質能夠昇華至更崇高的境界。如德庫寧（Willem de Kooning）便以粗俗化與色情化的手法畫《女人》（Women），以表現對女性的恐懼、污衊、控制、以及超越危險的性慾和古代母親—女神的權威。如所討論的文藝復興例子中，以及鄧肯所提出具相似性的《閣樓》（Penthouse）雜誌，現代主義畫作亦同時表現了女性的性慾與暴力，以確定男性對女性在心理上之自我、社會、以及生理制約。

超現實主義的作品裏，我們或許能夠察覺到，為滿足男性的凝視及其權力，女性的身體受到了極端的暴力對待。瑪麗・安・考斯（Mary Ann Caws）指出，像是安得烈・馬松（André Masson）所畫的被關鎖、箝制住的女模特兒模型，或是被漢斯・貝爾墨（Hans Bellmer）支解的洋娃娃，都表現了對女性極為污辱的行為，她因此無法不提出「女性是如何，或是否應該看到這類形象？」之問題，並問道「能不能不要用入侵的眼光或消費者的詮釋來看待這些作品？」考斯努力為女性尋找與這類作品的善意關係，並響應近來女性主義作家們對凝視的理論——其中並沒有女性觀者或女性的慾望。❸❸考斯認為，為女性尋找這樣的主題或為這類主題尋找觀者是不可能的，有的僅是「被迫的服從」——曼・雷（Man Ray）的攝影作品為典型代表，其中梅瑞・歐本漢（Méret Oppenheim）服順地倚在一個代表著拷問的車輪旁；考斯強調女性應是「詮釋者」，要大聲地表達己見、並創新和重建她們在藝術上曾被解體與凌辱過的身體。

女性氣質的社會認知

　　另一個八〇年代女性美術史所討論的重要議題，是關於社會所架構的「女性氣質」，而非女性之本質；由葛蕾塞達・波洛克與羅西卡・帕克所研究的藝術與美術史於一九八一年便已率先評論。❸她們所寫的《女大師》（Old Mistresses）一書中便描述了社會為女性所量身的「女性氣質」特徵（如脆弱、悲觀、優雅、情緒化等），實際上是建立在有利於男性的社會認知和兩性的對立，以描繪中產階級特色。而這些特質回應到女性身上——或者，在此所指的是女性藝術家對於自己的藝術——就好比是衍生於本質，而非來自外在的文化，它們形成一種自我的強化，控制著女性發展，也不斷貶低她們的作品。

　　本書的許多篇撰文都在研究文化產品，並以解構主義的精神來強調性別特質。其中，派翠西雅・萊里（Patricia Reilly）認為文藝復興對輪廓vs.色彩（disegno-colore）所作的爭論，即是以性別為本的階級對立；文藝復興的理論家與畫家在他們的撰文中指出，色彩關連著陰性，它的次等地位正彰顯了輪廓之相關於陽性的普及性理論觀。從強烈的性別對立中，色彩便結合了內容、感官、身體、裝飾、情緒、以及淫蕩的誘惑；而輪廓則結合著形式、知性、精神、理智、以及道德上的清廉。萊里從分析中揭露：活絡的性別問題隱埋在深處，強有力地將線條和色彩的優點結合於十六到十八世紀藝術學院的訓練，並持續不朽至十九世紀；而將道德注入類比於形式主義的評論中，也與其風格的形式─色彩論有關。若是將萊里的撰文與娜特莉・坎本的撰文相比較，便能夠明顯地看出性別的特質促使了古典主義風格的形成，也具

體化了道德的規範，即形式元素（輪廓）之性別特質成為古典主義的特權。

十九世紀所流行的「女性藝術」（feminine art），便是社會所規範的女性創作。女性在室內所做的布縫和其他針線活兒、簿册以及民俗藝術等，都為許多評論視為女性本質，適合從事那些需有耐性和關注細節的工作，而且是毫無知性也沒有創意的作品。安・席格內（Anne Higonnet）在女性的個人簿册作品中，研究至今都受到忽視的「女性氣質」，認為這是性別習俗的認知，也是女性對自己的定義。席格內認為，在簿册以及其他相關的業餘水彩及速寫裏，女性並非表現自己的女性氣質，而是以創作的形式來表現社會結構之下的女性氣質。她並指出，女性簿册裏所描述的多是個人的友誼關係，以及家族旅遊，沒有單獨的行動，並重複地以家居而非公眾場所為描繪焦點。顯然地，席格內主張「女性的畫像表現了自我的價值……關於社會和諧與情感關係。」但在權力不均的外界，美學評論是由男性所架構的，「高藝術」（high art）視女性的簿册作品為微不足道的業餘作品：即「女性的氣質」。

然而，帶有「女性氣質」形象的女性業餘作品，卻被狡猾的流行服飾商場所利用。席格內指出，女性雜誌裏的流行服飾的插畫同時成就並塑造了女性對自己的想法，表現「資本文化裏女性氣質之自我表現的弱點」，而最後使女性氣質與消費者結為一體。因此考斯認為，席格內對女性在無意中被認可的豐功偉業，其認知是非常獨特的。

這個問題也在法國爭議性地被稱為「女性氣質的藝術」（l'art féminin），成為在十九世紀所流行的想法，如泰瑪・加柏指出，不僅是男性評論家，連多數女性藝術家都承認並贊同。在「女性沙龍」（Salons des femmes）中，專業女性藝術家以自然的規律來表現本質化了的女性，

其「女性氣質」的模仿技巧缺乏原創性，有感覺但沒有嚴謹的思考等等；當與有成就的對手——男性所代表的原創性、理智等等——相較量時，這些特質無疑地都成了受限的範疇。然如加柏所強調的，社會對其女性氣質的肯定，使女性以其專業而「自豪，並建立其自信心」。當一些中產階級女性藝術家還在抗拒並否定蓬勃的婦女參政運動時，所有的女性藝術家則捲入意義界定的交戰中，她們認為「女性氣質的藝術」同時代表了取悅男性的「女性藝術」，以及一羣一心要晉升並擴展女性地位的女性烏托邦藝術家——「女性繪畫與雕塑聯盟」（Union des femmes peintres et sculpteurs），想要進行的更遠大目標——拯救由印象派和自然主義之極端且具脅迫性的新趨勢所代表的法國文化。加柏認為，在此論述中，女性被視為唯一能夠執行這項任務的人，因為藝術與文化價值自然地「以社會……以及藝術的方式」存在於「女性的領域裏」。

女性藝術家在十九世紀「女性氣質的藝術」表現中，明顯地貢獻了較次等的「女性作品」；也實際上為許許多多次等的女性業餘創作提供了一個有利的發展方向，使她們能夠與居優勢的男性創作相較量。而這麼做是要付出代價的，因為在一個視藝術之最高價值為原創性以及主體性的文化裏，女性要成為「高藝術家」，必須得到和男性一樣的文化認同，並以普及化的用語來定義自己的主體性。

葛蕾塞達‧波洛克從強迫跨越「女性氣質」的觀點，來研究十九世紀法國的瑪麗‧卡莎特（Mary Cassatt）以及貝絲‧莫莉索（Berthe Morisot），這兩位進入高藝術疆界的女性藝術家；她們在巴黎雖是獨立創作，但却受到社會所營造的空間環境影響，而無法自由而放開地創作。男性藝術家像是馬內（Édouard Manet）與竇加在咖啡廳、酒吧、

妓院、以及其他都市地點找到他們的主題，更為前衛藝術訂定現代標準；而卡莎特和莫莉索因自己的階層以及性別關係，無法常光顧這些場所，則以自己的現實生活裏的餐廳、畫室、走廊及花園為描寫主題。波洛克並認為，畫中地點是她們性別化了的都市空間，供自己及他人觀看；她指出現代主義並不是一個能夠讓女性以不同表現形式加入的藝術範疇，因它是由性別差異所組合而成的。「女性氣質」不僅塑造了女性的空間，也塑造了男性的，因在高貴的女性所被禁止出入的地方，其「女性氣質」是用以「塑造女性性慾的觀念形象」。

琳達‧諾克林也從印象派畫家們的作品主題中探討性別化的本質主題，她並指出，當我們認真地視女性創作為印象派作品時，我們的認知通常已嚴重地受到改變。在詮釋莫莉索的一件作品結論中，諾克林審視了上層階級婦女對工作與餘暇的性別觀念；她說，《奶媽與茱莉》(*The Wet Nurse and Julie*) 是件「歷史上極不尋常的作品……一個女性在畫另一個女性哺乳」，作畫和哺乳兩者皆為女性的私事，它們並且是「為市場利益而製作作品」。諾克林指出這些十九世紀關於婦女工作和哺乳的形象，其意圖皆將女性的工作視為餘暇之事，不論是她們的娛樂（中產階級家庭內）或是男性的娛樂（如妓女或吧女）都揭露了一個由性別衍生的問題，即——也是學術標準曾認定的——「工作」在印象派作品中是不重要的主題。

奶媽是巴黎家庭的常見人物，她們「為了單純高潔之目的而出賣自己的身體」，將自我「天生」(natural) 的母性貢獻成富有家庭之母親的資產。諾克林從莫莉索與其所畫的人物之間，看到狹隘的性別意識對她藝術生涯的影響——將她作品中的「女性氣質」視為「性別上的匱乏」，而以另類觀點將其作品中所缺乏的形式視為革新而非匱乏——

「解構現代主義的作品」。

十九世紀的女性很少能夠從「高藝術」的普遍形式來表現個人主體，而其自我的定義亦經常極端地受限於藝術專業和社會的女性氣質之間的衝突性認知。當女性藝術家的自覺或其野心，與社會對她們的期望發生衝突時，她們的作品都會表現——或解決——這個問題。詹姆斯・薩斯羅（James M. Saslow）認爲羅莎・邦賀（Rosa Bonheur）的作品，便不經意地表現了「十九世紀視覺與文化認知的女性氣質和男子氣概」。薩斯羅描述了邦賀出了名的男性裝扮，其女同性戀身分的公然表現，以及其作品中的自畫像；並指出，邦賀將自己僞裝於畫中清一色的男性人像羣裏。邦賀在藝術以及生活上的越軌舉止，代表著她爲顚覆男性特權而作的努力，以進入男性的社會，以及巧妙地避開了大多數女性所受的社會束縛。❸對薩斯羅來說，邦賀作品裏的動物象徵著與生俱來的自由，代表著一般女性及同性戀女性（以及男性）之脫離性別規範之束縛。

本質論、後現代主義和女性藝術家

在女性主義美術史中，女性氣質的老套思想已融入了一九八〇年代的文化建構認知裏，女性主義者視之爲對女性不利的概念：「本質論」或認爲女性具有某種氣質是女性天生的，而非由社會所建構的。女性在一九七〇年代的婦運初期，爲了激勵政治活動而必須彰顯女性本質，強調她們的文化特色（如直覺、彈性、利他等）；但今天却不再有這樣的支持者，「本質論」的觀念只有其批評者才會提到，他們認爲任何從生物觀所下的女性特徵或定義都是固有的限制和壓迫。❸

早於七〇年代女性主義提出這個觀念以前，本質論問題——「女性本性」的不動資產——便限制了女性與藝術的關係。芭芭拉·布勒·萊尼斯（Barbara Buhler Lynes）在一篇關於喬吉亞·歐姬芙（Georgia O'Keeffe）的文中指出，就算女性藝術家刻意否認對女性特質的認同，實際上卻無法脫離這個關係；由於史提格利茲（Alfred Stieglitz）的關係，歐姬芙的作品被史提格利茲的社交圈視作女性性慾的表現。羅森費德（Paul Rosenfeld）寫道：「她的作品表現著女性的光輝……那些性器官像是會說話一般，女性的強烈感覺都來自子宮。」歐姬芙則激烈地反對如此令人難為情的詮釋以及被視為「女性藝術家」。而另一方面來說，她也說過自己的作品具有「女性的情感」，是位熱情的女性主義者，支持二十世紀初期的女權。當七〇年代的女性主義者以及茱蒂·芝加哥（Judy Chicago）、米麗安·夏皮洛（Miriam Schapiro）、琳達·諾克林等藝評家，讚頌著歐姬芙畫於明顯的正中央，似為性器官的花朵，並暗喻著女性性慾的作品時，這種相互矛盾的想法又戲劇化地浮現了。她當然再次地否認，並將自己疏離開她們的觀點。

而萊尼斯在文中卻讓我們知道歐姬芙的立場並不是矛盾的，她之所以否認她的作品中的情慾詮釋，是因為它與男性對情色的術語是相同的，其中女性——即使是女性藝術家——再次地會被迫成為男性凝視的對象。她不同意女性主義者從她的花朵所建立的觀念——即女性的自我局限，以及「女性化」的定義。歐姬芙本身也是女性主義者，她也經常面臨此存在意識的窘境：即主張女性的本質決定於生理。然為了要脫離這個限制，以聲明「女性」一詞只不過是社會認知，她卻必須拒絕「女性的感覺」——歐姬芙所謂的——這種事實與權利。

本書的其他撰文也探索了女性藝術家逃避或是發揚本質論的刻板

認知。海倫‧藍嘉（Helen Langa）研究一九三○年代新政（New Deal）中藝術計畫的女性經驗；她認為，固然像WPA／FAP的平面藝術計畫對女性的雇用極為不公平，且也有許多女性不認為此計畫帶有性別的差異，而新經濟政策的藝術作品的確表現了強烈的性別差異，其中雖有職業和消費的新型角色（消費角色不是那麼的新，因為席格內的文裏已有提過），但所保存的仍是女性之勞動和母性傳統角色。藍嘉在研究平面藝術計畫工作室的作品中，發現其工作條件將性別平等提升至「自由市場」社會所少有的情況──舉例來說，禁止裸體形象以及將女性物化的藝術。而另一方面，她也發現不同的性別觀表現在男性和女性的計畫所個別描繪的女性和男性圖像。同時，女性藝術家在選擇主題時，有意輕視她們的女性本質，且不願被認為是不同類的藝術家。藍嘉由是發現了「同僚之間的平等觀念與性別經驗的多重定律之間有錯綜的張力」。

　　許多二十世紀的女性藝術家也於她們的性別本質及其作品主題之間，此二者之歷史衝突中感受到類似的張力。對於一位身為人妻的藝術家來說，因社會已為她設定了妻子的角色，故建構自我以對抗文化之期許特別的困難；而她若是另一位更有名的藝術家之妻子，其處境又更困難了。安‧華格納（Anne Wagner）研究與帕洛克（Jackson Pollock）結婚的李‧克雷斯納（Lee Krasner），其生平與創作所遭遇的相同難題。克雷斯納是位有實力且專業的畫家，但她在四○年代却因帕洛克如日中天的成就而遭受到相當的冷落。因媒體不斷強調她是帕洛克的妻子，她便在作品簽上L.K.，使人看不出是女性的名字，以對抗此性別的偏見，並有一次拒絕與其他女性聯展。她四○年代後期以及五○年代早期的作品，尤其是一九五一年的個展作品中，對「建立

與帕洛克不同的成就，而不被視爲不同於女性」之問題感覺相當無奈。她後來毀了（以前也發生過）一九五一年所展覽的十四件作品中之十二件，意圖消抹去自己，否定自我的定義，而奇怪的是，這和她之企圖脫離帕洛克的軌道却是相互矛盾的。克雷斯納努力迴避代表女性的標籤，她試圖尋找一個中立而具有創意的面具以隱藏起自己，其動機可與羅莎‧邦賀的相較，唯其實務內容和自我表現的特質是非常不一樣的。

喬吉亞‧歐姬芙、李‧克雷斯納，以及WPA的女性版畫家們所有的矛盾一再地重演於歷史。女性因缺乏文化所賦予男性的創造特權——英雄式的創意，而無法凸顯她們作品的特殊性；因作品沒有什麼特殊性，作品中僅呈現以自己爲主題和對象。她們以自己的經驗來創作，却被貼上「女性化」標籤；她們如男性般創作却失去了自己的某些部分。女性藝術家所遭遇的問題，以及她們之無法成爲有創意的藝術家，與男性有相當的關係，因他們以消滅和客觀化自己以外的人來神話化自我，並期達到天才的地位。

傅柯和巴特（Roland Barthes）在六〇年代中期研究過關於「作者」（Author）的論述（然直到七〇年代譯成英文後才普遍於美國），提出具爭議性的解構認知，對現代文化之專制作者／藝術家角色——自大和權威的男性——提出了反動。此反動也部分來自早期的女性主義，她們以大規模的後現代計畫，致力於解構所謂「男性與他作品的統合性敍述」。❸❼但後現代評論將優先順序倒轉，使讀者／評論家能夠得到先前所賦與男性藝術家的權威，而女性藝術家却沒有從此權威倒轉中得到好處，因她們被歸類於已失勢的一般藝術家中，失去了從來沒有擁有過的權力。女性從未有過藝術天分的定位，然「作者已死」的論

述一旦出現時，其評價和神人式的認知卻在政治上誤導著女性藝術家——因女性主義藝術理論的自律觀❸，女性**尤其**要特別受到強調。再者，理論中文本優先於作者的認知也會踐踏女性藝術家，因她們的作品已因其地位而在歷史上居於弱勢，相對於男性藝術家在傳統上居人類之英雄地位。❸

　　事實上，男性藝術家的例子**不能**用在女性藝術家身上，因為男性藝術家的作品經常是以性別結構來表現相對的男性—女性以及文化—自然。如史皮瓦克(Gayatri Spivak)所指：「以男性的觀點來看女性。」❹女性藝術家如何在這樣的觀點中定位？其中若她視自己為創作者，她又因此作了什麼創作？而她與自然的關係是什麼？她的惡魔敵人是誰？她要超越誰？當她沒有實權時，她將如何討論實權？當她仍是沒沒無名時，她又怎有權威和規範？由於男性藝術家的定義不適用於父權文化裏的女性藝術家身上，女性藝術家似乎有必要建立一套屬於自己的典範。而讓人不滿的是，若她不合乎男性定義對她的努力所下的評斷，便會被論斷為不確定的或是失敗的。

　　這些問題都在撰文中討論著特定的女性藝術家，其中在討論近來備受爭議的芙瑞達‧卡蘿（Frida Kahlo）的文章裏，便描述了藝術家的生活及其創作的本質論問題。紐約在一九九〇至九一年之間舉辦許多個卡蘿的展覽，其中出現了大規模圖像和評論的氾濫，不斷地強調畫家悲劇性的傷殘意外事件、她與迪耶哥‧里維拉（Diego Rivera）之間的痛苦的生活、她肉體和精神上的折磨、以及她與墨西哥和印度血緣的自我定義——這些評論都敘述著她所極為苦悶的個人表現藝術，然其中所架構的是女性永恆的經驗——愛、生育、流產。但如珍尼絲‧海倫德（Janice Helland）所認為的，卡蘿引用並認同本土文化的意識，

其所代表的並非唯一或完全的女性—自然關係；相反的，她身為反帝國主義的共產知識分子，與其他墨西哥民族主義者一樣愛戴政治獨立的古老阿茲特克族（Aztecs，西班牙入侵之前墨西哥中部的印第安族）。卡蘿作品中所表現的哥倫布發現新大陸之前的文化——阿茲特克族文化是唯一的——以及她對工業文化許多的尖刻言論，都表露了她這位政治藝術家——從現代國際政治性歷史的認知來看——徹底的社會信念。海倫德說：「當然了，如西蘇和伊里加瑞在論文中所說的，女性必須『說出』和『寫出』自己的經驗，但所說的也必須與前後內容有關。」

　　不同的本質主義老問題，對黑人的女性評論和美術史也產生著影響。七〇和八〇年代的女性主義試圖觀照美國的非洲女性藝術家，像是伊莉莎白・卡列特（Elizabeth Catlett）、費茲・林哥爾德（Faith Ring-gold）以及貝蒂・薩爾（Betty Saar）。然而當這些藝術家「說出」她們自己身為黑人的經驗時，她們所冒的危險是被白種人的評論定義為「他者」（Otherness）的框架——即外來的、近於自然的等等認知（而現在「他者」所指的倒變成白種人女性以及男性）。雅德里安・派珀（Adrian Piper）曾惋惜如此「將焦點放在藝術家的他者觀而非藝術作品的意義」，並將對「黑人女性藝術家」（CWA）的解釋修訂為：「黑人女性藝術家在作品中表現她們在政治上的憤怒，或抗議政治不平等，會被視為帶有敵意或具有野心的；或是說，黑人女性藝術家在作品中表現性別與性慾，便被視為具挑逗和操縱性的。」❹黑人女性藝術家，以及墨西哥女性藝術家如芙瑞達・卡蘿便代表了種族和性別思考；她們尤其被過濾與聚焦在單一主題——卡蘿表現本質，費茲・林哥爾德表現非洲—美國傳統模式。縱然這些內容是每一件作品的特點，但它們並不完全代表藝術家複雜的內容；因此，本書的撰文強調了她們作品的

其他角度，尤其是她們的政治觀——特別排拒僵化了的「女性」觀念。

羅莉‧西姆斯（Lowery Sims）研究六〇年代費茲‧林哥爾德和當時正權勢日隆的普普運動相對抗的作品。她從愛兒莎‧法恩(Elsa Fine)的作品中發現，黑人藝術運動的藝術家「在作品中以強烈的手法表現圖像和造型」，與那些重視美學觀的普普藝術家們不同，她並認為林哥爾德之用普及圖像——國旗、郵票、漫畫——來創造的作品極為熱情，毫不「冷靜」，或也不像普普藝術家對美國文化圖像般具有諷刺性的描述。再者，林哥爾德也對圖像本身提出了政治性的挑戰，強烈指出國家政策之承諾與種族及性別之現狀之間的差異，她並強調普普藝術在表現上「將內容和技術分隔」的空虛感。如海倫德對卡蘿所做的詮釋一樣，西姆斯視林哥爾德為行動主義者，她從藝術中探討社會之積極動亂和變遷的政治問題。

弗烈達‧海‧德士法喬吉斯（Freida High Tesfagiorgis）在林哥爾德和伊莉莎白‧卡列特六〇和八〇年代的作品中探討關於政治的主題。她對於自我形象以及黑人女性的自我定義有特別的興趣，而以「非洲女性中心主義」（Afrofemcentrism)一詞來總括黑人和女性的交集性身分，以及黑人女性文化的「雙重意識」。她將黑人與「歐洲中心主義」的女性主義美學觀在某些層面相互對照，主張黑人要優先定義自我——至少卡列特以及其他的美國黑人女性藝術家要這麼做。德士法喬吉斯認為「非洲女性中心主義」改善了種族之優先於性別的問題，而使「黑人女性主義」有機會「從外表被醜化的女性主義」解放出來。而我們要注意的是，林哥爾德和卡列特可能與德士法喬吉斯所蔑視的歐洲中心主義傳統有關；舉例來說，林哥爾德在《亞特蘭大的小孩》

（*Atlanta Children*）中，以及卡列特在《海瑞耶特》（*Harriet*）中，都

描繪了關於凱特・寇維茲（Käthe Kollwitz）的政治性作品。❷將如此的關連與女性主義視覺作品相結合，使女性藝術家在政治上能夠因性別而團結一致，而化解種族的區隔。

　　然而光只是這樣說也是相當危險的，因作品中林哥爾德和寇維茲的潛在關係，是爲了表達女性與小孩之間的特殊關係，是超越種族和階級之性別特色的。並且以如此本質化的詮釋來定義「女性整體」，又讓我們直接回到雷諾瓦所無法推進的一點，使女性的本能角色回歸到母親。這其中當然有重要的差異，即對雷諾瓦而言，女性的母性角色是與動物有所相關、是缺乏知性以及次等地位的生理狀況。而對林哥爾德和寇維茲而言，對於小孩的關懷以及對於世事的先後次序，是知性的立場和道德的選擇（對於視這些價值爲次等的父權世界，也許是一個具啓發性的道德立場）。寇維茲以她的作品(她是唯一這麼作的藝術家）來抗議一九二〇年代維也納社會輕視小孩的歷史事件；而林哥爾德也是一九八〇年代唯一起而抗議亞特蘭大的屠殺黑人小孩事件。對小孩的關懷是源自母性、是普遍的人性、還是男性所欠缺的？而我們可否爲這些不受限於不受歡迎且局限想法的女性藝術家作任何的歸納與結論？

　　像十九世紀的羅莎・邦賀，以及二十世紀的喬吉亞・歐姬芙和李・克雷斯納等這麼與眾不同的藝術家們，無疑地成爲女性自我藝術創作的泉源。一九五一年克雷斯納的性別藝術危機過後，僅僅二十年內女性運動已爲藝術界帶來了女性自我肯定的認知、女性創造力的發揚、女性在美術史的地位重建、以及女性藝術傳統的復興。也許沒有一件作品能像茱蒂・芝加哥的《晚宴》（Dinner Party）一樣，如此地具體呈現這些至今已激勵了一個世代女性藝術家的理想。在一九七九年《晚

宴》完成時，約瑟芬‧薇德（Josephine Withers）曾爲它寫過一篇文章，描寫其複雜結構中所表現之「女性歷史的視界」，強調芝加哥對過去女性之深具創意的認知，以及對女性廣泛參與歷史之記錄和尊重的意圖。如薇德所指，《晚宴》的聖餐形象喚起了父權式的宗教儀式，但從藝術家的眼光來看，它却已被偉大的女神——女性創造力的起源和象徵——所物化了。《晚宴》因此表現了（本書以及到處都可找到的）對父權最爲尖銳和直接的挑戰——尤其是對藝術創作天生屬於男性的觀念的挑戰。薇德在她原文的後記中記載了《晚宴》近來所引起的爭論，說明其極具顚覆的力量。

七〇年代早期的女性主義者，像是茱蒂‧芝加哥，以轉變的心態來面對文化對「女性」的認知，將它從對象物變爲主題，轉化爲權力的代表工具。而八〇年代的女性藝術家則與她們的祖先不同，其「人即政策」的箴言被後現代之「人即虛構神話」所取代。因此，由於藝術家並不像文化結構般那麼地單一且獨特，也由於藝術品是具造型的製作和消費品，因此藝術品這個一連串符徵所產生的結果便更像是其文化代言人，而非作者所言。從這個有利的眼光來看，芝加哥以歌頌英雄的方式呈現三十九位影響歷史的女性，是個浪漫且誇張的表現。

克雷格‧歐文斯在他的撰文中討論後現代主義女性藝術家的作品——像是辛蒂‧雪曼（Cindy Sherman）、雪莉‧萊文（Sherrie Levine）、以及芭芭拉‧克魯格（Barbara Kruger），提出與七〇年代女性主義者如茱蒂‧芝加哥與費茲‧林哥爾德相反的研究。其中代替共同合作的姊妹關係和社會理想主義的，是世故和有時譏諷的女性自我研究，而現在也受到新的認知意識——有特權的男性凝視和物化了的女性身體——的質疑。有許多當代女性藝術家們都在作解構的工作，如歐文斯

所說，研究「在一個視覺專屬於男性，不屬於女性的文化裏……圖像到底對女性作了什麼？」在討論這些藝術家們較早的撰文裏，歐文斯提出了關於她們圖像意義的重要問題：雪莉・萊文之「拿」(takes) 其他攝影師的圖像——像是威斯頓 (Edward Weston) 的作品——作自己的作品，是否「戲劇化地消減了一個形象飽和的文化，以作為其創作的可能性」？或是排拒著她所挪用之作品的「父親」——文化所認可的原始創作者？

　　這樣的問題或是曖昧性，亦有計畫地出現在像辛蒂・雪曼一類的藝術家上，她在一系列的「無題電影劇照」中，將自己裝扮為五〇和六〇年代好萊塢電影的女英雄；她用嘲諷的方式表現觀者和被觀者性別習俗的自我意識，反覆地述說女性的社會結構，（也許是）提出真正的女性本質表現是否能夠不落於俗套的問題。而在同時，雪曼的表現方式也是不可能表現女性自我形象的。這樣的情況在極為質疑原創性的年代裏是可以理解的，但如泰瑪・加柏所言，它也可與十九世紀的女性藝術家像是瑪麗・巴什克采夫 (Marie Bashkirtseff) 的方法有所關連——巴什克采夫以女性的裝扮來掩飾男性的不安，強調「女性即被去勢了的物象」，「以安撫充滿敵意的世界，以及罪惡的主題。」❸而在芭芭拉・克魯格的作品中，角色與其理念之聲、發言者與其被討論者的性別曖昧，也都明白地表現以較無法接納、較具爭議性以及對立的模式。就如她強烈圖像的其他作品一般，《你的凝視擊中我的臉》(Your Gaze Hits the Side of My Face) 是簡潔且具多重意義；固然有許多可能的詮釋，但作品中的女性卻是強勢而非受苦的，而且藝術家並沒有表現在主題之內，卻是狡黠、嘲諷——但也是女性主義者——的旁觀者。

八〇年代的女性美術史工作涵蓋多重的面貌，包括解構西方藝術之厭惡女性的多種典範——即長久以壓迫性的手法與動機，偽裝以「名作」的美術史（其中包括本書撰文所研究的十五世紀文藝復興人像畫、領主廣場的雕塑，以及波提且利、魯本斯、大衛、雷諾瓦、高更［索羅門—高杜的撰文］與超現實主義畫家們）。另一方面則有對父權體系公然挑戰或祕密抵抗的闡述，這類女性美術史工作（這裏的撰文包括關於達文西、提香、邦賀、竇加、女性簿冊藝術家、高更、卡蘿、歐姬芙、芝加哥與林哥爾德等）毫無疑問地拒絕「作者已死」的後現代認知，而取代以現代主義與自由主義女性主義，認為無論父權多麼強勢地架構男性與女性本質，並對個體加諸束縛，每個人都會持續地——就算是不完全或無效的努力——有選擇與抵抗的可能性。對於本書撰文中所討論的一些藝術家們，其獨特的創作經驗意圖躲避性別習俗的限制，不得已地以表現人類多元觀點，來超越對性別與本質有狹隘定義的社會結構。

自由女性主義在本質上肯定藝術家的動機，而對本書諸作者來說，藝術家的動機以及藝術作品的「原始意義」（也就是，藝術家或委任者的特別旨意，以及其相關含意），在某些層面上現在仍舊是仍受質疑的臆說。女性主義美術史學家們一直被迫放棄藝術動機與原始文化內涵的觀念，認為這是完全沒有意義的，即使這些觀念不再提供我們曾確信的總括性詮釋。因若是沒有「原始意義」與其可能涵蓋的意義，我們歷史學者便無法評定與解構主流文化的權力，必要時挑戰正統的形式與形象，以及其終究會導向的全然不同觀念（舉例來說，像是竇加的妓院版畫）。❹

同樣地，後來的觀眾也經常無法了解藝術作品原本的社會和政治

意義（舉例來說，古典作品中性暴力的形象），因文化背景以及美學與經濟價值的起升，使「藝術」的意義一直以來都被美化和英雄化。而在此，闡明原始意義——後解構主義所否定與譏諷的意義——才是解構主義所必須要做的；因揭露原本受尊敬的對象，其具壓迫性的文化目的，便有可能中立其隱藏或不被認知的力量——而只要作品有新的觀眾，此力量便會持續下去。如二十多年前里奇（Adrienne Rich）所指出的，女性美術史所要的是原本意義的臆測，「以突破歷史對我們所作的控制。」❹⑤

然而，對女性美術史來說也很重要的是後現代認知，即藝術品的意義不可能一直都是單一存在的，因幾乎在作品被創作完成時，任何一位觀賞者以及制度化的文化議題，都會對所有的觀眾提出爭議性或是重複性的詮釋。不論是否主張揭示了原始意義，或是否提出了代替原意的意義，作品的再度詮釋都能夠徹底地改變觀者與如藝術之對象物二者間關係，並減少對象物本身的力量，以包容其他的意義。無論如何，這樣的詮釋不一定就會減低作品的藝術價值，也不會破壞作品自被創作以來所產生的數個世紀之文化意義的潛能。❹⑥

從《女性主義與藝術歷史：對傳統美術史的質疑》的文章裏舉例來說，南西・羅瑪拉（Nancy Luomala）之對埃及雕像《美錫立那斯國王與卡瑪瑞尼緹皇后》（King Mycerinus and Queen Khamerernebty II）作了革命性的詮釋，也許在實際上會抹煞其獨特的父權文化之社會意義，但並不會破壞作品本身及其傳達意念的力量——固然它已不是我們原本所認知的意義。❹⑦再者，羅瑪拉以女性而非男性王朝之權力來挑戰這個具有權威的作品，這樣的再度詮釋可能會使一些男性不再或有所保留地視之為藝術品，卻使一些女性更肯定其之為藝術品。同樣

的，美術史所顯示的許多以性暴力為主要觀念之西方「名作」——像是本書所討論的魯本斯、超現實主義畫家、或是德庫寧——也可能使許多女性不再視之為藝術，因色彩與形式再也無法補償惡意和政治壓迫對她們所犯下的傷害。而對其他的女性和一些男性來說，這樣的揭示和再詮釋也許無法特別地或完全地影響他們對此藝術品的觀感，因為不是所有的人都會像女性主義者一樣對性別差異有所反應。因此，藝術品之「永恆」並非其所流傳的單一或普遍性意義，而是作品的多重意義——其不停地在不同時代或同時代但不同對象而產生不同意義的可能性——以及其進行中的，無止境的文化論談，其論談中個人正面或負面的主觀認知。

我們認識歷史上同時發生的原始意義，以及後來的詮釋或替換的意義，以隨時隨地提倡「腳踩兩條船」的女性藝術史，拒絕落入絕對性理論的圈套，以及不對政治文化變革和美術史認知，產生任何的牽強附會和非此即彼。女性藝術史在過去十年不停地討論美術史——作為性別權力架構的美術史——是否必須被介入者推翻與打破，或者它是否逐漸地改變並從中重建，而我們自己一直站在後者的立場。然而我們也了解這兩個觀點共存的戰略價值。

我們相信，本書所蒐集的撰文承傳了美術史——今天大為更改過的美術史——的動力。其理論和實務的卓越表現，同時挑戰與引用後現代主義的理論，以及「傳統」美術史的方法與類別。我們也試圖展現當代女性美術史學者的寬廣度；本書中集合了許多理論立場和方法的範例，而我們一直以來的目標是證實它們之間的相容與互補性，以及它們的相異和多樣性。我們確信，女性主義的多樣性不但不會使美術史分裂或癱瘓，而且會強化它並使它更為豐富。

❶Norma Broude and Mary D. Garrard, eds., Introduction, *Feminism and Art History: Questioning the Litany* (New York: Harper & Row, 1982), p. 1.

❷Norma Broude and Mary D. Garrard, "An Exchange on the Feminist Critique of Art History," *Art Bulletin* 71 (March 1989): 125.

❸特別是：Michel Foucault, *The History of Sexuality, Vol. I: An Introduction*, trans. R. Hurley (New York: Vintage/Random House, 1980); Foucault, *Power/Knowledge: Selected Interviews and/Other Writings, 1972-1977*, ed. C. Gordon (New York: Pantheon, 1980); Jacques Derrida, "Structure, Sign and Play in the Discourse of the Human Sciences" (1967), in Derrida, *Writing and Difference*, trans. A. Bass (University of Chicago Press, 1978); Derrida, *Of Grammatology* (1967), trans. G. C. Spivak (Baltimore: Johns Hopkins University Press, 1976); Jacques Lacan, "The Agency of the Letter in the Unconscious or Reason Since Freud," in Lacan, *Ecrits: A Selection*, trans. A. Sheridan (London: Tavistock Publications, 1977). 也參考 Hazard Adams and Leroy Searle, *Critical Theory Since 1965* (Gainesville: University Presses of Florida, 1986).

❹參考 Michel Foucault, "What Is an Author?" (1969), in *Language, Counter-Memory, Practice: Selected Essays and Interviews*, ed. D.F. Bouchard (Ithaca, N.Y.: Cornell University Press, 1977); Roland Barthes, "The Death of the Author," in *Image-Music-Text*, ed. and trans. S. Heath (New York: Hill and Wang, 1977); Jonathan Culler, "Beyond Interpretation," 1 in *The Pursuit of Signs: Semiotics, Literature, Deconstruction* (Ithaca, N.Y.: Cornell University Press, 1981); Culler, *On Deconstruction: Theory*

and Criticism After Structuralism (Ithaca, N.Y.: Cornell University Press, 1982); Jean-François Lyotard, *The Post -Modern Condition: A Report on Knowledge* (Mineapolis: University of Minnesota Press, 1981); and Mieke Bal and Norman Bryson, "Semiotics and Art History," *Art Bulletin* 73 (June 1991): 174-208, 184-89.

❺導源於哲學上的結構主義，歐洲思想界後現代主義為後結構主義，而這些用語同時出現在美國，彼此之間可互相轉換引用的。「後現代主義」一詞最早被普遍用在建築評論上，以相對與折衷等等方式取代了普及文化中的「現代主義」。雖然「後結構主義」所指的是哲學與評論，但與「後現代主義」的意義經常是相同的。

❻Bal and Bryson, 1991 (如註❹)，Jonathan Culler改述。

❼參考Bal and Bryson, 1991，特別是頁176-84中所討論的關於敘述內容和「作者已死」。後現代對傳統美術史的評論範例，參考 Svetlana Alpers, "Is Art History?" *Daedalus* 106 (1977): 1-13; Craig Owens, "Representation, Appropriation and Power," *Art in America* 70 (May 1982): 9-21; Norman Bryson, *Vision and Painting: The Logic of the Gaze* (New Haven, Conn.: Yale University Press, 1983); Bryson, ed., *Calligram: Essays in the New Art History from France* (New York: Cambridge University Press, 1988); Hans Belting, *The End of the History of Art?* trans. C.S. Wood (Chicago: University of Chicago Press, 1987); A. L. Rees and F. Borzello, eds., *The New Art History* (Atlantic Highlands, N.J.: Humanities Press International, 1988); and Donald Preziosi, *Rethinking Art History: Meditations on a Coy Science* (New Haven, Conn.: Yale University Press, 1989).

❽Linda Nochlin, "Why Are There No Great Women Art-

ists?" in *Women in Sexist Society*, eds. Vivian Gornick and Barbara Moran (New York: Basic Books, 1971), pp. 480 -510, 再版改為"Why Have There Been No Great Women Artists?" *Art News*, January 1971; and in *Art and Sexual Politics*, eds. Thomas B. Hess and Elizabeth C. Baker (New York and London: Collier Books, 1971); Carol Duncan, "When Greatness Is a Box of Wheaties," *Artforum* 14 (October 1975): 60-64; Lise Vogel, "Fine Arts and Feminism: The Awakening Consciousness," *Feminist Studies*, vol. 2, no. 1 (1974), pp. 3-37, 再版於*Feminist Art Criticism: An Anthology*, eds. Arlene Raven, Cassandra L. Langer, Joanna Frueh (Ann Arbor, Mich., and London: UMI Research Press, 1988; New York: Harper Collins, 1991).

❾Griselda Pollock and Rozsika Parker, *Old Mistresses: Women, Art and Ideology* (London: Routledge & Kegan Paul, 1981), p. 3.

❿Broude and Garrard (如註❶), p.14. 也參考Thalia Gouma -Peterson and Patricia Mathews, "The Feminist Critique of Art History," *Art Bulletin* 69 (September 1987): 326-57, 尤其是"Art History, Women, History and Greatness" (pp. 326-29) 這一部分。

⓫Gouma-Peterson and Mathews, 1987 (如註❿) 闊論從一九七〇年代以來，美國的Linda Nochlin, Ann Sutherland Harris, Carol Duncan, 我們自己以及其他的人的女性主義撰文，以及英國的Laura Mulvey, Griselda Pollock, Rozsika Parker, Lisa Tickner, Tamar Garb, 以及其他人的撰文。關於法國女性主義的撰文，參考*New French Feminisms: An Anthology*, ed. and intro., Elaine Marks and Isabelle de Courtivron (Amherst: University of Massachusetts Press, 1980).

⑫參考Irene Diamond and Lee Quinby, eds., *Feminism and Foucault: Reflections on Resistance* (Boston: Northeastern University Press, 1988), Introduction, p. xiv; 以及Christine Di Stefano (Sandra Harding所引用), *Feminism/Postmodernism*, ed. and intro., Linda J. Nicholson (New York: Routledge, 1990), p. 86.

⑬Joan W. Scott, "Deconstructing Equality-Versus-Difference: Or, the Uses of Poststructuralist Theory for Feminism," in *Conflicts in Feminism*, eds. Marianne Hirsch and Evelyn Fox Keller (New York: Routledge, 1990), pp. 134-48, 特別是136-37，其中明確釐清了這些主要的觀念。

⑭一些或其他關於這些差異，都詳細說明於 "An Exchange on the Feminist Critique of Art History," Norma Broude and Mary D. Garrard, Thalia Gouma-Peterson and Patricia Mathews, *Art Bulletin* 71 (March 1989): 124-27. 這裏所強調——社會之於個人——的差異也在討論文章中明確地表達著。此論點並非出自女性主義，而是美術史本身，因早期的美術史學家也曾就此討論過（參照 Erwin Panofsky, "The History of Art as a Humanistic Discipline," in *Meaning in the Visual Arts* [Garden City, N. Y.: Doubleday Anchor Books, 1955], pp. 1-25）。

⑮無論如何，下此斷定比前後一致實踐要來得容易。舉例來說，Karen-edis Barzman評論那些改編了女性美術史與女性電影理論和評論，並對後結構和心理分析理論有領導力和影響力撰文——Griselda Pollock的*Vision and Difference*與Laura Mulvey的*Visual and Other Pleasures*，她在評論中指出:「波洛克對於固定意義之不滿，乃在於普遍性認知的觀念無法與後現代女性主義的認知取得協調。言下之意是，所有的觀眾都會有相同的詮釋，或者說，她的詮釋是來自佛洛伊德和拉康的認知中所揭發的一些

純粹性事實……再者，心理分析理論也質疑波洛克和慕維之無所不知的自己／自己的眼睛——她們拒絕其他主觀的權威性討論（假設主觀總是片段和不定的，是我們無法確定所言的）。女性主義者現階段的重要課題是，探討如何用理論來拒絕，迴避烏托邦式的純粹性，使能夠以物克物。」(*Woman's Art Journal* 12 [Spring/Summer 1991]: 38, 41.)

⓰哈沙克與伊里加瑞的言論都引錄在 Sandra Harding, *Feminism/Postmodernism* (如註⓬), p. 85. 也參考 *Feminism and Foucault* (如註⓬)，包括前言，其中Diamond與Quinby討論傅柯對女性權力的分析。

⓱Di Stefano, in *Feminism/Postmodernism* (如註⓬), p. 75.

⓲Bal and Bryson, 1991 (如註❹), p. 184；以及 Linda S. Klinger, "Where's the Artist? Feminist Practice and Post-structural Theories of Authorship," *Art Journal*, vol. 50, no. 2 (Summer 1991), pp. 39-47.

⓳Craig Owens, "The Discourse of Others: Feminists and Postmodernism," 本書第29章。

⓴科學方面重要的倡導者爲George Lakoff, *Women, Fire, and Dangerous Things: What Categories Reveal About the Mind* (Chicago: University of Chicago Press, 1987). 根據 Lakoff, 在「經驗至上主義」裏，「思維主要是從具體表現而來的。」他又解釋道，「人類的理智不是來自刹那間的抽象動機，而是出自有機本質，並成爲個別及共同經驗：其基因的遺傳、其存在的環境本質、其對環境的功能、其社會功能的本質……等等」(序言, p. xv)。

㉑Gouma-Peterson and Mathews (如註⓾)。其相對原理受到Broude and Garrard (如註❷); Bal and Bryson (如註❹), p. 201, n. 128；以及Flavia Rando, "The Essential Representation of Woman," *Art Journal*, vol. 50, no. 2

(Summer 1991), p. 51的質疑。

㉒Teresa de Lauretis, "Upping the Anti [sic] in Feminist Theory," in *Conflicts in Feminism*, eds. Marianne Hirsch and Evelyn Fox Keller (New York: Routledge, 1990), pp. 255-70, esp. 261. 也參考 Linda Alcoff, "Cultural Feminism versus Post-Structuralism: The Identity Crisis in Feminist Theory," *Signs: Journal of Women in Culture and Society* 7 (Spring 1988): 405-37; 以及Chris Weedon, *Feminist Practice and Poststructuralist Theory* (Oxford: Basil Blackwell, 1987).

㉓舉例來說，Patricia Mathews與Whitney Chadwick的訪談, *Women, Art, and Society* (New York: Thames and Hudson, 1990), in *Art Bulletin* 73 (June 1991): 336-39, 尤其是其前言所述。

㉔Sandra Harding, "Feminism, Science, and the Anti-Enlightenment Critiques," in *Feminism/Postmodernism* (如註⑫), p. 100.

㉕Jana Sawicki在*Feminism and Foucault* (如註⑫), p. 185中認為，現在要為這個廣為擴展的論談定下精確的意義，是不可能的；但它可涵蓋在字典裏的定義(「從文字、語言、談話的方式來溝通」) 與傅柯的定義 (「散佈在社會的權力形式」) 之間。

㉖Jane Flax, "Postmodernism and Gender Relations," in *Feminism/Postmodernism* (如註⑫), p. 56.

㉗Griselda Pollock, *Vision and Difference: Femininity, Feminism and the Histories of Art* (London: Routledge, 1988), p. 17.

㉘Laura Mulvey, "Visual Pleasure and Narrative Cinema" (寫於1973年, 出版於1975年的*Screen*), in Mulvey, *Visual and Other Pleasures* (Bloomington: Indiana University

Press, 1989), pp. 14-26.

㉙John Berger, in *Ways of Seeing* (London: British Broadcasting Corporation and Penguin Books, 1972), 也以不同的方式（強調女性爲共犯）表達了相同的觀念：「……男性凝視，而女性則表現。男性看女性，而女性則注視自己被看……女性自我的測量者是男性：被測量的女性。她將自己物化──特別是成爲被凝視的對象：景象。」(p. 47.) 同時：「一般而言，歐洲的裸體油畫中都沒有首要的主角；主角在畫的前方，也都推測爲男性；所有的內容都是爲他而存在的。」(p. 54.) 而Norman Bryson, in *Vision and Painting: The Logic of the Gaze* (New Haven, Conn.: Yale University Press, 1983), 也大量地引用了「凝視」(Gaze)──現爲大寫，但沒有說出原因。

㉚Francis Barker 形容爲文字的隔離，其中「中產階級將肉體取代以文字……身體的肉慾已被分解並驅散，直到它能夠再次組成爲文字，與自身保持距離。」(*The Tremulous Private Body: Essays on Subjection* [New York: Methuen, 1984], pp. 62-63.)

㉛卡洛·鄧肯在"The MoMA's Hot Mamas"一文中，回覆李歐·史坦伯格的信"Letters to the Editor," *Art Journal*, vol. 49, no. 2 (Summer 1990), p. 207.

㉜關於十九世紀法國繪畫的東方文化，參考Linda Nochlin, "The Imaginary Orient," *The Politics of Vision: Essays on Nineteenth-Century Art and Society* (New York: Harper & Row, 1989), pp. 33-59.

㉝例如，Joyce Fernandes, "Sex into Sexuality," *Art Journal*, vol. 50, no. 2 (Summer 1991), p. 37；亦見Flavia Rando (如註㉑), p. 51.

㉞Griselda Pollock and Rozsika Parker, *Old Mistresses* (如註 ⑨).

❸❺關於相關的衣飾符號分析，以及二十世紀女同性戀藝術家所排斥的衣飾，參考Sandra L. Langer, "Fashion, Character and Sexual Politics in Some Romaine Brooks' Lesbian Portraits," *Art Criticism*, 1, no. 3 (1981): 25-40.

❸❻參考Diana Fuss, *Essentially Speaking: Feminism, Nature, and Difference* (London: Routledge, 1989); Linda Alcoff (如註❷❷); Gayatri Chakravorty Spivak, "Displacement and the Discourse of Women," in *Displacement: Derrida and After*, ed. Mark Krupnick (Bloomington: Indiana University Press), pp. 169-95; and Teresa de Lauretis, *Alice Doesn't: Feminism, Semiotics, Cinema* (Bloomington: Indiana University Press, 1984). 後兩位作者對解構，甚或男性沙文的女性主義理論，提出質疑，如Flavia Rando所注意到的（"The Essential Representation of Woman," 如註❷❶）。

❸❼Bal and Bryson (如註❹), p. 182.

❸❽傅柯曾解釋以Jeremy Bentham的望遠顯微鏡隱喻自我約束的手法──在一個模擬的監獄裏，每位囚犯都永久受到監視，他們將權力主觀化而成爲自己的囚犯。(*Discipline and Punish: The Birth of the Prison*, trans. Alan Sheridan [New York: Vintage Books, 1979], pp. 200ff.)

❸❾Linda Klinger 曾描述過女性藝術家的處境，「觀念上她是個具爭議性的借喻，而後解構主義的作者理論將她抽象化，並將此抽象轉視爲藝術作品。」("Where's the Artist? Feminist Practice and Poststructuralist Theories of Authorship," *Art Journal*, vol. 50, no. 2 [Summer 1991], p. 44.)

❹❺Gayatri Spivak (如註❸❹), p. 169.

❹❶Adrian Piper, "The Triple Negation of Colored Women Artists," in *Next Generation*, exhibition catalogue, Southeastern Center for Contemporary Art, Winston-Salem, N.

C., 1990, pp. 15-22.

㊷寇維茲的 *Vienna Is Dying! Save Its Children* 和 *Outbreak*都特別登載在*Feminism and Art History: Questioning the Litany*, ch. 14, fig. 6; 以及Linda Nochlin, *Women, Art and Power, and Other Essays* (New York: Harper & Row, 1988), ch. I, fig. 14.

㊸Tamar Garb, "'Unpicking the Seams of her Disguise': Self-Representation in the Case of Marie Bashkirtseff," *Block* 13 (Winter 1987-88): 79-86.

㊹關於引用印象派風景畫的展論，參考Norma Broude, *Impressionism, a Feminist Reading: The Gendering of Art, Science, and Nature in the Nineteenth Century* (New York: Rizzoli, 1991), esp. pp. 14-16 and 178-79.

㊺Adrienne Rich, "When We Dead Awaken: Writing as Re-Vision" (1971), in *On Lies, Secrets, and Silence: Selected Prose, 1966-1978* (New York: W. W. Norton, 1979), p. 35.

㊻David Freedberg, *The Power of Images: Studies in the History and Theory of Response* (Chicago: University of Chicago Press, 1989).

㊼Nancy Luomala, "Matrilineal Reinterpretation of Some Egyptian Sacred Cows," in *Feminism and Art History: Questioning the Litany* (如註❶).

1 聖母瑪利亞裸露的那隻乳房

托斯卡尼早期文藝復興與文化的裸露、性別、與宗教意義

瑪格麗特・麥爾斯

符號令我們思索物像本身之外的意義。

——奧古斯丁（Augustine），

De doctrina christiana, II.1.1

最讓人困惑的歷史圖像及其最難詮釋的問題，在於為什麼裸體或身體裸露部分在視覺溝通上扮演了主要的角色。茱麗亞・克里斯蒂娃說過，「人類的身體天生便具備有深厚的意義。」❶而由複雜的文化關懷所訂定的圖像中，再沒有比對女性身體的視覺描述更廣泛了；且這一類的圖像也不是單一的自然主義描述可說明的。此外，若沒有描述的對象，便假設早先的觀者與現代解說者之間有連續甚或相似的意義，那更是件冒險的舉動；因此我們在此將從歷史作品中，研究其意義的複雜性轉換與女性裸體圖像之間的關係。

身爲聖母也是母親的瑪利亞在十四世紀托斯卡尼的畫像與雕塑中，一再重複地裸露著她的一隻乳房；雖是一件平常的事，但如此明顯強調這一隻乳房，並用以哺乳著象徵所有基督徒的聖嬰，確實讓人震驚。在圖1，瑪利亞正在或正準備給基督餵奶，而由不知名的佛羅倫斯畫家所畫的聖母與聖嬰圖（圖2）裏，瑪利亞對著成年的基督，捧托她的一隻乳房示意吸吮，也對著簇擁在她腳旁的聖人，懇求祂們救世，畫中有一段題獻說道：「親愛的兒子，我給你我的奶水，請你對他們慈悲爲懷。」十四世紀開始接下來的三百年，對瑪利亞露出一隻乳房的描繪是不計其數，大多是在教堂及修道院裏，畫在私人用的小型禱告聖像上。❷

　　詮釋這些圖像需要文化上的認知以及方法上的熟練，因此在開始研究關於早期文藝復興的托斯卡尼文化裏，不同宗教與社會影響著聖母裸露她的一隻乳房之前，我們必須先明白清楚地設定研究方法。首先，一個重複出現的形象可假設爲其原本文化裏的普遍魅力，這種魅力能夠與形象有所關連，使形象代表著當時社會的大部分或全體人民強烈的渴望、關懷與思慕對象。其次，除了一般的魅力之外，視覺形象還包含著個人特殊生活狀況裏的訊息，而除了訊息之外，形象的多重含意也有著其特殊甚或特有的詮釋。羅蘭・巴特說：「所有的形象都好比是多種子的植物，它們暗指著自己的根本，並由浮游的意義鏈結所組成；」觀者能夠「關注自己所選擇的部分。」❸除了觀者之外，生活的狀況以及對意義的追求，也爲觀者在有意識或是無意識的狀況下選擇了含意；對較無判斷力或思考力的觀者，如此的「選擇」使繪畫的外觀呈現著他們的關懷，而這些繪畫形式與生活的描述和原始意義的再現無關，也將會被忽視，或更直接地說，刻意地被視而不見。

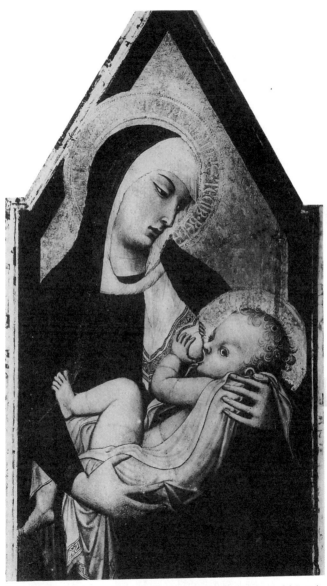

1 羅倫澤提（Ambrogio Lorenzetti），《聖母哺乳圖》（*Madonna del Latte*），
神壇畫，十五世紀末期，西耶那，Chiesa di San Francesco

　　本文將驗證畫像中瑪利亞裸露的那隻乳房,對其委任者、畫家、以及原始觀者的主要意義;由於委任者或畫家想傳遞的訊息不一定與觀者的詮釋相同,因此若是要探索與了解一個特別團體錯綜複雜的訊息,僅只是檢視肖像畫的動機或解釋畫中的視覺原素是不夠的。再者,因當時的觀者是有文化或受過教育,並具影響力的人,我們若不以他

們的聯想與詮釋爲重心，全面的詮釋則是重要的。在此，我所沒有採用的便是那些原用在或限用在修道院訓誡文的詮釋資料。

那麼，我們從何了解裸露一隻乳房的聖母畫像？個人的詮釋必定與聖經的文句不同，但這些普及於民間，用以講道、歌頌、或爲不識字的人所轉編爲戲劇化聖經文句，可代表大多數人所得到的訊息。十四世紀義大利一般的禱告文中，像是仿布納文丘（pseudo-Bonaventure）所寫的傑可巴斯・達瓦樂吉納（Jacobus da Voragine）《寶貴的傳奇》（*The Golden Legend*），或是《基督一生的沉思錄》（*Meditations on the Life of Christ*），都能夠提供我們與宗教有關的一般詮釋。

除此之外，現代的詮釋也必須分析當時的文化經驗與圖像之間的關係，比如未來展望、食物來源、婚姻制度❹，以及小孩養育等等重要事務的執行、性別狀況、法律及懲罰制度，這些生活上的所有層面均詮釋了特別環境與時節中，其一般性的視覺形象。

爲尋求更普及的文化根據，我們應該去感受視覺形象所傳播的訊息，文化的最重要面貌之一是視覺溝通，而聖母瑪利亞露一隻乳房之畫像在現代觀者的視覺認知中，可能主要與書報攤常見的色情圖片相關，這與中世紀觀者的視覺認知有相當的出入。安妮・侯蘭德（Anne Hollander）說：「乳房的形象永遠讓人有多重的喜悅」❺，但對於喜悅的描述，我們也必得謹愼對待其含有特殊內容的文化因素。❻中世紀的觀者將暴露的乳房視爲日常生活裏女人哺育嬰兒的影像，而不會視其爲猥褻的色情圖像；瑪利亞與現實的女人都是一樣的。

在此，我們必須從三個不同觀點來研究露出一隻乳房的瑪利亞：第一，十四世紀托斯卡尼的文化背景；第二，宗教意義；第三，當代對繪畫與雕塑的描述。

I

　　托斯卡尼早期文藝復興的第一件瑪利亞裸露一隻乳房的形象，因其社會狀況而呈普遍化，在此我雖無法對托斯卡尼的社會做全面的描述，然可從兩個算是中肯的角度來解釋這個形象。第一是人類的身體狀況，雖是在十四世紀中期所蔓延的黑死病開始之前，已出現了嚴重的食物危機，但前世紀的食物過剩使歐洲人口在十三世紀末期以前，比第十世紀增多了三倍❼；高度的繁殖力持續激增到十三世紀，但生產食物的耕地已不再足夠。

　　從一三〇〇年開始，農作物欠收導致食物短缺，一三〇九年更出現了二百五十年來第一次的歐洲大陸全面飢荒❽；義大利主要城市的居民常從鄰近的鄉村搶奪食物，即使富有的行政管轄都市如佛羅倫斯，也免不了因飢餓而引起暴力與社會動亂。在十四世紀中期之前，除了地方疾病的營養失調之外，循環性的疾病也橫掃西歐，蹂躪著人民，導致個人存亡以及社會安定的憂慮；一三四七年，佛羅倫斯的九萬四千人口雖仍分得到麵包，但依當時的資料顯示，仍有四千人「營養不良或是疾病，主要因為營養不良而導致死亡。」❾佛羅倫斯的編年史家吉奧瓦尼・瓦拉尼（Giovanni Villani）寫道：

　　　飢荒不只在佛羅倫斯，也擴及到整個托斯卡尼與義大利，最可怕的是，佩魯賈（Perugia）、西耶那（Siena）、盧卡（Lucca）、皮斯托亞（Pistoia）以及許多城市的人，因供養不起而將他們的乞丐趕出來……［佛羅倫斯］人民在聖馬克市集引起巨大的騷動，裝備有斧頭的警衛出動保護官員，砍去暴民的手

脚。**❿**

如此一來，慢性的營養不良以及對食物的憂慮，促使當時的佛羅倫斯社會出現大量的瑪利亞哺乳圖；從個人與全體的災難以及不安，不難看出爲什麼哺乳的象徵性表現會深深吸引人們；在視覺形象裏，嬰兒基督由母親抱著哺乳，映照出觀者的依賴與支持及被養育的需要。

我們要考量畫裏所表現的第二層社會生活，即早期文藝復興文化的嬰孩哺乳；近代關於家庭歷史的研究已考察過哺乳嬰孩的經驗與態度，而這些研究爲瑪利亞哺乳圖提出了重要的社會背景；如麥克洛夫林(Mary Martin McLaughlin)在《童年歷史》(*The History of Childhood*)中所說的，「嬰孩最重要的生存之道是：獲得品質好的母乳。」**⓫**在沒有冰箱的時代，奶水是否能夠隨時供應關係著嬰孩的存亡；動物的奶水除了有儲藏與運送上的實際問題之外，對嬰孩也是有害的，人們認爲小孩所表現的特質，是映照著奶水來源物的外表與人格，因此嬰孩不可吸取動物的奶水。十四世紀托斯卡尼的育嬰手册也寫過：

> 要確定奶媽有足夠的奶水，不然她會給嬰孩山羊或綿羊
> 或其他動物的奶，餵哺動物奶的嬰孩將不若餵哺母奶的嬰孩
> 般有智慧，也將看起來愚笨癡呆。**⓬**

嬰兒的哺育也帶有多重的社會隱喻，雖自古以來便有奶媽，而十四世紀的托斯卡尼人也經常寫關於奶媽的經驗，然這一套完整的忠告、訓令與注意事項，却和母親應否親自哺乳嬰孩成對立或是矛盾；爲了嬰孩著想，母親通常會被教導去親自哺乳嬰孩，因雇用到不恰當的奶媽是很危險的。當時最大眾化的說道者，如西耶那的貝拿迪那(Bernar-

dino of Siena）便力倡哺育母乳的觀念：

> 就算妳非常謹慎小心，風俗習慣良好，也面面俱到⋯⋯
> 妳仍有可能將孩子交到一個污穢邋遢的女人手裏，吸收了她
> 的乳汁，小孩會傳得她的習慣；若是這位奶媽有邪惡的習俗，
> 或是低階層，孩子會因爲吸了她的奶而受到她的影響。❸

縱使這些母親哺乳的訓誡如此普遍，城市的中產家庭仍舊聘用奶媽。羅斯（James Bruce Ross）形容托斯卡尼文藝復興的中產階級小孩的命運：「出生在父母的床上，在同一房內洗澡，接著在教區禮拜堂受洗，之後便幾乎是馬上交入奶媽的手裏，她們通常是住在遠方的村婦，嬰兒待在那裏大約兩年，直到斷奶。」❹說道者與育嬰手冊都會堅持由母親哺育，雇用奶媽只不過代表中產家庭地位與上流的符號罷了❺，因此社會現象明顯地與說道者和育嬰手冊所堅持母親哺乳自己的小孩，有直接的衝突；然而對許多佛羅倫斯的父母親來說，有另一項因素：在十四世紀，爲數激增的奶媽通常是從黎凡特（Levant）被販賣到托斯卡尼的女奴❻，佩脫拉克（Petrarch）形容這些大量的奴隸人口爲室內敵人。而女性經常被聘用爲奶媽，却又被敵視且不被信任，必定大大地造成了奶媽的憂慮不安。❼由於這種不相容的感覺與價值狀況，決定奶媽的雇用必定是相當矛盾的。

瑪利亞哺乳的畫像在文化層面上，也必然與這種矛盾心理有關；而嬰孩由奶媽哺乳的普遍命運——即「窒息」（smothering），用以稱呼一般疏於照顧以及生產窒息而導致的死亡——造成了這種矛盾，經常強烈地刺痛著父母。深入來看，因一般的說教強調與基督之母的對立，因此瑪利亞哺乳的圖像可能是蓄意向女性發出的訊息。無論如何，重

要的是，我們應分辨教會和貴族人士在宗教畫中所要傳遞的，與基督教團體裏不同人物所得到的訊息，二者之間有何不同；而我也將在結論中討論瑪利亞哺乳畫像所可能涵蓋的意義。

<p style="text-align:center">II</p>

自第三世紀以來，瑪利亞在聖經上的意義主要證明著耶穌基督是人。第二至三世紀神學家特塔立安 (Tertullian) 說過：「基督的肉體來自瑪利亞⋯⋯瑪利亞證明了他是人類」(*De carne Christi*, 17)。在以弗所的諮詢會 (431)，瑪利亞被稱為Theotokos——孕載上帝的人，證實基督是由她生出的人類，以及根據十三世紀神學家聖湯瑪斯・阿奎那 (Saint Thomas Aquinas) 嚴格的解釋，瑪利亞身為人類為了證明她的兒子也是真正的人類。

除了這些神學方面對瑪利亞之為真人的證實，神學家們也了解她對於社會大眾祈禱對象的重要性。湯瑪斯對「基督的身體有必要從女人身體出生嗎?」的說法提出質疑，他的解釋是：

> 男性優於女性，基督也就代表著男性本質；但人們不可輕視女性，因實際上，男性的肉體是來自女性。所以奧古斯丁說過：「男人啊，不要蔑視自己，上帝之子也是男人；女人啊，不要蔑視自己，上帝之子是由女人生出。」**⓲**

湯瑪斯的這項敘述除了帶有明顯的男性中心思想外，在所引用奧古斯丁的文字中，對於從最初到義大利文藝復興前關於瑪利亞的神學論法，也提出了具體的意義：基督教教義與其視覺符號的性別地位對於男性或女性教徒的重要性。

在耶穌基督及其事蹟與瑪利亞及其事蹟之間，瑪利亞在神學體系代表了一種永恆的地位；而耶穌基督的觀念相對於瑪利亞的無原罪的懷胎說，由於沒有聖經教義的根據，為湯瑪斯所否決，並為十四世紀以後的神學家強烈地爭議，也迂迴地辯論著。基督的誕生與瑪利亞的生育同樣都是沒有典據的神話故事；而基督的割禮與瑪利亞原罪洗清的傳說也是一樣的：雖都不是必要的故事，但仍為人們心甘情願地接受著。禮拜堂裏的畫像中，經常描述著這個沒有典據的瑪利亞陪隨三歲的基督；然在圖像學中，基督的聖職生涯却不常與瑪利亞的事蹟相提並論；而普遍的禱告圖像裏，却描述有基督執行的神職場面，配合著瑪利亞的動作和她所流露的感情。❶❾瑪利亞在基督受難中是不可或缺的觀眾及參與者；她和與她相對的抹大拉的瑪利亞（Mary of Magdala），是這些禱告故事的旁聽者，或是宗教畫裏的旁觀者，充分地流露著被導演過的典型的情緒表現。耶穌的昇天有經典的論述，而瑪利亞的昇天却因沒有經典可循而備受神學家的質疑，一直到一九五〇年才由教義定義，然而配合著耶穌昇天，瑪利亞的昇天成為禱告的必要圖像。

瑪利亞的祈禱圖在十四與十五世紀的托斯卡尼文化裏最得眾望；研究宗教體制的神學家們熱烈討論瑪利亞的地位象徵與力量，一些會議也談論著瑪利亞的存在與智慧；學院派神學家如巴黎大學校長爵森（Jean Gerson）證實了瑪利亞的存在，及其曾參與最後的晚餐與聖靈的降臨。爵森並證實她的聖職，並稱她為「基督教聖餐之母」，是最早供奉基督的人，完全的犧牲者。然而對於瑪利亞與其力量的熱中並不限於神學的精華；十五世紀前期托斯卡尼最受歡迎的傳道者，來自西耶那的貝拿迪那，這位具有神賦的福音傳道者並在傳教中以熱情洋溢

的長篇大論極度地讚頌瑪利亞，他生動地描述「聖母不可思議的力量」：

> 只有神聖的瑪利亞曾為上帝做過上帝曾為人類所做的一
> 切……上帝用祂的靈魂製造我們，而瑪利亞用她聖潔的血製
> 作上帝；上帝將祂的形象銘刻在我們身上，而瑪利亞將她的
> 形象銘刻在祂的身上……上帝引導我們走向智慧，而瑪利亞
> 引導耶穌脫離肉體的痛苦而跟隨著她；上帝用天堂的果實滋
> 養我們，而瑪利亞用神聖的奶水哺育祂；在此我要說，因為
> 神聖的瑪利亞，才有了上帝，而在某個層面上，由於瑪利亞
> 的緣故，上帝對我們所擔負的責任遠比我們對祂所擔負的來
> 得大。❷⓪

教堂的畫使人們在做禮拜時能夠集中思考，就好比十六世紀的天主教與基督教改革者曾一再描述的，做禮拜這個儀式可以是純視覺的行為。而這些視覺形象不單使不識字的人能夠輕鬆地接受宗教教義，更以基本的形式描述著以救世為本質的宗教熱誠；這些中世紀人所用的形象強烈且直接地闡述著上帝與世界的關係，是基督教團體的人們每天所接觸的。固然宗教繪畫描述宗教與社會型態的功能不可過於高估，然因社會與宗教的重要因素，我們在此是有必要詮釋瑪利亞裸露一隻乳房之畫像的。

III

瑪利亞哺乳圖與人們在地方教堂所常見的瑪利亞與聖嬰圖有什麼不同？而這些圖像與同時同地所呈現的主題以及關懷又有什麼關係？因大部分早期文藝復興人的藝術環境仍局限在地方性教堂所陳列的圖

像，我們可斷言新風格或新主題的發現，以及它們所表現的主觀性意義與價值，多少都是被第一批看到作品的人有意識地操縱著。

　　瑪利亞裸露一隻乳房的視覺形象是當時所流行的藝術形式之一，且實際上自十四世紀之初以來瑪利亞便被詮釋為謙卑的村婦，有時甚至光著腳丫子坐在地板或土地上；這些以自然的手法所描繪的謙卑的瑪利亞像，完全地以形象代表著人們對瑪利亞的描述。十三世紀以前的瑪利亞畫像，曾被描繪成有如拜占庭的女皇一般，身披豪華的外袍，配戴富貴豐厚的珠寶，並由天使與膜拜者圍繞著，高坐在寶座上。而此時的聖母瑪利亞却表現著平易近人、充滿著憐憫與感情㉑，她哺乳中的聖嬰不安分地扭曲著身子，營造引起觀者的注意力的畫面，使觀者能夠參與畫中情景。㉒以如此卑微身分來描述聖經裏的人物，並呈現著強烈情感的繪畫方式，使裸露乳房的聖母表現著最無拘無束的自然與絲毫不造作的平易近人。馬提尼（Simone Martini）和那些常出入他的工作室並受他影響的藝術家們，如美彌（Lippo Memmi）、波提且利、賈第（Taddeo Gaddi）、巴脫羅（Andrea de Bartolo），以及其他人等所畫的聖母哺乳圖都代表著托斯卡尼的繪畫形象。㉓

　　不過，仍有一些關於宗教繪畫裏的裸體或是部分裸露的身體有著特別惱人的問題。最近，李歐・史坦伯格特別指出多數文藝復興繪畫所描繪的裸體基督乃「完全的人類」，同時也是純潔與清白無罪的基督。在一些基督復活的畫像裏，基督披著神奇的長袍，明顯地「勃起」於空中，其力量被視為主要的訊息。史坦伯格認為這是一種藉以表現基督復活的方式，而這柱復甦的陰莖是「表現身體力量的重點」，是基督肉體再生的象徵與證明。同時，「這種超等的力量超越了死亡」，展現了「相當於陰莖」的力量。㉔然而對第一次見到這類繪畫的人，反應

却不是這樣的；一些非常有名的作品，如米開蘭基羅在西斯汀教堂後殿牆壁所繪製的最後審判敘事詩，都被重畫過，而一五六三年特倫脫議會（Council of Trent）也曾提出——雖非實質上的——禁止宗教繪畫的裸體表現。

宗教畫裏的裸體或是部分裸露現象爲觀者提供了兩種張力：第一，自然與文化意義間的張力。比如，裸露乳房的瑪利亞引起了強調她與其他婦女相似的視覺關係，然而一般的祈禱文和教義却相反地刻意強調瑪利亞的區別；《基督一生的沉思錄》便描述著正在哺乳的瑪利亞(圖3)：「她從容地餵哺著祂，餵著聖嬰的感覺是無限的甜蜜，這不是其他婦女所能體會得到的！」❷第二，宗教畫裏的裸體造成情色誘惑與宗教意義之間的張力。

安妮‧侯蘭德在《看透衣服》（Seeing Through Clothes）中，認爲藝

3 插畫，取自《基督一生的沉思錄：十四世紀插畫手稿》

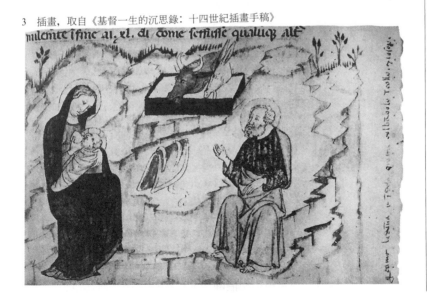

術所表現的裸體一向帶有性的訊息；視覺裸體絕不會完全沒有性聯想，且成爲傳遞抽象神學最好的媒介。同時，裸體能夠藉由喚起潛意識裏的情色聯想，以加強畫作在敍述上、教義上、或是祈禱上所要傳導的訊息。因宗教畫爲的是激起觀者複雜的景仰情感，因此裸體必須小心地與畫中其他的視覺內容互相平衡，使情色反應不完全操縱觀者，以至於跌入「純粹」的性慾。那麼，一方面裸體的表現必須足夠自然以引起觀者的「性」趣；而從另一方面來說，「性」又不可過分成爲主要吸引人的表現，因宗教訊息必須是主要的議題，情色部分乃爲次要且是輔助的角色。

裸露一隻乳房的瑪利亞有無成功地平衡著情色與宗教訊息？我們可從兩方面來證明這類繪畫的強烈宗教訊息沒有被情色內容所影響——因觀者參與了人性和神性相互密切交融的親密景象。第一，在早期文藝復興的例子中，基督所吸吮的巨大乳房並不符合當時文化對女性情色的形象所要求的條件，因世俗的裸女與文藝復興時期穿著衣服的女人，其乳房都是又小又高。爲了製造情色效果，所描繪的裸體必須「有強調輪廓線、姿態、以及一般習慣穿著流行服飾的身材比例，使她看起來像是被剝光一般。」❷❻相對地，在情色繪畫裏，觀者會因其文化視覺現象對性的引誘所做的標準，而被引領著去想像自己所看到裸體。

第二，在描述哺乳的瑪利亞，或是瑪利亞露出用以哺乳聖子的乳房時，她身上的衣服並沒有呈現因裸露乳房產生的情色現象以及撩人的紊亂。此外，瑪利亞罩著的令一半邊胸部是完全平坦，而裸露的那一隻却是圓渾且豐滿的（圖4）。觀者的感覺並不會逗留在正規地遮蓋住的乳房，却會感到那隻用來餵哺聖嬰的錐形乳房是瑪利亞身上多餘

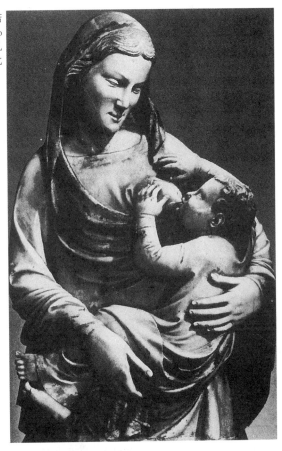

4 安卓與尼諾・皮薩諾
（Andrea and Nino
Pisano），《聖母哺乳
圖》，約 1345-50，比
薩國立美術館

的部分。傑可巴斯・達瓦樂吉納的一段話可用以描述這些繪畫與雕塑
作品：「瑪利亞的純眞甚至表現在她的身體之外，她消除了他人肉體急
迫的需求……雖然瑪利亞是極端的美麗，但是沒有男人會對她起慾
望。」❷

　　爲了了解當時的人們在看瑪利亞裸露一隻乳房的圖像時所曾得到的訊息，我們在此必須整理托斯卡尼的早期文藝復興繪畫中，這類圖像所涵蓋的宗敎、社會與視覺影響。珍・蓋勒普（Jane Gallop）曾說：「以視覺形式爲表現意念的手法，能夠緩和那些過於強烈的抽象意義」，這也正是我們爲什麼要做這樣的分析。❷此外，瑪利亞的圖像都是以男性的觀點來詮釋女性的，根據我們的調查，文藝復興時期的這類繪畫也從未由女性執筆過。由男性所描繪的圖像試圖傳達並掌控文化現象，將人類的生命視爲極端脆弱和不安；繪畫應是同時傳達也喚起觀者深刻多樣且矛盾的反應，而不是以單純的訊息鼓勵觀者提升自己信仰情緒的。

　　當哺乳的乳房成爲普遍化圖像時，當時所盛行的社會現象會使這樣的哺乳圖承載著普遍以及潛移默化的影響，成爲脅迫並且安撫的象徵物。在一個視女性的乳汁爲實際的、情緒化的、和宗敎的社會裏，矛盾的瑪利亞哺乳圖對男性來說，是混雜著危險與愉悅的，而對女性來說則是哺乳嬰孩時情緒上的困惑；不論是一般選擇不哺乳自己孩子的母親，或是不負責任、無能的奶媽，「壞母親」的形象是大眾的敎義和育嬰手册裏所做的錯誤示範，也因而造成長久以來文化以及個人的不安。

　　瑪利亞不像一般可否被認爲是稱職母親的婦女，她被想像爲完美的母親，能夠哺乳自己的兒子，還能經由她的兒子照顧到所有基督徒。瑪利亞被稱爲「眾人之母，天地之最」（mater omnium and nutrix omnium）。❷描繪女性哺乳的乳房——十四世紀人們最早感受到的歡

愉——所喚起的，不只是根本的官能喜悅，還有精神上的滋養。瑪利亞謙卑、柔順、且毫無條件地提供聖嬰護蔭與養分，必定早已成為委任者與畫家所要表達的訊息之一；瑪利亞於是成為一般女人的模範。

瑪利亞哺乳的圖像却也同時令當時的觀者，因女性的哺乳能力而感到強烈個人的不安與文化的危機感；如果瑪利亞因哺育她的兒子而得到宇宙般的力量，那麼，是什麼阻止了現實界的女性去認知自己的力量，也同樣可以來自哺育孩子，以及來自對成年兒子所產生的深遠影響？瑪利亞哺乳的圖像代表著妊娠、庇護、以及持續的人類生命的力量，是十四世紀的人所認為「表現力量最好的人體圖像」，並且是引向堅持以男性為中心目標的社會的力量——即是，將女性鎖定在「她們該在的地方」。女性被迫接受瑪利亞式的模範哺乳工作，却不能夠認知到那股來自自己的身體，最終將成為社會的以及物質的力量。

到底男性對女性的社會力量感到不安的原因是什麼？早期的文藝復興在托斯卡尼各個城市的女人，要比男人更能夠鞏固及延展個人與社會力量，這是造成社會不安定的因素。❸有些女性能夠經濟自主，擁有並經營企業，不需經由丈夫而安排自己的財產；她們的嫁妝所貲沒有如此高過，因男性給他的妹妹們以及女兒們的嫁妝多寡，對他們來說深具影響力——男性的財富與能力的延續和擴展是建立在這樣的婚姻之上。再者，根據一四二七年人口調查所證實，女性壽命比男性長。❸

然而，鮮有證據能夠證明女性具有瑪利亞力量，微妙的社會規則也明確地使言辭與視覺訊息無法一致：視覺訊息著重在女性與瑪利亞的相似性，但在中世紀末期和文藝復興早期的傳道者所發揚的，以及普遍的祈禱文裏，實際的女性與瑪利亞確是相反的。無法將對瑪利亞

的精神性依戀，轉換為對真正母親的欣賞與愛戀。這樣的主題早在十二世紀便已出現在描寫修道院裏禁慾男女的文章中，李瓦克司的歐瑞德（Aelred of Rievaulx）描述過瑪利亞：「她是生我們、滋養我們，以及養育我們的人……她比親生我們的母親更像母親。」❷再者，聖母不只取代了僧侶生命中真實的母親，根據克來瓦斯的波那爾（Bernard of Clairvaux）所寫的深具影響力的中世紀晚期心靈論述裏，也同化了母親的角色與男性耶穌，就好比當時修道院住持所形容的，自己的角色是給予禁慾修道者一種母性的關懷與精神的滋潤。❸十四世紀的英格蘭隱者，挪利其的朱利安（Julian of Norwich）在她所寫的《顯身》（*Showings*）裏，深動地描述耶穌相對著也代替著現世的母親：

> 我們都知道母親生育我們時所忍受的痛苦甚或死亡，但那算是什麼？我們真正的母親，耶穌，却是以愉悦的心情毫不間斷地生育我們，「母親」這個沒有偏見、美麗的名字是如此地甜蜜與仁慈；除了基督這位生命之母、萬物之母，再也沒有任何人能夠如此地被形容，或是被稱呼著。自然、愛、智慧與知識都是母親所擁有的，而這個母親便是上帝。❹

神學將瑪利亞或基督描述為理想中的母親，並以母親的形象將理想的女人與實際的女人之間劃上強烈的對比；然而，相對地，在十四世紀所普及的祈禱文中，却沒有削減男性與男性基督的認同。因此，以男性來呈現上帝的形象是性別的特權，以使男性不若女性般具有邪惡的特性。一四八四年的《惡行》（*The Malleus maleficarum*）曾指出，男性因為與基督同性，而不像女性具有惡魔的妖術：「而且在一片罪惡深淵裏，接受祝福的基督一向是男性：因為他願於出生，願於為我們

受罪，所以他賜予男性這項特權。」❸男性在性別上被鼓勵爲同等於基督的性別；而女性雖被認爲與瑪利亞同性，却在語言文字的傳達上，經由實際上對母親的愛戀轉換爲對瑪利亞母親形象的愛戀，使理想化的瑪利亞與實際的女性之間產生了一道難以跨越的鴻溝。

裸露一隻乳房的瑪利亞畫像顯著且明白地顯示十四世紀托斯卡尼的個人及全體所極爲壓抑的不安——食物供給的不定。我們沒有直接的證物以了解女性是如何看待以及反應這些畫像的，但在複雜的社會結構裏，這些畫像代表的是他們潛意識裏的溝通。一如現代女性無法從天天接觸的畫像裏，不斷地意識到畫像對自己形象與舉止的塑造，中世紀的女性也可能無法從教堂牆上的畫裏，清楚地了解自己在感情生活與行爲舉止上的特殊點；儘管如此，她們也多少受到這些訊息的影響。

在十四世紀這種複雜的托斯卡尼文化裏，我們無法簡單地以有力的訊息取代語言文字及視覺訊息上的矛盾情節,爲女性提出正義之聲。而我們若要確切地指出這個強烈但具有脅迫性、且由男性所設計與管理的社會裏，女性所承受的矛盾情節，則必須考量女性主控生命與死亡之力量的視覺訊息，以及其否定眞實的女性與瑪利亞之間關係的語言文字訊息。從社會觀點、宗教特性與環境來研究視覺形象，我們了解到早期文藝復興社會所支配的複雜現象。裸露一隻乳房的瑪利亞圖像，同時表現著也意圖壓抑著女性最令人敬畏的力量——哺乳。

取自蘇里曼（Susan R. Suleiman）編，《西方文化中的女性身體》（*The Female Body in Western Culture: Contemporary Perspectives*, Cambridge, Mass.: Harvard University Press, 1986），頁193-208。1985, 1986年哈佛學院全體成員版權所有。經作者及哈佛大學出版社同意轉載。

❶Julia Kristeva, *The Powers of Horror* (New York: Columbia University Press, 1983), p. 10.

❷Virgo lactan代表拜占庭傳統的Victor Lazareff，是義大利從西西里到威尼斯的Dugento所常用的禱告用聖像。在十三世紀，「曾是聖像的主題」却戲劇性地轉變爲愈來愈日常化，成爲一種「完全形式化的觀念」；"Study in the Iconology of the Virgin," *Art Bulletin* XX (1938): 35-36.

❸Roland Barthes, *Image/Music/Text* (New York: Hill and Wang, 1977), p. 39.

❹Brucia Witthoft, "Marriage Rituals and Marriage Chests in Quattrocento Florence," *Artibus et Historiae* III, no. 5 (1982): 43-59.

❺Anne Hollander, *Seeing Through Clothes* (New York: Viking, 1980), p. 186.

❻關於乳房多重性型喜悅的現代例子，見Wilson Brian Key 對《花花公子》雜誌封面所做的有關潛意識的強烈且具吸引力（February 1970）的探討，從旁邊略側的背面看，封面的裸體模特兒靠著她左邊的乳房拿著一疊雜誌，而《花花公子》雜誌恰好在最上面，Key 評論這位模特兒哺乳的姿態：「左肩與左手臂彎曲著，溫柔地捧著雜誌……表現著哺乳的寧靜……哺乳的母親在《花花公子》封面作什麼？當然了，她在哺乳《花花公子》的讀者……她正如對神般崇敬地看著『花花公子』幾個大字。」*Subliminal Seduction* (New York: New American Library, 1972), pp. 121 ff.

❼Robert S. Gottfried, *The Black Death: Natural and Human Disaster in Medieval Europe* (New York: The Free Press, 1983), p. 15.

❽同上，頁27。

❾Phillip Ziegler, *The Black Death* (New York: Harper Tor-

chbooks, 1969), p. 44.

❿Ferdinand Schevill, *History of Florence* (New York: Frede-rick Ungar, 1961), p. 237.

⓫Mary Martin McLaughlin, "Survivors and Surrogates: Children and Parents from the Ninth to the Thirteenth Centuries," in *The History of Childhood*, ed. Lloyd de Mause (New York: Harper Torchbooks, 1974), p. 115.

⓬Paolo da Certaldo, *Libri di buoni costumi*, 引用在 James Bruce Ross, "The Middle Class Child in Urban Italy, Four-teenth to Early Sixteenth Century," in *The History of Childhood*, ed. Lloyd de Mause (New York: Harper Torch-books, 1974), p. 187.

⓭Ross, p. 186.

⓮同上，頁184。

⓯同上，頁186。

⓰Iris Origo 強調奴隸是托斯卡尼人的財產：「任何富裕的貴族或商人都至少有二至三個奴隸；有些還有更多的。即使是公證人的妻子或小店商也至少有一個，傳敎士或修女更不用說，也有一個奴隸。」"The Domestic Enemy: The Eastern Slaves in Tuscany in the Fourteenth and Fif-teenth Centuries," *Speculum* XXX, no. 3 (1955): 321.

⓱同上，頁321。

⓲Saint Thomas Aquinas, *Summa theologica*, 3a, q. 31, art. 4 (New York: McGraw-Hill, 1969).

⓳阿奎那描寫他對瑪利亞的才能的認知，認為基督的力量與瑪利亞的力量常被視為對立的競爭，而非相輔相成的：「她有非凡的天賦，但却無法發揮，因為那會貶抑基督的垂訓。」(*Summa theologica*, 3a, qs. 27-30.)

⓴Hilda Graef 翻譯，*Mary: A History of Doctrine and Devo-tion*, I (New York: Sheed and Ward, 1963), pp. 316-17.

㉑Millard Meiss, *Painting in Florence and Siena After the Black Death* (New York: Harper Torchbooks, 1964), pp. 132ff.

㉒Michael Baxandall, *Painting and Experience in Fifteenth Century Italy* (New York: Oxford University Press, 1972), pp. 72ff.

㉓Meiss, pp. 133ff.

㉔Leo Steinberg, *The Sexuality of Christ in Renaissance Art and in Modern Oblivion* (New York: Pantheon, 1984), p. 90.

㉕Pseudo-Bonaventure, *Meditations on the Life of Christ: An Illustrated Manuscript of the Fourteenth Century*, trans. and ed. Ida Ragusa and Rosalie B. Green (Princeton, N.J.: Princeton University Press, 1961), p. 55.

㉖Hollander, p. 88.

㉗Jacobus da Voragine, *The Golden Legend*, trans. Granger Ryan and Helmut Ripperger (New York: Arno Press, 1969), p. 150.

㉘Jane Gallop, *The Daughter's Seduction: Feminism and Psychoanalysis* (New York: Cornell University Press, 1982), p. 35.

㉙Meiss, pp. 151–52.

㉚Joan Kelly-Gadol, "The Social Relation of the Sexes: Methodological Implications of Women's History," in *Signs: A Journal of Women in Culture and Society* I, no. 4 (1976): 810.

㉛David Herlihy, "Life Expectancies for Women in Medieval Society," in *The Role of Women in the Middle Ages*, ed. Rosemary Thee Morewedge (Albany: State University of New York, 1975), p. 15.

㉜Caroline Walker Bynum, *Jesus as Mother: Studies in the*

Spirituality of the High Middle Ages (Berkeley: University of California Press, 1982), p. 137, n. 90.

㉝同上，頁145。

㉞Julian of Norwich, *Showings*, trans. Edmund Colledge, O.S. A., and James Walsh, S.J. (New York: Paulist Press, 1978), pp. 297-99.

㉟Heinrich Kramer and Jame Sprenger, *The Malleus maleficarum*, trans. Montague Summers (New York: Dover, 1971), p. 47.

2 框裏的女人

文藝復興人像畫的凝視、眼神、與側面像

派翠西亞・賽門

文藝復興藝術毫無疑問的，已被視爲現代的開端，以及世界的起始，然關於這段時期的研究却始終沒有出現有關性別和女性主義的當代思想。文藝復興的藝術被視爲是以自然主義爲觀點，而非從神話或性別基礎的詮釋出發，來看那個剛被發現的存在世俗；它代表著高度成長的文化，其精英創作若不是被稱頌，便是被(政治保守或激進派)忽視或禁止著。在此，我將從過去的重要論文裏，爲佛羅倫斯的女性側面畫像提出一些關於「凝視」(gaze)的論述，並由此揭開文藝復興藝術的面具。

一四二五至五〇年間的十五世紀 (Quattrocento) 義大利中部的托斯卡尼存留有大約四十張的女性人像畫(圖1、2)，以及一系列的五張男性畫像，這類型作品被認爲是始於義大利的。❶然而，有關文藝復

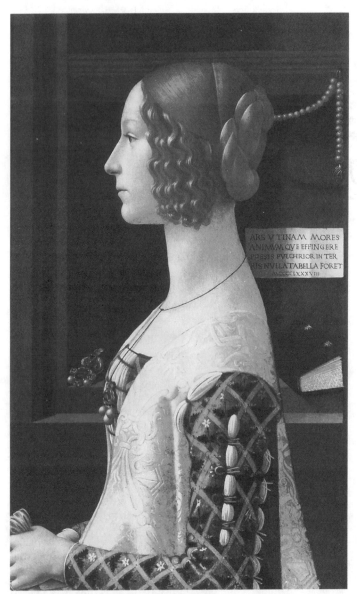

1　吉爾蘭戴歐，《吉奧瓦娜‧托納布尼》(*Giovanna Tornabuoni, née Albizzi*)，
1488，Lugano, Thyssen-Bornemisza Collection

2 不知名畫家,《女士
的側面畫像》(*Profile
Portrait of a Lady*),
1470 年代, Melbour-
ne, National Gallery
of Victoria

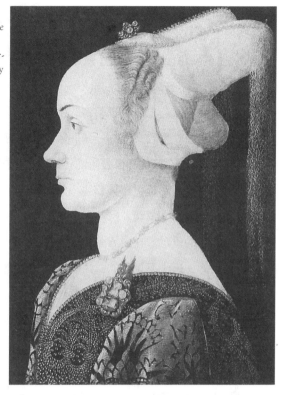

興的傳統側面畫像的論述，却完全以男性的立場來談論。珍·立普門
(Jean Lipman) 於一九三六年的撰文裏描述著這些女性人體的「體積
與重量」、「浮力與上衝力」；而哈斐德 (Rab Hatfield) 研究這五張男性
畫像的「磅礴氣勢」與「強烈造型」。❷這兩位作家受到布爾克哈特
(Jakob Burckhardt) 的影響，認爲文藝復興是產生現代化與個人獨立
自主的時代❸，一如布爾克哈特於一八六○年所指出，特別是對歷史
學家來說，個人意識的高漲代表著個性化的進展與更多的人像畫的產
生。❹因而立普門認爲這些人像──「完全被觀者所凝視」❺──是獨

立而冷靜和自制的個體；之後哈斐德從社會問題的角度來看，認爲由於當時的人重視「社會地位」，故畫中所要表現的是家族的「門第」，而非「親密的關係」。這些受到「讚賞與尊重」的人像畫藉由視覺形象，表現著個人思想、智慧以及美德或是公眾道德。❻因此，對這兩位作者來說，側面畫像乃源自公眾繪畫的傳統，是用以讚頌聲譽的。

這其中僅在立普門文中的一個簡短註腳中有提到，「這些人像畫幾乎全是女性」；或許如文藝復興所認定的，這個註腳接著也表示，「女性側面像比較美，而且更具裝飾性。」❼因此，在一篇關於風格分析，自然與美學原理的文章裏「解釋」了這種藝術形式描繪較多女性的原因。而哈斐德的重點放在這五張男性畫像，亦代表著他也避開了我的文章所強調的——十五世紀的女性或她們的畫像並不帶有公眾所賦與的聲譽以及個人主義；因而在這種狀況下，可以用「欣賞」與「凝視」特質來研究這些裝飾化了的或看似比實質上要美的女性畫像。

如約翰•波普—漢那西（John Pope-Hennessy）的概覽，或梅耶•夏皮洛（Mayer Schapiro）等其他研究的撰文裏，都沒有提出性別差異的問題。❽一般來說，十五世紀藝術中的側面人像是源自古典徽章，以及宮廷領導者的描繪習俗，用以喚起對聲譽與個人主義的讚頌；然而如此通俗的理論却不適用於十五世紀的女性身上。因此，我將在本文以性別之不自然與不中立現象來探討側面畫像。

本文所依據的觀點是——到目前爲止都還屬精神分析與電影理論領域的——二十世紀後期之「眼神」（the eye）與「凝視」（the gaze）論。❾此外，從文學評論與各種流派的理論所闡釋之神話與物像的認知，讀者（與觀者）亦能從人種誌學（ethnographic）中，指出眼睛是「行動的媒介」（a performing agent）。最後，女性主義更可用以談論

這個剛開始適應反自然化與後人道主義的範疇與紀律。布爾克哈特的信念在此再度出現，他認爲義大利文藝復興時期的女性，「在立足點上與男性是完全平等」，而「受過教育的女性與男性一樣，自然會努力成爲有特色與完整的個體。」❿至於「上層階級女性所受的教育與男性所受的是一樣的」，在我們今天看來，既非事實，也無法用以充分證明她們社會地位的平等。⓫

瓊・凱利(Joan Kelly)一九七七年的文章，〈女性有過文藝復興嗎?〉(Did Women Have a Renaissance?)，展開了對文學、宗敎與社會學歷史學家的辯論，但藝術史學家對這些辯論仍是慢了半拍。⓬一直視文藝復興爲「現代主義的開端」(the Beginning of Modernism)的元老級史學家繼續操縱著美術史，他們甚少談論女性意識。⓭當女性的或是爲女性所做的形象稍成氣候時，有些論述就將女性隔離在其他的領域裏，不作太多的性別分析。我們能夠研究性別之間的關係，也能夠將性別視爲「權力表達的主要領域或方法」⓮，因此必須考量性別差異的視覺結構，以及女性與男性觀者之反應；再者，外觀的視覺特質應比其內容或肖像研究更爲重要，如此理論才能與實務有所關連。

這篇文章將研討十五世紀佛羅倫斯文化表現的「凝視」問題，並多方詳細解釋側面畫像中迴避的眼神與被端詳的臉，以及其重紀律、貞節、高尙、相當於財產的描繪。歷史上關於凝視的探討，通常是在精神分析的領域，而這種論述的例子亦正是瓊・史考特 (Joan Scott) 近來所擔憂的「精神分析過於普遍化的認知」。⓯因此，我的重點是在於補充普遍化的佛洛伊德學說，以及過去對文藝復興畫像所做的中立性概論。另一方面，對於歷史與精神分析的詮釋，我將採用溝通而非挑戰的方式，以社會、歷史及精神與性學來界定「凝視」的特質。

除了偶爾出現在聖壇施主的畫像，描繪她們對上帝的虔誠之外，側面畫像的歷史到一四四〇年爲止都是男性的天下；但從一四四〇年開始，幾乎所有的佛羅倫斯的側面畫像所描繪的都是女性（除了一些也許是徽章或雕像的設計，而非畫室作品所練習的人像素描是男性之外）。一四五〇年以前的男性畫像都是呈四分之三身長與正面，首先可能出現在卡斯丹諾（Andrea Castagno）所畫的一位剛毅的無名男子，他在畫中的眼神以及手與臉部表情幾乎可躍出畫框，進入到觀者的空間。❻這種的表現通常適合於三度空間的媒材——以較爲便宜的陶土或貴重的大理石所做的雕像，而第一個有年代考據的半身像是米諾‧達‧費蘇里（Mino da Fiesole）在一四五三年所做的皮耶洛‧蒂‧麥第奇（Piero de' Medici）。❼

無論如何，有一段時間女性主要還是被限於側面畫像，而大多數的例子是在十五世紀中期；只有在十五世紀之七〇年代後半期，女性畫像再次隨著男性的常規，從側面轉移到面對觀者，但都是年紀較大的女性，也沒有她們的女祖先們穿得那麼華麗。這樣的變革還沒有被探討過，也暫時不會是本文的主題，因本文的重點是探討爲何在佛羅倫斯側面畫像裏，女性佔了大多數。

這些側面畫像作品是由男性委任給男性畫家繪製的，主要也是給男性觀看的。富有且具權勢的佛羅倫斯貴族對女性的行爲舉止要求非常嚴格，然義大利的其他地方，尤其是北部的宮廷，公主們雖受到女性嚴格的禮儀限制，但仍因她們高貴且特殊的身分而被描繪成畫像。❽不過，在佛羅倫斯的商業環境裏，不是貴族的女性也被畫成畫像，確實讓人不解，然而我想唯一可解釋的是這些畫像是一種視覺上的「文化展示」（display culture）。也就是說，向外展示個人的榮譽、顯赫及

富裕對一個人的社會地位很重要，因此視覺語言便成爲很重要的論述模式。爲了考量女性爲什麼被描繪成畫像，我將簡單地說明女性的社會地位，之後再討論畫像裏的特殊處理模式。

身爲女性便一直是爲男性所凝視的對象——薄伽丘（Giovanni Boccaccio）說過：「暴露在公共場所」即是「被凝視」。❶多明尼克女子修道院的克蕾‧甘博蔻塔（Clare Gambacorta, d. 1419）爲了去除如此的被觀看的狀況，而建立一個修道院以「隔離男性的凝視，以避免受到世間的干擾。」❷凝視是代表世俗與男性的隱喻，也使文藝復興女性成爲公眾談論的對象。她們暴露在眾目視線之下，也被框設在禮節、展示與「形象排置」❸的尺度裏。簡單地說，從男性觀點來看，女性的畫像除了用來展示之外，還有什麼用處呢？

女性只有在特定的關鍵時刻，才能展露在窗前或是畫中；這個時刻通常是在十五歲到二十歲之間，她從一個男性的房子，嫁到另一個比她大十五歲的男性房子裏的儀式。❹這時她的存在意義便是她的外觀，外觀之重要就好比是一位再婚的寡婦會要求她的嫁妝裏多一套華麗的服裝與家用桌巾床巾，而當她的兄長們將她推入第二次婚姻時，她會懇求她的孩子們：「讓我穿著華麗的衣裳。」❺女性若沒有穿戴代表著富裕的衣著或外型，便會視自己爲裸體以及沒有身分的；黛安‧歐文‧休斯稱裝束（costume）爲社會階級與標準的「一種隱喻模式」（a metaphorical mode）。這種對衣著方面的「徽章式意義」（emblematic significance），代表著她的家族與婚姻對象的身分❻，而從出生便一直跟隨著她的女傭和她所繼承的家族徽章則是進入婚姻世界的保障。女性是裝飾用的他者（Other），是家族長老的交換籌碼。❼

若是沒有如克麗絲蒂安‧克拉琵西—祖博所謂的「公開化」（public-

ity），兩個家族或門第之間的婚姻即無法被正式認同❷；而沒有證人，這個婚約也是無效的。這時候教士並不是法律所必需的人物，相對地，視覺上要求女性穿著適當且尊貴的裝飾，才是必要的演出儀式。

這些側面畫像描繪著她們奢侈的珠寶裝飾與華麗的裝束（這是節約的道德與禮節法令所禁止的），她們露出戴有數個戒指的手，頭髮高翹地梳起而不是自然垂落，這些造型代表著她剛剛結婚（或也許是訂婚）。女性極少在街上出現，也很少在有紀念價值的藝術品上出現，而只有在結婚的情況下才成爲公眾場所的眾目焦點。在宮廷裏所懸掛展示的畫像裏，她僅代表著一個符號，意指著婚姻與尊貴體面的儀式。

舉例來說，父親對女兒婚前的注意力也在於她在公眾場合的外觀❷，吉奧瓦尼・托納布尼（Giovanni Tornabuoni）賜給他女兒露朵維卡（Ludovica）一些珠寶以當作嫁妝，然而在他一四九〇年的遺囑上却詳細載明了，其中兩件值錢的物件在她死後將回歸到他的財產名下，留給男性繼承人。在聖母瑪利亞教堂（chapel at Santa Maria Novella）裏，吉爾蘭戴歐（Domenico Ghirlandaio）所畫的露朵維卡畫像中，戴在露朵維卡脖子上的項鍊便註明是她父親於一四八六與一四九〇年之間所購買的，而這也許是吉奧瓦尼的遺囑中所提及的 "crocettina"。她的衣著還戴有以錦鍛所繡飾的托納布尼三角形家族徽章，以表示著在訂婚但尚未結婚前，在還沒有脫離家族管束之前，她永遠是托納布尼的女人，並配戴他的徽章。

露朵維卡也出現在《聖母瑪利亞的誕生》（*Birth of the Virgin*）裏，代表著托納布尼家族的純潔典範，畫中她的頭髮鬆散開來，一如她早先的徽章背面有獨角獸的圖形，以強調她的高貴與純潔。露朵維卡在教堂壁畫中被描繪爲高貴富有家庭的準新娘，她父親所在意的與家族所

引以為傲的，是公眾對她的評價，因為這可用以提高托納布尼家族高貴形象。而不久之後，她的丈夫將會代替她的家族，收下她的嫁妝，並以她的尊貴彰顯他自己的門第。

當新娘在外由丈夫「帶領著」或「帶走」時，身上所穿戴的是他所賜予的財富❷；一四四七年，阿麗珊卓・史卓芝 (Alessandra Strozzi) 這位母親曾得意地對外宣揚：「當我女兒走出這個房子時，她身上會戴有超過四百佛羅林銀幣的飾物」，因為新郎馬可・帕倫堤 (Marco Parenti)「總認為新娘身上的裝扮還不夠富麗，她很美，而他要使她看起來更美。」❷同樣的，後來馬可將他年輕妻子身上所有的貴重裝備收回，脫下她華麗外衣，賣掉上面的珠寶與袖管裝飾。❸這麼看來，嫁妝或是丈夫所賜予的財物都不完全是女性所有的。

為了使他的妻子「看起來更美」，馬可找尋明顯且富展示性的標誌以代表他的尊貴，因妻子的衣著被視為丈夫地位的標誌。❸一四六五年阿麗珊卓給她兒子的信裏提及這位很有可能成為他的新娘的女子，「菲力普・史卓芝 (Filippo Strozzi) 的女兒長得漂亮，她必定擁有美麗的珠寶，你在此不可對她掉以輕心。」❷法蘭契斯可・巴巴羅 (Francesco Barbaro) 於一四一六年在他的論文《妻子的本分》(On Wifely Duties) 裏提到，如宮殿「金碧輝煌的外表……妻子的裝扮不僅是為了加強視覺映像與慾望，並可證明丈夫的財富。」❸對巴巴羅來說，妻子在公眾場所的印象代表著她的禮節，以及丈夫對她的信任：當妻子「可以不被關在像監獄般的臥室裏；她們被容許走出房子，這樣的特權可證明著她們的道德與廉潔。」❸

他接著說：「眼中端莊與誠實的凝視是最高尚的感覺，好比畫中與人溝通的一首寧靜的詩。」❸立普門強調她們筆直安靜的側面像姿勢：

「她們的頭部就像衣服般靜止,如靜物一樣被客觀地描畫著。」❸❻裝束、珠寶與高貴的舉止有如畫中罩袍所代表的符號;佛羅倫斯的勳章標誌都屬於丈夫的, 女性則因列入新的家族門第而改名。在菲力普‧利比 (Filippo Lippi) 所畫的《窗框前的男人與女人》(Portrait of a Man and Woman at a Casement)(圖3)裏,罩袍袖子上用他所賜予的珍珠繡上她將對他忠實的座右銘,而不是她自己的勳章標誌。❸❼

　　根據修女克蕾‧甘博蔻塔,我們也許可以從無數因婚約關係而繪製的新娘側面畫像裏,發現「男性的凝視」(the gaze of men)與「世

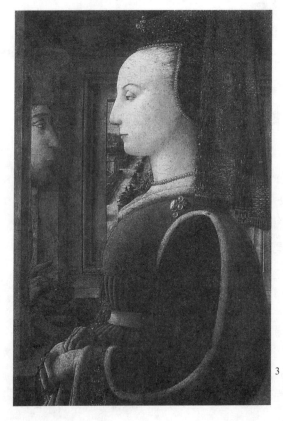

3　利比,《窗框前的男人與女人》,1440 年早期,紐約,大都會博物館

俗的誘惑」(worldly distractions)之間的關係。從備受尊重的神聖義務來看，也從教士、宗教信奉者、以及新娘自己來看，新娘的臉尤其是側面像，特具宗教性及世俗性(worldly)，表現著神聖及世俗的(secular)（被神聖化了的世俗）表情。女性的側面姿態是被展示與被看的，一如修女和新娘要遠離「世俗的誘惑」，她們端莊地將眼光轉離，靜靜地凝視某方；她們如閉居的處女般表現著自己的貞操，然而與修女不同的是，這些理想化了的女性絕不是「男性凝視範圍之外的」。

　　佛羅倫斯貴族的年輕女性除了修女或是妻子外，很少成為其他任何身分❸，不論如何，她總是必須與基督或是世間男子訂婚，並避開其他男人。年輕女孩自己決定是否要入修道院，但通常是因為醜陋、柔弱、或是畸形而入修道院，要不家族會因過多的女孩要出嫁，在嫁妝的負荷上過於沉重。而在評估未來妻子時，新郎除了考量這位女性的美麗、純真及其家族傳統的生育能力之外，也會謹慎衡量未來親家的家族血緣關係，以及嫁妝的價值❸；阿爾伯蒂(Leon Battista Alberti)說：

> 女性的美不僅在於迷人及高尚的臉，更重要的還包括她
> 人品的高雅，以及生育健康子女的能力……對於新娘……男
> 性首應注重的是精神方面的美 (le bellezze dell'animo)，也就
> 是良好的品行與道德。❹

如先前所指的，「精神美」是表現在理想化的側面畫像❹，在結婚之前呈現在挑選她的夫婿面前，阿麗珊卓・史卓芝與其他人如此將新娘當成是「交易品」(她說過，「討老婆是為了可以得到現成的現金財物」)❹，新娘為十五世紀的經濟展示。阿爾伯蒂建議未來的新郎：

應該像聰明的家族長輩般，在獲得財產以前要仔細檢驗
合約，而後簽字。❹

在此女孩子是個不具人格的交易品，雙方家長間的交易（parentado）
是經由女方的嫁妝、家室清白狀況與「心靈美」，來換取她日後亦能夠
代表夫家聲譽的機會。

十五世紀後期佛羅倫斯的書商達·比司提奇（Vespasiano da Bistic-
ci）也曾寫過，女性的貞操好比是財產或是嫁妝；他舉阿麗珊卓·底·
巴蒂（Alessandra de' Bardi）為例奉勸女人：

了解貞操的嫁妝比金錢的嫁妝更有價值得多，金錢也許
會用盡，但貞操是可靠穩固的財產，能夠保存一輩子。❹

阿爾伯蒂要上了年紀的丈夫訓誡他年輕的新娘，就像是畫像所表達的：

再也沒有比妳更重要的人了，再也沒有比妳更為上帝所
願意接受接納的了，而在妳的孩子們眼中，再也沒有比妳的
貞節更珍貴的了；女人的身分好比是家庭的珠寶（ornamen-
to），母親的貞潔觀是傳給女兒永遠的嫁妝，她的貞潔也永遠
比她的〔身體〕美來得重要。❹

在視覺上，肅穆的側面畫像與文學裏厭惡女人的論說是完全相反
的；其厭惡女人的論說反映著「反覆無常」的女性像是隻「沒有理智、
不調和的動物」，她們在生活上「沒有秩序與條理」❹，而「心靈的美」
與「道德的嫁妝」將她們改造成有秩序、節操、忠誠、幾何比例與不
變的形象，這些都是她們的孩子們未來所要珍惜的繼承物。一個應是

自負與自戀的女性❹，在這種情況下被當作框架裏的「鏡子」，與男性的財產以及她的嫁妝一同展示，絲毫無法流露「眞實」或「自然」的本質。

吉爾蘭戴歐所畫的吉奧瓦娜‧托納布尼（Giovanna Tornabuoni）肖像畫（圖1）中，有一段一四八八年的獻辭標示「品行與心靈」是女性值得讚美的價値❹；此外，抽象道德亦隱約地表現在圖像裏：「世上再也沒有比繪畫更能夠敍述品行與心靈的了。」吉奧瓦娜雖死於一四八八年懷孕期間，但在畫中仍呈現著不朽的高貴與虔誠，衣服的肩上戴有丈夫名字的縮寫，L 代表著 Lorenzo，同時外衣上繡有他家族簡潔的三角形徽章。她永遠是托納布尼家族的人，她的畫像亦被掛在皇宮裏供客人、家族及繼承他們名字的兒子們瞻仰。

畫裏的她被框設在一個簡單密封的空間裏，從記錄裏可得知她實際上是被框設在一個富麗的「黃金小屋」裏，展示在一個「金色的飛簷」下。❹她被鑲在牆壁凹處，金光閃閃的裝束，以及手臂、頸子與脊背的結構，使她看起來像一幅寂靜的景觀。吉奧瓦娜的身體成爲一個符號，嘗試表達她那看不到但有價値的「品行與靈魂」。「道德的嫁妝」包裹在她丈夫所賜的華麗衣著裏，二者相得亦彰，她被永遠地框在一個理想化了的狀態，被當成是托納布尼家族的女性典範，且當作令人難以忘懷的裝飾品。

吉奧瓦娜一類的側面畫像代表了視覺與社會習俗，它們所反映的是旣存的社會現狀，而這樣一位貴族女子卻從未出現在文藝復興的佛羅倫斯街上或詩歌裏；佩脫拉克與羅倫佐‧蒂‧麥第奇（Lorenzo de' Medici）的詩詞裏指出❺，抽象的道德觀念只有在天國才有可能描述，在此卻矛盾地成爲用以表現文化層面、加深其印象的人像畫範疇。畫

裏的女性可化妝及穿戴法律與道德所不容許的奢侈裝飾❺；這些肅靜的女人出現在窗邊，而事實上如此地暴露在公眾前是會被唾棄的。❺但死去的妻子或失蹤的女兒，或是剛訂婚即過世了的女子畫像可被當成不朽與貞潔的紀念品。

也許側面畫像變得愈發矛盾與落伍，部分男性畫像因此轉向四分之三正面的表現形式。然而，有一段時間側面畫像的紀念特質與疏離感，仍是保存與增進視覺經驗的表現法，一如伊麗莎白‧庫羅培（Elizabeth Cropper）稱之為「遞補她的空間的紀念像」。❺與阿爾伯蒂在十五世紀所說的一樣，賓多（Biondo）在十六世紀也說，人像畫「表現不存在的與死去的，以使他們如在眼前活著一般。」❺如此的矛盾對立，或者可以說是張力，可同時解答側面畫像消失的結局，以及讓我們了解其早期存在的原因。至於以看得見的形象來表現看不見的德行，以視覺表現社會現實所不允許的，都弔詭地說明了藝術表現是對社會習俗或規則的建議與貢獻，而不是它們完全的反映。女性畫像呈現了當時理想化的文化價值。可爭議的是，視覺藝術同時參與也改造了社會，而非消極地反映已被注定了的現實；因而在女性畫像中，側面表現形式以及其特殊之處，都是對看得到的現實所做的詮釋，而不是反映。

珠寶與裝束的展示（也許是比實際情況更壯觀的想像）表現了畫中女人所穿戴的是世俗的以及看不見的財富，側面畫像本身也像是展示物的結構，由客觀與象徵所組織的靜止形象。統治者(像是勒邦〔Jean Le Bon〕)、亨利五世或是擒獅戰士❺在側面畫像裏是強有力的肖像，而這些富有裝飾性、普遍性與理想化的側面畫像，往往是塑造佛羅倫斯女人的重要習俗。

當佛羅倫斯的維洛及歐（Andrea Verrocchio）以及達文西在雕刻

或繪製側面的英雄像時，爲了表現其剛毅的氣質，也特別會將硬實的鋼盔與護胸甲做成浮雕模式，使其比臉部更具三度空間的立體感。❺❻然佛羅倫斯的女性側面畫像有修長的脖子，其誇張的纖細造型使畫像的基底不甚平穩；敏感、優雅但矯揉造作的脖子並隔離了臉部與顯得脆弱的身體，精緻的五官浮現在平坦如海般的蒼白肌膚上。例如巴爾多維內底（Alesso Baldovinetti）所畫的《穿黃衣的淑女》（*Portrait of a Lady in Yellow*）（圖4）❺❼，畫像裏的人沒有體積與容量，頰骨和肩膀突出的地方被畫得有如蝴蝶翅膀般扁平；巴爾多維內底所畫的頭髮（也許是流行裝飾用的假髮）與戴有代表丈夫圖案的鮮黃色衣袖，其有力的表現，則比女子的表現更具有空間與立體感。

在某個層面上，簡化了的側影描繪著臉部特徵，也呈現出個人的「個性」（individuality），但完整的臉部五官變化與短暫的情緒起伏，確是靜止平版的側面像所無法表現的。在這些大多數不知名的側面畫像裏，臉部與身體如象徵性的紋章一般，一再地重新定名、重新改做的，沒有獨立的自我定位；一如執法者會將所有女性（除了妓女外）的面罩掀開以確定其身分般，畫像中明顯的臉部也都呈現出可供人辨明的特徵❺❽；因妓女被認爲是色情行業，駕馭男性視覺而無法受到控制。也因爲一成不變的臉部表現，所有女性才能夠在性方面被定位與被控制著。當官員審問戴著面罩的女性其身分時，所詢問的不是她的姓氏，而是她父親、丈夫、或是鄰居的。❺❾偶爾，女性的姓氏也可被描繪在四分之三正面畫像，如達文西所畫的吉內拉・蒂・班沁（Ginevra de' Benci）裏，背景的松針（ginepro）便象徵著她的名字，而在側面畫像裏，家族姓氏（絕非來自母系的姓氏）才是至高無上的。❻❶

傳統上將已過世的男性或男性統治者不朽化的側面畫像，也用在

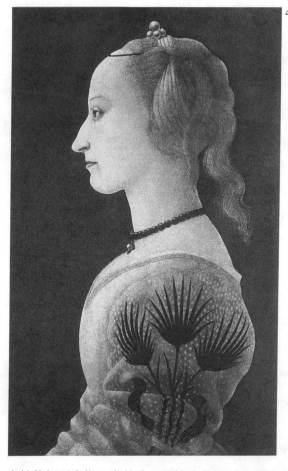

4　巴爾多維內底,《穿黃
　　衣的淑女》，約 1465，
　　倫敦，國家畫廊

女性的側面畫像，唯其造型是被嚴苛限制與強調的；其中所存留下的
一對男女側面畫像是畢也洛‧德拉‧法蘭契斯卡 (Piero della Francesca)
所畫的烏爾比諾公爵與公爵夫人 (Duke and Duchess of Urbino)（圖
5、6）❻，因公爵在戰場上傷到了他的右眼，故他必須以側面來作畫
像，這項需求表現在強烈的大塊色彩(特別為了平衡沉重的臉)、剛硬
且雄赳赳的側面、寬厚的脖子及黝黑且強而有力的肌肉。而相對比的

却是被化上妝、戴上沉重裝飾、象徵著貞節的蒼白女性；她的畫像背後寫著「女性道德」的征服者，而他的是名譽的征服者。**❷** 不論統治者或是女性都被象徵化，不代表著他們自己，於其中男性又被表現得較有活力與統治權。

吉奧瓦娜‧托納布尼與她的同儕生長也死於在地中海式的文化環境，將榮譽及名聲視爲重要的財產，且極端重視個人的外表；像是節約的法令也控制著「屋裏屋外」**❸** 的裝飾，並認爲各種場合要（應該）訂定標準的正式禮節。不論是女性、她的裝束、或她的畫像都沒有太多「個人」空間；阿爾伯蒂的長輩曾說：「親愛的妻子，請妳避開各種不名譽的事」，「在大眾面前證明妳在各方面都是備受尊重的女性。」**❹**

在獨裁與父權的社會裏，女性除了歸屬於「美德的嫁妝」之外，

5　法蘭契斯卡，《烏爾比諾公爵夫人》 (Battista Sforza, Duchess of Urbino)，1474 年之後，佛羅倫斯，烏菲茲美術館

6　法蘭契斯卡，《烏爾比諾公爵》(Federigo do Montefeltro, Duke of Urbino)，1474 年之後，佛羅倫斯，烏菲茲美術館

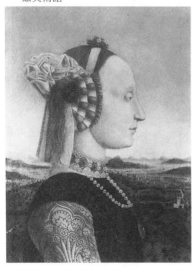

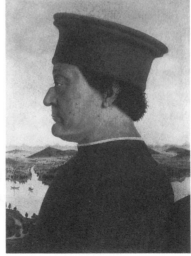

並沒有其他的價值，她們被鼓勵去強調自己的束縛與煞有其事的繼承財產。博學者如阿麗珊卓‧史卓芝夫人，也接受父權定義下的規矩與服從，她忠告兒子如何成為丈夫：「一個真正的男人能夠使女人成為真正的女人。」[65]然而，我們該如何尋得女性自己對女性側面畫像的「觀點」？

我們可由文藝復興文化史學家近來所做的兩項區別得知：第一，克拉琵西─祖博所言關於道德嫁妝與個人嫁妝（the dowry and the trousseau）[66]，當嫁妝（dowry）從父親手裏轉移到丈夫手裏，新娘則保有一些來自母親的次等私人的物件，大部分是個人用品，也與生殖有關的，像是洋娃娃、生理時鐘的書籍、針線女紅及生理用品。克拉琵西─祖博認為「嫁妝（trousseau）（經常）象徵女性的物品，主要是從母親手裏傳到女兒手裏的，」它們是「片段的，隱密或不完整的女性議題」[67]，而側面畫像可被視為這種「片段」。年輕女性便是由她母親的畫像學習並由其中塑造自己。[68]在準備她自己來自母親以及父親的「道德嫁妝」時，她也一同準備「個人嫁妝」（trousseau of onestà）。

第二項區別是由休斯指出關於已婚婦女（matrona），女兒與母親之間。舉例來說，當女孩到達發育完全時，她便成了法律所約束的對象[69]；但年紀大一點的女性可機智地違背節約的限制，她會與丈夫辯論衣裝的花費。[70]有如一位波隆納女人曾說，十五世紀中期的男性可在許多方面獲得成就與名譽，而女性只能在裝飾品與衣裝上得到「她們的成就感」[71]；而較年長的女人則致力於將她們「美德的嫁妝」轉換為一種「用到老的」本錢。[72]適婚女兒未出嫁前，母親為她準備個人嫁妝；對於兒子，母親則以監護人的身分為他評鑑新娘候選人的貞潔與外貌。不論是否在小孩或孫輩的前面，女性會不遺餘力地維護她的

面子與形象，好比男性在文化誇示上所堅持的「符號」一般。從祖母到母親，到女兒以及她的孩子都環繞著女性的經濟層面；比如，女人會對其他女人誇耀「她家族的高貴與堂皇」，而她的「出生」也是其他長一輩的女性所重視的。❼❸女性是家族與她們自己名譽的監護者❼❹，在被畫成側面畫像時，通常是用以在視覺上提供她的女兒一個範例，強調甚或是發揚美德的標準。

在男性世界裏，女性所代表的是女兒或是已婚婦女的身分，而她與男性的關係却決定著她將成為修女或妻子；因此不論從「看不見的……女性議題」，或是看得見的視覺藝術品，我們都必須再次分析女性「片段式」相貌之外的性別問題。在男性議題中，側面畫像是被當作他們的女人或財產的主要對象；當妻子過於奢華而違反了節約法令時，丈夫將被罰錢，就像是他先前為添購珠寶與服飾而出錢；另外男性也支付畫像的費用，並在畫上添上他的私人紋章。

女性在年輕時便被塑造成側面畫像的理想形式，以便於日後作為她女兒的典範；隨著年紀增長，她成為有經驗的演員，詳審別人的女兒而為自己的兒子選擇新娘。❼❺靈活的眼睛通常是年長的女性監護人所特有的；選擇與調查未來的新娘則需要收集關於她的長相的資料。關於這類過程，有名的例子是英國的亨利八世 (Henry VIII) 在一五四〇年結婚前所看到的新娘畫像，此畫像是霍爾班 (Hans Holbein) 所美化的克萊弗家族的安妮 (Anne of Cleves) 畫像。現存的一些佛羅倫斯女性書信裏，也像畫像般敍述著她們出城鑑定新娘長相的經過。一四六七年，羅倫佐·麥第奇的母親路葵西亞·托納布尼 (Lucrezia Tornabuoni) 去羅馬調查後來成為他妻子的克萊瑞斯·歐希尼 (Clarice Orsini)（見波提且利十年後在碧提宮〔the Pitti Palace〕所畫的克萊瑞

斯〔圖7〕〕 **76**：

　　她很漂亮也很高……身材標準，舉止高雅，氣色也好，
但沒有我們的女孩吸引人，但她很嫻靜……她的髮色帶紅
……她的臉略圓……她的頸子非常高雅，但我覺得太瘦了也
……單薄了點。因這裏的女人胸部都緊緊遮蓋著，我看不到
她的胸部，但看起來比例還不錯。她的頭悠閒地略往前傾，

7　波提且利，《女士的側面
　畫像》，1480年代，佛羅
　倫斯，碧提宮

不像我們的女孩般頭部高傲地舉起；我看她蠻內向的，但無

關緊要。她的手很長，也很纖細……

在路葵西亞毫不留情的目光注視下，她不顯得內向害羞才怪呢！

　　一四八六年一份給羅倫佐・麥第奇，由男性所寫的信件中，也描述了他在那不勒斯（Naples）的未來媳婦「從後面看來脖子有些細」，她的監護人「急著將他的女孩們介紹給男性，而不是女性。」**⓱**而事實上，站在一個男性代理人的立場，這些屬害的女性新娘鑑定人是爲她們自己的經濟利益著想；也爲了父權家族的習慣，而用「男性的語言來表示意見」。**⓲**對某些未知層面上，他們修飾結論，迴避或讚揚其他女性，但根據近來社會歷史學家的研究，女性的「文化」或「組織」却還沒有出現在由男性所畫，亦由男性所委任的「宮廷」繪畫中。

　　路絲・凱索（Ruth Kelso）、南西・維克斯（Nancy Vickers）以及其他人指出，書信所詳細記載的報告，尤其是在詩歌裏，對心愛的人或是理想中的人描述就如「解剖」一般詳盡。**⓳**對女性身體的描述分佈在頸部、眼睛、皮膚、嘴與頭髮，另外像是她的身材與生育能力也是考量中的一部分。對於只將身體上半身放入框架裏的側面畫像，則是以簡單明瞭的方式描繪這樣的審美類型，也成爲達文西或是貝尼尼（Gian Lorenzo Bernini）早期用以描繪特徵的方式。**⓴**珍・立普門指出側面畫像不僅在頭髮、頭部、緊身上衣與袖子上有明顯的色彩劃分**㉑**，在其他特徵上，如頸、鼻與唇的側影、下顎輪廓線，以及無瑕疵的皮膚也都有詳盡的描繪（圖8）。

　　如此缺乏個性且自閉的臉部畫像，不帶有自我的空間與意義，基本上是無法有完整與立體的表現；譬如在利比所畫的雙人畫像裏（圖

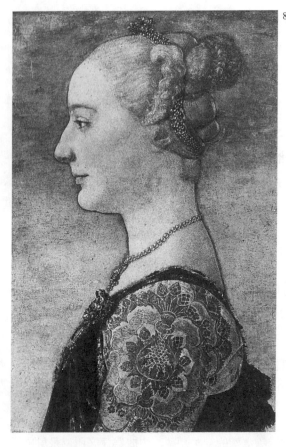

8 波拉幼奧洛(Antonio Pollaiuolo),《年輕女人的畫像》(*Portrait of a Young Woman*),約 1470,佛羅倫斯,烏菲茲美術館

3),新郎與新娘被各別地框在窗內,容許我們無情的端詳,却拒絕了彼此或是觀者的參與;從靜止的側面的角度中,他們迴避彼此的眼神與臉,並將封閉、冷酷、但展露的身體留給十五世紀的書信與詩歌去討論與頌詠。一如芭芭拉・克魯格最近的作品也選擇女性側面畫像做為陪襯,其中的文字——「你的凝視擊中我的臉」亦詮釋著有關眼神的侵犯與暴力。❽

在十五世紀的社會裏,下垂或是迴避的眼神代表著女性的莊重、

貞節與服從❽；反過來說，在街上任意注視男人的便是放蕩的女人❽；然若是有節操的女人沒有回看的話，這是迴避或拒絕誘惑的表現。❽詩人甘貝拉（Veronica Gambara）在處理「慾望」（desire）的主題時，並非從男性的觀點，而是毫不經意且諷刺地將「山丘」、「水」與「冰河」隱喻為慰藉的對象。❽一位有教養的女人不被允許與其他男人有目光上的交流，女詩人也不會有直接歌詠的機會，她在十四行詩裏機智地迂迴於對比的文字中，以避開關於男性凝視的描述，她認為自己的「恩寵」是「屬於大眾的慾望」。

聖貝拿迪那（San Bernardino）在說道時，奉勸女人在被注視時要「閉上眼睛」，因這是唯一有禮貌的反應❽；在側面畫像裏，為了怕影響構圖，眼睛不可能完全閉上。女人的眼睛與臉轉移開正面而偏離到一定角度，沒有個性也沒有熱情的角度，如此才能夠表現她高尚的貞節。是關於眼睛的詩歌與其心理狀態激起了我們的熱情，特別是佩脫拉克的詩中所常用的「致命的注視」，意指女人的熱情有如「帶箭」的目光，危險得足以撕裂她的愛人。❽佩脫拉克的十四行詩裏頌詠著「她的眼神有足夠的力量將他變為大理石」，而佩卓·班柏（Pietro Bembo）後來受到影響而畏懼視覺❽；在〈我無法招架地注視著〉（I gaze defenselessly）詩中，探索了女人「可愛的眼睛」與「自我的迷失」；在一五〇〇年的另一首詩中，他「在心中塑造著她的形象」，但「當我注視妳時，妳却如冰冷的石頭凍傷了我。」大約一五四二年左右，他的朋友威尼斯人佩卓·阿提諾（Pietro Aretino）也寫這一類佩脫拉克式的流行詩詞，形容提香的「畫筆」有如愛人的「箭」般，以男性的工具控制他們自己所製造的危險。❾詩中來自愛人的傷害性注視，在側面畫像裏却是含蓄或沉默的，男性因此可以旁觀立場看並擁有，但不受到傷

害。理想化、被動且端莊的年輕女性，充分地「出現」(appear)，而不是「表現」(act) ❾❶在靜態的形象裏，並無法激起、分散、或是參與權威性的視點；畫中任何可能的「美杜莎現象」(Medusa effect) ❾❷——如美杜莎石頭般的致命凝視所引起的惶恐——亦是不列入考慮的。

　　男性側面畫像的歷史很短暫，也許因爲這種人像形式太過於平板，無法作爲家族剛毅人物的代表。❾❸再者，從心理學看來，這種近於「盲目」並暗示著「掩藏」的眼睛也是威脅著任何側面姿態男性的重要性，或是其閹割情結。❾❹在古典佛洛伊德論述裏，瞎掉的男人看不到女性之缺少陽具，他因此不能了解自己的性別與性能力的區別，這與被閹割了沒什麼兩樣。在文藝復興的詩歌，以及佛洛伊德的心理分析裏，也描述了這種充滿著性慾的凝視好比見色思慾，它代表著男子氣概；在側面畫像的框之外，主動觀視的男性是屬於陽剛的。當十六世紀西耶那的小說家要描述佛羅倫斯人的雞姦風氣時，通常形容他們「不想看女人的臉」❾❺，而再一個世紀前，同一國的聖貝拿迪那也常提及同性戀或沒性慾的丈夫從不看他們的妻子。❾❻多明尼奇(Giovanni Dominici)也解釋過異性愛的面對面映照，他引用聖經的訓誡以反對父親對女兒的溺愛(Sirach 7:24)：父親不應對女兒微笑，「免得她愛上他富有男子氣概的表情」，而母親也不可以「[對兒子]表現愛意，使他覺得自己還小、還不懂女人。」❾❼眼睛的語言是官能的，令人畏懼不安的，甚或感覺壓迫，而冷靜貞潔的女性側面像正是這個負擔的產物。

　　這種反色情的女性側面畫像使女人的眼睛不再脅迫害怕閹割的男性觀者，她的眼睛無法躲避他的，也不能發「箭」射向愛人的心；女性的脖子、眼睛與其他器官以片段、有距離、且理想化地被描繪著，對這些理想化描述的崇拜於是取代了去勢的恐懼。❾❽精神分析式的詮

釋也能提供女性觀者參考，當女性監護人評估其他女人時，或當女兒看畫像裏的模範母親時，與女性同等的陽性崇拜——即自戀——便開始產生。然而由電影評論家卡普蘭（E. Ann Kaplan）所提出的「母性的凝視」，或是佛洛伊德所說在小孩身上看到自己的自戀慾，都無法充分地詮釋我們現在所看的十五世紀的藝術。❾❾關於極度父權的女性共識，可引用琳達‧威廉斯（Linda Williams）研究女性電影觀眾所作結論的一段話：「她對電影的注視，再也沒有比對男性的閹割更爲徹底的了。」❿

側面畫像裏固定不變的符號，掌控著潛在不定的性別本質；女性的弱勢形象與男性觀者或藝術家的強力筆刷形成對比，然而被截去半截的女性畫像上沒有表現陽物，也沒有自己的陰部，她們好比是缺席中的缺席者。一如黛安‧歐文‧休斯在現代早期歐洲家庭畫像的研究中所提出的，女性的畫像可被解釋爲「非現實的映像……是爲人們的慾望或恐懼所繪製的理想化或用以告誡的人物。」⓫

現在從官能轉移到政治，即從一個可能性到另一個，二者看來是內在與外在的行爲，然並不表示其中的劃分是清楚或完整的。近代的凝視研究著重在心理學，而以上的研究嘗試從歷史的角度來挖掘；特別是那些佛洛伊德以前的理論在性方面的語言以及視覺符號與我們的不相同，故當凝視的理論被引用在具體的物像如繪畫作品時，我們必須考量當時的文化與歷史狀況。傅柯在其所研究之源自古希臘羅馬的《性史》（History of Sexuality）中，已提醒了我們許多不可理解的問題是屬於異動與歷史定論的特質。⓬而衛克斯（Jeffrey Weeks）也依據他自己對十九與二十世紀英國的研究，提出了一項了解性的前後關係的主張⓭；性與凝視的作用在十五世紀的義大利也有其歷史與內容⓮，

譬如，閹割的恐懼或許是一項野史或是超越歷史的現象❶，但在側面畫像裏，却表現得比這種普遍性的恐懼更明顯；它們所存在的時間不長，區域也很特殊，並代表了文化面貌的各種不同因素。女性主義歷史學家用它們來質疑、推敲或解構佛洛伊德的權威，以及父權的必然性。

我們回想傅柯在後啓蒙運動的法國所作的「力量之眼」（Eye of Power）研究，其探討「監禁的側面畫像」，好比是學校、軍舍與監獄所架構的望遠顯微鏡或探測器。❶但我們可從傅柯所沒有著重的父權與性別來談視覺策略的問題，凝視好比是支配與監督人（尤其是女人）的工具，應用在連傅柯之前的尚未科技化或現代化建築物裏❶；譬如，在男修道院、女修道院、以及收容所大門上的窺視孔，或是修道院沉重的鐵網門後，被囚禁的僧侶仍能夠被外界所注視，這些都容許眼睛的支配。十六世紀初精通宗教程序的人會忠告樞機主教將視管或竊聽管暗藏在室內觀眾席，「以清楚觀察研究人們的談話、姿態與舉止」❶，因此人們必須欺瞞，要不然「那些來教堂的人會僞裝他們原本的舉止」。❶

早期的建築法也顧慮到年輕女孩不可窺視，因爲女人「自然的窺視行爲」無論如何是不被允許或鼓勵的。常爲米蘭的公爵設計的佛羅倫斯建築師費拉瑞提（Antonio Filarete），在大約一四六四年爲住宅問題與年輕女孩的教養，解釋建築平面草稿圖：

> 從外面看進來，房裏的設計與擺設要能夠一目了然……女孩們必須要被看到，因此才能夠嫁得出去……〔但〕男人無論如何不可進入房內。❶

這正是男性之防護與有力的眼睛。

當女性凝視的力量，尤其是女孩與寡婦（二者都是有性功能的）與男性的目光相交時，是令人畏懼與不安的；而年紀大的女人較有權威，她們的凝視代表著保護與增強家族的名譽；但將成為他人財產的年輕女孩，是像解剖般接受全面性、父權式的端詳。女性側面畫像是親戚之間交換的符號，代表著她血統、貞潔的模範，以及她丈夫的尊貴與財產。她的眼睛的力量被剝奪了，她的身體則象徵了地位、尊貴與貞潔。

在十五世紀末期以前側面畫像便落伍了，取而代之的是佛羅倫斯女人的四分之三正面角度，長度也包括了老式較為樸素的穿著，好比羅倫佐‧麥第奇那位影響力甚大的母親路葵西亞‧托納布尼在悼念逝去的丈夫時所穿的衣著。⓫然而側面畫像偶爾也會被繪製；達文西畫的女強人伊莎貝拉‧艾斯特（Isabella d'Este）是屬於北義大利統治者的側面畫像傳統，像是畢薩內洛（Antonio Pisanello）早期所畫的可能是艾斯特家族的公主側面像。⓬

在佛羅倫斯，一對結婚夫妻的畫像，好比在加州聖馬利諾（San Marino）的杭丁頓圖書館（Huntington Library），曼那迪（Sebastiano Mainardi）所畫的男性一樣，是呈現四分之三正面像，其背景是城市與世俗生活的，而女性確是呈現平面且乏味的側面，背景則是家庭內的走廊。⓭十六世紀的畫家有時會回歸這種落伍的側面畫法，如布隆及諾（Agnolo Bronzino）在這個世紀便畫過詩人巴蒂斐利（Laura Battiferi）醒目的側面畫像⓮，彭托莫（Jacopo Pontormo）所畫的亞力山卓‧麥第奇（Alessandro de' Medici）畫像裏，也畫有麥第奇所喜愛的女士側面像，代表著對她的最高敬意。⓯男性的凝視持續著其佔上風的潛

能，而女性的凝視却保持著被壓迫的姿態：也許我們該要思索的是，爲何到現在爲止，女性藝術家還是這麼稀少。

摘自《歷史工坊：社會主義及女性主義歷史學家期刊》(History Workshop: A Journal of Socialist and Feminist Historians) 第25期 (1988年春季號)：4-30。1988年派翠西亞·賽門版權所有。經作者同意轉載。

❶Jean Lipman, "The Florentine Profile Portrait in the Quattrocento," *Art Bulletin* 18 (1936): 54-102, 保存了基本的說明與目錄，其論證並在 J. Mambour, "L'évolution esthétique des profils florentins du Quattrocento," *Revue belge d'archéologie et d'histoire de l'art* 38 (1969): 43-60 中出現。根據Rab Hatfield，這五張男性畫像是「五張早期文藝復興的畫像」，*Art Bulletin* 47 (1965): 315-34. 派翠西亞・賽門認爲圖2是「維多利亞國家畫廊 (the National Gallery of Victoria) 的文藝復興女性側面像」，*Art Bulletin of Victoria* 28 (1987): 34-52.

❷Lipman, "The Florentine Profile Portrait," pp. 64, 75; Hatfield, "Five Early Renaissance Portraits," p. 317.

❸Jakob Burckhardt, *The Civilization of the Renaissance in Italy,* S.G.C. Middlemore, trans. (London, 1960), 特別見 Part II, "The Development of the Individual," 以及Part IV, "The Discovery of the World and of Man" (first published in German in 1860).

❹對文藝復興人像畫的做主要評述是 John Pope-Hennessy, *The Portrait in the Renaissance* (London, 1966). 也見 Lorne Campbell, *Renaissance Portraits: European Portrait Painting in the 14th, 15th, 16th Centuries,* New Haven, Conn., and London, 1990.

❺Lipman, "The Florentine Profile Portrait," n. 96.

❻Hatfield, "Five Early Renaissance Portraits," pp. 319, 321, 326.

❼Lipman, "The Florentine Profile Portrait, " n. 69.

❽Pope-Hennessy, *The Portrait in the Renaissance*; Meyer Schapiro, *Words and Pictures: On the Literal and the Symbolic in the Illustration of a Text* (The Hague, 1973); Campbell, *Renaissance Portraits,* p. 81.

❾舉例來說，參考Laura Mulvey, "Visual Pleasure and Narrative Cinema," *Screen* 16, no. 3 (Autumn 1975): 6-18; Laura Mulvey, "Afterthoughts on 'Visual Pleasure and Narrative Cinema,' inspired by *Duel in the Sun*," *Framework* 15-17 (1981); Mary Ann Doane, "Film and the Masquerade: Theorising the Female Spectator," *Screen* 23, nos. 3-4 (1982): 74-87; E. Ann Kaplan, *Women and Film: Both Sides of the Camera* (London, 1983); L. Mykyta, "Lacan, Literature and the Look: Woman in the Eye of Psychoanalysis," *Substance* 39 (1983): 49-57; Jacqueline Rose, *Sexuality in the Field of Vision* (London, 1986).

❿Burckhardt, *The Civilization of the Renaissance*, pp. 240, 241.

⓫同上，頁240。這裏研究教育的資料包括 Margaret King, "Thwarted Ambitions: Six Learned Women of the Italian Renaissance," *Soundings* 59 (Fall 1976): 280-304; Gloria Kaufman, "Juan Luis Vives on the Education of Women," *Signs* 3 (1978): 891-6; *Beyond Their Sex: Learned Women of the European Past*, Patricia Labalme, ed. (New York, 1980).

⓬Joan Kelly, "Did Women Have a Renaissance?" in *Becoming Visible: Women in European History*, Renate Bridenthal and Claudia Koonz, eds. (Boston, 1977), repr. in Joan Kelly, *Women, History and Theory*, Chicago, 1984. 對於引介現代思想，以及關於十五世紀以後的藝術的文章，則見*Rewriting the Renaissance: The Discourses of Sexual Difference in Early Modern Europe*, Margaret W. Ferguson, Maureen Quilligan and Nancy J. Vickers, eds. (Chicago, 1986).

⓭Svetlana Alpers, "Art History and Its Exclusions: The

Example of Dutch Art," in *Feminism and Art History: Questioning the Litany*, Norma Broude and Mary D. Garrard, eds. (New York, 1982); Patricia Simons, "The Italian Connection: Another Sunrise? The Place of the Renaissance in Current Australian Art Practice," *Art-Network* 19-20 (Winter-Spring 1986): 37-42.

❶Joan W. Scott, "Gender:A Useful Category of Historical Analysis," *American Historical Review* 91 (1986): 1069.

❶Scott, "Gender," p. 1068. 精神分析與歷史之間的互動是複雜且具爭議性的；見Elizabeth Wilson, "Psychoanalysis: Psychic Law and Order?" 與Jacqueline Rose's response, "Femininity and Its Discontents," 再印於*Sexuality: A Reader*, Feminist Review, ed. (London, 1987). 後者也再印於Rose, *Sexuality in the Field of Vision*. 亦見Lisa Tickner, "Feminism, Art History, and Sexual Difference," *Genders* 3 (Fall 1988): 92-128.

❶Fern Rusk Shapley, *Catalogue of the Italian Paintings* (National Gallery of Art, Washington, D.C., 1979), vol. 1, pp. 127-29; Marita Horster, *Andrea del Castagno* (Oxford, 1980), pp. 32-33, 180-81, pl. 93.

❶John Pope-Hennessy, "The Portrait Bust," in his *Italian Renaissance Sculpture* (London, 1958). Irving Lavin, "On the Sources and Meaning of the Renaissance Portrait Bust," *Art Quarterly* 33 (1970): 207-26, 主張totus homo 的畫像是爲了做這些半身像，與性別論述無關。

❶這些女性畫像（主要來自Ferrara或米蘭）通常是側面的，如許多北義大利的男性統治者畫像一般。另一研究也討論宮廷貴族對於外來的側面畫像的習俗，以及十五世紀威尼斯偶爾出現的男性側面畫像，而威尼斯婦女在十六世紀以前幾乎從沒有被畫過人像畫。

⓳Giovanni Boccaccio, *The Corbaccio*, A.K. Cassell, trans. (Urbana, Ill., 1975), p. 68.

⓴Richard Kieckhefer, *Unquiet Souls: Fourteenth-Century Saints and Their Religious Milieu* (Chicago, 1984), p. 47.

㉑這句話是社會學家Erving Goffman在他所寫的*The Presentation of Self in Everyday Life* (Garden City, N.Y., 1959) 裏所用的主要分類。

㉒Christiane Klapisch-Zuber, *Women, Family, and Ritual in Renaissance Italy*, Lydia Cochrane, trans. (Chicago, 1985), pp. 19-20, 101ff, 110-11, 170.

㉓同上，頁127, 226。

㉔Diane Owen Hughes, "La moda proibita. La legislazione suntuaria nell' Italia rinascimentale," *Memoria* 11-12 (1984): 95, 97, 例子是Albizzi家族勳章裏的女性穿著, pp. 94-95.

㉕我在此引用Gayle Rubin的詮釋, "The Traffic in Women: Notes on the 'Political Economy' of Sex," in *Towards an Anthropology of Women*, Rayna Reiter, ed. (New York, 1975), and Elizabeth Cowie, "Woman as Sign," *m/f* 1 (1978): 50-64.

㉖Klapisch-Zuber, *Women, Family, and Ritual*, pp. 183ff, 188, 190, 218.

㉗取自Patricia Simons, "Portraiture and Patronage in Quattrocento Florence, with Special Reference to the Tornaquinci and Their Chapel in S. Maria Novella," 博士論文, University of Melbourne, 1985, 特別是 pp. 139, 299. 在我的文章之後，出現有更多研究對父女關係的議題。見Lynda E. Boose, "The Father's House and the Daughter in It: The Structures of Western Culture's Daughter-Father Relationship," in L. Boose and Betty S. Flowers,

eds., *Daughters and Fathers* (Baltimore and London, 1989), pp. 19-74; Heather Gregory, "Daughters, Dowries and the Family in Fifteenth-Century Florence," *Rinascimento*, ser. 2, no. 27 (1987): 215-37; Anthony Molho, "Deception and Marriage Strategy in Renaissance Florence: The Case of Women's Ages," *Renaissance Quarterly* 41 (Summer 1988): 193-217.

㉘Klapisch-Zuber, *Women, Family, and Ritual*, ch. 10, "The Griselda Complex: Dowry and Marriage Gifts in the Quattrocento."

㉙Alessandra Macinghi negli Strozzi, *Lettere di una gentildonna fiorentina del secolo XV*, Cesare Guasti, ed. (Florence, 1877), p. 5; Lauro Martines 翻譯爲 "A Way of Looking at Women in Renaissance Florence," *Journal of Medieval and Renaissance Studies* 4 (1974): 25.

㉚Klapisch-Zuber, *Women, Family, and Ritual*, p. 277.

㉛同上，p. 245 n. 101; Hughes, "La moda proibita," pp. 89, 102-3.

㉜Strozzi, *Lettere*, p. 446; Martines 翻譯爲 "A Way of Looking at Women," p. 26.

㉝Francesco da Barbaro, *De re uxoria*, Attilio Gnesotto, ed. (Padua, 1915), p. 79; 翻譯於*The Earthly Republic: Italian Humanists on Government and Society*, Benjamin G. Kohl and Ronald G. Witt, eds. (Manchester, 1978), p. 208.

㉞Barbaro, *De re uxoria*, p. 74; Kohl and Witt, *The Earthly Republic*, p. 204 (稍作改編過).

㉟Barbaro, *De re uxoria*, p. 74; Kohl and Witt, *The Earthly Republic*, p. 204 (再次校對).

㊱Lipman, "The Florentine Profile Portrait," p. 97.

㊲Federico Zeri 與助理Elizabeth E. Gardner, *Italian Paintings:*

a Catalogue of the Collection of the Metropolitan Museum of Art: Florentine School (New York, 1971), pp. 85-87. Ringbom 認爲從窗框往內看的男性通常是這幅畫的委任者: Sixten Ringbom, "Filippo Lippis New Yorker Doppelporträt: Eine Deutung der Fenstersymbolik," Zeitschrift für Kunstgeschichte 48 (1985): 133-37. 如果是這樣, 那麼視覺習慣便解釋著他是這幅畫富有且有地位的委任者。關於利比的畫作, 也參考Dieter Jansen, "Fra Filippo Lippis Doppelbildnis im New Yorker Metropolitan Museum," Wallraf-Richartz-Jahrbuch 48-49 (1987-88): 97-121, 提議另一個年代與人物的身分; Robert Baldwin, "'Gates Pure and Shining and Serene:' Mutual Gazing as an Amatory Motif in Western Literature and Art," Renaissance and Reformation/Renaissance et réformens, 10, no. 1 (1986): 30ff.

❸Richard Trexler, "Le Célibat à la fin du Moyen Age: les religieuses de Florence," Annales E.S.C. 27 (1972): 1329 -50.

❸舉例來說, Paolo da Certaldo曾建議鑑定女性要從她的家族、健康、心智、聲譽、以及 "bel viso" 或美貌; 錄自 Giovanni Morelli, Ricordi, Vittore Branca, ed. (Florence, 1956), p. 210 n. 1, 與其他資料。

❹Leon Battista Alberti, "I libri della famiglia," in Opere volgari, Cecil Grayson, ed. (Bari, 1960), vol. 1., pp. 110-11, 翻譯於The Family in Renaissance Florence, Renée Neu Watkins, trans. (Columbia, S.C., 1969), pp. 115-16.

❹比如, Strozzi, Lettere, p. 445; B. Buser, Lorenzo de' Medici als italienischer Staatsmann (Leipzig, 1879), p. 171.

❹Strozzi, Lettere, p. 4; Baldassar Castiglione, Le letere, Guido La Rocca, ed. (Milan, 1978), vol. 1, p. 265.

❸Alberti, "I libri della famiglia," p. 110 (*The Family in Renaissance Florence*, p. 115).

❹*Renaissance Princes, Popes and Prelates: The Vespasiano Memoirs, Lives of Illustrious Men of the ⅩⅤth Century*, William George and Emily Waters, trans. (New York, 1963), p. 462.

❺Alberti, "I libri della famiglia," p. 224; (*The Family in Renaissance Florence*, p. 213). Paolo da Certaldo在*Libro di buoni costumi*, Alfredo Schiaffini, ed. (Florence, 1945), p. 129中說：「好的妻子是丈夫的皇冠、榮譽，與社會地位 (stato)。」

❻這些句子取自Paolo da Certaldo, *Libro*, p. 105 ("La femina è cosa molto vana e leggiere a muovere," 意指非常自負與變化多端，或是容易被支配；又見頁239), Cennino Cennini, *The Craftsman's Handbook*, Daniel V. Thompson, Jr., trans. (New York, 1960), pp. 48–49, and Marsilio Ficino in David Herlihy and Christiane Klapisch-Zuber, *Tuscans and Their Families: A Study of the Florentine Catasto of 1427* (New Haven, Conn., 1985), p. 148.

❼Boccaccio, *The Corbaccio*, passim, 以及在當時其他關於厭惡女人的文學資料。

❽Philip Hendy, *Some Italian Renaissance Pictures in the Thyssen-Bornemisza Collection* (Lugano, 1964), pp. 43–45; Simons, "Portraiture and Patronage," pp. 142–45.

❾Archivio de Stato, Florence, Pupilli avanti il Principato, 181, folio 148 recto.

❿*Petrarch's Lyric Poems: The "Rime sparse" and Other Lyrics*, R.M. Durling, trans. (Cambridge, Mass., 1976), sonnets 77 and 78; Lorenzo de' Medici, "Comento " in his *Scritti e scelti*, Emilio Bigi, ed. (Turin, 1955), pp. 364ff.

❺❶Boccaccio, *The Corbaccio*, passim; Diane Owen Hughes, "Sumptuary Law and Social Relations in Renaissance Italy," in *Disputes and Settlements: Law and Human Relations in the West*, John Bossy, ed. (Cambridge, 1983); Hughes, "La moda proibita."

❺❷舉例來說，Diane Bornstein, *The Lady in the Tower: Medieval Courtly Literature for Women* (Hamden, Conn., 1983), pp. 24, 74. Doris Lessing對另一文的評論更是貼切：「女人從掀開的簾帳內，從快速打開的門縫裏看另一個世界發生了什麼事；那是她所囚禁的房裏聽與看外面大事的地方。」*The Wind Blows Away Our Words and Other Documents Relating to the Afghan Resistance* (London, 1987), p. 134.

❺❸Elizabeth Cropper, "The Beauty of Woman: Problems in the Rhetoric of Renaissance Portraiture," in Ferguson, Quilligan and Vickers, *Rewriting the Renaissance*, p. 188.

❺❹同上，頁188；Leon Battista Alberti, *On Painting*, John R. Spencer, trans. (New Haven, 1966年修訂版), p. 63：「繪畫有一股神聖的力量，不只使不在的人現身……更使死去的人看起來幾乎像是活著的。」

❺❺Anonymous French School, *Jean II Le Bon*, Paris, Louvre (十四世紀的後半期); Anonymous English School, *Henry V* (1387-1422), London, National Portrait Gallery （後者是十六或十七世紀的畫，也許來自更大的許願或寄贈者畫像），關於Leonine Warrior，見註❺❻。

❺❻Peter Meller, "Physiognomical Theory in Renaissance Heroic Portraits," in *Studies in Western Art. Acts of the XX International Congress of the History of Art* (Princeton, N.J., 1963), vol. 2, pp. 53-69. Pietro Aretino在他十四行詩裏比較提香的烏爾比諾公爵畫像 (ca. 1537) 與「亞歷

山大的臉與四肢」，指出公爵的「眼裏有激昂的情緒」以
及「他的盔甲」上有燃燒的「氣概」。本文與翻譯參考Mary
Rogers, "Sonnets on Female Portraits from Renaissance
North Italy," *Word and Image* 2 (1986): 303-4.

❺Martin Davies, *The Earlier Italian Schools* (National Gal-
lery, London, revised edition, 1961), pp. 42-43; Eliot Row-
lands, "Baldovinetti's 'Portrait of a Lady in Yellow,'"
Burlington Magazine 122 (1980): 624, 627.

❺Hughes, "La moda proibita," pp. 97-98.

❺Loc. cit. 一項有趣的比喻可在嚴苛的伊斯蘭儀式裏看到，
戴著面罩的女性，只有丈夫可被允許攝影她的臉，但老
婦與小孩的臉却可不被男性如此獨佔的。Lessing, *The
Wind Blows*, pp. 78, 80, 108.

❻Shapely, *Catalogue of the Italian Paintings*, pp. 251-55, pl.
171.

❻Kenneth Clark, *Piero della Francesca* (London, 1951), pp.
206-7, pls. 101-10. Clark指出，公爵的脖子顯得很粗，「外
輪廓線強調著其側面特徵的不朽。」而延續這對統治者夫
婦側面畫像的是Ercole Roberti所畫的波隆納暴君*Giovan-
ni II Bentivoglio with Ginevra Bentivoglio*: Shapley, *Cata-
logue of the Italian Paintings*, pp. 406-7, pls. 288-89. 再者，
第三對是由Emilian藝術家所畫的，用暗色的窗子襯托女
性的頭部側面：John Pope-Hennessy, assisted by Lauren-
ce B. Kanter, *The Robert Lehman Collection. I: Italian
Paintings* (Metropolitan Museum of Art, New York, and
Princeton, N.J., 1987), pp. 214-19. 而David Buckland所
拍攝的*The Numerologist* (1984) 人像畫，與*The Wife*
(1985) 同時在倫敦the Photographers' Gallery (20 March
-25 April 1987), *On a Grand Scale*中展出，其中明顯地引
用了法蘭契斯卡的畫。女性蒼白的皮膚，裝飾性的捲髮，

單薄的身軀與脖子不像男性的畫像一般有空間感，反映著烏爾比諾公爵與公爵夫人的畫像。

❷Clark, *Piero della Francesca*, p. 206.

❸Florentine legislation of 1355/6，翻譯於Boccaccio, *The Corbaccio*, pp. 154-62.

❹Alberti, "I libri della famiglia," p. 224 (*The Family in Renaissance Florence*, p. 213). Paolo da Certaldo也給過相似的忠告，他在文中表示女性的「貞潔的情操」「好比是一朵美麗的花」。*Libro*, p. 73.

❺Strozzi, *Lettere*, p. 471; 譯於Martines, "A Way of Looking at Women," p. 22.

❻Christiane Klapisch-Zuber, "Le 'zane' della sposa. La fiorentina e il suo corredo nel Rinascimento," *Memoria* 11-12 (1984): 12-23.

❼同上，pp. 20, 21.

❽譬如，見阿爾伯蒂，註❹；Kaufman, "Juan Luis Vives," p. 892; Bornstein, *The Lady in the Tower*, p. 70.

❾Hughes, "La moda proibita," pp. 98-99; 又見Diane Owen Hughes, "Representing the Family: Portraits and Purposes in Early Modern Italy," *Journal of Interdisciplinary History* 17 (Summer 1986): 7-38.

❿Hughes, "La moda proibita," pp. 82, 93-96.

⓫同上，頁93-94，翻譯自休斯所寫的短文。

⓬Bisticci，引於註❹。

⓭前一個引句見Boccaccio, *The Corbaccio*, pp. 38-39, 50-51, 69ff; 後面的引句見Alberti, *The Family in the Renaissance*, p. 115.

⓮例見Elizabeth Swain, "Faith in the Family: The Practice of Religion by the Gonzaga," *Journal of Family History* 8 (1983): 177-89. 男性阿富汗難民在赴戰場時，也將「一

切託付給年長的女人」，包括小孩與妻子。Lessing, *The Wind Blows*, pp. 107, 109; 也見pp. 113, 149, 以及註❺。

❼Alberti, *The Family in Renaissance Florence*, p. 115.

❼*Lives of the Early Medici as Told in Their Correspondence*, Janet Ross, trans. and ed. (London, 1910), pp. 108-9; Gabriele Mandel, *The Complete Paintings of Botticelli* (London, 1970), no. 49.

❼Buser, *Lorenzo de' Medici*, p. 171.

❼Lisa Tickner, "Nancy Spero: Images of Women and *La Peinture Féminine*," in *Nancy Spero* (London, 1987), p. 5, 特別引用了露西・伊里加瑞的觀點。

❼Ruth Kelso, *Doctrine for the Lady of the Renaissance* (Urbana Ill., 1956), 尤其見p. 195; Elizabeth Cropper, "On Beautiful Women, Parmigianino, *Petrachismo*, and the Vernacular Style," *Art Bulletin* 58 (1976): 374-94; Nancy Vickers, "Diana Described: Scattered Woman and Scattered Rhyme," *Critical Inquiry* 8 (Winter 1981): 265-79; 又見Rodolfo Renier, *Il tipo estetico della donna nel medio evo* (Ancona, 1885); Emmanuel Rodocanachi, *La femme italienne avant, pendant et après la Renaissance* (Paris, 1922; 1907年的再版), pp. 89ff; Giovanni Pozzi, "Il ritratto della donna nella poesia d'inizio Cinquecento e la pittura di Giorgione," *Lettere italiane* 31 (1979): 3-30.

❽Schapiro, *Words and Pictures*, p. 45; A.E. Popham, *The Drawings of Leonardo da Vinci* (London, 1946), 尤其在pls. 133ff的各處可見; Irving Lavin, "Bernini and the Art of Social Satire," in *Drawings by Gianlorenzo Bernini: from the Museum der Bildenden Künste Leipzig, German Democratic Republic*, Irving Lavin et al. (Princeton, 1981).

❽Lipman, "The Florentine Profile Portrait," p. 76.

㉘Barbara Kruger, *We Won't Play Nature to Your Culture* (London, 1983)

㉙例如在Barbaro, *De re uxoria*, pp. 72-73, 74（後者引自註㉞）。而這也是個歷史悠久的限制，好比Celie的姊姊自非洲寫信給她：「『注視男人的臉』是件丟臉的事⋯⋯這是對爸爸才有的舉止。」（Alice Walker, *The Color Purple*, London, 1983, p. 137).

㉚Gene Brucker, *Giovanni and Lusanna: Love and Marriage in Renaissance Florence* (Berkeley, 1986), p. 27. 大約一五二五至三〇年的義大利木盤上有一對男女注視對方，旁邊並有一行題字：「金錢萬能」，或許是暗示著與妓女的視覺與金錢的交易：A. V. B. Norman, *Wallace Collection. Catalogue of Ceramics I. Pottery, Maiolica, Faience, Stoneware* (London, 1976), pp. 117-18. 色情書畫裏的女性都是對著觀者投以直視目光的：Rosalind Coward, "Sexual Violence and Sexuality," in *Sexuality: A Reader*, p. 318. 然而隨著根據性別定位、解釋等等的關係，有牽連或是平等可構成對看的理由，因此文藝復興時期的畫作中，聖母瑪利亞有時看向（男性或是女性）觀眾，是代表著仲裁的角色，而通常因爲聖嬰的存在而消除了性方面的禁忌。

㉛比如，Judith Brown, *Immodest Acts: The Life of a Lesbian Nun in Renaissance Italy* (Oxford, 1986), p. 55; Bisticci, *Renaissance Princes, Popes and Prelates*, p. 453.

㉜甘貝拉說：「因我的命運是回看」, in *The Defiant Muse: Italian Feminist Poems from the Middle Ages to the Present*, Beverly Allen, Muriel Kittel and Keala Jane Jewell, eds. (New York, 1986), pp. 4-5（與義文版）。

㉝Iris Origo, *The World of San Bernardino* (London, 1964), p. 68.

⑧Ruth Cline, "Heart and Eyes," *Romance Philology* 25 (1971 -72): 263-97; Lance Donaldson-Evans, *Love's Fatal Glance: A Study of Eye Imagery in the Poets of the "Ecole Lyonnaise"* (Place University, 1980); Rogers, "Sonnets on Female Portraits," p. 291. 大約是一五三五年的碗中圖像顯示著一個場景，一對年輕愛人深情地看著對方，而邱比特的箭正對準男子的頭部，一觸待發 (Norman, *Wallace Collection*, pp. 91-92)。

⑧*Petrarch's Lyric Poems*, no. 197 (pp. 342-43)；班柏的則見 Rogers, "Sonnets on Female Portraits," p. 301.

⑨同上，頁303，現代繪畫中代表陽性的筆刷則見 Carol Duncan, "Virility and Domination in Early Twentieth -Century Vanguard Painting," in Broude and Garrard, *Feminism and Art History*.

⑨詮釋男性與女性身體的區別見 John Berger, *Ways of Seeing* (Harmondworth, 1972), p. 47.

⑨Craig Owens, "The Medusa Effect or, The Spectacular Ruse," in Kruger, *We Won't Play Nature*.

⑨當然還是有許多男性繼續在大一點的作品裏擺側面的姿勢，如祭壇上的寄贈者像，或是宗教及歷史畫裏的觀者。寄贈者與宮廷的人像畫傳統部分以這種方式繪製仍是被視為主動的觀者。因為參與了整個作品裏的活動及重點，這些男性是脫離單獨的人樣畫框架的，也不像人像畫是觀者凝視的對象。

⑨佛洛伊德的論述中關於視覺證據，見 Stephen Heath, "Difference," *Screen* 19 (Autumn 1978): 51-112. 至於在中世紀法國失去一隻眼睛象徵著重要性，則見 Jacqueline Cerquiglini, "'Le Clerc et le louche': Sociology of an Esthetic," *Poetics Today* 5 (1984): 481.

⑨Pietro Fortini, *Novelle di Pietro Fortini Senese*, T. Rughi, ed.

(Milan, 1923), p. 64.

❾❻Origo, *The World of San Bernardino*, pp. 50, 53, 70. 關於男性的陽剛之氣與「激昂的眼睛」，則見註❺❻。

❾❼Giovanni Dominici, *Regola del governo di cura familiare compilata dal Beato Giovanni Dominici fiorentino*, Donato Salvi, ed. (Florence, 1869), p. 144. 第一段話是翻譯於Origo, *The World of San Bernardino*, p. 64, 第二段於David Herlihy and Christiane Klapisch-Zuber, *Tuscans and Their Families*, p. 255, 但二者都沒有對男女雙方採取強制。

❾❽關於片段之說，見Coward, "Sexual Violence and Sexuality," pp. 318-19.

❾❾Kaplan, *Women and Film*; D. Waldman and J. Walker撰評, "Is the Gaze Maternal?," *Camera Obscura*, 13-14 (1985): 195-214.

❿⓿Linda Williams, "When the Woman Looks," in *Re-Vision: Essays in Feminist Film Criticism*, Mary Ann Doane, Patricia Mellencamp, and Linda Williams, eds. (Los Angeles, 1984), p. 88.

❿❶Diane Owen Hughes, "Representing the Family," p. 11.

❿❷Michel Foucault, *The History of Sexuality*, Robert Hurley 翻譯 (London, 1979), vol. 1: *An Introduction*.

❿❸Jeffrey Weeks, *Sex, Politics and Society: The Regulation of Sexuality Since 1800* (London, 1981); Jeffrey Weeks, *Sexuality* (Chichester, 1986).

❿❹與側面畫像有關的可能性在註❶❼與❾❸中提出。

❿❺Scott, "Gender," p. 1068.

❿❻Michel Foucault, "The Eye of Power," in *Power/Knowledge: Selected Interviews and other Writings, 1972-77*, C. Gordan, ed. (Brighton, 1980).

❿❼比如，見註❽❸。一位沒有戴面紗的女人離開帳簾便會被

「警察般的眼睛」所觀視，Lessing, *The Wind Blows*, pp. 118-19. 關於警察與眼睛有趣的隱喻在Marc Bensimon的文中談及。"The Significance of Eye Imagery in the Renaissance from Bosch to Montaigne," *Yale French Studies* 47 (1972): 266-90, and Cerquiglini, "Le Clerc et le louche," pp. 479-91.

⑩Kathleen Weil-Garris and John F. D'Amico, "The Renaissance Cardinal's Ideal Palace: A Chapter from Cortesi's *De Cardinalatu,* " in *Studies in Italian Art and Architecture*, Henry A. Millon, ed. (Rome, 1980), p. 83.

⑩同上，頁83；又見頁95，主導觀眾與「評定他們眼神」。

⑩Antonio Filarete, *Treatise on Architecture*, John R. Spencer, trans. (New Haven, Conn., 1965), pp. 242-43.

⑪Shapley, *Catalogue of the Italian Paintings*, pp. 203-4, pl. 140.

⑫Popham, *The Drawings of Leonardo*, pl. 172; Germain Bazin, *The Louvre*, M.I. Martin, trans. (London, 1979, revised edition), pp. 131-32, on Pisanello's *A Princess of the House of Este*.

⑬Raimond van Marle, *The Development of the Italian Schools of Painting* (The Hague, 1931), vol. 13, pp. 209ff, pls. 142-43, 145, Marle解釋杭丁頓畫像的男性畫像這部分，以及在柏林市立美術館其他相似的成對畫像。

⑭Elizabeth Cropper, "Prolegomena to a New Interpretation of Bronzino's Florentine Portraits," in *Renaissance Studies in Honor of Craig Hugh Smyth*, Andrew Morrogh et al., eds. (Florence, 1985), vol. 2, p. 158 n. 4, L. Bellosi引證並講述這幅人像畫是象徵但丁側面畫像，不同於以上所談的性別問題。

⑮Leo Steinberg, "Pontormo's Alessandro de' Medici, or, I

Only Have Eyes for You," *Art in America* 63 (January
-February 1975): 62-65, 可用以強調以上所提的論點。

3

達文西

女性畫像，女性本質

瑪麗・葛拉德

在眾多關於達文西繪畫的論述中，道格拉斯（Langton Douglas）在一九四四年的撰文曾指出，達文西所描繪的是一種所謂的「奇異的心理現象」，其表現在女性畫像所探索的人性問題，又要比他的男性畫像要來得更為深刻。一九六一年艾斯勒（K.R. Eissler）也闡釋了道格拉斯對同性戀心理學的看法，認為從醫學的觀點來看，同性戀者以女性作為移情對象居多。❶我們固然可於十五世紀所記載的片段資料中讀到關於達文西在「性」方面的傾向，然而更具影響力的根據却是來自心理分析與精神生物學之父——佛洛伊德。佛氏於一九一〇年發表關於達文西的論述，指出其同性戀傾向來自他終其一生對母親異常的愛戀❷，也因此表現在他極不尋常的女性畫像之中，尤其是《蒙娜麗莎》（Mona Lisa）一作。

雖達文西的「同性戀」議題不完全是本文的主題，但且讓我們從這裏開始。若從達文西在藝術上所表現的特殊性來解釋他本身在「性」方面的異常現象，令人好奇的問題便接踵而來了：爲什麼男人以女性爲移情的對象會被視爲心理不正常？如果說文藝復興的藝術家在畫女性畫像時，其所表現的關懷與心理情結是如此的不尋常，需要專門的詮釋，那麼，義大利文藝復興的人與現代人，對於性別詮釋的立場又是什麼？在這篇文章裏，我將從社會學（而不是心理學）的角度研究達文西藝術中的變態現象。達文西的女性畫像在十五世紀父權社會的年代裏，由於表現出對於女性的推崇——認爲女性代表著理性，與男性在生物學上是平等的，並且在宏觀的宇宙論中也是屬於優越的——而被歧視爲文化異類。女性在政治或社會上沒有權力，卻能以此般獨特的視覺面貌出現，達文西所持的立場確實值得我們深思。

　　在此我將從達文西最早的一幅作品《吉內拉・蒂・班沁》（*Ginevra de' Benci*）（圖1）說起，此作品大約畫於一四七八至八〇年，目前在華盛頓特區的國家畫廊，畫中人物爲女性的形象塑造了全新面貌，模特兒以四分之三的角度面朝觀眾，並與觀眾的視線相對視；這幅作品表現了經常出現在十五世紀北歐的正面女性像畫，顯示達文西曾受過荷蘭藝術的影響❸；然由於義大利十五世紀的前七十五年裏，女人畫像習慣性都是呈側面的，這幅四分之三正面的畫像便成了一件革命性作品。《吉內拉・蒂・班沁》對後來的影響頗大，比如，羅倫佐・底・克雷地（Lorenzo di Credi）在稍後所畫的人像畫（圖2）便有著相似的姿勢，而十五世紀晚期與十六世紀早期的四分之三正面角度的人像畫也自此漸漸多了起來。❹

　　就我所知，十五世紀北部的人像畫裏，畫中女性偶爾會將目光直

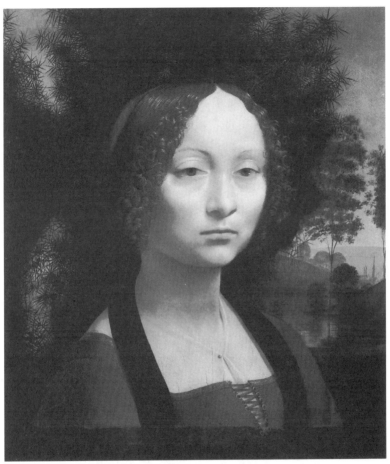

1　達文西，《吉內拉·蒂·班沁》，約 1478-80，華盛頓國家畫廊, Ailsa Mellon Bruce Fund

視觀眾，但此現象却從未出現在義大利的人像畫中；而達文西作品之
顯著改變，乃因他深信「眼睛是靈魂之窗」。❺《吉內拉‧蒂‧班沁》
在這方面所表現的創意是在於，畫中的模特兒以直視的目光穿透畫布
面對觀賞者，與觀眾個別地進行心靈的溝通，沃克（John Walker）稱
此畫爲「刻畫心理的最早一幅人像畫」，波普一漢那西則評述此畫表現
了「神祕與獨一無二的人物個性」，由此展開了人物畫的歷史❻；然而，
這些學者們一九六〇年代的論述却無法完全解釋爲何文藝復興佛羅倫
斯的第一幅這麼特別之刻畫心理的人像畫，其所描繪的是女性，而不

是男性。

近代的女性主義學者已澄清了這個特殊現象，如派翠西亞・賽門便指出過，十五世紀常見的側面畫像通常是用作擺飾的，畫中正值婚齡的年輕美麗女子爲男主人所有，是用以對其他男性炫耀的財產❼；這種慣例表現了父權的價值，剝奪了新娘的活力與個人價值，更是具體化了夫妻間的不平等。而相反的，達文西所畫的女人——吉內拉・蒂・班沁——却是極端地不同，她充滿著心靈的生活，以冷漠無情的眼光迎向觀眾對她的注視；一般來說,文藝復興的婦女不能直接與(男性）觀者交換眼光的，如維內托（Bartolommeo Veneto）的《女人像》（Portrait of a Woman）（圖3）中女性挑逗的眼神，便被視爲無恥的高

3　維內托，《女人像》，十六世紀早期，法蘭克福市立藝術學院

級妓女或娼妓。❽而達文西在國家畫廊的這幅冷漠的女性畫像，却有別於十六世紀維內托所畫的風騷女性，創造了值得重視的差別性。

　　另一方面來說，吉內拉・蒂・班沁也不是一般的文藝復興婦女。她來自富裕及有教養的家庭，比在一四七四年所結褵的夫婿——尼可里尼（Luigi Niccolini）——的文化水準還要高。她的祖父，吉奧瓦尼・蒂・班沁（Giovanni de' Benci）是麥第奇銀行的總經理及藝術家的委任者，她的父親——阿馬立哥（Amerigo de' Benci）——則是新柏拉圖主義者法西諾（Marsilio Ficino）的朋友及贊助者。❾吉內拉・蒂・班沁生於一四五七年，是位詩人，但我們沒有她所留存的文學作品。很早以前瓦薩利（Giorgio Vasari）及其他作家們都曾指出，華盛頓國家畫廊的這幅畫是吉內拉・蒂・班沁的結婚畫像，她頭部背後的杜松像一片由小枝子編結而成的鑲版，暗示著「吉內拉」（Ginevra）（義大利文ginepro，「杜松」的意思），畫上的獻詞——「她以貞節來襯托她的美」（VIRTUTEM FORMA DECORAT），足以證明畫中人是位新娘。❿

　　麥第奇詩人組織曾作了十首詩歌來頌詠吉內拉・蒂・班沁著名的美，包括藍迪諾（Cristoforo Landino）與布拉契西（Alessandro Braccesi），以及羅倫佐・蒂・麥第奇所親自做的兩首十四行詩。這十首詩歌是由一四七五至七六年在佛羅倫斯，以及一四七八至八〇年在威尼斯駐任大使的貝拿多・班柏（Bernardo Bembo）——佩卓・班柏的父親——所委任的，根據詩中所描述，吉內拉是他精神上的愛人⓫，至於他是否為這幅畫的委任者，也是近來大家所爭議的。珍妮弗・費樂契（Jennifer Fletcher）曾指出，此畫的背面有個象徵性圖案——月冠與棕櫚葉圍繞著一株剛發芽的杜松（圖4）；而這個由月桂與棕櫚葉圍成近似圓形的環圈，其中央有著變形圖案（圖5），這是貝拿多的個人標誌。⓬

4 達文西,《吉內拉‧蒂‧班沁》, 約 1478-80, 華盛頓國家畫廊, Ailsa Mellon Bruce Fund

5 法西諾,《對柏拉圖愛情觀的詮釋》, 1484, 貝拿多‧班柏的徽章, 牛津, 柏德雷恩圖書館 (Bodleian Library)

達文西在畫像的背面所畫的圖案，應是貝拿多的象徵標誌圍繞著吉內拉的象徵標誌，而根據藍迪諾的詩歌(以及費樂契的詮釋)，此圖案代表著吉內拉對貝拿多也有相同的心意。❸

貝拿多對吉內拉的熱情借由詩歌的形式，從詩人對美麗女子的頌詠中表露著愛與忠誠，就像但丁(Dante Alighieri)對於他的初戀情人碧翠沙(Beatrice)，以及義大利詩人佩脫拉克對羅拉(Laura)的愛一樣。伊麗莎白·庫羅培認為，達文西的吉內拉畫像和畫像背後的象徵圖案，與詩人佩脫拉克的說法——美麗的女子無法由畫中表現出來——有關❹；庫羅培並認為，在達文西的吉內拉畫像中，「畫作反駁了詩人之否決繪畫表象的真實性」，並參與了畫與詩之間的競爭，因藝術的力量在於能夠在視覺上呈現不存在的人物。❺ 她也闡釋了吉內拉頭部後面及畫作背後的杜松，是她名字的雙關語，隱射著佩脫拉克的羅拉與月桂樹。❻

這些詮釋不論是表現了班柏對吉內拉精神上的愛戀，或視覺藝術的力量，都為這幅作品提供了清新的面貌。關於班柏的論述更是特別地將這幅畫從一四七六至一四八一年的傳統結婚畫像中獨立出來，而建立了自己的風貌。❼

然再仔細研究，這些新的論述亦有些疑點的：班柏若是這幅畫的委任者，他為何不將它帶到威尼斯？對一個有人本主義的雅士來說，委任繪製自己心愛的人(精神上或是其他方面)並將畫像放在自家住宅是非常尋常的❽，然訂購這樣一幅畫作主要是取代擁有它；雖沒有證據證明這幅畫是否有被帶去威尼斯，但理論上推測應是沒有的。❾

而另一方面來說，這幅畫不可能被吉內拉·蒂·班沁家族所接受，因為這樣一幅在作品背後有將班沁家族納入班柏家族的意義，對班沁家

族或是其後來的夫婿尼可里尼來說，均是不可能接受的；並且，當班柏從威尼斯回來時，這幅畫也只會提醒他心愛的人已不在，而令他難受。我們也無須斷定班柏於一四七五至八○年留滯在佛羅倫斯之前，便已用月桂與棕櫚葉環圈的個人圖案標誌。此圖案的確曾出現在他的兩個手稿中，其中之一便是他以拉丁文所謄寫的《對柏拉圖愛情觀的詮釋》手稿，由於研究新柏拉圖主義的法西諾的這份拉丁文本在一四八四年以前尚未出版❷，因此班柏不可能在這之前獲得這份文稿。再者，小而概略的徽章並不適合大型、精緻與結構嚴謹的繪畫構圖所用，然倒過來會較有說服力——也就是說，班柏的私人圖樣徽章是模擬他心愛的人畫像上的設計，代表著對吉內拉的迷戀。

另一方面，如庫羅培所指出，若畫作背後的圖樣徽章隱喻著詩人佩脫拉克的羅拉，那麼達文西有一半的畫像是以寓言故事的方式呈現著，也的確引起我們的好奇心。在十五世紀晚期之前，佩脫拉克的風格特色是嘲弄加上崇敬，而達文西亦曾嘲諷道：「佩脫拉克如此地愛羅拉，是因為香腸與燻肉的滋味很好，但我可不能開店賣這些無聊的東西。」❷很難相信達文西也會如此正經地以佩脫拉克的羅拉來繪製這幅畫；若他在當時所要表現的是「美女的典範」，此極為成功的成就也發揮了繪畫的最大力量，表現出活生生的吉內拉——而不是抽象的羅拉，以取代佩脫拉克抽象詩歌所頌詠的對象。

這幅高尚且引人注目的畫像卻沒有出現在近代的評論中❷，而令人好奇的卻是，所有關於這幅人像畫的描述皆視吉內拉為詩人（當然了，特別是文藝復興的佛羅倫斯將它歸為紀念人像）：一幅尊貴的半身像，沉靜且威嚴的表情，其中月桂與棕櫚葉是凱旋詩歌的隱喻。❷而完美的心型圖樣徽章也是這幅作品的視覺元素：代表著吉內拉的松針

圖案的這幅女人畫像征服了詩歌形式。但爲何這個形象所傳遞的訊息却不以吉內拉所被冠上的詩歌月桂爲主（代表著所有詩人最期望的，也是女詩人的最高成就）？❷

較爲明顯的答案是，在佛羅倫斯的文藝復興時期，女性的個人成就——如文學方面的造就——並不受男性的重視，反倒是女性的謙卑、貞節與沉默（最重要的）最受讚揚，正如司塔利布瑞斯（Peter Stallybrass）所描述的：「女人應留在家中」，像「財產」一般。❷新柏拉圖主義作家貝拿多‧班柏，與羅倫佐‧蒂‧麥第奇都對吉內拉的美麗與貞節竪立了文學上顯著的典範，並表現著她所代表的特殊而抽象的柏拉圖式愛戀，也將她詩裏的聲音化作頌讚她的沉靜韻律，這樣的方法也經常被畫家們所引用，以表現女性畫像的特殊天分與個性。這些特點在十五世紀的側面畫像却是無法看得出來的，而當時唯一正面畫像的特例是一些較爲特別的女性——年紀較大且不算美的女性，如路葵西亞‧托納布尼與凱特黎那‧可納羅（Caterina Cornaro）等。華盛頓國家畫廊的吉爾蘭戴歐所畫的路葵西亞‧托納布尼這位受過高等教育，且具有影響力的女人是貴族羅倫佐的母親，這幅四分之三正面的畫像早於達文西的吉內拉畫像❷，但她的眼睛沒有正視觀眾，也沒有展現如吉內拉過人的自我與端莊高貴。吉內拉所僅存下來的抒情詩體（sestina）開端一行寫道：「我請求你的原諒，我是山裏的老虎。」❷其他的內容已失傳，我們無法得知這行字的意義，但最起碼能感受到一種堅韌的個性。

從達文西的作品表面看來，吉內拉是位享有詩人聲譽的年輕女子，她兼備了智慧美與身體的美；她的美裝飾了她的美德，代表著女性的典範，但也許也減低了文化所訴求的男性化美德。文藝復興時期文化

上傑出的女性有時被譽爲「男性化的美」❷❽──但爲何吉內拉沒有這項讚譽？達文西與班沁家族私交很好，他是吉內拉的兄弟吉奧瓦尼的好朋友，常與他交換書籍、地圖與珍藏的石頭；吉內拉在一五二〇年過世之前，與她的兄弟感情很好，死後不動產也全留給他。❷❾瓦薩利曾指出，達文西未完成的作品《令人愛慕的麥姬》(*Adoration of the Magi*) 爲阿馬立哥・蒂・班沁的姪兒所擁有。❸⓪過去曾有學者指出，也許達文西將吉內拉的畫像留在班沁的宮殿裏，當作是住在宮裏的謝禮；也有可能是爲了紀念與這位和自己同輩的才女之間的友情，而畫這位有智慧美德的詩人，並不是用以紀念佩脫拉克的女性美德。❸❶

達文西在《吉內拉・蒂・班沁》這幅畫中脫俗的表現，也持續地出現在他的其他女性畫像。他於一四八三至九九年在米蘭的魯多維科・斯福爾札 (Lodovico Sforza) 宮殿裏所畫的兩幅人像作品，也是同時保持以及脫離傳統。其中包括魯多維科公爵的情婦西西里雅・葛瑞拉尼 (Cecilia Gallerani)，她和吉內拉一樣，也寫詩，且來自富裕的家庭。葛瑞拉尼的美是無與倫比的，她的智慧是燦爛生輝的，她最聞名的事蹟是與著名的神學家和哲學家進行博學的討論，許多詩歌也稱頌她用拉丁文寫的聖經，她也用義大利文寫詩歌。❸❷一四八〇年，當她十五歲時，父親過世，她便在一四八一年由魯多維科公爵帶到沙羅挪 (Saronno)，住在公爵所賜予她的房子，並當了十年他的情人。葛瑞拉尼在傳說中被稱爲魯多維科公爵的情婦，但很難將她高尚的社會地位和享譽的智慧，與這種屬於宮中低人一等的情婦地位相譬。❸❸更有可能的是，葛瑞拉尼在斯福爾札宮殿的地位好比高級妓女般──完全相反於安靜、純潔與服從的婦女，她被視爲十五世紀後期有智慧、有目標、直率且性感的新潮女子；根據作家兼外交家卡斯蒂里歐尼 (Bal-

desar Castiglione) 形容，她也成了二十五年之後宮廷女子的榜樣。❸❹一四九一年魯多維科公爵的合法妻子碧翠沙‧艾斯特 (Beatrice d' Este) 出現後，葛瑞拉尼便立即嫁給貝加明拿 (Lodovico Bergamino) 伯爵，並在米蘭與克雷莫納 (Cremona) 建立她自己的文化團體，這個團體聚集了著名的作家、哲學家、音樂家及詩人。本德羅 (Matteo Bandello) 爲她寫了兩本小說，稱她爲「巨匠夫人西西里雅‧葛瑞拉尼」(virtuosa signora Cecilia Gallerani)。而相對的，吉內拉‧蒂‧班沁便沒這麼的光芒照射。❸❺

　　達文西於一四八四至八五年所畫的《女士與鼬鼠（西西里雅‧葛瑞拉尼）》(Lady with an Ermine〔Cecilia Gallerani〕) (圖6)是歷史上人像畫的一大突破，馬丁‧坎普 (Martin Kemp) 形容爲「活生生的模特兒」與「人性溝通」的新表現，畫中人好似與畫外人互動著，「現代與早先的人像畫……從未出現過可相比美的表現。」波普—漢那西認爲，達文西對臉部表現的重點在於精確的光影，而葛瑞拉尼與吉內拉的畫像則是他發展的人像畫裏的主要代表。❸❻畫中冷靜沉著的女子轉動她的姿態，手中緊緊抱住一隻象徵著她的名字 ($\gamma\alpha\epsilon\eta$ 是希臘文鼬鼠) 也代表著公爵徽章的鼬鼠，那隻突起的手有韻律地搭配著受控的鼬鼠的動態，展現了有力的結構，鼬鼠銳利凶猛的特性也隱喻著她自己或是受她支配的人的個性。❸❼

　　達文西的畫表現了歷史定位裏不尋常的女子，然而有文學素養的西西里雅‧葛瑞拉尼在畫像中，却只是位美麗的女人；貝里切尼 (Bernardo Bellincioni) 在他的十四行詩中描述過，這幅畫表現了極端的自然與藝術。西西里雅的畫像備受推崇，因爲畫中的她呈現著傾聽而不是說話的姿態(這對她傳奇性的智慧才華來說，有些奇怪)，也因爲透

6 達文西,《女士與鼬鼠
（西西里雅‧葛瑞拉
尼)》, 約 1484-85, 克
拉科福(Cracow)，札
托里斯基美術館（
Czartoryski Museum)

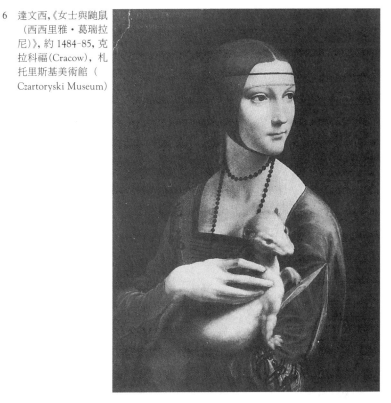

過達文西的手，她的美永不褪色。❸貝里切尼的詩強調藝術保存了大

自然現象的無上力量，與達文西的想法揚起了共鳴，他在辯論繪畫的

力量高於音樂時說：「時間或剎那的死亡毀去了大自然的原物，而繪畫

却保存了神性的美，因此畫家存留了比大自然──他的情婦──更爲

卓越的形式。」❸而這個認知相異處在於，當達文西爭論繪畫的價值在

於能夠保留逝去的美的功能之時，貝里切尼的詩却表示西西里雅的本

質被藝術家、她的監護人、甚至繪畫給過度遮掩了。

　　若以一般的文學動機去說美麗的女子是屬於男人或是神的物品，

那麼達文西與西西里雅則在此提供了兩個有趣的事實；第一，這幅畫雖是魯多維科·斯福爾札所委任而繪製的，但葛瑞拉尼在結婚以後才擁有它。❹第二，根據最早撰寫達文西的現代傳記家，葛瑞拉尼離開斯福爾札宮殿後，繼續保持與達文西之間的私交。❹這兩點暗示了葛瑞拉尼在她的年代裏，是個不平凡的獨立女子，達文西欣賞她的特點好比是欣賞自己一般。事實上，這位畫家與這位情婦之間，存在著顯著的相似性，他們與他們共同的贊助與委任者之間的關係，也在十五世紀後期的宮中有所蛻變：從情婦到宮中的高級妓女，以及從工匠到藝術天才，都是從階級的職業關係轉移到藝術家或高級妓女的私人關係，其結果都算是贏家(但也許亦失去了個人自由)；達文西在當時的貢獻是轉移了畫家的地位❹，並支持這位反映著自己、漸進上流社會的聰穎女子。

在羅浮宮的《拉·貝里·費羅尼爾》(*La Belle Ferronière*)(圖7)是魯多維科的情婦路葵西亞·克雷維立 (Lucrezia Crivelli) 的畫像，其中達文西同樣地描繪了一位鎮定冷靜、若有所思的女子，她並將頭轉向觀眾，與觀者方向的某個人交換視點。❹然而作品所描繪的內在活力，卻與此拉丁雋語對此幅畫像的頌讚完全不同：「達文西所描繪的細節也許包括了心靈的寫照，然因為沒有完全集中在這上面，使得畫像更趨真實，畢竟：心靈是為她心愛的人摩洛斯 (Maurus [Il Moro]) 所擁有。」❹畫中模特兒避開觀者的視點，與葛瑞拉尼的畫像一樣，均矛盾地從監護者手中為模特兒保留了些許的自由 (即使是早先吉內拉·蒂·班沁的畫像，其獨立的個性也是經由觀者的眼睛所得到的)。由於一四九○年代之前，直接的注視已被達文西畫派的人像畫標示為高級妓女的誘惑(圖8)❹，而在此將模特兒的視點放在第三個未知的觀者，

7　達文西，被認爲是《拉·貝
里·費羅尼爾》，1490 年代，
巴黎，羅浮宮

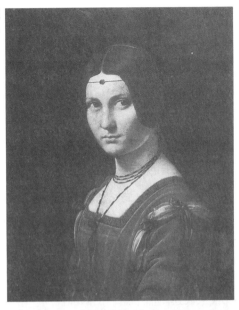

8　維內托，《女魯特琴彈奏者》
（*A Lady Lutanist*），十六世
紀早期，波士頓，依莎貝拉
美術館(Isabella Stewart Gard-
ner Museum)

不是膚淺且是神話式地「擁有她的靈魂」的委任者身上，藝術家微妙地傷害了父權，却提升了模特兒的權力。由此看來，《拉·貝里·費羅尼爾》在形式上不論是否相同於備受讚譽的路葵西亞·克雷維立的畫像，其與通俗詩文裏所歌頌的性別／權力皆有著極大的差異；而從此差異中，我們可隱約察覺到一個分裂點——達文西深奧的創作裏所表現的栩栩如生且獨立的女人像，與他那個年代裏所普遍的男性社會認知，二者之間的分裂。

達文西所留下的六件人像畫，有五幅是女性，一幅男性；也許他是無意這麼做的，但在絕大部分的畫像都是男性的義大利文藝復興時期，這項統計無論如何都是不尋常的。❹因而，很諷刺的是，達文西所創造的精神性與相關形象——有如人在空間裏轉移一般——是經由女性來表達，而不是經由兩種性別。繼《吉內拉·蒂·班沁》之後，不僅有《西西里雅·葛瑞拉尼》、《拉·貝里·費羅尼爾》、《蒙娜麗莎》，還有吉奧喬尼（Giorgione）的吉斯提尼雅尼（Giustiniani）畫像，拉斐爾（Raphael）的《柏德薩·卡斯蒂里歐尼》（Baldesar Castiglione），以及提香的《藍袖男子》（Man with the Blue Sleeve）。在此，達文西所創的十六世紀人像畫，是以女性為主要的典範，與十五世紀的完全相反，為女性畫像邁出了一步。

在女性畫像的範疇裏，達文西漸進的探索却很快地被原本受到支持的情況所推翻——也就是，宮廷社會所蓬勃的人像畫，數目漸多且身分模糊不清的智慧型高級妓女，以及過度誇張的美女畫像。舉例來說，在巴米加尼諾（Francesco Parmigianino）所畫的《安緹》（Antea），其模特兒是已婚女士或妓女、特殊人物、或是理想化的人，並沒有詮釋清楚，而這些可能性都被歸納為普遍的軼聞趣事，用來談論女性美。

❹❼如此的女性畫像在表面上看來，與十五世紀中產階級家庭所掛置的側面畫像雖不一樣，但其用來當成物品的用意却是類似的：妻子本來是監護人所持有的特殊財產，現在情婦却成爲他理想中的愛情財產。從傳統轉變的有利方向來看，受到爭議的是，達文西的西西里雅‧葛瑞拉尼與拉‧貝里‧費羅尼爾是否擁有其所表現的自主性，或是說，出現在公爵所擁有的情婦畫像裏，她們是否保存了揮散不去的商品氣息。

　　拒絕被商品化之最爲偉大的例子是一般所稱《蒙娜麗莎》（圖9）這幅世界上最有名的人像畫，她是一位沒沒無名的女子，不是誰的情婦，只能推測是某人的妻子；眾多評論《蒙娜麗莎》的作家，從華特‧佩特（Walter Pater）到肯尼斯‧克拉克（Kenneth Clark）都認爲這幅作品不僅是（也許不完全是）一幅人像畫而已，它是一幅合併了肖像畫與一般思想認知的畫像。這幅畫是一五〇三至〇六年之間佛羅倫斯的女性畫像❹❽，它沒有離開過達文西，當他到法國度過生命的最後三年時，確定是攜帶著這幅畫的；而唯一有關於委任者之事，乃出自一五一七年一位在法國造訪達文西時所提到的，這幅作品是「一位佛羅倫斯婦人，由朱里安諾‧蒂‧麥第奇（Giuliano de' Medici）指定而畫的。」❹❾坎普認爲達文西在受雇於卡皮塔諾（Capitano）時（1513-16），曾爲朱里安諾‧蒂‧麥第奇修改過這幅畫，在這期間也以自己的線條重描這幅畫。❺❶因此，在十年當中，這幅畫成爲藝術家探索自己思想表現的動力。

　　自十九世紀以來，《蒙娜麗莎》經常被當作女性的典型，尤其是在華特‧佩特有名的描述中（1869）說道：「她比她坐著的石頭還老，她像一個吸血鬼，死過許多次，也已知道了墳地裏的祕密。」❺❶佩特將十

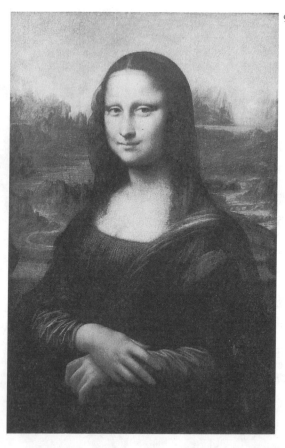

九世紀女殺手之說強烈地牽引至關於典型女性的論點，然而他也隱喻 了這個歷史上的女人（或所有的女人）與地表循環週期之間的關係。 同樣的，肯尼斯‧克拉克也寫道，這個女人的臉與背後的風景一起表 現了自然的程序，象徵著女性形象所代表的人類繁衍，她的性徵與大 自然的創造和毀滅。❷醫學史學家克立（Kenneth D. Keele）曾集中與 放大這項詮釋，確認在這幅畫裏的女性有明確的懷孕徵兆，這是聖經 創世記的象徵，「上帝就像是母親……將地球包容在她的身體中。」❸

大衛‧羅森（David Rosand）近來亦提出蒙娜麗莎與文藝復興的關係，認為畫像是作為征服死亡的象徵❸；達文西「專注於無常」並向時間報復（「啊，時間，你耗盡了所有的生命！」），他深信藝術是與大自然的破壞性相互爭奪的，羅森並引用這位藝術家說的：「啊，時間不停地改變，導致不可避免的老年；但不可思議的知識[指藝術]，却保存了生命剎那間的美，授予比大自然更偉大的永恆。」❺羅森認為，《蒙娜麗莎》帶有一股辯證的張力，背後有著流動無常的風景與水所造成的無數變形，其中時間成為原動力和生命的出現與毀滅，而所相對的是理想化的人類美──一個同樣會遭受時間的轉化，却因為藝術的創作而能夠永生不息的人像。❺從羅森的觀點，這位美女雖然是自然的產物，但却不代表自然的力量，而是對自然的報復；她屬於藝術範疇裏的肖像，象徵性地以完美與永恆代替著生命的無常。在此解析中，《蒙娜麗莎》是女性畫像類型的另一個例子，美麗的女子肖像代表著藝術的征服力，其功能如伊麗莎白‧庫羅培所說的，它「隱喻著作品本身的美」。❺

《蒙娜麗莎》明顯地與一般畫像不同，它那怪異的迷幻表現使它非比尋常的出名，而達文西個人風格化的美女，與真人或理想中的人也很不一樣。羅莉‧施耐德（Laurie Schneider）與傑克‧弗蘭（Jack Flam）曾指出人與風景之間有「相似處」（a system of similes），其中視覺共鳴於曲狀的弧形與浪狀的起伏中，擴散的光線與調和的漸層之間產生了統一性。❺坎普也認為《蒙娜麗莎》的背景有不尋常的地理環境，這是（克立與克拉克也如此認為）與人像的共鳴，而非辯證的對立。坎普形容風景中流暢的動態與充滿活力的移動相互調和著，如此的風景表現和女子身上的衣服與如瀑布波紋般的頭髮產生了一致性，代表著

「大自然生生不息的過程」。此幅作品表現了達文西的認知，認為土地是「生生不息，循環變化的有機體」，而宇宙活動的能量與循環呼應著微小的人體，也呼應著「所有生命的生殖力量」。❺⑨

衛普斯特‧史密斯（Webster Smith）同樣也解釋《蒙娜麗莎》像一個小小的宇宙，描繪著地質的變化，達文西將身體內部流動的血液比照為地球上的河流。❻⓪施耐德和弗蘭認為這幅作品隱喻或擬人化了大自然內部的力量，然史密斯亦提醒著我們，這項關係對達文西來說並不僅是隱喻，因為他曾形容大地本身就是一個活著的個體，而不只是「像一個活著的個體」而已。❻①無論如何，史密斯堅持這樣的認知必須與女性畫像結合。同樣地，坎普指出達文西的小小宇宙觀與《蒙娜麗莎》、希神《莉達》（Leda）及「女人」的素描（圖9、10、16）之間關係，卻沒有討論為何達文西堅持選擇女性來描繪「人體與大地的身體」之間的相似性。❻②

這些分析所缺乏的，是以歷史的觀點將女性與自然做一個自文藝復興時期早已有了的比較；以女性身體來象徵自然的養分與生殖的論述，從柏拉圖（Plato）形容大地是「我們的保母」的隱喻開始，到十二世紀詩人里耳的艾倫（Alain of Lille）形容人與自然的衍生，其之於將宇宙力量擬人化為大自然的女神。❻③羅馬的作家如盧克雷修斯與西塞羅（Cicero）也早已談論過大自然的創造者（Natura creatrix），他們相信宇宙是由一位有智慧且神聖的女性自然所統治，與上帝完全相同但存在於物質世界之內。中世紀早期的波提斯（Boethius）與克勞蒂安（Claudian）推崇她如上帝一般。克勞蒂安則解釋「大地之母」如何「將原始的混沌建立起秩序」，在眾多關於自然的神話中卻保留了宇宙的創造者是女性之說。波提斯將自然擬人化為一個令人敬畏的人物，帶領

著世界如駕馭戰車般，迴響著最古老的神祕聖歌，是自然生殖的原理，是自我衍生且萬能的大地之母。❻❹

然而，在古老及中世紀的觀念裏，強壯且有創造力的女性自然，却是與因女人代表缺陷而痛恨女人的認知論述並存。關於大自然之陰性本質是出自亞里斯多德（Aristotle）的《動物的衍生》（*Generation of Animals*），他指出人類的衍生是由有形且有活力的男性，與物質化且遲鈍女性所行的生殖行為。❻❺這個見解為基督教的自然觀提供了基本哲理，如自然是邪惡，以及女性是墮落的，皆歸類為聖奧古斯丁教義裏的原罪，物質的消極性以及物質的女性本質，成為中世紀所謂的肉體的罪惡感。❻❻另一相似的立場則來自新柏拉圖主義者，馬可比斯(Macrobius)在他的「生命的偉大連鎖」（Great Chain of Being）裏，稱自然的現象為「最低級的廢物」，伽西底斯（Chalcidius）也形容自然是「微不足道與邪惡」、污穢、缺乏形狀，像個沒有丈夫的女人。❻❼

而達文西的論述則提出了理性及有創意的貢獻，他做了一項令人驚訝的證實，認為自然與女性的關係超越了其中的隱喻，他從解剖學研究中證明也直接反駁關於女性匱乏的主要觀點。雖然他曾描繪以男性為優勢的性交素描❻❽，表達了亞里斯多德具影響力的箴言——女性對人類的生產是被動的，而男性則是有活力且具生機的，但他仍不斷地質疑這項認知。達文西贊成盧克雷修斯的思想觀點及伽倫（Galen）的醫學觀——即男性與女性均提供了生殖必備的「種子」。而事實上，他接納自十四世紀以來對生殖問題的辯論，從醫生和哲學家到亞里斯多德學派與伽倫的醫學觀，而哲學方面向亞里斯多德學習，醫學方面則向第二世紀的物理學家伽倫學習。然而伽倫學派的理論家採取亞里斯多德的認知，認為女性從生物觀點來看要比男性低等，大地之母是

被「播種」的，然觀念上比亞里斯多德學派認為的要活潑。❻❾達文西在米蘭期間研究伽倫、亞維契拿（Avicenna）、十四世紀早期的解剖學家孟迪那斯（Mundinus）及盧克雷修斯。❼⓿這段期間，他仍舊學習亞里斯多德，而在一五〇四至〇六年間回到佛羅倫斯時，他更加堅信伽倫的觀念，直到一五一三年，他以嚴謹的觀察找尋結論，脫離權威而建立起自己的獨立思想。❼❶

約一五〇九至一〇年間，達文西得到一份伽倫的 *De usu partium*，而對伽倫學開始了一段潛心研究；而作於一五一〇年，俗稱「女體」（Great Lady）的素描（圖10）則代表了他對人類生殖的新理解。素描中達文西以孟迪那斯的解剖觀向亞里斯多德的繁衍觀挑戰，認為「輸送精液的導管」（卵巢）並不產真正的精子，「這些導管與男性的導管功能是一樣的。」他因此引用了伽倫的論點，認為男性與女性在生殖上的貢獻是一樣的。❼❷另外，白人母親與黑人父親的小孩將會是混血兒，達文西總結「母親方面所產生的精子的力量與父親的是一樣的。」❼❸他在這張素描中指出母親用她的生命、食物與靈魂育哺胎兒，不同於那些仍舊普遍被接受的亞里斯多德學派，認為女性缺乏靈魂，只不過是懷孕時的孵卵器罷了：「（懷孕期間）一個心要支配兩個身體……同樣的，哺育一個小孩的食物亦是來自母體與其靈魂，而母體與其靈魂又是來自空氣——養育人類與其他生物的共同來源。」❼❹達文西更進一步指出，子宮提供孕育之用而不提供營養的，這與其他人的認知——子宮生產的養分會產生生命，因而造出另一個個體——有很大的差異。他主張（也描繪了）胎兒與母親的脈管組織之間是獨立的，這樣的辯證持續到十八世紀（達文西的認知終被證實屬實）。❼❺

在「女體」這幅素描裏，達文西表現了循環、呼吸、與生殖作用

10 達文西,《女性呼吸系
統、血液循環系統、
泌尿生殖系統結構草
圖》(*Composite Study
of the Respiratory,
Circulatory, and Uri-
nogenital Systems in a
Female Body*),「女
體」素描, 約1510,
溫莎堡 (Windsor
Castle), 皇家圖書館,
no. 12281

的綜合體, 特別不同於他所描繪的男性解剖圖之血液循環系統、泌尿
生殖系統、以及其他個別器官的形象。此獨特且完整的圖解素描表現
了達文西早熟的認知, 女體血液的流動聯繫著生殖, 以及對女性器官
運作的整體狀態的認知, 而相左於亞里斯多德的觀點——經血是由精
子造成, 而非獨立完整的, 此論點盛行到十七世紀, 威廉·哈維(William
Harvey) 才發現了血液循環。❼我們若記得達文西熱中於微觀世界與
大宇宙之間的連結作用, 在此便可了解到, 這個具有衍生能力與孕育
生命能量的大地是屬陰性的。

達文西認爲：「繪畫比文字或字母更能夠表現我們所認識的大自然」❼，而從視覺探索中研究並表現自然。因繪畫是他研究發明的工具，他從繪畫中尋找認知，故在此繪畫所描繪的不僅是已知現狀，而是像解剖圖般顯示著視覺驗證的過程。觀念的形象本身就已是觀念，然形象傳達通常會與形象所旁佐的文字間產生差異，達文西以文字來解釋盤據在心中的問題，也許文字亦促使了他對問題所進行的分析。這些素描以靜態的局部表現他對自然的推論，傳達著藝術家的認知(或推測)；這些形象表現好比是從微觀世界進入到大宇宙的門檻——因它們不僅是隱喻，且有組織地牽繫著彼此。

　　他著名的子宮胎兒素描(圖11)，不是從人體研究出來的，並有許多不正確的地方，但無論如何却表現了比現代教科書還清楚的懷孕與生產過程。達文西以視覺推論核果從殼裏迸出的過程，並以連續性素描圖形解釋胎兒推擠、脹破它的胎盤來到這個世界上的過程❼；這幅素描裏最大的形體是一個胎兒盤繞在臍帶裏，好比豆筴裏的子兒一般（達文西認爲所有的種子與核桃都有臍帶），胎兒身上密集的螺旋狀線條便代表了它成長與發展的潛能。這幅素描始於觀察，並從對微觀與宏觀之間的調和認知中得到啓發，以作爲自我整頓思想的依據。它提供了人類生產的資訊，也表現了與宇宙間其他生命的生產與成長關係。達文西在其他方面也研究出了類似的狀況——氣流的動向好比水流的動向，而反彈球的軌道便如此二者般。他說，「大地能夠生長萬物」，土是它的肉體，山脈是它的骨頭，而血液則是河流。❼

　　在達文西的認知裏，大自然是以最大的型態與最小的元素相互連結著，這與十五世紀的普遍性認知是極不相同的，因到十五世紀爲止的中世紀認知多還堅持於「自然現象」與「看不見的原理」，其充滿於

11 達文西，《子宮內胎
兒》(*A Fetus in the
Womb*)，素描，約
1512，溫莎堡，皇家
圖書館，no. 1910r

生命的創造、衍生的原理、與創造出的物質之間。阿爾伯蒂則認為大
自然是個擬人化的陰性記錄(來自中世紀寓言裏的人物 Natura)，是個
「絕妙的萬物創造者」，「明確且廣泛地顯示」人體的正確比例；而大
自然秩序的原理——大多是數學上與比例上的原理——可由藝術家從
不同與片面的實例中正確地表現出來。❽因此，藝術不是模仿自然現
象 (natura naturata)，而是模仿更高層次的抽象原理 (natura natur-
ans)；並且從完美的視覺形象裏，藝術能成功地與大自然並駕齊驅。

　　這種觀念以及十五世紀後期佛羅倫斯的新柏拉圖理論，是源於十

五世紀藝術欠缺自然主義的表現。抽象的創造原則和被輕視的視覺物象，二者之間產生了階層區分，使得理智型藝術家（如法蘭契斯卡）著重於前者，而忽略後者。而性別結構則強化了階級，其中亞里斯多德學派以形式與內容——活躍的男性原則創造了被動且靜態的女性——來證實抽象原理與自然現象之間相對二元論，及其價值區分。但從另一方面來說，創造力與物質是一體兩面的，而代表女性的自然，其創造力為男性藝術家所挑戰。這些相同的認知在透視圖的空間結構裏表現得最為清楚，藝術家為了易於掌控自然，將自己置於自然之外，並將自己的視覺分層以縱覽這個分割成片段的世界——象徵著世界整體。阿爾伯蒂式的透視圖清楚地表現在杜勒（Albrecht Dürer）（圖12）❸的木刻版畫作品裏，男性無所不知的眼光穿過框架，而集中在他的對象物——一個橫臥、隱喻著自然本體的女人：一個被物化的被動模特兒，等著有創意的畫家在作品中賦予她意義。

　　與達文西同一時代的波提且利，也在他的畫中誇張地描繪了兩個自然的形式：將宇宙的自然提升至擬人化的表現，而將肉體本質貶至微不足道的領域。波提且利以大自然的哲學觀作為《春》（第五章，圖

12　杜勒，《透視練習：繪製躺臥的裸女》(*Perspective Study: Draftsman Drawing a Reclining Nude*)，木刻板，約 1525，《畫家手冊》(*The Painter's Manual*)，圖 67（由華特·史特勞斯〔Walter L. Strauss〕翻譯、詮釋，1977）

1)與《維納斯的誕生》(*Birth of Venus*)二幅作品的主題，描繪象徵化的塵世與天堂，維納斯這位重生於文藝復興的古代女神向來代表著宇宙和人類的衍生，與基督教的聖母瑪利亞是一樣的。在法西諾具有影響力的新柏拉圖主義裏，神界的維納斯好比完美神聖的心靈，而塵世的維納斯則是罪惡與物質的❽；雖二者均爲女性，她們之間微妙的分別却在於人類繁殖的低等地位，因法西諾結合「物質」(materia)與「母親」(mater)來頌讚此非物質、非人類母親所生之高等的神界維納斯。波提且利因此以極爲抽象的形體來表現自然的物質元素，用超於物質的經驗來徹底壓抑現實的經驗(圖13)。其中水或草地的表現是概略、生硬、且不活潑的圖樣，而活力的表現僅出現在輪廓線上，其中成長、變化與延展等現象並非有機的世界，而是精神上的秩序，如在《春》中，將人物漸進地變形，或在《維納斯的誕生》中，將塵世現象提升至更高的境界。

在達文西同時期的作品中，在羅浮宮的《岩洞裏的聖母》(*Virgin of the Rocks*)(圖14)❽便一絲不苟描繪了物質世界，並呈現了宇宙的型態。其獨特性不是等級問題，而是達文西的自然主義本質。達文西在許多素描作品裏(圖15)強調著植物成長的方式，暗示了改變是發生在物質本身，而不是超越此物質本身；植物基部所排列的葉子有著象徵著繁衍的漩渦造型，此與物質界是不能分開的。波提且利將自然象徵爲宇宙的力量，而達文西從觀察微小事物中了解大宇宙，並以細節的表現來描述，其中形式與內容是相互結合的，好比繪畫裏的形式與空間破除是由漸層的明暗與色彩。波提且利與達文西同樣將自然的衍生表現爲女性，但達文西的觀點較爲廣闊，因爲他視代表女性的自然爲動態，而非靜態，屬於物質世界的內在。

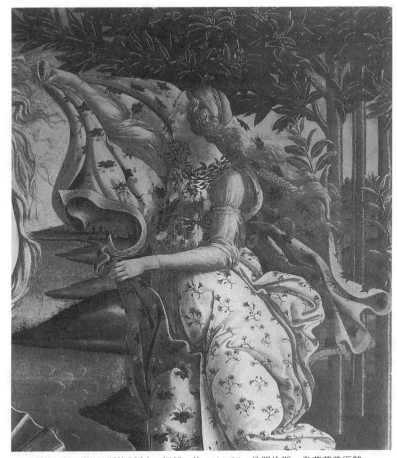

13　波提且利，《維納斯的誕生》，細部，約 1484-86，佛羅倫斯，烏菲茲美術館

　　達文西對此認知的視覺表現極具亞里斯多德的思想，因亞里斯多德也曾定義自然界發展變化的原理（physis）為「自我運作的萬物精華」，變化存於物質之內，以提供動力，自然的目的便是將物質從內部演變成最後的形式。❹這麼說來，達文西信奉亞里斯多德的觀念，將宇宙的力量注入物質世界（無庸懷疑是屬於女性的），而不是貶損或是將物

14 達文西,《岩洞裏的聖母》, 約1483-
86, 巴黎, 羅浮宮

15 達文西,《伯利恆之星》(Star of Bethle-
hem), 素描, 約 1508, 溫莎堡, 皇家
圖書館, no. 12424

質世界看做次等地位。而另一方面說來，如我們所知，他也對亞里斯多德的人類生物學理論之偏向於將女性視爲衍生過程中的主動角色，持有反對的意見。

《岩洞裏的聖母》、《蒙娜麗莎》、殘存的《莉達》設計稿、伯靈頓建築（Burlington House）草圖、以及《聖安妮》（Saint Anne）中，達文西一再描繪強而有力的女性形象，並淸晰地加入精緻與非凡的風景，以堅持物質世界與陰性的衍生原則，二者之間的哲學認知。其中關於自然本質的影響力，也許比他的任何畫作裏的自然要來得明顯。已失傳的《莉達與天鵝》（Leda and the Swan），作於一五〇六年，其構圖是來自所留存的素描習作稿(圖16)，一般被認爲象徵著女性與自然生殖之間的類似性❽，莉達的嬰孩從蛋中孵出與比鄰的茂盛植物，達文西明確地描述了它們之間的關連性。尤其是在他的習作中，我們可更進一步的發現，他將古典神話的次要角色改變爲主要角色，莉達不僅是丘比特所征服的女人之一，且爲生命之始的人類與植物，而莉達跪著的身軀自土地盤旋而起，好比是自我的創生。

更早以前，他的《岩洞裏的聖母》也出現過類似的母親女神（mother goddess）；在羅浮宮的原作（圖14）中，聖母瑪利亞緩慢地從黑暗濃密的植物中迴旋升起，環繞著她的小孩，而小孩緊緊捲曲的身體與交叉的腿，好似後來所畫的嬰孩在子宮的素描。畫中典型的母親正照料著她的兒子，圍繞著他們的是壯觀但神祕的植物、岩石、以及遠處的薄霧，代表著遙遠的時間與遠方的深處，如原始之初一般。整幅畫表現了──如達文西所稱呼的──「形成中的自然」，陰暗的岩石環繞成大山洞，這種「多變化與奇怪的造型」令他害怕與好奇。❾畫中母親的角色代表著自然，也以其行爲與姿態控制且組成了畫中構圖。在

16 達文西,《莉達與天鵝》
素描習作, 約 1506, 鹿
特丹, 波門斯美術館
（Museum Boymans-
Van Beuningen）

17 達文西,《聖母與聖嬰》
（Virgin and Holy Chil-
dren）素描習作, 1480 年
代, 紐約, 大都會博物
館（Rogers Fund, 1917）

這張包括了《岩洞裏的聖母》習作素描裏（圖17），我們看到了藝術家以女性人體來練習金字塔型紀念碑式的構圖，這樣的構圖後來也成爲十六世紀的徽章圖案結構。達文西創始了金字塔型的構圖，並爲拉斐爾及其他畫家所跟進，這是眾所皆知的事實，但很少看到畫家不正常地以女性爲動態的人體素描(一如他的人像畫)，而他也是第一個以動態的女性身體爲主題的畫家。**❽**

若《蒙娜麗莎》與《莉達》表現了女性爲宇宙創始者，創造人類與植物的生命，那麼羅浮宮的《瑪利亞、聖嬰與聖安妮》（*Virgin, Christ Child, and Saint Anne*）（圖18）和相關的伯靈頓建築草圖，便是對人類繁衍的沉思。聖安妮的形象明顯地呈現著達文西對於女性與自然——在此是著重在人類繁衍的循環——的延續性思考，這可能是政治的緣故，也是爲了表現身體「對置」（contrapposto）結構的深層觀念。**❽** 畫中人物漸進彎曲下垂的手臂，連結陸地冰河般的風景，皆暗示著從地理到人類演進過程**❽**；紀念碑似的兩個母親統治或孕育了大地與生命，可被視爲代表著基督徒相對於新柏拉圖主義之兩位維納斯，聖安妮代表著遙不可及的天上的維納斯，瑪利亞則代表著現世人類的維納斯——由兩部分風景所表現的兩個極端。然而在具有象徵意義的地形裏，達文西所畫的兩位母親似乎都沒有階級之分，而是隨意地結合在一起；令我們想起遠古的母親與女兒雕像組——狄美特與波斯弗尼（Demeter-Persephone），一如許多地中海的前希臘雕像（圖19）般，亦隱喻著古老的母親女神。達文西對古典神話沒有特別的興趣，也不了解任何古典之前的圖像，他除了神祕地、著迷地回到史前古老的女性宇宙力量，也很不尋常地喜好於並重新創造了古老及中世紀的思想。

18　達文西，《瑪利亞、聖嬰與聖安妮》，約 1508，巴黎，羅浮宮

19 邁錫尼（Mycenaean）
的青銅，《三位神》
（*Three Deities*），約
1500-1400 B.C.，雅
典，國家美術館

　　達文西的影響在他那個年代是多方向的，他不僅參與、也定義了
他那個紀元的信仰，主張藝術的力量在於保存生命與超越時間。他在
繪畫上的熱情探索是孤獨的，但他也常在筆記本裏記載其他十五世紀
藝術家的觀念，認為他們是在「與自然對抗和競爭」。然而，那也只是
達文西對自然與藝術間之關係所認識的一部分；在他的文章與藝術
裏，他忠實地詮釋自然（比談論上帝還頻繁）為無上的領導，是所有
好的藝術家的老師。❿他對於藝術與自然的認知是在於認同自然為卓
越的：「繪畫是自然的產物──更正確地說，我們應稱它為自然的子孫，
因為看得到的事物皆來自自然，而由它的子孫生出繪畫。」⓫同樣的，
他也指出自然為最卓越的科技：「由於各種機器的幫助，人類創造出許
多的發明，達成同樣的結果，然而再也沒有比自然所創造發明的更美、
更簡潔、更中肯；因她的創造沒有不能達到的目的，也沒有多餘無用
的部分。」⓬

無疑的，達文西與他同年代的人一樣有「人類中心論」的推測，包括相信爲了人類的福祉，藝術與科技可以各種方法使自然進步或是控制自然，如此認知並展現在他許多的機械發明圖、水道設計、或城市設計圖。然而他對人類的力量可控制或引導自然的信念，却限制於自我的悲觀以及對自然的尊敬。這點在義大利的文藝復興並不尋常，因爲追求掌控自然的力量不斷地滋長，如「藝術比自然更有說服力」之甚爲張狂的箴言（提香的座右銘）。達文西表現洪水的素描（圖20）可視爲對人類掌控自然的回應，畫中凶猛的漩渦如巨大的洪水，不停地毀壞小小的城市與小鎮。在義大利文藝復興藝術裏，這幅素描所讚美的是大自然籠罩著人類文明的無上力量──也暗示著相對性別裏的

20 達文西，《大洪水》(*Deluge*)，素描，約 1515，溫莎堡，皇家圖書館，no. 12380

女性耐力與男性文化。

在此讓我以本文開端的動機來做個結束：達文西認為女性持有比對男性要高的特權，這種特例的思想與他未被證實（雖已合理的被假設過）的同性戀有關嗎？同性戀的問題當然已出現在有關達文西的文章裏，肯尼斯‧克拉克認為達文西藝術裏的陰陽同體與他的同性戀傾向有關，《蒙娜麗莎》的臉部是他年輕的愛人沙萊（Salai）的相貌，也解釋了他對女性的厭惡（「她們令他感到恐怖；如自然也令他感到恐怖」），女性「象徵著一切疏離的事物」，使他「在厭惡與孤立的蠱惑中翻轉」。❽於此，克拉克指出了同性戀的傳統見解（與艾斯勒的相反），因為沒有任何文件證明達文西不喜歡女人（他那令人噁心的女性生殖器描繪，並不是以女性為焦點），而事實上，可能同性戀者都會同時認同異性，卻也憎惡異性。❾

達文西的性別喜好是他心理特質中極為開放的徵候，也是他在文化教條裏不尋常的自由，獨立的思想與行為使他成為教條世界裏的怪人，同時也是左撇子（這是與習俗完全分離的行為）。在男性為中心的父權社會狀況下，他對女性超然的癖好，與較無偏見的觀察，使他成為文藝復興異類。現代評論家接受文藝復興男性的性別觀點是正規的，也當然認為達文西對女性的觀點是獨特的；佛洛伊德在同性戀裏發現這位藝術家對女性的特殊認知；而克拉克為達文西以女性優越自然原則的運作，做過最深刻的說明，並從他的藝術中洞察到他對女性的憎惡隱喻。對於這些以及其他描述異類他者的評論家來說，《蒙娜麗莎》不是生物及其地質生命的神祕本質，而是不可知且隱密的那一部分。

❾❺

我認為《蒙娜麗莎》的陰陽同體特性不是因為達文西對女人的疏離，而是由於畫家將自己的內在精神顯現在女人（或女性）的形象上，在他的想法中，女性是解開自然祕密之鑰，也是他的想像空間。陰陽同體的自畫像明確地表現了達文西的藝術與思想方向，即將相反性別觀點的偏見縮減至極小，並增加自己對它的想像力。因此我們也可假設這是對女性公正無偏的認知，不論是在於活生生的女性、解剖學裏的女性、或是他的精神裏的女性特質——皆含有女性傾向（anima）（容格〔Carl Jung〕的，不是佛洛伊德），達文西將自然的性別視為女性，而從藝術中為自然開發了一番嶄新認知。

達文西沒有被文藝復興的作者標示為同性戀，可能因為雞姦（sodomy）甚為普遍但不被彰顯，但也因為如此的名聲會與神話似的達文西產生衝突，他的神話建立在他的美（不是女性化的美）與非凡的智慧、力量與機敏。**96**義大利文藝復興對於同性戀的現象，只有在相反於異性生殖功能，而屬於男性戀人柏拉圖式的精神才能被接受。人們輕視代表消極的男性的娘娘腔表現**97**，而娘娘腔表現在藝術創作上還沒有被鑑定過**98**，在哲學評量上則被視為低俗的。我們今天所看到的關於達文西的藝術與思想裏，對於女性的關懷與認同，明顯地被他的時代與他的後繼者給忽略了，因若是在厭惡女人的文化裏被意識到這樣的思想，就如同是向死亡招手。

若將達文西定義為哲學領域裏的女性行家（a pro-female），我不認為他與女性的觀點之間有任何真正的同等性，因為他不可能經驗吉內拉・蒂・班沁與西西里雅・葛瑞拉尼的世界，即使她們的觀念可能同樣的有趣。我也不以為達文西對女性的觀點有任何普遍性的真實價值——事實上，從現代女性主義的角度，他的立場可被視為浪漫與唯心

的。❾然而，如果今天我們以簡化的方式證明女性主要是衍生的，那麼達文西對人類繁衍的認知，則挑戰了對女性不正確且貶低的形象觀念。他那革命性的人像畫表現了被文化隔絕的女性，呈現她們高貴與智慧的活力，其強而有力的視覺形象，也完全打破了男性沙文主義的標準。當其他人懷疑自然且試圖控制自然時，他也解釋被視為女性的自然是宇宙最大的力量。他的認知與他那個時代絕大多數人的想法相反，他杯葛女性是次等人類的壓抑性認知，明白地承認也象徵化女性的力量，並持續且實質化了自然是女性（woman-nature）的隱喻。

❶Robert Langton Douglas, *Leonardo da Vinci; His Life and His Pictures* (Chicago: University of Chicago Press, 1944), p. 89; K. R. Eissler, *Leonardo da Vinci: Psychoanalytic Notes on the Enigma* (New York: International Universities Press, 1961), p. 128.

❷引自Sigmund Freud, *Leonardo da Vinci: A Study in Psychosexuality* (Vienna, 1910); English trans., A. A. Brill (New York: Vintage Books, 1916, 1947). 克里斯蒂娃 ("Motherhood According to Bellini," in her *Desire in Language: A Semiotic Approach to Literature and Art* [New York: Columbia University Press, 1980], pp. 237-70) 在她的論述中，的確接受佛洛伊德對達文西與這裏所闡述之完全不同的觀點。

❸見Erwin Panofsky, *Early Netherlandish Painting* (Cambridge Mass.: Harvard University Press, 1958), pl. 101, 138, 220, 259. 關於《吉內拉‧蒂‧班沁》受到了北方繪畫的影響，參閱Fern R. Shapley, *Catalogue of the Italian Paintings* (Washington, D.C.: National Gallery of Art, 1979), vol. I, p. 252, 以及Paul Hills, "Leonardo and Flemish Painting," *Burlington Magazine* 122 (September 1980): 609 -15.

❹見Federico Zeri (with Elizabeth E. Gardner), *Italian Paintings, A Catalogue of the Collection of the Metropolitan Museum of Art, Florentine School* (New York: Metropolitan Museum of Art, 1971), pp. 69-71, 以及John Walker, "*Ginevra de' Benci* by Leonardo da Vinci," *National Gallery of Art. Report and Studies in the History of Art*, vol. 1, 1967 (Washington, D.C.: National Gallery of Art, 1968), pp. 13-18.

❺Jean Paul Richter, ed., *The Literary Works of Leonardo da*

Vinci, third ed., 2 vols. (London and New York: Phaidon, 1970), vol. I, p. 56, no.23. 而此傳統的格言出自一篇關於雕塑的論著，作者是與達文西同時代的Pomponius Gauricus (John Pope-Hennessy, *The Portrait in the Renaissance* [Princeton, N.J., Princeton University Press, 1979], pp. 62 -63).

❻Walker, 1968, pp. 25-26; Pope-Hennessy, 1979, p. 105.

❼Patricia Simons, "Women in Frames: The Gaze, the Eye, the Profile in Renaissance Portraiture," *History Workshop: A Journal of Socialist and Feminist Historians,* no. 25 (Spring 1988), pp. 4-30 (ch. 2 in this volume).

❽關於高級妓女人像畫，參閱Elizabeth Cropper, "The Beauty of Woman: Problems in the Rhetoric of Renaissance Portraiture," in *Rewriting the Renaissance: The Discourses of Sexual Difference in Early Modern Europe,* eds. Margaret W. Ferguson, Maureen Quilligan, and Nancy C. Vickers (Chicago: University of Chicago Press, 1986), pp. 175-90; and Giovanni Pozzi, "Il ritratto della donna nella poesia d'inizio Cinquecento e la pittura di Giorgione," in *Giorgione e l'umanesimo veneziano,* ed. R. Pallucchini (Florence: Leo S. Olschki, 1981), vol. I, pp. 309-41, 以及 Lynne Lawner, *Lives of the Courtesans: Portraits of the Renaissance* (New York: Rizzoli, 1987).

❾尼可里尼於一四七四年娶吉內拉時正值二十一歲，是個鰥夫，後來成為佛羅倫斯的市府官員（*gonfaloniere* in 1478, *priore* in 1480），他並不富有，且於一四八○年遭受到經濟危機，吉內拉一向靠她的娘家支助。尼可里尼在一五○五年過世時，其家族後代還無法償還吉內拉的嫁妝費。

❿此幅作品在一九六七年由國家畫廊購得，它十八世紀以

前的出處無法追溯，見Shapley, 1979, vol. I, pp. 251-55.
第一位指認畫中人物的是Bode，而畫及畫中的杜松則是
由Kenneth Clark, *Leonardo da Vinci: An Account of His
Development as an Artist* (Baltimore: Penguin Books,
1959), pp. 27-29 所談論的。此幅畫在the *Libro* of Antonio
Billi（寫於1481和1530年), the Anonimo Gaddiano (1542
-48), 以及Vasari's life of Leonardo (1550) 中均有提及。

⓫藍迪諾與布拉契西的詩歌集，以及其英文翻譯本，見
Walker, 1968, app. III.

⓬Jennifer Fletcher, "Bernardo Bembo and Leonardo's Por-
trait of Ginevra de' Benci," *Burlington Magazine* 131
(December 1989): 811-16.

⓭藍迪諾認為，給班柏的其中一首詩，「吉內拉表露了希望
他們不熄的愛能夠揚名，並要一棟在她新的名字下的房
子，她的家族姓氏Bencia已改為Bembia。」費樂契也說
(1989, p. 812)，班柏接受她的提議以及他自己類似的意
見，根據「藍迪諾的記錄」，班柏「很高興吉內拉有加入
他家族行列的意思」。

⓮Elizabeth Cropper, 1986, pp. 175-90. 佩脫拉克寫在
Simone Martini所畫羅拉畫像的兩首十四行詩中說過。

⓯Cropper, 1986, pp. 188-90.

⓰同上，頁187。月桂（laurel) 與棕櫚葉（palm) 暗示著佩
脫拉克，因為它們是隨著死去的羅拉呈現在佩脫拉克眼
前的。

⓱Ludwig H. Heydenreich指出這幅作品的年代是一四七八
至八〇年（*Leonardo da Vinci* [New York: Macmillan,
1954], vol. I, p. 180)。但根據費樂契，肯尼斯・克拉克
（Kenneth Clark）曾質疑其前面年代的正確性，且不同
意結婚畫像之說是在一四七八至八〇年間（*Drawings of
Leonardo*, 1968)。

⓲Jane Schuyler (*Florentine Busts: Sculpted Portraiture in the Fifteenth Century* [Garland Publishing, 1976], p. 180) 在麥第奇的遺產目錄中發現了這點，在她的研究中，維洛及歐所做的*Lady with Flowers*半身像是吉內拉，與這個論述是有關連的。

⓳費樂契（1989, p. 813）提出更多的理由解釋爲什麼這幅畫從沒去過威尼斯：因爲在威尼斯的資料報告（包括 Marcantonio Michiel 記述的佩卓‧班柏的收藏記錄單）中，沒有任何提及這幅畫的資料。

⓴法西諾的《對柏拉圖愛情觀的詮釋》（*Commentarium in Platonis Convivium de Amore*）是在一四八四年首次出版，在此之前他於一四六九年以拉丁文翻譯柏拉圖的本文，以*De amore*爲標題，並於一四七四年譯爲義大利文，以手抄本流傳於世（見*Marsilio Ficino, Commentary on Plato's Symposium on Love*, trans., introduction, and notes, Sears Jayne [Dallas: Spring Publications, 1985], Introduction）。這份出版於一四八四年，有拉丁標題的手稿是班柏的收藏，而根據 Paolo Marsi 的詩中所描述，班柏於一四六八至六九年在西班牙時所有的其他印有班柏徽章的手稿，不是來自法西諾。再者，這個由班柏的朋友 Bartolomeo Sanvito 所設計的徽章標誌可能出現在其他任何年代，好比通常在書本出版許久之後，書本的所有者才將自己的名字放上。班柏的徽章標誌接下來第三次的出現，是一四八三年班柏爲但丁在拉溫那（Ravenna）所復修的墓碑。

㉑Martin Kemp 所節錄（"Leonardo da Vinci: Science and the Poetic Impulse," *Royal Society of Arts Journal* 133/5343 [February 1985]: 203), Richter (vol. II, p. 312, no. 1332) 指出：「以單調細碎的文字敍述佩脫拉克心愛的羅拉如貞節的『月桂』般。」並論道：「達文西嘲諷，在『反佩脫

拉克流派』尖酸刻薄的諷刺文學裏，單戀與甜美的韻律
是幽默地共存的。」

㉒比起其他的近代評論家，沃克（1968）對這幅畫的評論
雖算是較多的，但却也只是極度浪漫化了吉內拉的生平。

㉓這是月桂與棕櫚葉的標準意義，庫羅培（1986, p. 187）
節錄佩脫拉克的羅拉曾說過的:「棕櫚葉是勝利……月桂
是征服。」

㉔Emil Möller （"Leonardos Bildnis der Ginevra de' Benci,"
Münchener Jahrbuch der bildenden Kunst 12 ［1937/38］:
191）與沃克（1968, p. 11）的行文裏解釋月桂與棕櫚葉
直接代表著吉內拉的才藝。

㉕Peter Stallybrass, "Patriarchal Territories: The Body En-
closed," in *Rewriting the Renaissance: The Discourses of Se-
xual Difference in Early Modern Europe*, eds. Margaret W.
Ferguson, Maureen Quilligan, and Nancy J. Vickers
(Chicago and London: University of Chicago Press, 1986),
p. 127. 許多文藝復興時期用以指導新娘居家舉止的書
本，如 Juan Luis Vives, *Instruction of a Christen Woman*
(1523) 與Henry Smith, *A Preparative to Marriage* (1591)，
都告誡著應該服從與沉默。Francesco Barbaro在他的*On
Wifely Duties* (1415) 中便寫道:「不只是手臂，她們的言
論也是不能出現在公眾場所的; 對一位高貴的女性來
說，演講好比裸露她的四肢一般危險。」(in *The Earthly
Republic: Italian Humanists on Government and Society*, eds.
Benjamin G. Kohl and Ronald G. Witt, with Elizabeth B.
Welles ［Phildelphia: University of Pennsylvania Press,
1978］, p. 205.) 關於讚揚女性之沉默的論述，也在Ian
Maclean, *The Renaissance Notion of Woman* (Cambridge,
England: Cambridge University Press, 1980), ch. 4中討論。

㉖路葵西亞·托納布尼的畫像（c. 1475），見Shapley, 1979,

vol. I, pp. 203-4 and vol. II, pl. 140. 貝里尼（Gentile Bellini）所畫的凱特黎那・可納羅，則是塞浦路斯女皇以及傳說中Asolo的文藝宮殿委任者，被複製於Pope-Hennessy, 1979, p. 51.

㉗此片段是引用一四九〇年，一位簽署「G＋H」的作家寫給吉內拉的信；見Walker, 1968, app. II.

㉘關於對女性的讚美以「男性化的美」之說，見Maclean, 1980, pp. 51ff. 在拉丁碑文上，VIRTUTEM FORMA DECORAT，可從多方面解釋，比如「美裝飾了貞操」，或是「她以美來裝飾貞操」；松針的圖案代替了後者的詮釋。在藍迪諾與布拉契西的詩中，"forma" 與 "pulchritudo" 是可交互使用的。"pulchritudo" 是文藝復興的文學中常用以形容女性的美（班柏在對法西諾的《對柏拉圖愛情觀的詮釋》註解裏，形容吉內拉是「美麗的主婦」〔matronarum pulcherimam〕），而"forma" 則暗示了智慧之意，在古典文學中，並不用在女性的身上。（*Thesaurus Linguae Latinae* 〔Lipsius: B.G. Teubneri, vol. VI, 1912-26〕, pp. 1066ff., 1072ff.）

㉙Möller, 1937/38, p. 199. 吉內拉沒有孩子。

㉚Vasari-Milanesi, vol. IV, p. 27.

㉛Walker, 1968, p. 8; Müller, p. 208, 提出了作爲謝禮的理論。美國大學（American University）的Ronald Meek，在他所進行的碩士論文 "Neoplatonic Love in the Renaissance: A Closer Look at Ginevra de' Benci" 中指出一項不同的詮釋。他的結論與重點也與我的不同：他提出班柏委任這幅畫的證據是不足的，同時認爲吉內拉的智慧美在畫中有某些程度的表現。

㉜西西里雅・葛瑞拉尼的資料來自Felice Calvi, *Famiglie Notabili Milanesi*, vol. III (Milan: Antonio Vallardi, 1884), n.p.; 以及Francesco Malaguzzi-Valeri, *La Corte di Lodovico*

il Moro (Milan: V. Hoepli, 1929), vol. II, esp. pp. 456ff. 葛瑞拉尼的成就被Francesco Agostino della Chiesa在他的 *Theatro delle donne letterate* (Mondovi, 1620), p. 124中所稱頌。

㉝如Sergio Bertelli, Franco Cardini, Elvira Garbero Zorzi, *The Courts of the Italian Renaissance* (Facts on File Publications, 1986), p. 10中所詮釋的。

㉞卡斯蒂里歐尼在*The Book of the Courtier*, Book III裏解釋這類具有智慧與社交美德的宮廷女子（不一定是高級妓女）。*Il cortegiano*出版於一五二八年，是一五〇七年用在烏爾比諾宮殿的；又見Maclean, 1980, pp. 64-65.

㉟Matteo Bandello, *Le novelle*, vol. I (Bari, 1910), p. 259. 引用於Malaguzzi-Valeri, 1929, vol. II, p. 470.

㊱Kemp, 1981, p. 201; Pope-Hennessy, 1979, p. 101. 又見Jaynie Anderson, "The Giorgionesque Portrait: From Likeness to Allegory," in *Giorgione: Atti del convegno internazionale di studio per il 5° centenario della nascita* (Castelfranco, 1979), pp. 153-58. 除了早期學者們仍抱有質疑，近代的學者確信這幅在Cracow的畫，是達文西簽名的葛瑞拉尼畫像。

㊲這隻白色動物似是鼬鼠（一種變種的鼬鼠，冬天會變成白色），魯多維科公爵何時將鼬鼠作爲他的個人徽章並不確定，而他將其名稱代替葛瑞拉尼是可想像的；另一可能是，達文西將此動物隱射他們兩人的象徵符號。

㊳貝里切尼完整的詩，出版於他的*Rime* (1493 ed.)，並出於Malaguzzi-Valeri, 1929, vol. II, p. 470; 以及Richter, vol. I, p. 77, n. 33.

㊴同上。

㊵魯多維科的小姨子，伊莎貝拉·艾斯特，要求西西里雅將這幅畫借給她，爲的是與貝里尼所畫的「某些美麗的

畫像」相比，也許是以達文西的畫像爲標準 (Adolfo Venturi and Alessandro Luzio, "Nuovi documenti su Leonardo da Vinci," *Archivio storico dell'arte*, vol. I [1888], pp. 45-46). 葛瑞拉尼勉強答應並表示，雖不是畫家的錯，但這幅作品並不代表著她。(Kemp, 1981, p. 200; Heydenreich, 1954, vol. I, p. 36.)

❹Carlo Amoretti, *Memorie storiche su la vita, gli studi e le opere di Leonardo da Vinci* (Milan, 1804) (引用於Malaguzzi-Valeri, 1929, vol. II, p. 471).

❷達文西是將十五世紀的視覺藝術提升到理智──而不是手工或活動──的文理範疇的領導者。他對藝術家所著重的想像能力，是取自部分一四九〇年代所寫的*Trattato*。見Rudolf Wittkower, *The Artist and the Liberal Arts* (London, 1952); 以及M. D. Garrard, "The Liberal Arts and Michelangelo's First Project for the Tomb of Julius II (with a Coda on Raphael's 'School of Athens')," *Viator* 15 (1984): 347-48.

❸Kenneth Clark (1959, pp. 56-57) 解釋這幅畫的特質、身分與日期──一四九〇年代的中到晚期，技術上的調查證實這幅作品與《西西里雅・葛瑞拉尼》是出自同一卷畫布 (K. Kwiatkowski, *"La Dame à l'Hermine" de Leonardo da Vinci: (ètude technologique* [Warsaw, 1955]). 有些學者認爲只有頭部和肩膀是達文西畫的 (e.g., Pope-Hennessy, 1979, p. 105)。

❹此雋語引用在Kemp, 1981, p. 199.

❺此畫（圖8）是由米蘭Pinacoteca Ambrosiana的達文西畫派畫家的作品變形而來的，此畫曾爲葛瑞拉尼自己所擁有（見Malaguzzi-Valeri, 1929, vol. II, fig. 537)。

❻由Harold Wethey (*The Paintings of Titian*, vol. II: The Portraits [London, 1971]) 所提供的資料中，提香所畫的

男性與女性畫像有相差甚大的比例：117幅有簽名的人像作品中，只有十五幅女性，一組包括六個婦女管理者，四個據說是畫家的女兒Lavinia，加上Flora的「畫像」(取自Jaynie Anderson, 1979, p. 156)。

❹巴米加尼諾的《安緹》與關於這幅作品的論點，見Cropper, 1986, pp. 176ff；以及Cropper, "On Beautiful Women, Parmigianino, *Petrarchismo*, and the Vernacular Style," *Art Bulletin* 63 (September 1976): 391ff.

❹不回溯到瓦薩利之前，但從瓦薩利早期資料的探討結論中（見Kemp, 1981, p. 268），從此幅畫與達文西所畫的Francesco畫像的關係，證明是佛羅倫斯的絲織品商人Francesco del Giocondo的妻子 "M[ad]onna Lisa"；其他關於這位女士的身分，則無法得到認可，記錄在Laurie Schneider and Jack D. Flam, "Visual Convention, Simile and Metaphor in the Mona Lisa," *Storia dell'arte* 29 (1977): 19。文學作品裏關於這幅畫的，則見Roy McMullen, *Mona Lisa: The Picture and the Myth* (Boston: Houghton Mifflin, 1975).

❹這項描述來自Antonio de Beatis，大部分引自Kenneth Clark, "Mona Lisa," *Burlington Magazine* 115 (March 1973): 144-50.

❺就目前為止，坎普對這幅畫的日期所做的修改，可信度最高（1981, pp. 268ff.）。又見Clark, 1973, p. 146.

❺佩特關於達文西的文章（1869）重印於一八七三年在*The Renaissance*（見Clark, 1973, p. 148）。關於討論這個肖像一樣令人迷惑的敘述，Théophile Gautier (1858) 與其他浪漫主義者均有敘述關於婦女殺手之說，見George Boas, "The Mona Lisa in the History of Taste," *Journal of the History of Ideas* 1 (1940): 207-24.

❺Clark, p. 149. 又見Charles De Tolnay, "Remarques sur la

Joconde," *Revue des arts* 2 (1952): 18-26, Clark描述此人物將風景「擬人化」（personification）了。

㊼Kenneth Keele (M.D.), "The Genesis of the Mona Lisa," *Journal of the History of Medicine and Allied Sciences* 14 (1959): 135-39.

㊿David Rosand, "The Portrait, the Courtier, and Death," in eds. Robert W. Hanning and David Rosand, *Castiglione: The Ideal and the Real in Renaissance Culture* (New Haven, Conn.: Yale University Press, 1983), pp. 91-129.

㊺Richter, vol. I, p. 77, no. 32.

㊻Rosand, 1983, p. 112.

㊼Cropper, 1986, p. 176.

㊽Schneider and Flam, 1977, pp. 15-24.

㊾Kemp, 1981, pp. 261-65; 275-77.

⑩Webster Smith, "Observations on the *Mona Lisa* Landscape," *Art Bulletin* 67 (June 1985); 183-99; esp. 185.

㉖十三世紀的先輩Ristoro d'Arezzo重申人的身體與大地的身體比較，達文西「表面上不是來自十三世紀的作者，他的信念認爲，大地本身即是一自主與有機的個體。」(Smith, 1985, pp. 189-90.)

㉖Kemp, 1981, p. 261.

㉖Plato, *Timaeus*, 32C-34B; 36E and 40C; Alain of Lille, *De planctu naturae* (lines 1160-72).

㉖Lucretius, *De rerum natura*; Cicero, *De natura deorum*; Statius, *Thebaid*; Boethius, *The Consolation of Philosophy*; Claudian, *De raptu Proserpinae.* 又見George D. Economou, *The Goddess Natura in Medieval Literature* (Cambridge, Mass.: Harvard University Press, 1972).

㉖Aristotle, *De generatione animalium* (*Generation of Animals*), esp. 716a 3-24; 729a 10-15; 729a 28-34; 730a 25

-29. 參見Maryanne Cline Horowitz, "Aristotle and Women," *Journal of the History of Biology* 9, no. 2 (Fall 1976): 183-213.

⑥⑥Augustine, *The City of God*, bk. XIII, ch. 13.

⑥⑦Macrobius, *Commentary on the Dream of Scipio*, I. xiv. 15; and Chalcidius, CCCXXX, 324-25. 見Arthur O. Lovejoy, *The Great Chain of Being: A Study of the History of an Idea* (Cambridge, Mass.: Harvard University Press, 1936).

⑥⑧此素描複製於本書的第4章（圖3）。也見Charles D. O'Malley and J. B. de C. M. Saunders, *Leonardo on the Human Body, Leonardo da Vinci* (New York: Dover reprint, 1983), p. 460.

⑥⑨伽倫的觀點來自Poggio Bracciolini在一四一七年發現的盧克雷修斯的手抄本*De rerum natura*，主張女性爲生殖提供精子 (O'Malley and Saunders, 1983, p. 454)。見Michael Boylan, "The Galenic and Hippocratic Challenges to Aristotle's Conception Theory," *Journal of the History of Biology* 17 (Spring 1984): 83-112; Helen Rodnite Lemay, "Masculinity and Femininity in Early Renaissance Treatises on Human Reproduction," *Acta Academiae Internationalis Historiae Medicinae* 18, nos. 1/4 (Amsterdam, 1983): 21-31; 以及Vern L. Bullough, "Medieval Medical and Scientific Views of Women," *Viator* 4 (1973): 485-501. （感謝 Elizabeth B. Welles提供最後兩項資料。）值得一提的是，Thomas Laqueur, "Orgasm, Generation, and the Politics of Reproductive Biology," in *The Making of the Modern Body: Sexuality and Society in the Nineteenth Century*, ed. Catherine Gallagher and Thomas Laqueur (Berkeley: University of California Press, 1987), pp. 1-41.

⑦⑩O'Malley and Saunders, 1983, p. 20. （瓦薩利記錄過達文

西研究伽倫。）達文西精通盧克雷修斯的*De rerum natu-ra*，可由他的文章中證明（如，Richter, vol. II, p. 373, no. 1492）；根據O'Malley and Saunders（1983, p. 454），他也受過盧克雷修斯論述的影響，認為胎兒「是由兩個種子造成的」。

⑦O'Malley and Saunders, 1983, p. 23.

⑫同上，頁456（Q 1 12r; written c. 1510）。伽倫的文本，見*Galen: On the Usefulness of the Parts of the Body (De usu partium)*, trans., introduction, and commentary, Margaret Tallmadge May (Ithaca, N.Y.: Cornell University Press, 1968), vol. II, books 14 and 15.

⑬O'Malley and Saunders, 1983, p. 484（Q 111 8v; c. 1510-12）。

⑭同上。達文西再次強調這點，並力陳大自然在動物體內放入「生命，先在母親的子宮孕育，時間到了再將他搖醒。而這個剛開始呈睡眠狀態的生命在母體的保護之下，以所有的精神從臍帶獲取養分與活力……」(Richter, vol I, p. 101, no. 837.)

⑮O'Malley and Saunders, 1983, p. 472（Q 1 1r; 寫於 c. 1504-9)：「婦女子宮的血管與動脈和臍帶末端的胎兒連繫……但嬰兒的血管並不分散在母親的子宮，而是在胎衣上……」

⑯又見Q 111 7v，達文西少數的人類胎兒解剖圖，說明母親的經血經由胎盤來哺養胎兒（O'Malley and Saunders, 1983,p. 482; 日期標示為1510-12)。

⑰Richter, vol. I, p. 35, no. 7 (Urb. 2b, 3a, Trat. 7).

⑱同上，vol. II, p. 86, no. 797.

⑲Leic. 34r, Edward MacCurdy, *The Notebooks of Leonardo da Vinci*, E. MacCurdy (New York, 1938), vol. I, p. 91整理，並引用在Keele, 1959, p. 147. 達文西比較水與風的流

動，則見Kemp, 1981, ch. II.

㊴L. B. Alberti, *De pictura*, esp. I. 37 and III. 55 (*Leon Battista Alberti, On Painting and On Sculpture*, ed. and trans., Cecil Grayson [London: Phaidon, 1972], pp. 73-75, 99). 雖然阿爾伯蒂並沒有特別區分natura naturans與natura naturata，然而在他的論證裏，原理下的資料是與藝術家研究的自然世界不同的。

㊶*The Painter's Manual*裏的作品，出版於一五二五年；見 *The Painter's Manual by Albrecht Dürer*, trans. and commentary, Walter L. Strauss (New York: Abaris Books, 1977), p. 435. H. Diane Russell, in *Eva/Ave: Woman in Renaissance and Baroque Prints* (Washington, D.C.: National Gallery of Art, 1990), p. 23, 在此作品中提供了相關資料。

㊷新柏拉圖雙生維納斯與波提且利的《春》與《維納斯的誕生》之間的關連，尤其見E. H. Gombrich, "Botticelli's Mythologies; a Study in the Neoplatonic Symbolism of His Circle," *Journal of the Warburg and Courtauld Institutes* 18 (1955): 16ff.; Erwin Panofsky, *Renaissance and Renascences* (Stockholm: Almqvist & Wiksell, 1960), pp. 191-200; Edgar Wind, *Pagan Mysteries of the Renaissance* (New York: Barnes & Noble, 1968), Chaps. 7 and 8.

㊸關於巴黎與倫敦的原作、年代關係的辯證結論，參見 Kemp, 1981, pp. 93ff.

㊹Aristotle, *Metaphysics*, Book Delta, lines 1072 a, b; and *Generation of Animals*, A3. 又見R. G. Collingwood, *The Idea of Nature* (Oxford: The Clarendon Press, 1945), pp. 80-82.

㊺E.g., Clark, 1963, p. 117, and Kemp, 1981, p. 270.

㊻達文西形容石頭景色：「我有一股強烈的欲望去看自然多

樣的變化且奇怪的造型，我徘徊在幽暗的岩石裏，走到山洞的入口，立足許久，驚愕且無法了解這一切……突然間，害怕與渴望湧上心頭：害怕山洞的黑暗脅迫；渴望知道洞裏有否令人驚嘆的東西。」(B. L. 115r; 寫於c. 1480.) 這段話也與Kemp, *Virgin of the Rocks*, 1981, p. 99 有關。

⑧ 一四七八與一四八三年之間，達文西畫了至少五張聖母與聖嬰的組合，而好像只有一幅是受委任的（見Kemp, 1981, p. 53）。

⑧ Kemp, 1981, p. 226, 強調這些作品的政治意義。伯靈頓草圖與羅浮宮的原作通常確信是作於一四九八與一五〇八至一〇年；然坎普認爲草圖是作於一五〇八年。Patricia Leighten視伯靈頓草圖爲傳統形象裏的生育與衍生循環 ("Leonardo's *Burlington House Cartoon*," *Rutgers Art Review* 2 [1981]: 31-42)。Meyer Schapiro ("Leonardo and Freud: An Art-Historical Study," *Journal of the History of Ideas* 17, no. 2 (1956): 147-78) 談論聖母瑪利亞與聖安妮的組合在一五〇〇年左右所流行的。

⑧ 雖然聖母與聖安妮不是達文西發明的人物，他以象徵性的意義將動作靜止的精華與金字塔型的結構，將人體與風景複雜的形式連貫起來。見Alexander Perrig, "Leonardo: Die Anatomie der Erde," *Jahrbuch der Hamburger Kunstsammlungen* 25 (1980): 51-80. 他解釋《岩洞裏的聖母》、《蒙娜麗莎》、《聖安妮》與達文西的風景地理練習之間的結合及繪畫主題的關係。

⑨ Richter, vol. I, pp. 371-72, no. 660. 關於藝術家與自然之間的抗爭，見隨後的資料no. 662.

⑨ 同上，vol. I, p. 367, no. 652; 同時出現在Trattato (Richter, vol. I, p. 38, no. 13).

⑨ 同上， vol. II, pp. 100-1, no. 837.

㊨Clark, 1973, pp. 149, 150.

㊤「生殖行為和參與其中的成員是多麼噁心，要不是因為美麗的臉龐、令人崇拜的演員、與同性的刺激，大自然會失去所有的人類。」(Edward MacCurdy, *The Notebooks of Leonardo da Vinci* [New York: George Braziller, 1958], vol. I, p. 97.) Clark也許受到Dr. A. A. Brill的觀念影響，Dr. A. A. Brill在對佛洛伊德研究達文西的研究所做的引介裏坦白承認：「許多公開的同性戀表示，他們與女性有肉體關係或是碰觸女性物體時有恐懼感 (feminae)。」然而，Brill提及許多同性戀並不是不喜歡女性：「相反的，他們通常比較喜歡女伴。」現代文學裏關於男性同性戀的說法，雖然不是特別關心對女性的心態，但反映了相同的對立。代表作家是：Richard A. Isay, M.D., *Being Homosexual: Gay Men and Their Development* (New York: Farrar, Straus and Giroux, 1989), esp. pp. 42, 75ff.; Robert J. Stroller, *Presentations of Gender* (New Haven, Conn.: Yale University Press), 1985, ch. 3.

㊤Clark, 1973, esp. p. 149.

㊥Patricia Rubin, "What Men Saw: Vasari's Life of Leonardo da Vinci and the Image of the Renaissance Artist," *Art History* 13 (March 1990): 34-43. 十六世紀的傳記作家認為達文西在肉體上是美麗的，在數學、透視學、與琵琶造詣上是技能熟練的，他的演說是雄辯的，以及他也是設計與發明的權威。 (Anonimo Magliabechiano, in *Il codice Magliabechiano*, ed. Carl Frey [Berlin, 1892; Farnborough, England: Gregg International Publishers, 1969], p. 110.) 在Paolo Giovio的誦詞裏，形容達文西為「極端的帥、友善、慷慨、極好的琵琶手、思想家……有智慧、好奇心、與性急」(Rubin, pp. 38-39)。Vasari重述這些特色，也加重自己的觀點「俊美、細緻、與美德」，Rubin

將此形容用爲誇張敍述的方法。

❾見James M. Saslow, *Ganymede in the Renaissance: Homo-sexuality in Art and Society* (New Haven, Conn.: Yale University Press, 1986), pp. 77ff.

❾⑧男性藝術家描繪娘娘腔的圖像是十八世紀的現象，諾瑪・布羅德在*Impressionism, a Feminist Reading: The Gendering of Art, Science, and Nature in the Nineteenth Century* (New York: Rizzoli, 1991), pp. 149ff中討論過。

❾⑨關於唯心主義的現代辯證（女性本質是固定、不變、與「自然」的實體的信念），見Diana Fuss, *Essentially Speaking: Feminism, Nature and Difference* (New York: Routledge, 1989).

4 馴服俗劣的色彩

義大利文藝復興的色彩觀

派翠西雅・萊里

阿美尼尼（Giovanni Battista Armenini）在一五八七年的《繪畫藝術的眞正告誡》（*On the True Precepts of the Art of Painting*）裏，批評畫家們老是用漂亮的色彩來誘惑觀眾。❶他對色彩深表敵意，並認爲由於色彩被紊亂地使用，造成了許多論述「素描與色彩表現」（disegno／colore）的作者們彼此間的爭論。對阿美尼尼來說，那些「浸淫在色彩裏」的人，「眞是卑劣與怠惰的藝術家」。❷而瓦薩利也同樣地批評威尼斯的畫家們在作畫時，「將自己繪畫能力的不足隱藏在色彩之下。」❸的確，對文藝復興的藝評家來說，這類評論色彩──通常是貶低色彩──的文章是非常重要的。

對色彩表現這樣的非難並不是頭一次，亞里斯多德便曾說過，一張「塗上了」（smeared）色彩的畫布，還不如光畫輪廓線來得令人愉悅

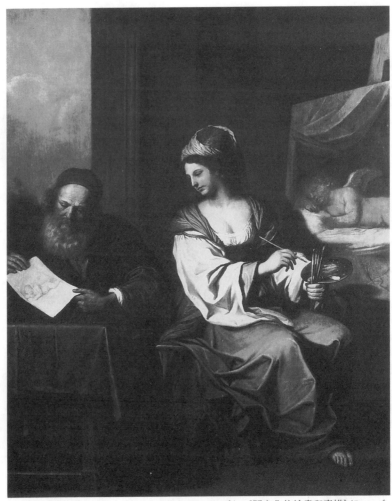

1　桂爾契諾（Guercino〔Giovanni Francesco Barbieri〕），《擬人化的繪畫與素描》（*Personifications of Painting and Drawing*），1657，德勒斯登（Dresden），古大師畫廊（Gemäldegalerie Alte Meister）

❹；然本文並不是為了摘錄這種歷史上的偏見，而是意圖深入研究性別之引用於色彩的讚賞或批評，及其對文藝復興色彩的理解與陳述影響。❺從女性主義者看來，理論家將色彩歸納為美麗但危險的，與陽剛的輪廓線之間却有著複雜且對峙的關係。素描會因色彩表現而增加光彩，色彩之吸引人且美麗的特質也會使素描變得「好看」；然而，顏色也會使素描變得模糊，並在充實或是霸佔藝術家構思的同時，形成一股緊張的氣氛。

在其他領域的研究，學者也正探索與質疑著他們的觀念架構；比如，珊卓·哈定在她所著的《女性主義的科學問題》（*The Science Question in Feminism*）裏便曾說，在有關創始現代科學的文章中，性別的隱喻被熱中地研究著，其不再是個人的癖好或是無相關的議題。❻而在美術史裏也出現了相同的現象：我們從美術史始祖，像是瓦薩利那兒所得到的資料並不是他所了解的，而是他撰寫關於他所知道的狀況——那些關於原本現象以及觀念的書面報導；藝術史事實上是最早、最重要的語言，但此藝術史所依賴的語言一直以來被大肆地忽略著，更明白地說是被竄改著。這並不是歷史學家們的不經心，而是他們不願使語言固定化；一如巴克森德（Michael Baxandall）在討論人文藝術時所說的，任何類別現象的標籤，一定會帶領我們進入它所界定的特點，其名稱與種類成為注意力所選擇的磨刀石❼，現在所研究的論文中，性別形象便是如此；就一般女性主義看來，文藝復興理論家們以崇高的理論貶低了色彩的重要性。

將素描與色彩表現之間的關係比做對立的兩性，源自「形式」與「內容」的傳統認知。「形式」或是其所代表的觀念同等於男性，其重要性大於代表著女性的「內容」；內容不過是形式的輔助，用以填充其

崇高的觀念，而形式則提供了規則或是標準。因此，固然兩者的關係密切，但內容却是被渲染過的，不像形式般純粹。亞里斯多德曾特別提示過：

> 形式的特性比內容更崇高，它與內容最好分開並獨立存在；男性（形式）是創造萬物的主體，而女性只是其內容，這就是為什麼男女有別。❽

事實上，兩性之間相互依賴且相對的關係，才是亞里斯多德對形式與內容兩者關係所作的隱喻，他的觀點——女性是材料，而男性將材料造成形式——出現在文藝復興，成為代表著男性的素描與相對代表女性的色彩表現，其二者間的辯證。❾

阿爾伯蒂在其《畫論》（*On Painting*）一書中認為對於素描來說，色彩屬於裝飾以及填補的角色，他勸告畫家要「先用線條圍出平面上的範圍」，然後再「將此範圍著上色彩」。❿色彩只是內容，只有在有形式的時候才是真實的。阿美尼尼說：「所有的素材是卑下次等的，但經由構思而成為各種形式，便有了價值……這都是值得敬佩的男性所造就的。」⓫瓦薩利一五六八年在《義大利偉大的建築師、畫家與雕刻家的生活》（*The Lives of the Most Excellent Italian Architects, Painters and Sculptors*）裏，對繪畫所作的定義也認為，「在木頭上、牆上、或是畫布上的平面所抹上的一片片色彩，是根據構成造型的優美的曲線條所著色的。」⓬雖這些「一片片的色彩」的確使構圖活潑生動了，但在敘述一件完美的作品時，却沒有提到色彩，如阿爾伯蒂所說：

> 我當然同意豐富且有變化的色彩添增了一幅畫的趣味，

但我更認爲［最高造詣的］藝術創作應是持續練習黑跟白的用法。**⓭**

畫家在色彩方面的表現也是瓦薩利所不鼓勵的，他認爲仿米開蘭基羅畫的《卡西那戰場》(*Battle of Cascina*)（圖2）漫畫中，因沒有上色，故是件好畫，這件漫畫作品得到其他藝術家深深的讚嘆，「因爲它表現了一幅畫所能到達的完美境界。」**⓮**而所謂完美，所指的是沒有色彩渲染的素描輪廓線表現。

這種敵視色彩的態度，却是與達文西對於色彩表現的推崇大不相同，在他的《類比》(*paragone*)，或是對繪畫與雕塑所做的比較裏，認爲畫家之所以優於雕塑家，主要是因爲色彩的緣故，「繪畫能夠表現看得見的領域，也就是說，任何物體的色彩都有生動與透明的變化，而雕塑却因有所限制而不能。」**⓯**色彩在此代表了繪畫的優勢，具有吸引

2 達・山加羅（Aristotile da Sangallo），仿米開蘭基羅的《卡西那戰場》，1542, Viscount Coke and the Trustees of the Holkham Estate （© Coke Estates Limited）

人的魅力，與先前被貶低情況完全相反。

對達文西而言，畫家的調色盤使畫家能經由色彩層次的變化，創造出活生生的形象，而雕塑家却不行。達文西評論畫家所用的素材優於雕塑家所用的，除了因為繪畫能夠表現物體形象，像是毛髮與肌膚，更因為畫家的特性是將材質加諸在畫布上，而雕塑家却是相反地將材質減去。他說：「雕塑家總是將相同的材料除去，而畫家總是放上不同的材料。」❶雕塑家辛苦地從石頭中獲得形象或是意念，在過程中汗流浹背，並且「灰頭土臉」；而從另一方面來看，畫家輕鬆地將色彩添上畫布，「他穿著講究，手中握著輕盈的筆，沾著令人愉悅的色彩」❶——因材質的關係，他的身體也是保持乾淨的。畫家將顏料沾在他的畫筆上，根據草圖畫畫，而不需費力與形象搏鬥。達文西說，畫家先用素描將想法記錄下來，然後著上色彩，繪畫這種添加上去的特色確保了畫家的意念或造型，其作品也因而優於雕塑。從亞里斯多德派的觀點來看，畫家與他完美的作品絕不會因色彩的關係而遭敗壞；事實上，如達文西所解釋的，繪畫添加色彩的特質讓畫家能夠主導素材，而不是被素材所主導。

雖然達文西這派理論家從這些比較與推論中讚賞著色彩，他們仍舊視色彩只是較佳，而不是最好的媒材。威尼斯派理論家保羅・比諾（Paolo Pino）便曾因憎惡色粉這種材質，而在其一五四八年所著的《藝術對話》（*Dialogue on Painting*）中，警告畫家：「大師不應該讓人看到他手上沾滿了顏料。」❶比諾對此提出了一個有趣的雙重標準的例子，如達文西堅持繪畫因為有色彩的關係而優於雕塑，於是雕塑家——

便無法表現除了造型之外的任何意義；相反地，我們畫

家却除了存在的形象之外，還能用詳細的裝飾使物像更完美。如此的表現，使眼睛能觀看到的不只是像頭髮以及其他的器官的形象，還能有各種複雜的色彩，比真實的模特兒還要精彩。

比諾却避開了達文西所舉出的優點而補充道，「有人認為這些現象都是色彩本身的緣故，我倒不這麼認為……若是沒有大師的執筆，色粉本身根本無法有如此的表現。」❶色彩的重要性隨即被否定，比諾對色彩矛盾的主張貫穿於這些文章中。

對堅持繪畫是理智的而不是感官的理論家們來說，色彩這種材質深具吸引力以及排斥力；他們害怕色彩可能會模糊以及減低藝術家的主要意念，而造成「喧賓奪主」，瓦薩利也曾告誡畫家，色彩若是——

令人討厭、不調和地閃爍且醒目，就會像是身上的污點一般……糟蹋了主題，使人體變成是由一抹抹色彩表現的，而不是一筆一筆呈現的。❷

只有當「有智慧的畫家調和地使用色彩時，才能顯現卓越的構思」，如此便是成功的畫家❷，固然這過程需要些體力，就好比畫一條線所費的力與專注，是畫家對其智慧的挑戰；素描雖然是畫家作品中「最必要的」，但也被認為是「最輕鬆的」，而色彩的運用却是「難度高且累人，是繪畫最不可缺的。」❷畫家即使是被「色彩的特色與材質」所誘惑，也終究會被迫「面對現實，規矩地表現它們的造型。」❷如此一來，並不是「素描」本身因為堅持了文藝復興所著名的線條而控制著「色彩」；實際上，對繪畫來說，最具挑戰性的是色彩，其難以駕馭與不可

預期的特色——像是壁畫；繪製壁畫需要一隻「熟練、靈巧、毅然與敏捷的手，但最重要的是正確與分毫不差的判斷力，因色彩在牆壁乾與濕的時候是兩回事。」❷阿美尼尼說：「有時其變化之大，就算是最棒的大師也無法預知結果，他們還得從自己所熟悉透徹的顏料之處得到憐憫，」而且，「畫家眞得碰運氣，拿自己的名聲作爲冒險。」❷難怪瓦薩利會認爲壁畫的偉大在於「它是最勇敢（piùvirile）、不容置疑、毫不動搖與恆久的。」❷因此，「繪畫，尤其是壁畫，是有年齡限制的。」❷他相當靈敏地描述了色彩在手中控制所需要的勇氣，也表示只有男性能夠接受著色彩的挑戰。

色彩經常佔據觀者的注意力，用以彰顯素描，而這也是畫家要練習減輕其誘惑特質的課題；因此即使是支持色彩的人也會注意到大師手中的色彩，與色彩純粹和獨立的特質，二者間不同的區別。純粹的色彩是低賤的，只有在被應用時，才是有價值的；如道爾奇（Lodovico Dolce）在他一五五七年所著的《阿雷提諾》（Aretino）中說道：

> 別以爲調色盤美化了色彩，是正確的應用使它們更美。
> ❷

因此，色彩只有在遵循規定時才是美的，也像女性一般，要遵守嚴格的理法才是美的；的確，在當時普遍對女性議題的討論便是——適合她們身體的色彩：臉頰、頭髮與大腿，都必須展現恰當的色調。❷再者，藝術論文經常包括著討論如何使「代表女性的事物」達到標準的配置與色彩；一位十六世紀的學者認爲，這兩種美的標準之間的關係，反映著觀者對女性美所做的分析，並以此建立女性美的標準，也由此架構出完美藝術品的標準。❸如在比諾的《藝術對話》序文中

所說的，合併女性與藝術的策略，在文藝復興時期對於色彩的觀點扮演了重要的角色。

羅諾（Lauro）與法比歐（Fabio）兩人在討論繪畫時，便激烈地表達了威尼斯女性的美，羅諾認為她們完全符合習俗的標準，其美是無法比喻的：「她們一絲不苟地優雅與美麗。」❸ 兩位接著討論畫家如何超越藝術與自然，以建立如此完美的女性；法比歐說，畫家「畫出」最令男性愉悅的「那些〔女性身體的〕部分」，而表現超乎自然的嘗試，將女性的唇畫得「紅潤且小巧」，她們的大腿「白皙如大理石」，並且著上合適的色彩。❸

色彩與女性的物像美，引發人欲藉由其標準化符號去認識藝術家傑出的構思；而為了藝術家的顏面關係，色彩又必須隱藏在大師的素描輪廓線內，而代表女性的材質也得符合所支配的條例，這令人想起新柏拉圖派哲學家普羅提諾斯（Plotinius）曾問道：

> 是什麼原因使男人為海倫（Helen）的美而爭奪？為什麼
> 長得像愛芙羅黛蒂（Aphrodite）的女人便是美的？……造物
> 者為何不讓這樣的美到處可見，就好像藝術家可以在作品中
> 創造出她們一樣？❸

繪畫使畫家能夠將色彩與對象物——大半代表著女性的色彩與對象物——二者配合一致。畫家用女性的素材表現女性特色，而使自己成為創作者，這樣的力量除了在繪畫領域，是不容易達的；而且，對畫家來說，色粉比女性更容易馴服，也更能夠包容他的構思。

具有女性特質的色彩遵循著並且充實了畫家的意念，這樣觀點在詮釋畫家如何描繪人體時是特別重要的；以色彩來同時表現肌膚的外

表以及其質感：「不僅僅是藉由畫家的手表現出來，由畫筆所呈現的每一筆色彩本身都是有生氣的肌膚。」❸ 在此，油畫的表現尤爲恰當；畫家探索這種黏黏的油性素材，經驗著它的質感與不透明性；波契尼（Marco Boschini）形容這種材質事實上爲他們的創作添上了皮膚與骨架，他在一六六〇年說提香「慢慢地在骨架上畫上活生生的皮膚，重複地畫，直畫到人體能夠自己呼吸爲止。……他輕輕地撲上紅色，像是注入一滴血般，使表面生動起來，由是完成了栩栩如生的人體。」❸ 道爾奇在他的《聖謝巴斯汀》(Saint Sebastian) 裏也提過，提香的畫是「將肌肉而不是色彩鋪置在裸體人像上」❸，瓦薩利認爲這些人體的色彩畫的是如此的好，他們「看起來像是眞的皮膚做出來而不是畫出來的。」❸

色彩是畫家用以重複描繪生命的媒體，而繪畫不僅是臨摹，並且複製人像的皮膚與肌肉；畫家吉奧喬尼便被認爲是「有此天賦，能將生命注入到畫裏的人體，表現其活生生的型體。」❸ 實際上，比諾文中的法比歐便記錄過他用油畫描繪的過程，「先描繪解剖用的屍體輪廓，然後根據人體解剖學來畫架構，接著再蓋上肌膚與血管，畫出韌帶與其他器官，以此眞實的方式將人體完美地表現出來。」❸「眞實的方式」是創作的關鍵，畫家的精神刺激他的色彩，如瓦薩利所說的，「人類的智慧將不完美的色彩爲畫裏的物體帶來生命。」❹ 單靠色彩無法製造出這般生命，必須經由畫家執筆才能夠；如比諾所說的，「色粉無法製作出任何的自然現象，唯有經由傑出藝術家的智慧與能力才辦得到。」❹

上述這些人的觀點將生產的亦意識爲陽性的複製，哲學家法西諾則提出了他的觀點：「有些男性不論是天賦或是接受訓練的緣故，較易有心靈而非肉體方面的生產。……前者追求對形而上的敬愛，後者追

求形而下的。」他並補充道：「因此前者也自然地親近男性勝於親近女性。」**❷**實質上，色彩便是畫家用以認識自己的觀念最好的方法：他的想法直接從腦部傳達至身體，不需經由女性的身體；好比在達文西所畫的男女性交素描（圖3）中，腦部看來是直接連線到輸精管的，在生產活動裏，觀念與思想從男性的精神傳達至女性的子宮。達文西實際上要傳遞的訊息是，男性的腦是生產活動裏不可或缺的，然對於女性的重要性却沒有提。畫家的生產只需藉由自己的智慧，而不需自然的生產方式；於是，畫家同時表現觀念也執行了生產。阿培斯(Svetlana Alpers) 在討論林布蘭（Rembrandt van Rijn）的繪畫時曾說道，這種

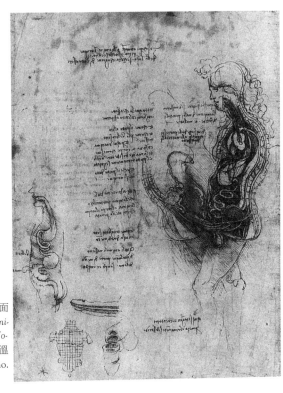

3　達文西，《男女性交剖面圖》(*Coition of Hemi-sected Man and Wo-man*)，素描，1500，溫莎堡，皇家圖書館，no. 19097 左頁

從藝術形式而不從女性身體來生產複製的欲望，是因為畫家的藝術被當成是一個觀念——像是位想像中的情婦般，不若與一個真實女人之間的關係一樣，和想像中的情婦產生關係，**畫家**始能孕育他的觀念。❸如阿美尼尼所說的，用油畫上色實在是「最好的方式，因為油畫最能夠讓人表現每一個想法。」❹

　　對於眾所熟悉的女性之於自然、男性之於文化的關連性，法西諾認為「人類將自然納入自己的藝術構思中，視己為自然的對手，而非其奴隸。」❺藝術家以媒材再現生命，不像女人般繁衍生命，也因此凌駕於女性之上。道爾奇以為提香「以漸進的方式走向自然，因此他所畫的每個人物都是有生命、有動態，且栩栩如生的」❻，他指出藝術家根據對「自然」的另類意義而重現生命，對複製這樣的觀念正是提香的箴言。大衛・羅森則認為，母親承受孕育生命的折磨，直到生命成形而出生，這是女性製造生命的能力。形象是「大自然的力量」（NATURA POTENTIOR ARS)，或「藝術比自然更具力量」❼呢？實際上，比諾也曾舉例說明女性生育的能力與畫家的創作之間有直接衝突：他為一位年輕女子畫像，而這位女子的母親却抱怨比諾沒有準確地描繪出她的女兒，比諾以權威性的口吻回答，此畫「並不是為了細說情節而作的，」這位母親於是拍拍她女兒的臉頰，回答道：「那麼，我的女兒是與繪畫不同嘍。」❽

　　法西諾認為那些生產智慧結晶的人最好避開與女性生產有關係的觀念，要積極地將理論灌注到藝術作品裏。畫家被警告要離女性遠一點，將精力放在藝術創作裏。比諾說：「不要被妻子這類包袱纏身，」因為婚姻「會使我們的完美特性枯萎，並且對於孩子的眷戀，以及妻子的主張將使我們失去自由。」❾女性與生產的關係似乎影響著畫家對

於身體、情感與非理性世界的嚮往——但這也是他們被警告過要遠離的世界，比諾對畫家們忠告道：「畫家應該避免沒有原由的性交，因爲性會減弱他的男子氣概，墮落他的精神，使他憂鬱並減短他的壽命。」❺事實上，這種引導人們對生產觀念的錯誤方向，便出現在比諾對藝術家所作的要求：「你若是結婚的話，就要停止藝術。」❺

　　瓦薩利在描述對藝術忠貞的重要性時便提出，是什麼使有天分的色彩家過度縱容自己的官能性活動，以拉斐爾爲例，他是個「非常好色的人，極端喜歡女人，」並「常常浸淫於色慾中」。在一次過度的荒唐後，他回家便死於高燒。❺瓦薩利經常記錄那些沒有紀律的色彩畫家們的情色生活，他們喜好肉慾的弱點，也因此使自己的生活以及繪畫受到影響；好比是吉奧喬尼，「也是位好色之徒」，從與一位「特殊女子」的愉快關係中感染了黑死病；而科雷吉歐（Antonio Correggio）的死也是因爲試圖迎合「照顧家庭的重任」。❺

　　固然這些理論家們都將色彩看成人性的肉慾，然其中讓人質疑的是，如此到底是提升或是貶低了繪畫藝術。不像色彩使人的形像更近於眞實，素描的表現使其更近乎完美；比諾認爲色彩是繪畫藝術的最高點，而瓦薩利則認爲是基本。雖然瓦薩利也讚賞畫家們在作畫時，「以非常美妙的色彩，栩栩如生地表現人像」❺，但畫家應追求的是像上帝般崇高的眞實，而不只是如生命的眞實而已。畫家最重要的本分是——瓦薩利認爲是「複製人物的畫像」——避免色彩的誘惑，像是偉大的米開蘭基羅之能夠超越一般畫家，他——

　　　不受色彩、刹那間驟變瞠奇的幻想、以及微妙細節的誘
　　惑，而這些都是其他藝術家無論如何極端重視的；有些藝術

家因沒有米氏對於構思的深奧知識，便試著用各種色彩的深淺色調……來贏得成為傑出大師的虛名。**⑤⑤**

色彩對於人類形象的完美表現來說是微不足道的，但若要再現次等的人類「身體」（body），色彩却是不可或缺；瓦薩利的這派想法認為，重視色彩的畫家是落實於身體，而不是向上昇華至心靈。雖然他也承認提香是位「以色彩重現大自然的偉大畫家，值得我們尊重」，然提香所表現的崇高理念才是瓦薩利所真正重視的；至此，他認為提香這位自然主義者發明了「最好的構思基本法則，他已勝過了從烏爾比諾到布納羅提（Buonarroti）的所有畫家」**⑤⑥**；然而他即使已超越了這些畫家，却仍自陷於物質世界裏，絕對無法與偉大的米開蘭基羅相比。素描構思終究是畫家唯一能夠接近神聖的方法。

然相反地，比諾認為就是因為色彩的緣故，使提香超越了米開蘭基羅；不像是佛羅倫斯的特色（colore），威尼斯繽紛的色彩（colorito）使自然與上帝呈現同等的力量，格外地具有創意。的確，如波契尼所說的，提香「希望能夠以至聖的造物者為榜樣，」他並察覺自己也同樣地再現人體，「在世間用自己的雙手創造這些人。」**⑤⑦**比諾與波契尼這些理論家們認為，繽紛的色彩才能使畫家盡可能地執行相近於神聖造物者的活動；而即使是上帝創造的最初構思，也是要從觀察物質世界著手的。上帝就像畫家一樣，用世間所採集的色粉，使構想中的人類成為肉身；如此一來，以神聖的造物方式為榜樣的，對文藝復興的理論家來說，繪畫應是以表現如威尼斯的繽紛色彩為要，而不是像瓦薩利所主張的素描構思（disegno）。

很諷刺的是，崇拜提香的畫家們却被使用色彩的擁護者嚴厲批判

過，他們被譴責過度使用色彩「畫出」（painting up）人體，而不光只是以色彩來表現人體，這種作法是錯誤與不負責任的，評論家們因此害怕畫家所表現的肉體的寫實性會誤導觀者。道爾奇雖曾形容提香「適切地使用調色盤中的色彩，使作品呈現完美、精緻且紮實的效果，沒有任何多餘做作的裝飾」**❺❽**，但這些追隨他的畫家們所表現的一點兒也不正確，評論家們形容這些畫家像是賣淫一般，爲利益而畫人像，以厚重的色彩來取悅客人。阿美尼尼認爲這樣的誘惑行爲——

> 事實上是具有毀滅性的，他們没有完整的素描構思，自以爲正創作著神聖的藝術；他們心裏想的只是爲普通人而作畫，以難看俗氣的作品博得大多數人的喜愛；他們用鮮豔的色彩引誘大衆，並使大衆贊同他們的審美觀……他們用没有調過的色彩來取悦無知者。總而言之，他們敗壞了上乘繪畫所應用的正確技巧。**❺❾**

至此，「再也没有比繪畫更能普遍地使觀者認同的了」**❻⓿**，道爾奇的論點也說明了在這同時，有另一羣繪畫女性的傑出畫家所造成的影響。

這一羣畫家的藝術活動引起許多人的紛紛議論，一五五四年路基尼（Federigo Luigini）在其論文《美麗佳人之書》（*The Book of Fair Women*）裏說：「對任何不虛僞的眼睛而言，女人的色彩無疑的惹人生厭，」他並補充只有大膽的高級妓女會「在臉上塗抹胭脂。」**❻❶**而畫家的描繪若是超越了禮節典範，像高級妓女們對官能方面色彩的追求一般，便會被認爲將自己的才能表現在卑俗的作品上。色彩不論是畫在女性或是畫布上，都被認爲是官能的表現；如阿美尼尼所說的，他們「緊緊地吸引著觀者的雙眼」，其多端變化的色調令人感到眩惑。**❻❷**阿

爾伯蒂也在《文藝復興的佛羅倫斯家庭》（*The Family in Renaissance Florence*, 1432）裏討論女性使用的色彩或化妝品，在此阿爾伯蒂用了數頁的篇幅記載了兩位紳士——吉安諾佐（Giannozzo）與他的朋友達文西——之間的對話，討論如何防止他們的妻子們使用化妝品。於此達文西引用了古人的智慧，認為：

> 要教導他們的妻子們，穿戴與舉止千萬要表現最貞節的一面；也要奉勸女性，無論如何，絕不要用白粉、栗色染料、或是其他化妝品畫臉。❻❸

吉安諾佐為他的妻子編了許多故事，勸她避開一些「化妝、塗抹過色彩」的女人，因為她們都幻想著取悅男人。❻❹他述說自己如何成功地抑制他的妻子在身上裝飾色彩；對他而言，主人以及家族的榮譽操於其妻子的貞節，其舉止之端莊有禮則是最明顯的表徵。女子若是以色彩裝飾身體，其貞節便遭質疑，以為她是好比高級妓女般，帶有性含意。

伽尼尼（Cennino Cennini）在他所寫的《工匠指南》（*The Craftsman's Handbook*, 1437）中也談論了女性使用色彩的問題，他訓誡女人不可在臉部上色，如此會「違背上帝與瑪利亞的意旨」。❻❺事實上，沙且堤（Franco Sacchetti）在他所寫的《十四世紀短篇故事》（*Trecentonovelle*）中便曾描述過畫家與女性二者之間的相同性，他從佛羅倫斯畫家與其他大師之間的談話中提出，除了喬托（Giotto）之外，誰是最偉大的畫家？經過冗長嚴肅的辯論之後，最後的答案很諷刺的是：當代的佛羅倫斯女子，她們在臉上的繪畫技巧是沒有任何畫家能比得上的，就算是喬托也「沒她們用色用得好」。❻❻我們可用女人化妝的鏡子來考

量這兩類繪畫方式，以再次強調這兩類畫家的相似性，阿爾伯蒂在《畫論》一書中說：

> 鏡子是很好的裁決者，我從不知為何畫出來的東西在鏡子裏是如此的優美，繪畫上的弱點竟能夠在鏡子裏顯得這麼醜陋，因而鏡子能夠幫助修正取材於自然的事物。**❻❼**

鏡子提供了男性和女性畫家用以評估自己的作品是否成為「修正」（correct）自然的一種工具；然而大不相同的是，男性畫家被認為在美化自然，而畫自己的女性却被認為是違反了自然的紀律。**❻❽**

女性畫自己只會引起非難與質疑，一如卡斯蒂里歐尼在他描述關於文藝復興紳士們的《朝臣之書》（*The Book of the Courtier*, 1528）中所說的，在談論女性對於男性朝臣的關係時，文中的達‧卡諾沙（Lodovico da Canossa）伯爵認為「一位沒有在臉上化妝的美麗女子比任何人都要來得吸引人，」並補充道，「如此沒有裝扮的純真，是最能夠吸引男性的眼與心的，因為**男性老是怕會被藝術欺騙**。」**❻❾**事實上，男性畫家作畫被認為是正當的，而女性作畫則被認為不正當；當男性畫家因為美化了上帝的創造而受到褒獎時，女性却被警告：「絕不可擺弄上帝的作品和他的創作，」尤其不可在上面著上色彩，因那會「糟蹋損毀其自然容貌」。**❼⓿**並且，比諾也提過，女性若想跟男性一樣畫得好，會被責難；比諾書中的羅諾說，「女性［繪畫上］表現得若是與男性一般好，會令我感到頹喪；這好像藝術被貶低了一樣，女性將一切都弄砸了。」然而，法比歐反對這樣的說詞，他堅持因為這些女性「帶有男性畫家的特色」，因此「值得嘉許，由於看到了自己的缺點，而（放棄原本的自己）試著去模仿更卓越的人，男性。」然而，法比歐的結論却認

爲「反過來說，一個缺乏男子氣槪的男人是可恥的。」❼而如此「女性化」的男性──繪製人體以引誘觀眾的男性──也被認爲實在是「不名譽」。

使用色彩的畫家是女性化妝時渴望學習的對象，然而畫家却不以化妝的女性爲榜樣。道爾奇舉了羅馬詩人普洛佩提烏斯（Propertius）的故事爲例，普氏責備他的愛人辛西雅（Cynthia）「使用了胭脂腮紅」，而建議她應學習阿培里茲（Apelles）所表現的「樸素與單純的色彩」。❼有位學者指出，文藝復興的古典法國中，也不滿於化妝使人的特徵變模糊，使觀者無法看清。顏料雖能使觀者愉悅，却沒有任何方法與規則可依循；相反地，藝術則提供了觀賞者一個可自我掌控的領域。❼素描構思提供了更崇高的秩序與理智法則，當觀者盯視著美女身體上的線條時，便能夠與心中所構思的法則相互輝映。而如卡諾沙所說的，一位活生生的「化了妝的女人」無法使男性安心，因爲他們害怕被女性的藝術所「矇騙」。根據克里索羅拉斯（Manuel Chrysoloras），這位影響著義大利人道主義論繪畫與雕塑甚巨的拜占庭學者，欣賞女體所得到的愉悅不是來自觀看眞實的女人，而是觀看藝術所呈現的女人：

> 雕像與繪畫的美讓我們駐足觀看，因她們表現著我們所讚賞的崇高的理智；然而注視女性的美却令人覺得放蕩與低俗。這是什麼原因呢？因爲我們所欣賞的是藝術家的心靈美，而不是雕像與繪畫作品裏的人體美。❼

那些以色彩誘惑觀者，而非將色彩的感動溶入線條的畫家，是濫用了自己的藝術表現。瓦薩利所引介的壁畫，因掌控了色彩的自然性，

誠然是最具男性氣概的❼，而相反的，如比諾與阿美尼尼這派理論家所認為的，油畫色彩好比是女性用以誘惑人的展演。這些畫家破壞了真誠，並完全「曲扭誤用」（perverting）了繪畫優美的技術，而以誘人的諂媚手法勾引觀眾。因此，像是道爾奇所讚賞的「優美的色彩畫家」（refined colorist），巴米加尼諾，雖能夠在創作中表現「使任何人都會愛上的絕對美」，但畫到臉部時却因無法掌握，而使人改變了對他的觀點。❼正如比諾所記載的，法比歐在與羅諾談論時說，這些畫家走在高尚與可恥的界線上。羅諾問法比歐，「那一類的畫家能夠令人銷魂？」法比歐答道：

> 能夠為作品添增趣味的畫家是最能讓我歡喜的；所謂迷人，我當然不是指使用六十個斯固多（scudi，義大利的古幣）一盎司的羣青色，或是美麗的深紅色粉，因為這些色彩本身在罐子裏便已夠美了；我也不認為那些將人體畫成有玫瑰紅的臉頰與金色的頭髮的畫家是令人銷魂的……真正迷人的不外是能夠表現事物之間的協調、成比例的優雅美感，只要能使繪畫忠實呈現其原貌，這畫家便是吸引人且偉大的。

羅諾感嘆地回答，「若是買不到那些能夠使我功成名就的美麗的色彩，我將難過至極！」羅諾接著問法比歐認為那些靈巧快速的畫家如何，法比歐只回答道：「以敷抹（empiastrare）顏料的方式表現技巧……是種可恥的行為，他們表現了自己的無知。」❼為了貶低這種技巧，比諾在此用了動詞「敷抹」，意旨臉上化妝的術語，這是卡斯蒂里歐尼在形容女人臉部化濃妝所用的字眼。❼同樣的，道爾奇告誡畫家要「驅逐」畫中「帶有桃紅色嘴唇的朱紅臉頰，因為這種臉看起來像是面具。」❼

一如愛好色彩的羅諾所說的，畫家很殘酷地被迫承認必須要滿足顧客的愛好與品味；畫家的作品就好像是高級妓女一般，是使人快樂的藝術。如道爾奇所說的，「繪畫主要是爲了帶給人樂趣，」他的結論是，「畫家若無法給人樂趣，便會沒沒無名，沒有聲望」——也可以說，便無以維生。⑧瓦爾奇（Benedetto Varchi）一五四九年所寫的《典範》（Paragoni）中同樣也說，「繪畫所以超越雕塑，是因眼睛所能看見的色彩令人非常的愉悅。」然而瓦爾奇認爲這種愉悅也是無法掌握的，因此他最後的結論是，「聰明的人從雕塑中欣賞到更多的美，並得到更多的樂趣。」⑧

　　繪畫、女人、樂趣與利益在卡斯蒂里歐尼所著的《朝臣之書》中大量地被併爲一談；其中卡諾沙伯爵將以下所觀察的與藝術作了結論：

> 　　既然對於繪畫的認知是爲了樂趣，這讓人聯想到，那些就算是不會畫畫的人，看到美麗的女人時，也會感覺似是在天堂；他們若眞能夠將她畫下來的話，感覺會更滿足，因他們將更能辨識自己所認爲的美。⑧

事實上，不只是能夠辨識這樣的美，更明確地說，還能看出如何從其中得到利益；畫家就像高級妓女一樣，編造「紳士」和其他「尊貴的公民」所追求的幻想，用紅唇與玫瑰色的臉頰吸引他們。好比阿美尼尼所說的，生動的色彩使人愉悅狂喜，尤其是紳士們（signori），他們對於多變迷人的色彩，比對於完整的設計更覺歡喜滿足，他們是用眼而不用心來認知觀察的。⑧終究看來，是瘋狂的紳士收買了畫家以及高級妓女。這麼看來，畫家多彩的繪畫只不過是爲了迎合樂趣的市場

考量。

縱然如比諾這派理論家堅持「一點也不想」（no intention）談論那些「爲了賺一點點錢而使用美麗色彩」的畫家❽，他們還是得論述這些畫家們繪畫藝術應有的脈絡。實際上，使用的誘人色彩繪畫有如向女性對手屈服，這多多少少使文藝復興的理論家們開始感到些微的焦慮。

性別的形象形成一個意義深遠（且多采多姿）的脈絡，一再出現於藝術史華麗的結構中——導引著我們向多方探索。但在這裏，從冊卓·哈定的流派中，我只提出了以下可供參考的觀念：傳統的藝術史論述與現代藝術作品有何關連？性別要素是如何持續架構著藝術史的理論與作品，其認知形象以及內容？❽身爲今日的藝術史學家，我們必須承認自己不僅僅是在使用語言，語言也正在使用著我們。

本文改寫自1990年大學藝術協會（College Art Association）年會所發表的文章，並由作者修訂後發表於《性別》（Genders）第12期（1991年冬季號）: 77-99。1991年派翠西雅·萊里版權所有。經作者及德州大學出版社同意轉載。

本文是我在布來恩毛爾大學（Bryn Mawr College）所做的研究成果，感謝李文（Steven Z. Levine）與梅爾維爾（Stephen Melville）所給予的指點與鼓勵，更感激馬金—史密斯（Gridley McKim-Smith）的協助，使我能夠應用西班牙文巴洛克論文的性別用語，由於他的幫助，我的論文能夠呈現雖不是最終、但有結論的成果。

❶Giovanni Battista Armenini, *On the True Precepts of the Art of Painting*, ed. and trans. Edward J. Olszewski (Burt Franklin and Co., 1977), p. 118. (*De' veri precetti della pittura*, a cura di Marina Gorreri, prefazioni di Enrico Castelnuovo, Giulio Einaudi editore, 1988.)

❷同上，頁140。

❸Giorgio Vasari, *The Lives of the Artists*, a selection, trans. George Bull (New York: Penguin, 1979), p. 444. (*Le vite de' più eccellenti pittori, scultori e architettori*, nelle redazioni del 1550 e 1568, testo a cura di Rosanna Bettarini, commento secolare a cura di Paola Barocchi, Florence: Sansoni editore, 1966.)

❹Aristotle, *Poetics*, trans. W. Hamilton Fyfe, The Loeb Classical Library (Cambridge, Mass: Harvard University Press, 1960), 1450b.

❺關於後文藝復興辯駁線條與色彩的價值，John Gage近來為女性主義學者指出了一些具有豐富性與可能性的主題，"Color in Western Art: An Issue?" *The Art Bulletin* 72 (December 1990): 519.

❻Sandra Harding, *The Science Question in Feminism* (Ithaca, N.Y.: Cornell University Press, 1986), p. 23.

❼Michael Baxandall, *Giotto and the Orators: Humanist Observers of Painting in Italy and the Discovery of Pictorial Composition, 1350-1450* (Oxford: Clarendon Press, 1971), p. 48.

❽Aristotle, *Generation of Animals*, trans. A. L. Peck, The Loeb Classical Library (Cambridge, Mass.: Harvard University Press, 1963), 732a. 這種觀念重複出現在卡斯蒂里歐尼的*The Book of the Courtier*。Signore Gaspare在討論關於形式與內容的相對關係時說：「大家都知道，有學識的

男性們都主張男性好比是形式，女性好比是內容，形式比內容更完美，形式也實際上是製造萬物的，因此男性確是比女性優良得太多了。」(p. 220) 見註❽。

❾同上，738b.

❿Leon Battista Alberti, *On Painting*, trans. John R. Spencer (New Haven, Conn.: Yale University Press, 1966), p. 51. (*Della pittura*, ed. Luigi Malle, Florence: G. C. Sanzoni, 1950.)

⓫Armenini, *Precepts*, p. 106.

⓬Vasari, *On Technique*, trans. Louisa S. Maclehose; ed. G. Baldwin Brown (London: J. M. Dent and Co., 1907), p. 208.

⓭Alberti, *On Painting*, p. 82.

⓮Vasari, *Lives*, p. 341.

⓯*Paragone: A Comparison of the Arts by Leonardo da Vinci*, trans. Irma A. Richter (Oxford: Oxford University Press, 1949), p. 104.

⓰同上，頁102。

⓱同上，頁95。在這個時代雖然男性與女性都有畫畫，這些言論都是爲了男性畫家與讀者，少數女畫家像是比諾也被認爲是「參與著男性活動，模仿著尊貴的人類──男性。」見註⓲。

⓲Mary Pardo, "Paolo Pino's "Dialogo di Pittura": A Translation with Commentary," University of Pittsburgh, Ph.D. dissertation, 1984; University Microfilms International, p. 379. (*Dialogo di pittura*, edizione critica a cura di Rodolfo e Anna Pallucchini [Venice: Daria Guarnati, 1946].)

⓳同上，頁360ff。

⓴Vasari, *On Technique*, p. 218.

㉑同上，頁220。

㉒Armenini, *Precepts*, p. 174.

㉓同上，頁120ff。

㉔Vasari, *On Technique*, p. 221.

㉕Armenini, *Precepts*, p. 181.

㉖Vasari, *On Technique*, p. 222.

㉗Vasari, *Lives*, p. 384.

㉘*Dolce's "Aretino" and Venetian Art Theory of the Cinquecento*, trans. Mark W. Roskill (New York: New York University Press, published for the College Art Association of America, 1968), p. 155.

㉙Pino, *Dialogo*, p. 310.

㉚Leatrice Mendelsohn, *Paragoni: Benedetto Varchi's Due Lezzioni and Cinquecento Art Theory* (Ann Arbor, Mich.:UMI Research Press, 1982), p. 62.

㉛Pino, *Dialogo*, p. 300.

㉜同上，頁310。

㉝Plotinus, *Ennead*, V. 8.15, "On the Intelligible Beauty," trans. A. H. Armstrong, The Loeb Classical Library (Cambridge, Mass.: Harvard University Press, 1984), p. 241.

㉞Vasari, *Lives*, p. 290.

㉟如David Rosand所翻譯的"Titian and the Critical Tradition," in *Titian: His World and His Legacy*, ed. David Rosand (New York: Columbia University Press, 1982), p. 24. (Marco Boschini, *La carta del navegar pittoresco*, a cura di Anna Pallucchini, Venice: Istituto per la collaborazione culturale, 1966. Fonti e documenti per la storia dell'arte veneta, 4.)

㊱Dolce, *Aretino*, p. 191.

㊲Vasari, *Lives*, p. 287.

㊳同上，頁273。

❸❾Pino, *Dialogo*, p. 362.

❹⓿Vasari, *Lives*, p. 294.

❹❶Pino, *Dialogo*, p. 339.

❹❷Marsilio Ficino, *Commentarium in Convivio Platonis*, trans. Sears R. Jayne (Columbia: University of Misouri Press, 1944), p. 207. 在這種情況下，男性與男性藝術家的特有觀點，表達在米開蘭基羅寫給Tommaso Cavalieri的十四行詩中：

The love for what I speak of reaches higher;

Woman's too much unlike, no heart by rights

Ought to grow hot for her, if wise and male.

The Complete Poems and Selected Letters of Michelangelo, trans. Creighton Gilbert; ed. Robert N. Linscott (Princeton, N. J.: Princeton University Press, 1980), sonnet 258, p. 145. (*Michelangelo Buonarroti rime*, a cura di Enzo Noe Girardi, Bari: G. Laterza, 1960.) 文藝復興的憎恨女人與同性戀之間的關係，則見James Saslow, *Ganymede in the Renaissance: Homosexuality in Art and Society* (New Haven, Conn.: Yale University Press, 1986).

❹❸Svetlana Alpers, *Rembrandt's Enterprise: The Studio and the Market* (Chicago: University of Chicago Press, 1988), p. 30.

❹❹Armenini, *Precepts*, p. 190.

❹❺Ficino, 錄於Alistair Crombie, "Experimental Science and the Rational Artist in Early Modern Europe," in *Daedalus*, Summer 1968, p. 59. ("Theologica Platonica," in *Opera omnia* [Turin: Bottega d'Erasmo], book 4, chapter 1.)

❹❻Dolce, *Aretino*, p. 185.

❹❼David Rosand, "Titian and the Critical Tradition," p. 16.

❹❽Pino, *Dialogo*, p. 374.

❹Pino, *Dialogo*, p. 378. 文中有大量的情色隱喻，將藝術與男性的權力合併，以及其看似手淫之後的排泄物，好比瓦薩利曾描述佛羅倫斯畫家烏切羅（Paolo Uccello）不顧其妻子上床的要求，而強迫自己熬夜畫透視圖，對此現象瓦薩利認為：「任何研讀透視學非常認真的人，都擲入了自己的時間與精力想辦法解決問題，並足以將自己具有繁殖的天然能力，轉變爲那些無法實質上受孕的且辛苦的形而上之事情上。」

❺Pino, *Dialogo*, p. 378.

❺同上，頁324。

❺Vasari, *Lives*, pp. 312/320.

❺同上，頁272/276（Giorgione）和頁282（Correggio）。

❺同上，頁295。

❺同上，頁379。

❺同上，頁446。

❺Marco Boschini, David Rosand譯為"Titian and the Critical Tradition," p. 24. 見註❸。

❺Dolce, *Aretino*, p. 185.

❺Armenini, *Precepts*, p. 118.

❻Dolce, *Aretino*, p. 115.

❻Federigo Luigini, *The Book of Fair Women*, trans. Elsie M. Lang (J. Pott and Co., 1907[?]), pp. 144ff. ("Il libro della bella donna," in *Trattati del cinquecento*, a cura di Giuseppe Zonata, Bari: G. Laterza e figli, 1913.) 在Angelo Poliziano, *Rispetti*; Aretino, *Il Marescalo* and *Ragionamenti*; Firenzuola, *Dialogo della bellezza delle donne*, 以及Alessandro Piccolomini, *La Raffaella*的論述中，關於女性的化妝都是很普遍的主題。

❻Armenini, *Precepts*, p. 96.

❻Alberti, *The Family in Renaissance Florence*, trans. Renée

Neu Watkins (Columbia: University of South Carolina Press, 1969), p. 212. (*I libri della famiglia*, a cura di Ruggiero Romano e Alberto Tenenti, Giulio Einaudi editore, 1972.)

❻❹同上，頁214。

❻❺Cennino Cennini, *The Craftsman's Handbook*, trnas. Daniel V. Thompson, Jr. (New Haven: Yale University Press, 1933), p. 123. (*Il libro dell'arte*, New York: Dover Publications, 1933.)

❻❻Franco Sacchetti, *Tales from Sacchetti*, trans. Mary G. Steegmann (London: J. M. Dent and Co., 1908), pp. 114ff.

❻❼Alberti, *On Painting*, p. 83.

❻❽Sacchetti, *Tales*, p. 354.

❻❾Baldesar Castiglione, *The Book of the Courtier*, trans. George Bull (New York: Penguin, 1987), p. 86.

❼⓿Luigini, *The Book of Fair Women*, p. 156.

❼❶Pino, *Dialogo*, pp. 322ff.

❼❷Dolce, *Aretino*, p. 153.

❼❸Jacqueline Lichtenstein, "Making Up Representation: The Risks of Femininity, "*Representations* 20 (Fall 1987): 82 ff. 當然女性觀者也是包括在內的，但此論文所指的觀者應是男性；又，我所做的是繪製與觀看形象的論述而不是實踐。

❼❹Manuel Chrysoloras, 譯於Michael Baxandall, *Giotto and the Orators*, pp. 78ff. (Manuel Chrysoloras, *Patrologiae cursus completus*, ed. J. P. Migne [Paris: Series Graeca, vol. 156, 1866].)

❼❺見註❷❻。

❼❻Dolce, *Aretino*, p. 183.

❼❼Pino, *Dialogo*, pp. 341ff.

㊐Castiglione, *The Courtier*, p. 86.

㊒Dolce, *Aretino*, p. 153.

㊓同上，頁149。

㊔Benedetto Varchi, 譯於Leatrice Mendelsohn, *Paragoni*, pp. 121/131. 見註㉚。(*Scritti d'arte del cinquecento*, tomo 1, a cura di Paola Barocchi, Milan-Naples: Riccardo Ricciardi editore, 1971-76.)

㊕Castiglione, *The Book of the Courtier*, p. 101.

㊖Armenini, *Precepts*, p. 176.

㊗Pino, *Dialogo*, p. 321. 我將「法辛」(farthings〔英國的小銅幣，值1/4便士〕)的翻譯改變爲「一點點的錢」(a little money)。

㊘Harding, *The Science Question in Feminism*, p. 24 (見註❻).

5 波提且利的《春》

給新娘的訓誡

莉麗安・澤波羅

波提且利所畫的《春》（圖1、2）描述了神話故事中的一個場景，此畫必須從右邊的希神（Zephyrus）——擬人化的西風——開始向左邊看。希神正追逐著仙女克羅麗絲，克羅麗絲受到驚嚇，從嘴中冒出一串花；她接著轉換爲畫中第三個人物——弗羅拉（Flora），弗羅拉穿著飾滿奢華花紋的外衣；她撩起衣服，在衣衫褶層中盛著一些花，並將花朵播撒向畫面中間的愛神維納斯；位於維納斯身旁的是三位一體的女神。維納斯與墨丘里（Mercury）（站在畫面最左邊的男子）的愛的結晶丘比特（Cupid），正盤旋於他母親的上方，將手中的箭指向其中一位女神。這些人物都展現在豐饒的花園中，襯爲背景的是橘子樹，樹蔭下隱藏著各色各樣的花朵。

已有許多文章談論過《春》這幅畫，而美術史學家通常都以麥第

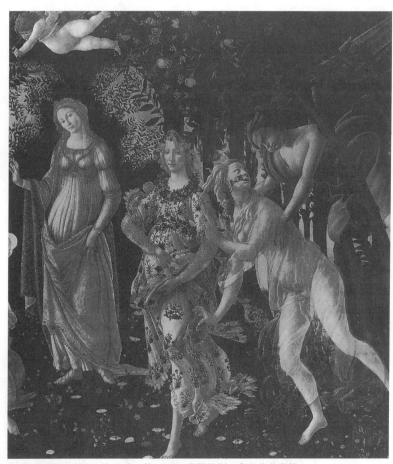

1 波提且利,《春》, 右半邊, 約 1482, 佛羅倫斯, 烏菲茲美術館

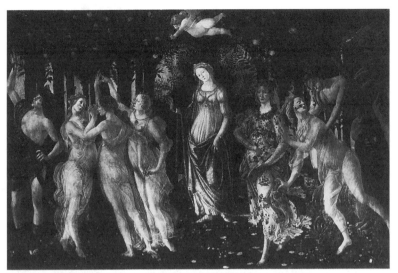

2　波提且利，《春》，約 1482，佛羅倫斯，烏菲茲美術館

奇家族的哲學信仰──新柏拉圖主義，探討與解析其極為錯綜的肖像學結構。波提且利是受雇於麥第奇家族的畫家，他如魚得水地悠遊在一羣也受雇於大羅倫佐，才華橫溢的佛羅倫斯人文主義者、學者、及詩人之中，還包括了極力倡導新柏拉圖主義的法西諾。❶而事實上，貢布里奇（E. H. Gombrich）便曾指出法西諾曾參與過《春》這幅作品的計畫。❷

　　巴狄尼（Umberto Baldini）從新柏拉圖主義的角度來詮釋《春》，認為這件作品象徵著柏拉圖式的循環性思考：「從積極熱情到崇高冥想的生活，從塵世到永恆的階段。」❸而列維‧迪安可納（Mirella Levi D'Ancona）也將《春》視為新柏拉圖思想的具體化表現，他描述《春》：

　　　表現了人體的感官美，以及隨著舞蹈與音樂而律動的大

自然……引起了心靈最深刻的愉悅，那是知性的學問與形而上的狂喜……畫中所表現的各種形象慢慢地引領著觀者從世間美，走向遍佈於所有事物神聖的精神領域。❹

　　學者們也認為麥第奇家族的文人圈所唸誦或撰寫的文學作品與《春》有關，理論家們也視此作品載有豐富的文學資源。舉例來說，巴羅斯基(Paul Barolsky)討論波提且利的作品與但丁的《神曲》(*Divine Comedy*)之間的關係❺，瓦爾堡（Aby Warburg）討論它與奧維德(Ovid)的《古羅馬曆》(*Fasti*)的關係❻，而戴普西（Charles Dempsey)亦提出它與波里茲阿諾(Agnolo Poliziano)所寫的《頹廢》(*Rusticus*)之間的類似性。❼

　　本文主旨並不是為了反證新柏拉圖主義，以及像是但丁、奧維德與波里茲阿諾等的文學作品對《春》的肖像表現。然而學者們在討論這張畫時的確忽略了一點；即是，縱然美術史學家們現在認為《春》是波提且利為麥第奇家族的羅倫佐‧迪‧皮耶法蘭契斯可（Lorenzo di Pierfrancesco de' Medici）與莎米瑞米迪‧德阿皮阿尼（Semiramide d'Appiani）之婚禮所繪製的❽，畫中卻沒有表現太多可代表十四世紀佛羅倫斯婚禮儀式與服裝的圖像。如巴羅斯基描述《春》是：

　　慶祝婚禮的詩歌或詩詞，描述了愛神赫然現身在托斯卡
　　尼春天的花朵中……迎接並祝福主人與他的新娘。❾

有如巴羅斯基所描述的，《春》的確可被視為一曲婚禮祝福詩歌，紀念新娘與新郎的詩詞；然而他所研究的是波提且利的畫與但丁的《人間樂園》(*Earthly Paradise*)的關係，而非前面所敘述之《春》的婚禮慶祝。❿

而我在此要討論的是，波提且利的畫除了具體化了新柏拉圖主義的哲學、引用了文學的範疇，更意圖在慶祝羅倫佐・迪・皮耶法蘭契斯可與莎米瑞米迪的婚禮中，傳遞一項特別的訊息：爲新娘的行爲舉止樹立了一個典範。因此，我們必須從文藝復興的結婚儀式來分析，並且將新娘的身分地位列入考量。要完成這項工作，必須從較爲廣闊的角度來研讀《春》，因這幅畫原本就是室內裝飾設計的一部分。

一九七五年衛普斯特・史密斯根據羅倫佐・迪・皮耶法蘭契斯可的財產檔案資料，發表了一篇關於《春》這件作品原本放置的地點 ❶，史密斯從麥第奇一四九九、一五○三與一五一六年的財產清單中發現，《春》最先是在佛羅倫斯大街上的麥第奇宅居中，緊鄰小羅倫佐與他新娘洞房的一個房間內，懸掛在其中一面牆上，畫的下方有一具裝置於階梯上的床架（lettuccio）；根據一四九九年財產清單所列述的，此床架顯然是個非常華麗貴重的物件，其背架是個用以掛帽子的架子（cappellinaio），而其底座是個結婚時用以放嫁妝的箱櫃（cassone）。而波提且利所謂的《帕拉斯與人首馬身》（*Pallas and the Centaur*）（圖3）與另一幅財產清單上沒有畫家署名的《聖母與聖子》（*Madonna and Child*）也掛在這個房間。根據一四九九年的財產清單，《帕拉斯與人首馬身》掛在房間進口的上方，與《春》遙遙相對，《聖母與聖子》則掛在第三面牆，而室內的第四面牆則放有雕飾衣櫃。室內的擺飾還包括一張床、一張桌子與凳子，以及數張椅子。❷

史密斯的敘述讓我意識到，這個毗鄰洞房的房間所陳列的擺飾，是爲了訓誡羅倫佐・迪・皮耶法蘭契斯可的新娘，教導她成爲麥第奇家族妻子正確的行爲舉止，而貞節便是訓誡之一。文藝復興時期，貴婦必須是遵守貞節的，因此懸掛在緊鄰洞房旁的繪畫作品，便以此象

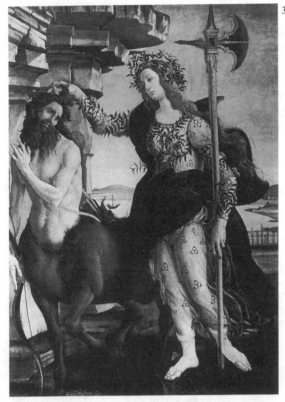

3 波提且利,《卡密拉與
人首馬身》(*Camilla
and the Centaur*),約
1482-83,佛羅倫斯,
烏菲茲美術館

徵意義來勉勵新娘莎米瑞米迪。❸

　　一九七五年席門(John Shearman)解析波提且利的《帕拉斯與人
首馬身》,指出其象徵意義代表著貞節;萊特保恩(Ronald Lightbown)
在其一九七八年所發表關於波提且利的專題論文中,也再次談論到這
件作品。❹如席門所指出的,在一四九九年的財產清單上,《帕拉斯與
人首馬身》這幅畫作所依據的是《卡密拉與賽特》(*Camilla and a Satyr*)
的神話故事,這樣的說法似是有理,因為帕拉斯用來取下美杜莎頭顱
的矛與神盾並沒有出現在畫中。❺而依照席門的解釋,卡密拉所代表

的是羅馬詩人魏吉爾（Virgil）史詩《記伊尼亞斯》（Aeneid）中的女英雄，她是沃爾西（Volscian）的貞女戰士，帶著一把與波提且利畫中女人所持相同的戰斧。在《記伊尼亞斯》中，她是「義大利光榮的貞女」（Decus Italiae Virgo），狩獵女神黛安娜（Diana）的侍從，她珍愛自己的武器以護衛黛安娜的貞節。❶❻

席門也提及，像是在《記伊尼亞斯》中一般，卡密拉在薄伽丘所著的 De mulieribus claris 中，代表著貞節的模範。薄伽丘終其一生都在勸導當時的年輕女子要以卡密拉為榜樣，在言語、舉止、以及飲食消費都要有所節制，而其中最重要的是遠離淫猥。❶❼薄伽丘在十四世紀所強調的女性魅力的特質，到了十五世紀還是頗具影響力。巴巴羅在一四一五年為吉奧瓦尼·蒂·比奇（Giovanni de' Bicci）的兒子羅倫佐·蒂·麥第奇與吉內拉·卡瓦肯蒂（Ginevra Cavalcanti）的婚姻寫了《妻子的本分》一書，此深具影響力的論文強調「有操守的妻子應是特別能夠抑制自己的態度、舉止、言語、衣著、飲食與性生活。」❶❽

波提且利所畫的《卡密拉與賽特》圖像，從這樣的文學的觀點來看，帶有更深刻的含意。畫中的女性羈押著賽特這位充滿獸性的淫蕩之徒，象徵她控制了代表感官情慾的賽特，以及薄伽丘所說對不當行為的抑制。因此，波提且利所畫的《卡密拉與賽特》提供新娘一個訓誡，教導她要遵守肉體與品德上的貞潔，成為一個真正的「義大利光榮的貞女」。

《卡密拉與賽特》所表現關於貞潔的主題，在《春》中再次出現，畫中的三位女神也暗示了貞潔的行為。三位女神是維納斯的侍從，羅馬哲學家塞內加（Seneca）視之為處女，因她們代表了「純潔無瑕與聖潔的模範」。❶❾右邊那位女神的頭髮以及其項鍊上所裝飾的珍珠，代表

著她與其他兩位同伴的純潔。丘比特的箭指向其中一位女神，暗示著這位女神將因婚姻而失去她的童貞❷，就好比是羅倫佐・迪・皮耶法蘭契斯可的新娘在看過《春》之後，第一次進入她丈夫的臥室，也即將失去她的童貞。❷

波提且利的女神們像卡密拉一樣，所代表的不只是貞潔，還代表了文藝復興女性該有的端莊舉止。他認為女性慎重與高貴的舉止，以及她們冷靜的外觀，不但值得稱頌，也是巴巴羅所謂理想中的妻子。在《春》中，三位女神跳舞的姿態正是符合了巴巴羅為貞節的妻子所訂定的標準，一如他在《妻子的本分》中所說的：

> 我要求妻子們隨時隨地都表現自己嫻靜的一面；她們要控制好自己眼睛的活動、走路的姿態、以及身體姿態的平靜與節制，因為漫遊四處的眼睛、冒失的步伐、以及手與身體其他部位誇張的舉動，都會破壞端莊的氣質。❷

然而，一定有人會問，莎米瑞米迪是否能夠領悟《卡密拉與賽特》中的女性與《春》中的三位女神其中的含意。在文藝復興，人文主義者期望能夠復興古典認知，提供一個不只是為男性，也是為女性的普及化教育。❷但男女的教育却不一樣；人文主義者認為古希臘演說及政治家狄摩西尼斯（Demosthenes）、亞里斯多德、羅馬學者老普林尼（Pliny）以及其他學者們的著作都教導著男孩，未來成為完美的公民以及有能力的社會工作者所必備的尊貴條件。❷而另一方面來說，女孩則被教導如何成為完美的妻子與母親，他們要學習優雅的社交禮儀，包括舞蹈、歌唱與樂器演奏。❷

一四二七至一四四四年間擔任佛羅倫斯大臣的人文主義者布魯尼

（Leonardo Bruni），倡導女性教育，但他主張某些學問不適合於女性，其學習方向應有所限制——唯有歷史、詩詞、宗教與道德才是適合女性學習的；然而對男性來說則沒有任何的限制。布魯尼的看法明確地表達在他寫給貝普緹絲塔‧馬拉特絲塔（Baptista Malatesta）的信中，他開頭先讚賞她的聰明才智，並鼓勵她努力擴充知識：

> 傑出的女子，我要爲妳寫下這篇文章。妳高貴的名聲所代表的便是學習，我在此鼓勵妳能夠更加努力。這裏有一些古老的著名例子是用以激勵妳的：羅馬將軍西比奧(Scipio)的女兒可妮莉雅（Cornelia）的使徒書，是數世紀以來的模範風格；希臘女詩人莎孚（Sappho）豐富的詩詞創作，得到了崇高的榮譽。……我要妳牢記這些卓越非凡人們，因爲如妳般的智慧，將止於至善。妳要求自己超越她們的成就。❷⑥

布魯尼接著指出適合於女性學習的科目：

> 複雜的辯論，或演說活動與傳達的策略，都不適於女性。那麼何種訓練才適合她呢？純屬她的主題是完整的宗教與道德範疇。……我首先要提出的是歷史：這是任何渴望眞正教化的人都不可忽略的主題……然後是詩與詩人——這是每位受過教育的女性都要熟悉的主題。❷⑦

在指引女性詩詞與古典文學時，人文主義者著重於西塞羅、魏吉爾與塞內加等人的學說，他們提供了適合於女性道德的訓誡。❷⑧而繪畫作品像是《春》以及《卡密拉與賽特》等，也將這類文字訓誡轉換爲女性容易了解的視覺形象。

另一項為新娘所準備的訓誡便是服從丈夫的重要性。在文藝復興時期，貴族的婚姻是為政治、經濟與王朝的發展策略所設計的。㉙羅倫佐・迪・皮耶法蘭契斯可與莎米瑞米迪的婚姻即是由新郎的堂兄兼監護人──大羅倫佐──所安排的。㉚他們的結合確保了阿皮阿尼家族得到大羅倫佐的支助，以對抗羅馬教皇與那不勒斯國王；並使大羅倫佐取得採集阿皮阿尼家族在厄爾巴島（Elba）上的鐵礦權。㉛

　　婚姻的安排是做為雙方利害關係的策略，因此女性順應夫家的需求，以犧牲自己的感情而服從丈夫，是一件極為重要的事。《春》傳達了這個為家庭因素，以及強調新娘的服從精神而建立的婚姻，其中克羅麗絲被想要強姦她的希神所糾纏；此景象源於奧維德的《古羅馬曆》，其中克羅麗絲敘述她被希神強姦後受到了暴力的懲罰，希神為了彌補他的行為而娶克羅麗絲為妻，賜給她一個花園，並將她改名為弗羅拉（花之女神）。㉜

　　因《春》這幅畫中瀰漫著歡樂的氣氛，這樣的強暴景象不容易被辨識出來，然若是仔細端詳，克羅麗絲和其他高䠷、修長、以及優雅的女性相較之下，卻是如此狼狽，她像一隻驚嚇無助的動物，惶恐地想要逃跑卻發現一切枉然，因她即將為獵人所獵捕。

　　為什麼畫中企圖強姦的景象會被用來當作結婚的祝賀？一般解釋是，固然如此暴力的景象不適合用作婚禮畫，然無論如何希神終究是娶了克羅麗絲，並重建了她的尊嚴。㉝不過，羅馬的人文主義者歐提艾立（Marco Antonio Altieri, 1450-1532）提出一個更合邏輯的解釋，認為這樣的婚姻儀式是源自羅馬人強姦薩賓族的女人。在他所寫的《婚姻論》(Li nuptiali)中談到，所有的結婚儀式令人憶起這種集體強姦㉞，他認為當男人得到女人時，便會像對待薩賓族女人一樣使用暴力。㉟

歐提艾立的論文完整地敍述了這個古老的故事與文藝復興的婚姻儀式之間的關係；舉例來說，他解釋在婚禮進行中，刀劍從新娘與新郎的頭上升起的儀式，代表著古羅馬建國者羅慕勒斯(Romulus)手裏拿著刀劍強迫薩賓族的女人嫁給他的人民，以繁衍羅馬子民。**❸❻**

在文藝復興時期，用來放新娘嫁妝的箱櫃，通常都會裝飾著強姦的圖像，包括羅馬神話中的普蘿塞比娜(Proserpina)、希臘神話中的海倫、尤蘿巴(Europa)、以及最著名的薩賓族的婦女(圖4)。**❸❼**一如歐提艾立所說的，這些景象是以羅馬建國的古老神話，暗示著十五世紀文藝復興的女性必須要服從男性，以確保社會安定，以及繁衍後代，就好比是薩賓族的婦女必須降服於羅馬人的集體強姦，爲的是堅固羅慕勒斯所新闢的地盤。**❸❽**因此，《春》中希神強姦克羅麗絲的圖像訓誡

4 喬凡尼(Apollonio di Giovanni)，《強姦薩賓婦女》(*Rape of the Sabine Women*)，局部，十五世紀，愛丁堡，蘇格蘭國家畫廊 (National Galleries of Scotland)

著新娘，爲了秩序、家族穩定、以及子孫興旺——在此所指的是爲麥第奇家族繁衍後代，她必須要服從她的新丈夫。

如先前所說的，《春》原先是被掛在床架也是結婚用箱櫃的上方，雖財產清單上沒有描述箱櫃上面的裝飾，但詳細記載著這件家具的尺寸相當於《春》的長度。❸❾由此可知畫與床架是有意被組爲一體的，《春》裏的景象並且補充了箱櫃上的圖繪，強調著秩序、穩定、以及家族成長的重要性訓誡。另外要提的是，佛羅倫斯在一四七〇的十年裏，開始將箱櫃與其他陳設品上的古代及當代義大利歷史文學的圖騰放大爲藝術作品，畫家們如波拉幼奧洛（Antonio Pollaiuolo）與波提且利都以它們爲繪畫主題。❹⓪

《春》給新娘的最後一個訓誡是，婚姻的主要目的是爲生育；在中世紀以及文藝復興期間，按規定性交行爲只是爲了達成延續家族繼承人目的。這種觀念源自聖經文字之主張，以爲婚姻是用以遏止通姦行爲的；心中未存有養育之心的性交是罪惡的。聖奧古斯丁在第五世紀便已提出這項主張❹❶，其影響力在中世紀非常大；倫巴底（Peter Lombard）與聖湯瑪斯·阿奎那也都有關於這方面的著作，此二人視婚姻中的性交若不是爲生育之目的，會比姦淫、亂倫與通姦的罪惡更深。❹❷這些觀念持續地普及於文藝復興時期，可於以下巴巴羅所寫的《妻子的本分》中得知：

> 男女結合的根本，以及最重要的目的是繁衍後代……從性交得到的滿足不是爲了樂趣，而是爲了生產。❹❸

同樣的，義大利建築師、藝術家兼詩人阿爾伯蒂也在其《家庭書》（Della famiglia, 1432-34）中提出相同的意見❹❹，他認爲男人在選擇妻子時，

不僅要注意她的貞節與良好的舉止，還要判別她是否能生出強壯健康的孩子。這種想法在他以下所寫的論文裏明白地表示：

> 對於女性肉體的美感而言，我們不可光是欣賞她的漂亮、迷人或是優雅，我們應爲家族找個結實、能夠生產的妻子，並以養育健壯的小孩爲目標。❹

阿爾伯蒂認爲選擇妻子時，要注重她是否結實，是否能生育小孩，因爲在他那個時期的佛羅倫斯，一位高貴的妻子必須承擔生育許多健康孩子，以作爲延續家族香火的責任。❹《春》爲羅倫佐・迪・皮耶法蘭契斯可的新娘提供了這個敎誨；戴普西認爲，站立在作品中間的維納斯與柯魯美拉（Columella）所寫的《純樸》（*De re rustica*, C. A. D. 60）之間有所關連❹，在《純樸》裏，維納斯在丘比特的協助之下主持春天的繁殖儀式：

> 現在是世間萬物交配的季節……宇宙的精靈也加入了維納斯的酒宴，丘比特在一旁煽動著男女衆人，散發出生命繁衍與子孫擁簇的氣息……全世界都在慶祝著春天……直到維納斯使萬物的孕育豐饒了……爲世界生產了新生命。❹

《春》裏的人物就如柯魯美拉所形容的，正熱絡地慶祝著春的到來，維納斯出現在豐沃的水果花園，露出她身體正中央明顯微隆的腹部，就像柯魯美拉所描述生產的女神，而弗羅拉的腹部也有相似的形象。在奧維德的《古羅馬曆》中，弗羅拉說：「我是第一個散播新種子在眾人之中的」（V: 221-22）。在《春》中，她向四周散播花朵，墨丘里舉起他的手杖播弄雲朵象徵著調節氣候，使其適合於這個花園的生

命繁衍。弗羅拉的腹部像維納斯一般凸顯，強調著她的生育能力，她如大家閨秀般地柔順，與克羅麗絲的狼狽像完全相反。弗羅拉的笑容表現著她對不僅滿足於成爲新娘的新身分，也對於即將成爲人母──身爲人妻的主要職責──感到喜悅。與《春》一齊擺設的《聖母與聖子》也是最理想的模範，以基督教的母性來強調著此生育的論點。

一九四五年貢布里奇所撰寫的波提且利的神話集中，發現家庭教師法西諾在寫給羅倫佐・迪・皮耶法蘭契斯可的信件中，曾提及波提且利的《春》。❹在信中，法西諾將墨丘里描述爲理智（Reason），而維納斯爲人性（Humanitas），他勸告年輕的羅倫佐：

> 你的月亮（露娜〔Luna〕）──你的靈魂與身體的啓動者──必須避開如火星（戰神〔Mars〕）般過度的急馳，或是如火星（撒登〔Saturn〕）般過度的緩慢……而且，你心中這個月亮必須時時注視著太陽──那是上帝的化身……她也必須仰慕著墨丘里──那是忠告、理智與智慧的宗師；因爲任何事物都需要智慧的忠告，理智的引證……最後，他必使她的注意力鎖定在維納斯身上──即人性……因爲人性如出生在天堂般，是備受上帝眷顧的美麗仙女。❺

貢布里奇認爲，波提且利製作《春》的靈感是來自法西諾寫給羅倫佐・迪・皮耶法蘭契斯可的信，而其中的景象也是依據著法西諾給他年輕學生的訓誡。然而，如我已說明的，當法西諾給新郎人文學的告誡時，也同時藉由波提且利的畫來訓誡新娘要守貞潔、服從、並且從事生產。這些訓誡本是爲新郎所寫，用以強迫他的妻子遵從規矩的。

如在義大利文藝復興的其他城郡一般，佛羅倫斯的貴族被灌輸著

社交禮儀，並活躍在公眾場所；然從另一方面來看，貴族婦女雖也有接受教育的機會，但一般都被留置在家裏，其行爲舉止也備受限制。❺如《春》一般的藝術作品皆是作爲視覺工具，具體表現了新柏拉圖思想，以及麥第奇社會的知性活動，並用以做爲女性行爲舉止的模範，同時提醒著她們在社會裏的次等地位。

本文刊於《女性藝術期刊》（*Woman's Art Journal*）第12期，no. 2（1991年秋季號／1992年冬季號）。作者修訂過此版本。1991年莉麗安・澤波羅版權所有。經作者與《女性藝術期刊》同意轉載。

本文先前的版本發表在紐約1989年Frick Collection-Institute of Fine Arts Symposium。感謝蘿娜・高芬的鼓勵及研究美術史新方法的引導。

❶ Umberto Baldini, *Primavera: The Restoration of Botticelli's Masterpiece*, trans. Mary Fitton (New York: Harry N. Abrams, 1986), pp. 12, 27-28.

❷ E. H. Gombrich, "Botticelli's Mythologies: A Study in the Neoplatonic Symbolism of His Circle," *Journal of the Warburg and Courtauld Institutes* 8 (1945): 7-60. 之後貢布里奇的見解有更詳細的論述。

❸ Baldini, *Primavera*, p. 90,曾描述《春》:「西風擬人化了人類的愛與自然所賦予生命的力量, 他捉攫住克羅麗絲, 她便轉變為弗羅拉。而維納斯得到Eros/Cupid的協助, 點燃了塵世的愛, 也經由知性的昇華(the Graces), 朝向沉思 (Mercury)。」

❹ Mirella Levi D'Ancona, *Botticelli's Primavera: A Botanical Interpretation Including Astrology, Alchemy and the Medici* (Florence: Leo S. Olschki Editore, 1983), p. 21.

❺ Paul Barolsky, "Botticelli's *Primavera* and the Tradition of Dante," *Konsthistorisk Tidskrift* 52, no. 1 (1983): 1-6.

❻ Aby Warburg, "Sandro Botticelli's *Geburt der Venus* und *Frühling*," in *Gesammelte Schriften* (Nendln-Lichtenstein, 1969), p. 32.

❼ Charles Dempsey, "Mercurius Ver: The Sources of Botticelli's *Primavera*," *Journal of the Warburg and Courtauld Institutes* 31 (1968): 251-73.

❽ 婚禮在一四八二年五月舉行。Ronald Lightbown, *Botticelli: Life and Work* (Berkeley: University of California Press, 1978), vol. I, p. 72, 這是第一本提出波提且利的《春》是為婚禮而作的, 許多學者都認同這項解說, 包括巴羅斯基的 "Botticelli's *Primavera*," p. 2, 以及迪安可納的 *Botticelli's Primavera*, pp. 11-14.

❾ Barolsky, "Botticelli's *Primavera*," p. 2.

❿同上，頁4。

⓫Webster Smith, "On the Original Location of the Primavera," *Art Bulletin* 57 (March 1975): 31-39. John Shearman也主持了一個類似於史密斯的檔案研究，在同年發表了研究結果。見John Shearman, "The Collections of the Younger Branch of the Medici," *Burlington Magazine* 117 (January 1975): 12-27.

⓬Smith, "On the Original Location," pp. 32-35. 又見Shearman, "The Collections," p. 18.

⓭關於貞節方面的明確討論，見Joan Kelly-Gadol, "Did Women Have a Renaissance?" in *Becoming Visible: Women in European History*, ed. Renate Bridenthal and Claudia Koonz (Boston: Houghton Mifflin, 1977), pp. 152-61.

⓮Shearman, "The Collections," p. 19; and Lightbown, *Botticelli*, vol. I, pp. 83-85.

⓯Shearman, "The Collections,"p. 18; and Smith, "On the Original Location," p. 36.

⓰*Aeneid*, XI中到處可見，尤其是508, 582-84, 651.

⓱Giovanni Boccaccio , *De mulieribus claris*, XXXIX.

⓲Francesco Barbaro, "On Wifely Duties," trans. Benjamin G. Kohl, in *The Early Republic: Italian Humanists on Government and Society*, ed. Benjamin G. Kohl and Ronald G. Witt (Philadelphia: University of Pennsylvania Press, 1978), p. 202.

⓳Seneca, *Moral Essays*, trans. John W. Basore (Cambridge, Mass: Harvard University Press, 1935), p. 15.

⓴Lightbown, *Botticelli*, pp. 75-77.

㉑貞操在結婚前不應該被沾污的觀念應是被提過的，巴巴羅在《妻子的本分》頁213中說：「我希望她能夠抑制自己，使自己⋯⋯堅守貞節的觀念。若是丈夫一開始便習

慣自己爲滿足而需要，但不是激情的助手，這樣是比較好的。再者，妻子在婚姻生活中必須謙虛有禮，使他們之間的性關係爲愛與節制。」

㉒同上，頁202。

㉓Melinda K. Blade, *Education of Italian Renaissance Women* (Mesquite, Texas: Ide House, 1983), pp. 14-21.

㉔William Harrison Woodward, *Vittorino da Feltre and Other Humanist Educators*, second ed. (New York: Columbia University Teachers College, 1963), pp. 182-84.

㉕Blade, *Education*, p. 31.

㉖Shirley Nelson Kersey所引用，*Classics in the Education of Girls and Women* (Metuchen, N.J.: The Scarecrow Press, 1981), pp. 20-27.

㉗同上，頁23-25。

㉘Woodward, *Vittorino da Feltre*, pp. 247-48.

㉙Elizabeth Ward Swain, "My Excellent and Most Singular Lord: Marriage in a Noble Family of Fifteenth-Century Italy," *Journal of Medieval and Renaissance Studies* 16 (1986): 171.

㉚羅倫佐·迪·皮耶法蘭契斯可與他的兄弟吉奧瓦尼，在一四七六年他們的父親皮耶法蘭契斯可過世之後，便由大羅倫佐代爲監護。

㉛Lightbown, *Botticelli*, p. 72. 關於麥第奇與教宗和那不勒斯國王的背景資料，見Harold Acton, *The Pazzi Conspiracy: The Plot Against the Medici* (London: Thames and Hudson, 1979).

㉜Ovid, *Fasti*, V, 195-212. 又見Lightbown, *Botticelli*, p. 79.

㉝D'Ancona, *Botticelli's Primavera*, p. 44.

㉞Marco Antonio Altieri, *Li nuptiali*, ed. Enrico Narducci (Rome, 1873), p. 73: "Si che representandose in ogne apto

nuptiale la memoria del quel rapto de Sabine."

㉟同上，頁93。根據傳說，古羅馬建國者羅慕勒斯邀請薩賓人參加新居慶典，羅慕勒斯為了繁衍後代，繁榮城市，在慶典進行中，擄取薩賓族的女人，並將男人趕走。兩國的戰爭因而爆發，直到薩賓族的女人被雙方平分才終止戰爭而達成協議，同意遵守羅慕勒斯與薩賓國王共同制訂的法令。見Livy, *Ab urbe condita*, I, ix-xiii passim, 尤其是 ix: 7-16 and xiii: 1-5.

㊱Altieri, "Li nuptiali," p. 52. 關於*Li nuptiali*的詮釋，見 Christiane Klapisch-Zuber, *Women, Family, and Ritual in Renaissance Italy*, trans. Lydia Cochrane (Chicago: University of Chicago Press, 1985), pp. 247-60.

㊲其他的例子則見Paul Schrubing, *Cassoni* (Leipzig, 1915), 目錄XI, no. 75; 目錄 LXIV, no. 280; 目錄 LXXXVIII, no. 377; 目錄CX, no. 466; 以及目錄CXI, no. 476.

㊳Diane Owen Hughes, "Representing the Family: Portraits and Purposes in Modern Italy," *Journal of Interdisciplinary History* 17 (1986): 12. 對cassoni的形象深入的解釋，見 Ellen Callmann, *Apollonio di Giovanni* (Oxford: Oxford University Press, 1974), pp. 39-51; Callmann, "The Growing Threat to Marital Bliss as Seen in Fifteenth-Century Florentine Paintings," *Studies in Iconography* 5 (1979): 73-92; 以及Brucia Witthoft, "Marriage Rituals and Marriage Chests in Quattrocento Florence," *Artibus et Historiae* 5, no. 5 (1982), pp. 43-59.

㊴Shearman, "The Collections," p. 18. cassone上裝飾有圖案是不容懷疑的，因為這些歷史或文學景象的修飾在十五世紀是相當普遍的。一四九九年的財產清單指出這件物品所有的高度價值，也強調了這點。

㊵Callmann, *Apollonio di Giovanni*, pp. 23-24, 39.

㊶Vern L. Bullough, *Sexual Variance in Society and History*, (New York: Wiley, 1976), p. 372.

㊷同上，頁379-80。

㊸Barbaro, "On Wifely Duties," p. 212.

㊹Guido A. Guarino, ed., *The Albertis of Florence: Leon Battista Alberti's "Della Famiglia"* (Lewisburg, Pa.: Bucknell University Press, 1971), p. 125.

㊺同上，頁122。

㊻Swain, "My Excellent and Most Singular Lord," p. 194.

㊼Dempsey, "Mercurius Ver," pp. 261-62.

㊽引自Dempsey, "Mercurius Ver," pp. 261-62.

㊾Gombrich, "Botticelli's Mythologies," pp. 16-17.

㊿引自Gombrich, "Botticelli's Mythologies," pp. 16-17.

㉛Kelly-Gadol, "Did Women Have a Renaissance?" p. 154.

6
關係
提香的《神聖與世俗之愛》和婚姻

蘿娜・高芬

提香畫裏的女人充滿了令人無法拒絕的情色魅力，她們裸露的身體與饒富詩意（poesie）的情趣，使畫家的雇主與仰慕者享受到了感官上極大的愉悅，因而大受歡迎。然而，情色——尤其是在十六世紀的情色——並不主要是畫作所要表現的；而情色慾望與性別本質也不是不變的，它會因其所映對不同的社會狀況而改變。❶十六世紀與今天的人類，從生物學的角度看來的確沒有什麼差別，然誠如魯賓（Gayle Rubin）所說，「我們所接觸的事物不可能不帶有文化的意義。」❷美術史對提香所畫的女人的詮釋，正是奠基於威尼斯文藝復興的文化觀；對這類形象除了些許的新柏拉圖主義無性論之外，主要論點多是片面地導向其明顯的情色觀；在某些狀況裏，歷史學家們也視之為僅供欣賞的美人圖像（pinups），而除去圖

像學家們的禁慾分析。❸但是，這些研究論點基本上都有缺陷——它們不但輕視了提香所畫的女人的情色觀，也忽略了關於性的史實根據。

有些評論也根據我們現代人所特有的關注——主動的男性旁觀與被動的女性對象物，對提香所畫的女人提出不一樣的看法，却極少對她們作分析❹；然我們確定這一類裸女圖像所傳達的對立觀點是有必要的嗎？不論淫視或偷窺的對象是男或是女，文藝復興的人都相信形象本身具有魔力❺；形象可以聽、看、說，因此提香畫的女人（和他畫的男人一樣）也一定能夠注視我們，以回敬或是對抗我們的注視，傳達雙方的互動。提香畫裏的女人，不若是威尼斯的吉奧喬尼畫派先輩們的描繪，她們毫無避諱地以強而有力的目光盯視著我們。但令現代人深感不平的是，她們長久以來總是被當成物件來展示，要不純粹地被欣賞著其出眾的情色表現，便是被崇高的博學知識所忽略。

提香的女人呈現了女性的敏銳、多才多藝、以及感官(sensual)等特色。他以性慾，而不光是性別，來界定人性(男性或女性)；且認為人的性慾是構成其個體、以及人格特色的主要力量。但他的這些想法却總是用在他對男性的觀點，並認為女性的性慾是取決（強迫?）於男性——包括想像中的男性，像是他的《神聖與世俗之愛》(*Sacred and Profane Love*)（圖1、2）裏所表現的一般。

這個標題取自於同樣的女人在畫中出現兩次，一次是穿著十六世紀的服飾，一次是裸體如古代的女神❻，這個想法乃源自一古典記載：柏拉圖將天堂（Celestial）與塵世（Terrestrial）以兩個維納斯為代表，而西元前四世紀的蒲拉克西蒂利（Praxiteles）也曾雕刻過兩個維納斯，一位遮蓋有縐褶寬鬆的衣服，另一位則為如神般的裸體；斐拉斯翠特斯（Philostratus）將她們詮釋為陪侍於婚姻之神——海曼（Hymen）

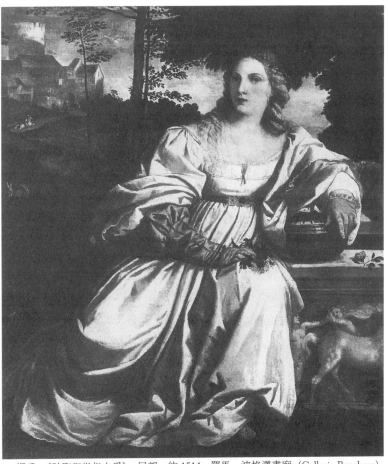

1　提香，《神聖與世俗之愛》，局部，約 1514，羅馬，波格澤畫廊（Galleria Borghese）

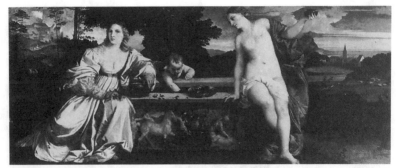

2　提香，《神聖與世俗之愛》，約 1514，羅馬，波格澤畫廊

——的宴席中「穿衣與裸體的兩位維納斯」。❼同樣一位美女，穿衣與
裸體的形象並置，在十六世紀文學中所引起的辯證是：裝飾或未加裝
飾的女人，那位比較美？（起碼佛羅倫斯派學者會選擇前者。）❽但我
們應知道，提香的畫所要表現的，主要是婚姻中實際與觀念裏的女人，
而不是探討關於美的理論。❾的確，最近的研究證明了《神聖與世俗
之愛》所表現的是委任這幅作品的夫婦，其特殊的社會與心理背景。
❿

　　石棺上以浮雕方式所畫的徽章圖案是屬於威尼斯人奧里歐（Ni-
colò Aurelio）的，這在很早以前便已被證實了；愛麗絲‧魏塞（Alice
Wethey）後來也指出，位於畫的中心位置的銀碗內，有第二個家族的
徽章圖案（圖3）。這兩個徽章圖案證實了奧里歐與帕度亞（Padua）的
蘿拉‧巴葛羅托在一五一四年的結褵。⓫新郎是典型的當地居民，年
五十三歲，自成年之後曾在多處公家機構服務四十年⓬；按一般常情，
奧里歐的新娘比他年輕，大約是二十五歲或是小一點，然與奧里歐不
同的是，蘿拉‧巴葛羅托曾與帕度亞的貴族——不是倫巴底的貴族，
薩紐多（Marino Sanudo）在日誌上可能錯載了他的原本出生——巴羅

米歐（Francesco Borromeo）❸結過婚，而後成為他的遺孀。薩紐多的誤載一直延傳至今，隱藏了關於蘿拉的這位第一任丈夫的重要資料。巴羅米歐和他的親戚們在一五〇九年曾任皇室軍職，但被威尼斯共和國指認為叛國賊❹，與他同時被捕的還包括數位他妻子娘家的親戚，像是她的舅舅、姪兒、兄弟、以及其同父異母的兄弟❺，他的父親先前也已被捕。威尼斯人似乎對這兩個顯赫的帕度亞家族帶有世仇，連婦女們——可能包括蘿拉自己——都遭到暫時的囚禁。❻除了巴羅米歐、蘿拉的舅舅、以及她的父親之外，有些人逃亡，有些被赦免。雖然我沒找到關於巴羅米歐的死亡證據，但確定他是被殺的，他死於一五一四年之前，當時的蘿拉被稱為relicta——帕度亞叛徒的寡婦。❼

貝圖奇歐・巴葛羅托（Bertuccio Bagarotto）曾是帕度亞的司法教授，一五〇九年被判罪，於廣場的廊柱上，在他妻子與孩子們的面前接受吊刑(這是一種刻意安排的，虐待、羞辱的死刑)，蘿拉因此失去父親，成為孤兒。儘管如此，當巴葛羅托過世五年後，一五一四年由總督李奧納多・羅登（Leonardo Loredan）、顧問團、與檀市（Ten）議會所組成的團體，一致贊成奧里歐娶巴葛羅托的女兒。❽這件婚姻是極不尋常的，由於她的第一任丈夫是帕度亞淪陷的共謀者、雙方親屬的行為、以及最重要的是蘿拉父親的叛國罪名，使她不配嫁給奧里歐——爾後檀市的大臣；因此，取得官方的許可而再婚是有絕對必要的；

3 提香，《神聖與世俗之愛》，局部

也許官方是基於她父親罪狀仍不確定才予以同意的——事實上，巴葛羅托死時仍是無罪的，而他的兒子經過不斷的訴訟後，於一五一九年拿回了他的恩奉——帕度亞家族事實上是忠貞的馬切斯可（Marchesco）（聖馬可的侍從），而薩紐多則沒有記錄這一點。❶提香受委任而畫這張祝賀蘿拉再婚的畫作，也許便是為了重振新娘娘家的聲望。

《神聖與世俗之愛》裏所描繪的，除了奧里歐與巴葛羅托的家徽之外，還有許多帶有婚姻含意的物件。其中格外引人注目的便是代表所謂「世俗之愛」的衣服，這是威尼斯（以及帕度亞）新娘的傳統裝扮：白色的袍子、腰帶、手套、玫瑰、桃金孃花圈(myrtus coniugalis)、以及披肩的長髮。❷這是蘿拉‧巴葛羅托的第二次結婚，從她的嫁妝中所記載的第一項「白色緞質結婚禮服」❸推斷，她可能穿過兩次這樣的禮服——很可能是同一件。新娘的白色禮服有紅色的袖子，紅色也代表文藝復興的威尼斯新娘的顏色，或許刻意地代表著她的寡婦之身❹（她的禮服內襯裙也鑲有紅色的邊）。她用手遮住一旁的容器，這容器曾困惑著美術史學家們，但從這裏可被解釋為十六世紀的威尼斯新娘用以存放結婚禮物的銀器。❺

然而，若提香寫實地摹繪了那個年代的新娘禮物與禮服，那麼他也忠實描繪了畫中的主角嗎？不論蘿拉‧巴葛羅托的長相如何，但如此理想化了的美女實在很難讓人相信是寫實描繪的❻；畫中女人的面貌與身體是提香畫派的一貫表現手法，像是帕度亞壁畫上的貞節之母，以及花神弗羅拉——也許她便是代表著她們，却與提香在《胥亞瓦納》（La Schiavona）（圖4）裏所描繪的世俗女子是極不相同的。還有另一個理由可證明《神聖與世俗之愛》裏的女人不是新娘自己，畫中的主角出現兩次，一次是新娘裝扮，一次是如初生時般裸體，代表著同一

4 提香，《胥亞瓦納》，約 1510，倫敦，國家畫廊

位蘿拉・巴葛羅托，然而這樣的裸體表現，即使是私人委任的作品，也不可能為十六世紀的威尼斯傳統習俗所容許。❷但是，若畫像裏的人長得不一樣，若是個體不是以面貌來辨認，提香又是怎麼表現出他的女人的個體性呢？答案是，蘿拉・巴葛羅托在此所扮演的角色是具有生殖能力的已婚女性。女性的身分必然都是習慣性地由家族來決定——她們先是女兒，然後妻子，最後變成寡婦❷；儘管提香重複了文藝復興的習俗，他仍為女性塑造出一股新的尊嚴與能力，並敬畏女性的生育能力。婚姻是唯一能使女性發揮生育能力——對家庭、社會的福祉來說，這是最重要的意義——的合法途徑，男性則為其理所當然的主使者，但提香在此却將女性的生育從這種普遍的觀念中解放出來。

幾乎所有的詮釋都認爲提香所畫的裸女手中拿著燈，比穿了衣服的女人帶有更深的隱喻。且不論這個燈所代表的實際含意爲何，它在此意味著高貴與頌讚，就像是提香的人物習慣被稱爲「神聖之愛」（Celestial Love）一般。這個裸女讓人聯想到索多瑪（Sodoma〔Giovanni Antonio Bazzi〕）於一五〇四年所畫、銘刻有CELESTES和STINSI TERENAS的作品（圖5）。畫中裸著胸，戴著頭盔的「神聖之愛」熄滅了代表世俗之愛的火焰（由小枝子燃燒的火焰），却以細燭點燃銅罐裏代表神聖之愛的火❷❼；在此所燃燒起的烈火，便是提香所謂夫妻之愛的寓言。一般觀點來看，愛的火花是由眼睛所散發出去的，裸女手中的燈點燃愛的火焰，如《情慾書》（Hypnerotomachia）中所說「古金屬盆裏的火開始燃燒……〔即是〕愛。」❷❽同時，裸女身上的紅色綴褶，在色彩或形式安排上都帶有相同的含意。

　　不論是提香的或是傳統繪畫的表現，都清楚地呈現了裸女的神聖與崇高，而提香在此所描繪的裸女則更是嫻靜高雅。她的性特徵由白色的綴褶布所遮掩著，一點也不帶有賣弄風情的意味；再者，她的雙腿緊靠，不像吉奧喬尼的《裸男》（Male Nude）（圖6）般雙腿叉開，也刻意地不像新娘般雙腿劈開。她的身體修長苗條、理想化、而且是形而上的，與新娘的成對比；她轉身看向另一方，沒有注視觀者，其純眞的形象不帶任何猥褻之情，而絕美的古典氣質表現了觀念中的完美人物。她手裏的燈具有古典風味，而描繪著精緻浮雕的石棺也呈現出歷史感，以襯托著新娘的當代意味。這是否表示了兩個不同時期的的女人？還是以兩種裝扮代表一個女人的兩個面？當然了，在祝婚歌詞裏，新娘是被歌頌爲維納斯的雙胞胎姊妹，像女神般爲愛神所注目。❷❾將所愛的人擬喻爲維納斯是極爲普通的，而提香在此所畫的雙胞胎

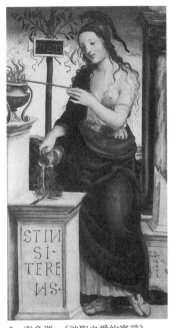

5　索多瑪，《神聖之愛的寓言》
　　（*Allegory of Celestial Love*），約
　　1504，西耶那，Monte dei Paschi
　　di Siena, Raccolta Chigi Saraceni

6　扎內提（Antonio Maria Zanetti）仿吉奧喬
　　尼的《裸男》，銅版畫，威尼斯，可爾美
　　術館（Museo Correr）

女人是維納斯以及代表著維納斯的新娘。兩位長相相似的人，視覺傳統上所代表的，是此人在不同時刻，或是情景和身分的描繪。（像是黎卓〔Antonio Rizzo〕為總督尼可羅・特朗〔Nicolò Tron〕所做的紀念碑，便同時呈現了他的生前與死後，提香受到此深刻的影響。）❸⓿我以為這是提香在《神聖與世俗之愛》所刻意表現的。紅色與白色的重複出現，以及不同表徵的並置，似乎為了分辨這兩個女人新娘以及妻子的特性，新娘是頭戴桃金孃做的桂冠，手中握著維納斯的玫瑰與丈夫所賜予的結婚禮物；而妻子是裸體且貞節的，她面對著新娘，好比勸說自己要看向手中象徵著神聖之愛的燈座。也許如人文學家比考羅米

尼（Alessandro Piccolomini）所說的，她頌揚著對丈夫的恭敬而非卑屈的愛。❸或者是更老式的西蕊比那（Frate Cherubino de Siena）的說法，她表現了對丈夫深摯的愛。❷

人物背後的景致所表現的內容和形象，似乎也與新娘以及妻子的角色相互呼應。就在裸女所持的燈下，一兩個獵人與他們的狗正在追趕一隻兔子；附近有牧羊人在看管羊羣，以及戀人在擁抱；更遠一點的湖畔有一些房子與鐘塔矗立的教堂。文藝復興的威尼斯風景一定都會有這一類的景物與建築，但景物在這裏却顯得特別的調和：在教堂的庇護下，只有具有安全感的深摯的愛，而沒有情色的慾望。同樣地，在新娘的背後，兩隻帶有明顯地象徵意義的特大號兔子則隱喻著新娘的生育能力，以及對繁衍後代的期許。❸再後面一點，有一騎馬的人與一羣行走的人正進入城門，其後的遠方突起了一個圓塔。這個有設防的城市也許表示著，婚姻是由（女性的）貞節所建立的社會制度。

蘿拉・巴葛羅托曾結過婚，也當過寡婦，有過性經驗但也必須保持（不可能再有的）貞節，這種矛盾的雙重標準是所有寡婦都有的經驗。然而，因她父親死於不榮譽的事件，如此的矛盾情節在她身上又顯得更爲沉重。誰能夠保護失怙的寡婦呢？蘿拉的家族只剩一位兄弟能夠替代父親、叔伯、或是丈夫的身分來替她作主——但當她要結婚時，她兄弟自己的政治立場都還搖擺不定，更沒有能力替她作主。提香在畫中強調了蘿拉的女人氣質——不只是她的性特徵，還包括她的生育能力，但似乎沒有表現出她的貞節（除了手套與背景的鐘塔所代表的貞節象徵之外）。❸文藝復興的人認爲新娘所代表的便是貞節，所有當時的文篇都記載著這個美德的必要性。因此從十六世紀的觀點來看這位新娘，我們可知提香非常重視貞節與生育在新娘身上的並存，

而非對立性。爲了能夠延續家族，她必同時是純眞且具有生育能力的，像是聖母瑪利亞與夏娃的組合。和文藝復興的人一樣，提香也了解女性這種二分法的重要性，並試圖將這兩個不同的特色調和於作品中。首先，在表現新娘禮服的綴褶與布紋時，將生育能力特別地凸顯於她性感的身體。米開蘭基羅在一五〇七年寫給波隆納貴婦人的十四行詩中曾說，當男性觀賞者看到美麗的女人時，會羨慕她的衣服能夠「碰觸她的胸部」，其腰帶能夠緊握她的腰：「那是我所想永遠抱住的地方！」❸而這麼性感的服飾剪裁對新娘的形象來說，也是頗具革命性的，就像是巴馬（Vecchio Palma）於一五一五年在維也納所畫的（圖7）一樣。早先與當時的文學作品裏，都要丈夫克制對妻子的感情。❸舉例來說，

7　巴馬，《綠衣女郎》
　（*Woman in Green*），約
　1515，維也納，藝術史
　博物館（Kunsthistoris-
　ches Museum, Gemäl-
　degalerie）

在比考羅米尼所撰寫貴族生活的第一版裏，便建議他的教子將慾望與熱情留給婚外情婦；但在一五六〇年於威尼斯所修訂的第二版裏，他却鼓勵婚姻的忠誠，並讚揚婚姻中的性愛，他說：「能愛的時候必須要好好的愛。」❸提香似乎預測到了這種改變：丈夫所愛的是自己的妻子，而妻子的性與人格是一體的。

提香在此以誇張的方式，表現新娘的性是同等於其女性特質的。先前提香在一五〇九年爲特得斯奇（Fondaco dei Tedeschi）所繪製，一般稱爲《茱迪斯》（Judith）的作品裏，或許受到米開蘭基羅在西斯汀教堂的天花板壁畫所表現的人物坐姿，也表現出了人物不自然的矯作（contrapposto）坐姿。❸若眞如此，提香更是情色化了米氏所表現的駭人（terribilità）的陽剛之氣，而描繪出與米氏不同但一樣具有說服力的女性觀。將女性的力量具體化於肉體上的表現，與新娘的眼神所散發出的神情不謀而合；現代的研究認爲她這樣的直視觀者，旣不會過於張狂也不會流於柔順。的確，她要我們去想像這幅畫原本的觀賞者——她的丈夫；在主動的男性觀者眼裏，她並不是被動的角色。相反地，文藝復興的人認爲這樣的眼神所代表的是回應，其所傳達的是最爲重要也是最高境界的愛。自古以來，無數的作家便已視眼睛爲靈魂之窗，而不論是男性或是女性的眼睛，其視覺都是最崇高的感覺。畫裏的新娘看著她的丈夫，好比他就站在前面一般，她允諾著夫妻之愛與心靈的交合——以她的身體、禮服與姿態作爲滿足性慾的媒介。

提香將裸女放置在新娘的右邊，暗示著新娘將脫去衣服，以激起觀者的慾望，並凸顯了（或是抒解了?）性的張力❸；裸女轉頭看向新娘，其動作意味著與新娘之間的關係是同時存在，而不是連續性的。也許這兩個女人的並存——此完美的構圖——是暗示著神聖的婚姻是

取決於性，其目的是生育小孩。❹（值得注意的是，至少在理論上，只有婚姻中的男女性交能夠被饒恕，因爲這是爲了繁衍後代的目的。❹）婚姻首先要被公開認可，新娘也要被大家看過——實際上觀看她的是她丈夫、以及他的家族朋友們，這是社會對婚姻所要求的條件，之後經過非常隱密的圓房之後，婚姻才能夠合法化。❹而在此，裸女則看著在公眾之前成爲新娘的自己，決定爲自己而不是爲社會大眾而結婚❹；她以手中燃燒的燈，將塵世間的性愛昇華至神聖的婚姻與生育。於是，同一個女人實現了婚姻中的兩個階段。❹

教堂規定結婚的必要程序——訂婚、公證與完婚，但有一項條件是必要，而教堂法律沒有規定的，即新娘的嫁妝。❹當蘿拉失去父親與第一任丈夫時，威尼斯共和國查封了帕度亞叛徒的財產，也同時沒收了他們的妻子們的嫁妝❹，因丈夫是唯一能夠使用妻子嫁妝的人。之後，爲了維持法律與習俗，檀市的議會在一五一〇年判決歸還帕度亞叛徒遺孀們的嫁妝。而蘿拉則在四年後，一五一四年才拿回她的嫁妝❹，從她第二任丈夫於一五一四年五月十六日——她再婚的前一天——的記載中得知❹，嫁妝包括白色的新娘禮服、珠寶、以及相當多的地產，詳載其總值是2,100達卡金幣。（就算是貴族也會覬覦這些土地，更何況對公民來說，這個嫁妝更是非常的豐厚。）奧里歐已因準備他兩個妹妹的嫁妝而兩袖清風，他與弟弟一同住在一個租金一年兩個達卡金幣的房子，簡直窮得沒法結婚（但他還是有一個私生的兒子），最後他還是在五十五歲左右結婚，因妻子豐厚的嫁妝而成爲富有的人。❹我們不知道他是否替她贖回嫁妝，也不知他是否因此與她結婚，但從提香的畫證實著她允諾，也許也堅持著這個婚姻。

一般的結婚畫像都是凸顯著夫婦二人，而不光是女性而已，像是

洛托（Lorenzo Lotto）為馬西立歐（Marsilio）的婚禮而畫的，便表現了夫婦之間接受與給予的姿態（其中還有丘比特作媒介）（圖8）⓾；但提香在《神聖與世俗之愛》中所畫的兩個女主角却驚人地突破了這個傳統。其中約定與公證（不同於私奔行為）也是提香所要明顯表達的附帶內容；而事實上，這位新娘銳利的眼光就像是她對婚姻的約定——蘿拉·巴葛羅托，這位寡婦與孤女掙脫了父母以及經濟上的束縛，對這項婚約的堅持。

　　畫中當然也有一位男性，只不過他是個小男孩，丘比特在此不論是比例，或任何方面都是附屬於兩個女人的，他正專注地在攪動噴泉裏的水，好似與畫裏的其他人或是觀者都沒有直接的關係——然而他

8　洛托，《馬西立歐和他的妻子》（*Messer Marsilio and His Wife*），1523，馬德里，普拉多美術館（Prado）

的動作與新娘以及在畫面上沒有出現的新郎都是有關的。這個小天使攪動著帶有古老石棺造型之噴泉裏的水，使水濺在新郎的家族勳章上，隱喻著蘿拉枯竭的寡婦生涯將因再婚而變爲多產肥沃。由這位小男性攪拌而溢出的水，多少都象徵著男性的射精，或是較常所代表的排尿，好比是蒂‧法西諾（Bartolomeo di Frusino）所畫的《產盤》（Desco da parto）（圖9）裏，小便中的孩童代表著一切誘惑呻吟的終結，而畫上的獻詞則表達了豐富多產之意。

因異性愛而生產，其更爲明顯的例子是洛托所畫的結婚畫像（圖10）❺❶，現由大都會博物館收藏。畫中明確完整地描述此相同的意念，丘比特睨視著維納斯而一面小便或是射精，他小心翼翼地將此液體瞄準著結婚用的花環。洛托的這幅作品可能是柏加摩（Bergamo）的當地人所委託製作的，因爲這麼坦率而毫不保留的表現方式，絕不是威尼斯貴族及公民對於婚姻的態度。洛托將這位新娘的特性還原到她的生育功能；而提香却革命性地強調了女人的主體性與她的情慾，在畫中將女人從生物性的限制中解放出來。

提香並不亞於洛托，也表現了許多情色意義，但他所畫婚禮中的維納斯是強而有力，且爲主要的衍生力量，而男性在她所演出的劇中可以是無數，而非單一的。如此視覺化的人類情慾，不僅得不到醫學和哲學上的認可，更別提來自神學家的許可。且不論他們多麼排斥洛托的黃色圖像，也起碼能從畫裏直接認知到，女性是給男性精子著床的地方。但提香對於如此的一般觀念，却是只在畫中將新娘的世系紋章畫入碗裏，而將新郎的世系紋章畫在接近噴水口之處——固然這無疑地代表著接納巴葛羅托家族之意；但，紋章的權威性對這兩位不凡的女子又有什麼重要呢？在她們中間的丘比特攪動池裏的水，水濺到

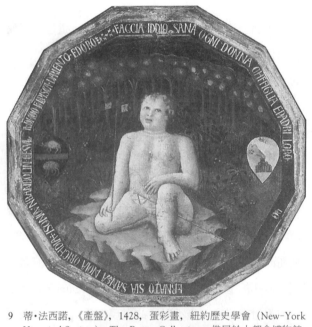

9　蒂·法西諾，《產盤》，1428，蛋彩畫，紐約歷史學會（New-York Historical Society），The Bryan Collection，借展於大都會博物館

10　洛托，《維納斯與丘比特》（Venus and Cupid），約 1520，紐約，大都會博物館，1986 年 Mrs. Charles Wrightsman 捐贈

外面而滋潤著玫瑰花──傳統上結婚所用的花，也是維納斯的最愛；這與洛托畫裏無可名狀且淘氣的小便天使相比，更是彰顯出了女性的主動角色。不只是畫中的女性出現了兩次，而且其中男性的角色也被貶為小男孩，還透露著隱喻為男性的愛神丘比特，正被慫恿著去潤養維納斯的花朵。

奧里歐在結婚時，其經濟能力還無法負擔這幅畫，只能由蘿拉‧巴葛羅托的嫁妝來支付，那麼蘿拉是否為這幅畫的委任者？還是這對新人一同委任提香的？奧里歐是有學問的人──根據珊索維諾（Francesco Sansovino）的說法，是「博學之士」，他也應該對這幅畫提出許多自己的意見。❷但無論如何，《神聖與世俗之愛》的主旨是，新娘對這個婚姻的允諾──以及對提香作品的委任──和她在這個婚姻裏的優勢地位（優越感?）。她在這個婚姻裏確是佔有優勢的，從奧里歐的親筆遺囑中得知，他對妻子非常地關懷與包容，雖然他也像大多數的丈夫們一樣認為，若是她願意在他死後守寡，他會對她更好。❸在第一任丈夫與父親死後，以及其他家族的男性被放逐之後，蘿拉‧巴葛羅托早已被迫決定自己的命運。她不尋常的經驗，加上富裕的經濟狀況，影響著奧里歐對她的態度；對他來說，她是「審慎且聰明」的，並且非常知道怎麼度過「人世間的逆境」。❹

提香所畫的結婚圖與文藝復興的傳統極不相同，那些傳統的畫都將結婚描繪為男性之間所協商的交換財產，以及像薩賓族的女人被強姦──這是人類社會學裏典型的新娘──一般作為婚姻的認可。❺也許提香在所畫的浮雕上──模仿古老的圖像──已表現了那個事件，或是十二個瑪麗神話故事的威尼斯式變體，也或者是由左邊的石柱上所喚起的關於性的古老議題。也許這個圖像表現著情色的放逐（或是

懲罰），因為在頌揚著新娘、並表現著婚姻中神聖之愛的裸女身上，應該看不到情色的。就像索多瑪所畫的莎莉絲特斯（Celestes）一樣（圖5），提香畫的神聖之愛也會熄滅了低俗的情色本能；但這個浮雕却提醒著我們，不論是真實或是虛假的愛（或是性）與暴力，其與西方社會都有密切的關係，就像是以鞭打作為性的入門的古老傳說❺❻，逗鬧與假扮戰爭的文藝復興婚禮❺❼，或是嫁妝箱上所畫的暴力主題。❺❽也許新娘主觀或是客觀的意見，也參與了提香所畫的結婚圖，使他畫出這麼具有革命性的女人。但無論如何，提香的《神聖與世俗之愛》藝術作品向我們引介一位新女性，她獨立、「審慎且聰明」，如奧里歐所說的，蘿拉是充滿愛的妻子、母親以及繼母──並且具有非凡能力應對「人世間的逆境」，她是決定自己命運的主人翁。

這篇文章是根據「提香五百週年」之文件而撰，此座談會由視覺藝術高等研究中心（Center for Advanced Study in the Visual Arts）贊助舉辦，華盛頓國家畫廊，1990年。此版本經作者修訂過。增訂版包括許多新增資源及材料，將出現在《藝術史研究》（*Studies in the History of Art*, Washington, D. C.: National Gallery of Art, 1993）。1991年蘿娜‧高芬版權所有。經作者及國家畫廊同意轉載。

❶見Michel Foucault, *The History of Sexuality*, vol. 1: *An Introduction*, trans. Robert Hurley (New York, 1978); Natalie Zemon Davis, "'Women's History' in Transition: The European Case," *Feminist Studies* 3 (1976): 83-103; Joan Wallach Scott, "Gender: A Useful Category of Historical Analysis" (1986), 於同書中, *Gender and the Politics of History* (New York, 1988), pp. 53-67; 以及Gayle Rubin 如以下註解所引錄的。

❷"Thinking Sex: Notes for a Radical Theory of the Politics of Sexuality," in *Pleasure and Danger: Exploring Female Sexuality*, ed. Carole S. Vance (Boston, 1984), pp. 276-77.

❸關於新柏拉圖主義的詮釋, 特別見Otto J. Brendel, "The Interpretation of the Holkham *Venus*, "*Art Bulletin* 28 (1946):65-75; 與同書中Erwin Panofsky, "The Neoplatonic Movement in Florence and North Italy (Bandinelli and Titian)", *Studies in Iconology: Humanistic Themes in the Art of the Renaissance* (1939) (New York: Harper Torchbooks, 1962), pp. 129-70. 關於提香所畫的女人, 只不過是挑逗人心的溫和情色作品, 則見Daniel Arasse, *Tiziano, Venere d'Urbino* (Hermia, 8 [Venice, 1986]); Carlo Ginzburg, "Tiziano, Ovidio e i codici della figurazione erotica del Cinquecento," in *Tiziano e Venezia* (1976) (Vicenza, 1980), pp 125-35; Charles Hope, "Problems of Interpretation in Titian's Erotic Paintings," in *Tiziano e Venezia*, pp. 111-24. 又見Elizabeth Cropper, "The Beauty of Woman: Problems in the Rhetoric of Renaissance Portraiture," in *Rewriting the Renaissance: The Discourses of Sexual Difference in Early Modern Europe*, ed. Margaret W. Ferguson, Maureen Quilligan, and Nancy J. Vickers (Chicago, 1986), pp. 175-90, 355-59; and Goffen,

"Renaissance Dreams," *Renaissance Quarterly* 40 (1987): 684-86, 691-97.

❹這一類的評論與電影有密切關係──比如，Laura Mulvey, "Visual Pleasure and Narrative Cinema," in *Feminism and Film Theory*, ed. Constance Penley (New York and London, 1988), pp. 57-68, esp. 62ff., on "Woman as Image, Man as Bearer of the Look." 關於各項十五世紀早期藝術中男性／主動／觀者與女性／被動／對象的觀點，則見本書第2章Patricia Simons, "Women in Frames: The Gaze, the Eye, the Profile in Renaissance Portraiture," *History Workshop* 25 (1988): 4-30; ch. 2. 關於威尼斯畫像中所謂的肉體與情感，見Mary Rogers, "Sonnets on Female Portraits from Renaissance North Italy," *Word and Image* 2 (1986): 291-305; 以及同書中的"The Decorum of Women's Beauty: Trissino, Firenzuola, Luigini and the Representation of Women in Sixteenth-Century Painting," *Renaissance Studies* 2 (1988): 47-88.

❺視淫（佛洛伊德謂看是一種樂趣）可能是盲目崇拜，而偷窺則與性虐待狂有關，二者的差距見Mulvey, "Visual Pleasure," pp. 59, 64. 關於形象的魔力，則見Goffen, "*Nostra Conversatio in Caelis Est*: Observations on the *Sacra Conversazione* in the Trecento," *Art Bulletin* 61 (1979): 220-21. 包括參考書目；Richard C. Trexler, "Florentine Religious Experience: The Sacred Image," *Studies in the Renaissance* 19 (1972): 7-41.

❻這幅作品在一六一三年首次被討論於"Beltà disadorna e Beltà ornate"；較為人知的 "Amor sacro e profano" 似已用在Vasi, *Itinéraire* (Rome, 1973)。關於此篇以及其他早期的參考書目，則見Maria Luisa Ricciardi, "*L'amor sacro e profano*: Un ulteriore tentativo di sciogliere l'enigma,"

Notizie di Palazzo Albani 15 (1986): 38-43.

❼關於蒲拉克西蒂利，參考Pliny, *Historia naturalis* 36: 20; 以及Panofsky, "Neoplatonic Movement," p. 153. 關於 Philostratus, *Imagines* I, 2, 則參考Edgar Wind, *Bellini's Feast of the Gods: A Study in Venetian Humanism* (Cambridge, Mass., 1948), p. 47. Alessandro Piccolomini, *Della institutione morale, libri* XII (Venice: Giordano Ziletti, 1560), pp. 429ff., 分析了柏拉圖對於天堂與塵世的兩位維納斯觀點。要注意的一點是，蒲拉克西蒂利在兩個雕塑中同樣地表現了女神，而柏拉圖則劃清兩者的區別。提香所畫的兩位女性在前面所提文中的註❷有所解釋。

❽Firenzuola的代言人Celso說有時候穿著衣服要比裸體來得美，Agnolo Firenzuola, *Le bellezze, le lodi, gli amori, e i costumi delle donne, con lo disacciamento delle lettere* (1541, 1544) (Venice: Barezzo Barezzi, 1622), p. 15. 又見James V. Mirollo, *Mannerism and Renaissance Poetry: Concept, Mode, Inner Design* (New Haven, Conn., and London, 1984), p. 138.

❾見Ricciardi, *"L'amor sacro e profano"*; Giles Robertson, "Honour, Love and Truth, An Alternative Reading of Titian's *Sacred and Profane Love*," *Renaissance Studies* 2 (1988): 268-79; and Edward Fry, "In Detail: Titian's *Sacred and Profane Love*," *Portfolio* 1 (Oct./Nov. 1979): 34-39 (感謝Professor Wendy Stedman Sheard提供我這些資料)。雖然這些資料的結論與我的極為不同（我的結論部分是根據最新發現的檔案資料），但它們都提到了這幅畫與奧里歐的婚姻二者之間的關係。

❿關於這些資料的部分轉譯，以及奧里歐的遺囑翻譯，請參考我所撰寫的*Studies in the History of Art*。

⓫關於奧里歐的徽章圖案（上方有藍色底的側面前半身獅

子，以及下方有金色底的藍色緞帶的圖像），參考Umberto Gnoli, "L'Amor sacro e profano," *Rassegna d'arte* 2 (1902): 155-59. 關於巴葛羅托家族的徽章圖案，則見 Harold E. Wethey, *The Paintings of Titian: Complete Edition*, vol. 3, *The Mythological and Historical Paintings* (London, 1975), pp. 22, 177:「銀色的底色襯著三槓藍色的條紋」（相片中不容易辨認出）。

⓬關於奧里歐以及他的社會地位，參考Mary Frances Neff 的加州大學博士論文，"Chancellery Secretaries in Venetian Politics and Society, 1480-1533."奧里歐自一四七六年開始擔任投票職務（Venice, Archivio di Stato [ASV], Collegio, Notatorio, reg. 12, c. 43），他必定是在一四六四年以前出生的，如此才能符合勝任這個職務的年紀。他後來擔任總大臣，但被強迫辭職（參考註⓹）。

⓭我根據她實際上沒有當過多久的寡婦，來推算她的年紀，部分因爲她在一五〇九年還沒有生小孩，而在一五二七年生了第二個也是最小的兒子，取名爲Antonio，以紀念奧里歐的兄弟；再者，巴羅米歐的名字沒有出現在一五〇七至〇八年的課稅記錄上，也證明了他還未成年，還依附在他父親Antonio的監護之下，Padua, Archivio di Stato, Estimo, Busta 35, 202-208v. 關於她第一任丈夫的錯誤指證，則參考Marino Sanudo, *Diarii*, vol. 18 (Venice, 1887), ed. Federico Stefani et al., col. 199.

⓮薩紐多從未提過巴羅米歐與蘿拉・巴葛羅托之間的關係，但有記錄他的叛國行爲，參考*Diarii*, vol. 8 (Venice, 1882), ed. Nicolò Barozzi, cols. 152, 261-62, 550-51（7月24日發出巴羅米歐的拘捕令），以及同上書，col. 9 (Venice, 1883), ed. Stefani, cols. 16, 56. 巴羅米歐大約死於一五〇九年八月十四日之後，這天他出現在敵軍陣營中。帕度亞的巴羅米歐是米蘭的顯赫家族的一支，參考

Giuseppe Vedova, *Biografia degli scrittori padovani* (Padua, 1832-36) vol. 1, p. 141.

❶Sanudo, vol. 8, cols, 152, 170, 241, 243-44, 533, 542, 550 -51; 同上，vol. 9, cols. 73, 116, 295, 353; 同上，vol. 17 (Venice, 1886), ed. Stefani et al., col. 370; Roberto Abbon danza, "Bagarotti, Bertuccio," in *Dizionario biografico degli italiani* vol. 5 (Rome, 1963), pp. 169-70; 以及Emmanuele Antonio Cicogna, *Delle inscrizioni veneziane*, vol. 6/1 (Venice, 1853; rpt. Bologna, 1970), pp. 241-45.

❶ASV, Consiglio de' X, Reg. 1, Criminale, 1509, 125v. 關於當時巴葛羅托的束髮刑罰和死刑，以及對其家族的嚴厲刑罰，則參考Luigi da Porto, *Lettere storiche scritte dall'anno MCIX al MDXII* (Venice, 1832), pp. 127-35. N.B. 參考 Antonio Bonardi, "I Padovani ribelli alla Republica di Venezia (a. 1500-1530). Studio storico con Appendici di documenti inediti," *Miscellanea di storia veneta della R. Dep. Veneta di Storia Patria* 49 (1902) [=ser. 2, vol. 8]: 303 -614.

❶ASV, Consiglio de' Capi de' X, Misto, Registro 36, 1513 -1514, 80, dated 5 January 1513 Venetian style——i.e., modern 1514.

❶Sanudo, vol. 18, col. 199.

❶Sanudo, vol. 26 (Venice, 1889), ed. Stefani et al., col. 378, 19 January 1518 Venetian style (i.e., 1519).

❷關於植物方面，參考Edgar Wind, *Pagan Mysteries in the Renaissance* (New Haven, Conn., and London, 1958), p. 123. 關於威尼斯新娘所用的色彩與髮型，則參考Frances- co Sansovino, *Delle cose notabili* (Venice, 1561); 同書中，*Venezia città nobilissima* (Venice, 1663), p. 401; 以及 Jacopo Morelli, "Delle solennità e pompe nuziali già usate

presso li veneziani" (1793), 同書中, *Operetto*, vol. 1 (Venice 1820), pp. 148, 150.

㉑ASV, Consiglio de'X, Misc. Codici: "unam vestem muliebrem rasi albi."

㉒參考Morelli, p. 147. Hans Ost, "Tizians 'Himmlische und irdische Liebe,'" *Wallraf-Richartz-Jahrbuch* 41 (1980): 101; and Wethey, vol. 3, p. 21. 紅色帶有許多象徵意義，也與新娘的裸體有關。

㉓Sanudo, vol. 37, cols. 445, 456; 也參考Stella Mary Newton, *The Dress of the Venetians, 1495-1525* (Alder-shot, England, and Brookfield, Vt., 1988), p. 111.

㉔Hope, *Titian* (London, 1980), pp. 34-37, 隨之而來的有 Rogers, "Sonnets" and "Decorum."

㉕這樣的繪畫作品通常是展示在臥室或來賓接待室——舉例來說，根據Marc'Antonio Michiel在一五三二年所記錄的，Savoldo所畫側臥的裸體像便懸掛在Andrea Odoni的私人房間，位於床舖上方的牆壁；*Notizia di opere di disegno*, ed. Jacopo Morelli (Venice, 1800), p. 62. 如此可有利於推斷，《神聖與世俗之愛》也是高掛於牆上的。

㉖提香的擁護者道爾奇所寫的文中提到，就像在標題裏一樣的清楚，[*I saggi*] *Ammaestramenti, che appartengono alla honorevole, e virtuosa vita virginale, maritale, e vedovile* (rpt. Venice: Barezzo Barezzi, 1622). 同樣在奧里歐親筆所寫的遺囑中，也稱蘿拉·巴葛羅托為他的妻子，但他沒有用過她的姓名。

㉗關於索多瑪所畫的*Allegory of Celestial Love*，參考Roberto Bartalini, *Domenico Beccafumi e il suo tempo* (1990年在米蘭展覽的畫冊), pp. 242-43. 基督之愛——即博愛——習慣上也以燈及紅色來表現，而索多瑪所畫*Celestial Love*的外面也以紅色來表現。在一般有關博愛的形象裏，火焰

所代表的是上帝的愛。

㉘*Hypnerotomachia Poliphili*, 引用於Bartalini, 同上。

㉙參考Ost引用在 "Tizians" 的Statius與Claudian的祝婚歌詞, pp. 87-104.

㉚Goffen, *Piety and Patronage in Renaissance Venice: Bellini, Titian, and the Franciscans* (New Haven, Conn., and London, 1986), p. 87.

㉛*Institutione morale*, pp. 497-98, 505.

㉜Frate Cherubino da Siena, *Regole della vita matrimoniale* (ca. 1450-81), ed. Francesco Zambrini and Carlo Negroni (Bologna, 1858), pp. 26, 27, 引自 Saint Paul on "cordial love."

㉝Ost, "Tizians," pp. 87-104, 其中說明了Statius也用兔子來象徵繁衍力。關於結婚所用的裝飾品上, 生育能力的形象, 則參考Andrew C. Minor and Bonner Mitchell, *A Renaissance Entertainment, Festivities for the Marriage of Cosimo I, Duke of Florence, in 1539* (Columbia, Mo., 1968), p. 74. 巴葛羅托和奧里歐育有兩個孩子, Giulia與Antonio, 蘿拉‧巴葛羅托也是奧里歐所私生的兒子的繼母, 但對他相當慈愛。關於奧里歐親筆所寫的遺囑, 請參考我所抄寫與翻譯於*Studies in the History of Art*的資料。

㉞女人的手套可以是慾望的焦點與佔有的標誌, 但也是「貞節與肌膚的防護」。參考Mirollo, *Mannerism and Renaissance Poetry*, pp. 127-30, 其中以佩脫拉克的說法解釋這幅作品。

㉟Rogers所節錄, "Decorum," p. 59.

㊱根據Saints Augustine and Jerome, 丈夫若是對他妻子的愛比對上帝的還要深, 那便是通姦。參考Jean-Louis Flandrin, "Sex in Married Life in the Early Middle Ages: The Church's Teaching and Behavioural Reality" (1982), in

Western Sexuality, Practice and Precept in Past and Present Times, ed. Philippe Ariès and André Béjin, trans. Anthony Forster (series Family, Sexuality, and Social Relations in Past Times [Oxford and New York, 1985]), pp. 121-23. N.B. 同樣地，Francesco Barbaro認爲男人的孩子的媽並不是他的娼妓，所以不能給她太多的愛，參考Margaret L. King, "Caldiera and the Barbaros on Marriage and the Family: Humanist Reflections of Venetian Realities," *Journal of Medieval and Renaissance Studies* 6 (1976): 19-50.

❸❼ *Della institutione morale*, p. 445. 關於第一版裏相反的建議，*De la institutione di tutta la vita de l'huomo nato nobile e in città libera...* (Venice, Hieronumum Scrotum, 1542; rpt. 1543). 也參考Alessandra Del Fante, "Amore, famiglia e matrimonio nell' 'Institutione' di Alessandro Piccolomini," *Nuova rivista storica* 68 (1984): 511-26, esp. 520-21. 關於十五世紀對女人的態度越發正面發展，則參考Stanley Chojnacki, "The Power of Love: Wives and Husbands in Late Medieval Venice," in *Women and Power in the Middle Ages*, ed. Mary Erler and Maryanne Kowalski (Athens, Ga., and London, 1988), pp. 126-48. N.B. 其中提到在Veneto與Liguria的女人，比義大利任何地方的女人有更多的自由，參考Evelina Rinaldi, "La donna negli statuti del comune di Forli, sec. XIV," *Studi storici* 18 (1909): 185, 以及Guido Ruggiero, *The Boundaries of Eros: Sex Crime and Sexuality in Renaissance Venice* (New York and Oxford, 1985, pp. 163-65). 關於十六世紀威尼斯的女性主義，則參考Patricia Labalme, "Venetian Women on Women: Three Early Modern Feminists," *Archivio veneto* 152 (1981): 81-109, 以及Constance Jordan, *Renaissance Feminism: Literary Texts and Political Models* (Ithaca, N.Y.,

and London, 1990), pp. 138-72 and passim.

㊳Johannes Wilde指出提香的作品與米開蘭基羅一五一○年所畫的*Ezekiel*有關，*Venetian Art from Bellini to Titian* (Oxford, 1974), p. 131; 也參考Creighton Gilbert, "Some Findings on Early Works of Titian," *Art Bulletin* 62 (1980): 36-75, esp. 45.

㊴也參考Rogers, "Decorum," p. 66. 但她所暗示從處女到新娘的過程，是不正確的。蘿拉‧巴葛羅托這位寡婦在嫁給奧里歐時，當然已不是處女。好比裸女將我們的注意力拉回到新娘身上一般，這「過程」是循環，而不是直線進行。

㊵關於人文主義者所做的詮釋，參考King, "Caldiera and the Barbaros," p. 32 and passim.

㊶將性交視為夫妻之間愛的表現，參考Flandrin, "Sex in Married Life," pp. 114-29. 傳統上神學家將性交作為兩種解釋：生育小孩與履行婚約的承諾；但十三世紀之後，他們又加上了第三種解釋：夫妻間的性交是用以除去對方的淫念（同上，頁115）。直到十六世紀丈夫與妻子沒有特別目的的性交，才被認為是無罪——當然了，這麼久以來生育仍被認為是性關係的主要目的。

㊷教皇Alexander III在他的指令*Veniens ad Nos*中強調「現在的承諾」的必要性，由雙方約定使婚姻生效。而只有在性交後的婚姻才是永恆的「未來的承諾」。訂婚（約定）與結婚（圓房）之間有所區別，先前的預備步驟在結婚的過程裏，是與宗教法律結合在一起的。參考*Law, Sex, and Christian Society in Medieval Europe* (Chicago and London, 1987), pp. 334, 345; 以及Beatrice Gottlieb, "The Meaning of Clandestine Marriage," in *Family and Sexuality in French History*, ed. Robert Wheaton and Tamara K. Hareven (Philadelphia, 1980), pp. 49-83.

❹❸但新娘似乎沒有注意到裸女的意旨，也許因爲裸女的隱形化便是她特殊卓越之處。關於Fête champêtre裏的觀點，參考Wind, *Pagan Mysteries*, p. 123, n. 1.

❹❹中世紀與文藝復興的婚姻是經由一段時間來完成，有時會拖得很久。參考Morelli, "Delle solennità e pompe nuziali," pp. 137, 147-49, 167-69；以及Gottlieb, "Clandestine Marriage," pp. 52, 72. 關於代表這些步驟的象徵性禮物，則參考Christine Klapisch-Zuber, "The Griselda Complex: Dowry and Marriage Gifts in the Quattrocento," in Klapisch-Zuber, *Women, Family, and Ritual in Renaissance Italy*, trans. Lydia Cochrane (Chicago and London, 1985), pp. 231-33.

❹❺根據公民法律以及「一般法律」，女人依法都要有嫁妝，包括其父親分給她的土地，這土地可能是先前所繼承的——像是在他生前所繼承的。即使父親已過世，他的土地也必須要當女兒的嫁妝，他的後代（他的男性後代，而若是遺囑有交代，也可能是他的遺孀）有責任要給他的女兒準備嫁妝。值得注意的是，嫁妝「不能夠繼承」，其與兒子所繼承的家產是不能相比的。

❹❻Sanudo, vol. 8, col. 543, 17 July 1509.

❹❼蘿拉於一五一四年一月五日陳請贖回她的嫁妝，Consiglio de' X, Misc., Reg. 83B, Vendite di beni dei ribelli di Padova, ff. 38v-40v. 也參考我請教Dott.ssa Alessandra Sambo, 其所建議的Consiglio de' Capi X, Misto, Registro 36, 1513-1514, 80.

❹❽關於手稿的確認，參考Neff, "Chancellery Secretaries," p. 252 n. 26. 奧里歐被稱做Consiglio de' X, Misc., Reg. 83B, Vendite di beni dei rebelli di Padova, f. 39.

❹❾奧里歐一五一四年的經濟負擔與財產，Neff., pp. 210, 211, 340, 344 n. 2, 362, 363, 引自 ASV, Decima, 1514, B.

49, S.M. Zobenigo, no. 15. 蘿拉・巴葛羅托贖回她父親的地產在Padovano值2,100達卡金幣；ASV, Cons. X, Miscell., Reg. 83B, Vendite di beni dei rebelli di Padova, dic. 1511-lug. 1516, ff. 38v-40v：這部分是由奧里歐親筆寫的。也參考ASV, Cons. X, Misti, reg. 35, cc. 93r-v, 12 September 1512; and Neff, "A Citizen in the Service of the Patrician State: The Career of Zaccaria de' Freschi," *Studi veneziani* n.s. 5 (1981): 57 n. 132.

❺在義大利藝術作品中的這類圖像，參考Creighton Gilbert, "The Renaissance Portrait," John Pope-Hennessy為*The Portrait in the Renaissance*所寫的書評，*Burlington Magazine* 110 (1968): 281. 代表婚姻媒介的典故——比如說，Statius在*Silvae*, pp. 28-29, I. ii. 162-69中所說的，新娘要向新郎的媒介獻身。而基督教在理論上而不是實際上則認爲，媒介在基督教的婚姻中是共用的。

❺Keith Christiansen, "Lorenzo Lotto and the Tradition of Epithalamic Paintings," *Apollo* 124 (1986): 166-73.

❺Sansovino, *Venetia ... descritta* (Venice, 1581), p. 121v. 關於奧里歐在School of San Marco所受的教育，參考Felix Gilbert, "The Last Will of a Venetian Grand Chancellor," in *Philosophy and Humanism: Renaissance Essays in Honor of Paul Oskar Kristeller*, ed. Edward P. Mahoney (Leiden, 1976), pp. 508-10. 關於奧里歐與班柏之間的友情，參考Robertson, "Honour, Love, and Truth," pp. 272-73 n. 21, 278, 其中引用了班柏所寫的信（1523年8月27日），當時奧里歐正在競選總大臣（Archivio Segreto Vat., MS Fondo Borghese, series 1, no. 175, fols. 144v-145）。奧里歐在第二年被迫辭職，Sanudo, vol. 36, cols. 413, 418, 421, 437, 441, 449, 456, 460, 464-65. 雖然他不斷地努力重建威信，但這項恥辱使他從此在經濟、政治、或社會

上一蹶不振，直到他一五三一年死去爲止。關於《神聖與世俗之愛》這幅畫，則是文藝復興威尼斯的上層階級結婚（這個婚姻也當然不例外）所必備的畫，我們可猜測提香在蘿拉‧巴葛羅托一五一四年五月十六日贖回嫁妝之前，嫁給奧里歐的前一天開始畫這張畫。要是提香有收到任何定金(習俗上是要先付定金的)，那一定是蘿拉‧巴葛羅托所付給的。另一方面來看，她的結婚禮服是先前被沒收的，提香也不可能在一五一四年五月十六日之前看到以描繪在畫上。因此這幅畫應該是事前委任，但在巴葛羅托與奧里歐聯姻之後才完成的。

❺❸關於遺囑部分，參考我在*Studies in the History of Art*中所寫的文章附錄。他們的第一個孩子取名爲Giulia，爲紀念孩子的外婆；在威尼斯的法律來說，依蘿拉‧巴葛羅托娘家這樣的背景而命名是具有背叛性的。一五三一年奧里歐死後她便守寡，同時舉家搬回帕度亞——這又是另一個不尋常的獨立精神，但這是奧里歐在其遺囑上所同意的。

❺❹ASV, Testamenti Cesare Ziliol, Busta 1260, no. 768, 3v. 奧里歐也非常感謝妻子視他的私生子爲己出。J. Hajnal認爲，對夫妻間的情感與對姻親之間關係的處理，「十六歲的女孩無法與二十四歲的女人相比。」參考她的"European Marriage Patterns in Perspective," p. 132, in *Population in History: Essays in Historical Demography*, ed. D.V. Glass and D.E.C. Eversley (Chicago, 1965).

❺❺Klapisch-Zuber, "An Ethnology of Marriage in the Age of Humanism," pp. 247-60, in idem, *Women, Family, and Ritual in Renaissance Italy*, an analysis of Marco Antonio Altieri, *Li nuptiali*, ca. 1506-9.

❺❻關於古代入門規矩, 以及對提香所畫的浮雕不同的詮釋, 參考Wind, *Pagan Mysteries*, pp. 124-5, 其中他認爲畫中

主角是相反以及獨立的，而我認為新娘完全表現了婚姻中的神聖之愛。

❺❼在威尼斯，每年的一月三十一日，Serenissima都會給十二個貧窮待援救的女孩準備嫁妝，嫁給威尼斯San Pietro di Castello的天主教敎主。在「很早以前」，有一次在舉行這個儀式時，一羣來自Trieste的海盜掠奪這些新娘以及她們的嫁妝，威尼斯人追擊並在他們做出壞事之前將他們殺死，奪回新娘與她們的財產。參考Edward Muir, *Civic Ritual in Renaissance Venice* (Princeton, N.J., 1981), pp. 135-55. esp. 136-38. 瑪麗的英勇事蹟，包括其每年都會在教堂舉行的紀念儀式，代表著公眾所認可的婚禮，參考E. Volpi, *Storie intime di Venezia repubblica* (Venice, 1893), pp. 250-51. 關於十五世紀結婚慶典中十五個步驟的暴行，可參考Flaminio Cornelio, *Opuscula quatuor* (Venice, 1758), pp. 167-72, 以及Klapisch-Zuber, "The 'Mattinata' in Medieval Italy," pp. 261-82, in *Women, Family, and Ritual*. 關於其他圖像的可能性，參考Maurizio Calvesi, "Un amore per Venere e Proserpina," *Art e dossier* 4 (1989): 27-34.

❺❽Carla Bernardi et al., *Mostra dell'arredamento del Cinquecento veneto* (Vicenza, 1973), p. 11, 描述了在米蘭由私人所收藏，Bartolomeo Montagna描繪在嫁妝箱上的畫，從左到右的景致表現了謀殺瑪利亞、伊尼亞斯逃離特洛伊城，以及忠誠的場面。

7 傭兵涼廊

展示如何馴服女性的櫥窗

耶爾・伊文

位於佛羅倫斯的領主廣場上，有一個宣導父權的政治性雕塑展示區，傭兵涼廊(Loggia dei Lanzi)（建於1376-82年）（圖1）。❶廣場上備受讚譽的作品——契里尼的《波休斯與蛇髮女怪美杜莎》銅像（圖2），以及喬凡尼・達・波隆那（Giovanni da Bologna）的《薩賓奴劫掠》（*Rape of a Sabine*）大理石雕像（圖3）——同時表現了內部與外在的象徵。這兩個雕像描述著古老的著名英雄事蹟，並歌頌其委任者，麥第奇家族之柯西摩一世（Cosimo I de' Medici）與法蘭西斯可一世（Francesco I de' Medici）。同時，其英勇的神話故事也表現了男性對女性情慾的征服，也許是潛意識裏男性對女性的駕馭。❷

傭兵涼廊原是政府官吏舉行典禮的地方，位於領主廣場的南方，其右前方正對著舊宮（Palazzo Vec-

1　傭兵涼廊，1376-82，佛羅倫斯，領主廣場

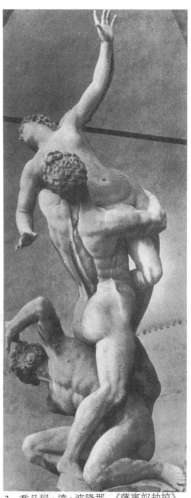

2　契里尼,《波休斯與蛇髮女怪美杜莎》,
　1545-54, 佛羅倫斯, 領主廣場, 傭兵
　涼廊

3　喬凡尼‧達‧波隆那,《薩賓奴劫掠》,
　大理石雕像, 1581-83, 佛羅倫斯, 領
　主廣場, 傭兵涼廊

chio）（圖4）。涼廊在十六世紀飾滿了雕像，也漸漸成爲——如卡洛·鄧肯在另一篇論述裏所形容的——「提升男性崇高地位」以及「產生重要意識形態」的「祭臺」。❸一五〇六年唐那太羅的《茱迪斯與霍羅夫倫斯》（1456-57）銅像（圖5）陳列在西側拱門下，這是第一個代表教條並頌揚佛羅倫斯市民精神的雕像❹，它也是唯一讚頌聖經中英雌勇敢事蹟的雕像。但它的命運却注定要被其他更具父權性的雕像奪去光彩：東側拱門下契里尼的《波休斯與蛇髮女怪美杜莎》雕像一五五四年奪去其優勢；而不到三十年後，爲喬凡尼·達·波隆那（也稱爲姜波隆那）的《薩賓奴劫掠》取代了它的位置，它則被移置到館內唯一沒有面對領主廣場，較不爲人注意的南側拱門下。唐那太羅的《茱迪斯與霍羅夫倫斯》曾在一五〇四年被稱爲「致命的表徵」而不受歡

4 領主廣場與舊宮（1290-約1320）及傭兵涼廊（1376-82）

5　唐那太羅，《茱迪斯與霍羅
　　夫倫斯》，銅像，1456-57，
　　佛羅倫斯，領主廣場

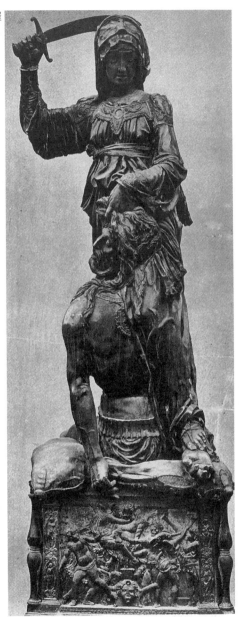

迎❺，之後也不再是傭兵涼廊之光。它在一九一九年被移到舊宮的禮牆後面（圖4），直到一九八〇年才被擺回宮殿。❻這個曾被詠讚的雕像不只被契里尼同樣知名的《波休斯與蛇髮女怪美杜莎》，以及姜波隆那的《薩賓奴劫掠》所取代，最後還被陳列在東側與南側拱門之間，也是以俘虜女性爲主題，皮歐・菲蒂（Pio Fedi）所做較不著名的《波里桑那劫掠》（*Rape of Polyxana*, 1866）所取代。

　　《茱迪斯與霍羅夫倫斯》的殘暴本色是對痛恨女性情節的露骨表現，然據信如此，未可核實。將唐那太羅備受尊重的作品再三遷移，在當時來說也是極不尋常的。❼此雕像被推舉爲公眾的威信，然其女主角却引起當時的憤慨與不安。它原本是由皮耶洛・麥第奇於一四五六年私人委任的，在完成之後即成爲市民的精神典範。根據記錄，作品其中的一個獻詞便是皮耶洛・麥第奇所獻給佛羅倫斯共和國不屈無畏的精神❽，這個雕像因此代表了共和國的精神。一四九五年，隨著麥第奇家族被驅逐出佛羅倫斯，它被充公爲政府的財產，成爲當地的地標。它自麥第奇宮殿的花園移至舊宮出口旁的禮牆，也預告著領主廣場將成爲城市的政治中心。

　　一五〇四年，在決定米開蘭基羅剛完成的《大衛》（*David*, 1501-4，佛羅倫斯學院）的陳列位置時，公眾意識到《茱迪斯與霍羅夫倫斯》的位置的重要性。❾這時《大衛》大理石雕像被認爲是最崇高的共和國精神表徵，多少也壓抑了唐那太羅較小的等身銅像價值；再者，爲了將《大衛》從總教堂移至廣場上，茱迪斯自一四九五年便以盤據的重要地點，也被再次考量。討論中，最具啓發與影響力的是統治佛羅倫斯的領主代表，迪・羅倫佐・斐拉瑞（Francesco di Lorenzo Filarete），他和其他被指派的委員一樣，建議將《大衛》取代《茱迪斯》。最重要

的是，他認爲唐那太羅的雕像代表著死亡的隱喻，並因它表現了女英雄對男性敵人的殺戮，而深感不適：「它不適合我們共和國──尤其是我們代表博愛與純潔的十字架和百合花標誌；再者，我認爲女人殺死男人是不合理的。」❿這個雕像於是被移至舊宮的中庭（1504），之後至傭兵涼廊（1506），而在此也沒有停留太久。

契里尼是第一個在這公眾畫廊重建父權精神的人，他的《波休斯與蛇髮女怪美杜莎》不光只是一個擺飾雕像，而是用以向唐那太羅的作品挑戰。⓫如瑪格麗特・卡羅所形容的，《波休斯與蛇髮女怪美杜莎》象徵著柯西摩一世的「極權政治」⓬，用以削弱《茱迪斯與霍羅夫倫斯》的重要性，並對已失勢的佛羅倫斯共和國專制提出對抗。此作委任於一五四五年，讚頌大公爵在兩年前成功地說服法王查理五世（Charles V），將其西班牙部隊撤離佛羅倫斯的福提薩（Fortezza）以及皮翁比諾（Piombino）港口。它引用了其祖先亞力山卓・麥第奇的紀念徽章上所描繪的神話故事。因此它所歌頌的不僅是自己的、也包括了麥第奇王朝的勝利。⓭契里尼的雕像在表面上是爲了紀念柯西摩一世的勢力，自一五四〇年從麥第奇宮殿邁向舊宮，成爲眾多讚頌柯西摩一世在領主廣場勢力的雕像之一；但私底下，其關於男性殘忍地在大庭廣眾下斬頭顱之說，必爲女性主義者所杯葛。

契里尼的銅雕正是最適合此課題的探討；如瑪莉娜・華納（Marina Warner）所觀察的，古代希臘文化的美杜莎死於波休斯之手，就像是神話中的柏勒洛豐（Bellerophon）殺死吐火獸（Chimaera）般，皆代表母權的殞落。⓮而根據華納的看法，令人憎厭的蛇髮女怪被斬下頭顱，後來則成爲佛洛伊德學說中象徵著對女性閹割的情結，「表達了父權對妻子與母親所必有的輕視。」⓯契里尼在美杜莎被斬頭的雕像裏明

6 艾楚斯肯（Etrus-
can），《波休斯》（Per-
seus），銅像，約 350B.
C., 漢堡，藝術與工藝
美術館（Museum für
Kunst und Gewer-
be）

顯地強調此一傳統觀念，以轉移他對唐那太羅作品的挑戰之意。《茱迪斯與霍羅夫倫斯》和《波休斯與蛇髮女怪美杜莎》都描述一個頹死的人體臥倒在底端，擬人化了道德戰勝邪惡❶，和先前有關美杜莎神話的表現——大部分只是英雄手中拿著駭人的頭顱——已大不相同了（圖6）。❶

　　決定採用美杜莎身體的是藝術家本人，不是委任這件作品的人，

其也不是爲了提升雕像的政治象徵意義，契里尼在自傳中記錄：「公爵要我作一個波休斯的雕像……只要如傳說中所描述的波休斯手裏拿著頭顱就好。我則作了這個雕像……手中拿著頭顱……加上將美杜莎的身體被踩在腳下。」⓲波普—漢那西似乎認爲，這樣一個主題不可能只根據造型⓳，如果契里尼眞的打算創造一個與唐那太羅一樣的雕像，那麼他應將美杜莎雕成像霍羅夫倫斯一樣的坐或跪姿，而不是這樣的橫臥在地。⓴舊宮附近，米開蘭基羅所雕刻的《勝利者》（Victory, 1528-29），與宮殿前面班底內利（Baccio Bandinelli）所雕刻的《海克力斯和凱克斯》（Hercules and Cacus），這兩個當時的雕像都表現了相似的蹲伏姿態。但契里尼却更跋扈地將裸體美杜莎扭曲而躺臥在波休斯的腳旁（圖7）㉑，除此之外，他還將她沒有頭的身體表現得很有生氣，不像是死人㉒，像是完全屈服的性俘虜。

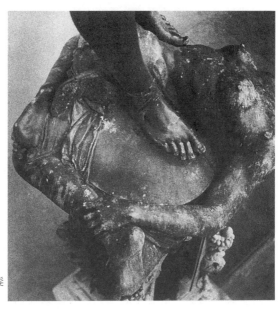

7　契里尼，《波休斯與蛇髮女怪美杜莎》，局部

契里尼的英雄所戰勝的，不是像文學所描述，巨大並有著一對鰭狀翅膀❷、被斬了首的女妖魔，而是會令人起快感的無頭女體──一個名副其實的性對象。在他的腳下，殘缺不全的女屍變成性感的身體，沸騰起其衝動與慾望。她的身體捲繞著他的腳，手臂圈住台座，像是性的奴隸般靜靜地躺著、張開著並等待著。當時雖也有許多誘人的女性裸體雕像，但很少這般露骨地表現情色。如此看來，唐那太羅的霍羅夫倫斯與之相比真是天壤之別！霍羅夫倫斯好比祈禱般坐著，而他的尊嚴毫不受損。❷而女性受難者被男性迫害欺壓的形象，卻是如此的一個視覺反證！契里尼所表現的美杜莎，不只證實了波休斯的勇氣，也包含男性許多的性幻想，這是他們認為超越女性的一面。

駭人的頭顱位於整個雕像結構的邊緣不重要地帶，但無首的身體卻相反地在重要的基底。在這件作品的計畫與製作過程中，契里尼專注於嘗試各種不同的更變，最後出爐的蠟製模型（圖8）與銅製美杜莎二者有不同組合，先是有穿衣，再來是裸體的。而根據藝術家十六歲的情婦，也是他孩子的母親❷，桃樂緹•喬凡尼（Dorotea di Giovanni）的研究得知，女性身體對此藝術家有特殊的重要性。那麼為什麼他用比翻製波休斯身體所用的材質要高級的銅來製作裸女，卻又將其擺置在波休斯的腳下？又是什麼原因他親密地稱她為「**我的**女人」（mia femina），而只稱男主角英雄人物為「波休斯的靈魂」（I'anima del Perseo）？❷

波普─漢那西形容美杜莎的身體「像麥約的雕塑一般」（Maillol-like），他認為美杜莎的姿態與布隆及諾在《華麗的展現》（*Exposure of Luxury*, 1546，倫敦國家畫廊）❷所畫的維納斯雷同，二者都「遵循了一般審美與結構的原則」，有明白清楚的表現。但波普─漢那西所比較

8　契里尼,《波休斯與蛇髮
　　女怪美杜莎》, 蠟製模
　　型, 佛羅倫斯, 國家美
　　術館 (Museo Nazionale)

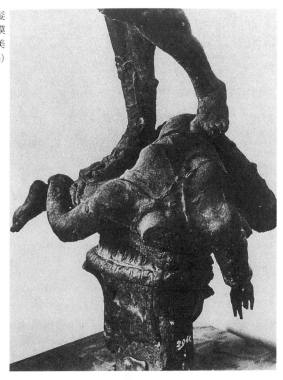

的只是形式, 而非二者所相似的情色表現。❷❽再者, 他可能沒有注意
到, 除了形式上的類同外, 兩者的角色是不同的: 維納斯代表著權力,
而美杜莎却是無任何權力的。❷❾

　　大部分學者都支持傳統的觀念, 認爲契里尼的《波休斯與蛇髮女
怪美杜莎》是爲了配合, 而不是消損唐那太羅的《茱迪斯與霍羅夫倫
斯》, 二者關係是相輔相成的。但沒有人認爲《茱迪斯與霍羅夫倫斯》
陳列在傭兵涼廊不到三十年便被移走, 而《波休斯與蛇髮女怪美杜莎》
則留在原位, 是奇怪的一件事。❸⓿事實上唐那太羅對女英雄爲人民除
害所表現的敬意, 是其在畫廊裏佔有優顯位置的原因, 與其殘暴的主

題內容應是無關的。絕大部分的歷史學家都沒有提到為什麼這個令人讚賞的紀念像，一五八二年從可面對領主廣場全景的西面拱門，被移到唯一沒有面對廣場的南面拱門；而只有極少數的學者認為《茱迪斯與霍羅夫倫斯》被移走，取代以一個歌詠男英雄施暴於無辜女性——即喬凡尼·達·波隆那的《薩賓奴劫掠》，是值得討論的。但沒有任何人注意到，為什麼自一九一九年始，《茱迪斯與霍羅夫倫斯》便被移離傭兵涼廊，而放在舊宮的禮牆後面，離米開蘭基羅的《大衛》與班底內利的《海克力斯和凱克斯》最遠的地方（圖4）。**❸❶**而在第一次世界大戰期間，唐那太羅的雕像因安全的原因而被移至國家美術館，似乎也比評論家們唯一用以解釋它移離自傭兵涼廊的南側拱門的理由，更像是藉口。

　　一五八二年以《薩賓奴劫掠》替代傭兵涼廊西側拱門下的《茱迪斯與霍羅夫倫斯》，與一五〇四年以米開蘭基羅的《大衛》替代舊宮禮牆後的《茱迪斯與霍羅夫倫斯》的動機明顯地不同。將唐那太羅的雕像從禮牆後移走，至少可被解釋為以新的雕像取代舊的紀念像，因唐那太羅的《茱迪斯與霍羅夫倫斯》與米開蘭基羅的《大衛》在主題與象徵意義上是極為相似的**❸❷**，它們也同時表現聖經裏的英雄，為拯救自己國家而奮勇作戰，其勇敢的精神可作為佛羅倫斯共和國的指標**❸❸**，所以這樣的調換沒有問題。對《大衛》如此的想法並不是直接向女英雄挑戰；而唐那太羅的《茱迪斯與霍羅夫倫斯》雖因巨大驚人的《大衛》雕像而被移離舊宮的禮牆後，它也沒有因位於傭兵涼廊西側拱門下的新地點，而減少其曝光率或公眾意義。但是，另一方面來說，不到三十年又將《茱迪斯與霍羅夫倫斯》從西側拱門下移走，而取代以姜波隆那為讚頌麥第奇的獨裁統治而作的巨作，描述征服女性犧牲者

的《薩賓奴劫掠》，顯示的則是痛恨女性的情結。

麥第奇家族委任的是《波休斯與蛇髮女怪美杜莎》而非《薩賓奴劫掠》，然當法蘭西斯可一世決定委任《薩賓奴劫掠》以前，姜波隆那早已開始創作，他偏離傳統而按照自己的想法作這件作品。如約翰·席門所說的，這個大理石雕像原本是為造型而作的實驗，就像許多其他矯飾主義的作品般，充滿了「藝術性的表現」，或如阿維利（Charles Avery）所說的，「完全是結構的表現。」❸❹柏基尼（Raffaello Borghini）一五八四年所寫的 Il Riposo 證實了這樣的說法，他在其中一段話說：「這樣的雕塑作品，是為了顯露他對藝術的掌握技巧，而不是表現心中的意念，這好比是一個粗魯的年輕人從長者手中奪走美麗的女孩般。」❸❺柏基尼告訴我們，姜波隆那有意獻露他的技巧，而漠視了客觀上謂之名作的重要意義。

我們不能否認，姜波隆那的大理石雕像在形式上表達了他的觀念，但記錄上却描述他在作劫掠像時，實際上是忽略了主題意念。❸❻然此雕刻家在一五七九年所寫的一封信表明著，他做的小型雕像「所表現的是強姦海倫納，或是強姦普蘿塞比娜，甚或是劫掠薩賓奴的一景。」❸❼當時許多的評論家在研究傭兵涼廊中，完成以後的《薩賓奴劫掠》時，也同樣地忽略這種劫掠式的情景，而總視之為英雄式的父權式強姦，他們既不、也不想確定，神話故事中征服女性的故事敍述是否表現在這個紀念雕像裏。好比英國人摩爾桑（Fynes Moryson）在一五九四年曾形容它是「強姦者搶奪少女，毆打她的監護人，而將他重重地踩在腳下。」❸❽

我們無法得知法蘭西斯可一世採用姜波隆那的《薩賓奴劫掠》，是由於它的造型，或是傳統中與誘綁之「英雄狀」場景有關的政治傳統。

瑪格麗特‧卡羅則強調，大公爵尖酸地視當時的親王必須「能夠賞識這樣的強姦情景，才能擁有最高的統治權。」❸然無論如何，問題還是存在的，麥第奇統治者為什麼移走傭兵涼廊裏唐那太羅的《茱迪斯與霍羅夫倫斯》，而不是領主廣場上其他較不有名的紀念像，以取代以姜波隆那的《薩賓奴劫掠》？為什麼不將它放在舊宮禮牆──放置班底內利那件位於不明顯的位置的《海克力斯和凱克斯》，位於《大衛》旁？法蘭西斯可一世不願移走《海克力斯和凱克斯》，只因這是第一位「佛羅倫斯共和國的公爵」，亞力山卓‧麥第奇所委任的？或是，他堅決除去廣場上唯一由女性來代表著共和信念，唐那太羅所做的《茱迪斯與霍羅夫倫斯》，並以強有力的父權角色來替代？

　　姜波隆那的《薩賓奴劫掠》最特別的地方，在於有效地掩藏暴力❹，三個優美的裸體出奇地緊密結合，男性侵略者與其女性受害者之間所激盪的是愛，而不是戰爭。年輕的羅馬男子堅定且溫柔地舉起薩賓女子，好比是將她從跪在地上的年長男子手中拯救出來，在美妙的姿態裏，兩人的結合像是相互擁抱。不若契里尼的波休斯、班底內利的海克力斯、或是米開蘭基羅的大衛，這位男子手中沒有武器，表情也沒有惡意。❺固然他的行為是一般所表現的擄掠，她却沒有受傷；他略微張開的嘴幾乎碰觸到她的乳房,而他張大的眼似是在狂喜中(圖9)。他的動作並不粗暴，而如此老練的強姦表現，在蘇珊‧布朗米勒（Susan Brownmiller）的觀察中，是「在行動和思想上，與女人所緊連的英勇事蹟和感情表現，這是創世紀以來至高無上的征服。」❻姜波隆那所表現，薩賓女子對侵犯者抓住她的表情，與──比方說，在他與助理蘇西尼（Antonio Susini）合作的銅雕，《海克力斯殺害安提亞斯》（*Hercules Slaying Antaeus*, ca. 1578, 維也納美術館）中❼──安提亞

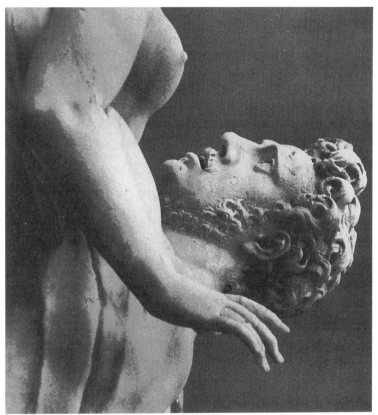

9　喬凡尼·達·波隆那，《薩賓奴劫掠》，局部

斯被海克力斯抓住時的表情有所不同；其中安提亞斯將侵犯者推開，而薩賓女子却沒有拒絕或是任何自衛的舉動。❹格里爾（Germaine Greer）認為她是完全地被動，並具體化了痛恨女人的觀點：「潛意識或甚至意識裏，女人都期望被強姦，強姦能夠解放她們的動物本性，她們像雌貓般希望血腥地被征服。」❹

　　姜波隆那在作品中，表現了羅馬詩人奧維德所描述暴力插曲的精華，認為其中的薩賓奴劫掠「激發我立即加入的慾望」。❹如瑪格麗特·

卡羅所指出的，奧維德強調「羅馬式的愛」是頌揚性暴力，「女人喜歡被不預期地強暴。」❹事實上，姜波隆那所表現的愛與女性的慾望，掩飾了實際的強姦。

過去三個世紀以來，佛羅倫斯的領主廣場上的傭兵涼廊，一直是展示頌揚市民精神之雕塑的畫廊；就算它不再明顯的表現政治意義，這兩個有名的雕像——契里尼的《波休斯與蛇髮女怪美杜莎》與喬凡尼‧達‧波隆那的《薩賓奴劫掠》——也繼續傳遞著強烈的訊息：男性對女性政治與生理上的馴服。無論如何，這兩個雕像有力的美學魅力，也掩蓋了其所表現古老神話的潛意識中訊息；然而，我們無法忘去唐那太羅的茱迪斯，這個曾是領主廣場精神表徵的雕像，稱帝於傭兵涼廊，却一再被取代，而至於目前的明顯缺席。

感謝瑪麗‧葛拉德珍貴且重要的建議，使我能夠將這份報告發展成論文。也謝謝密蘇里大學的國際研究中心（Center for International Studies）協助我的研究。這篇文章撰自十六世紀研究會（Sixteenth-Century Studies Conference）及密蘇里大學的研究文件，1990年10月，刊於《女性藝術期刊》第12期，no. 1（1991年春／夏季號）：10-14。作者為此版修訂過。1991年耶爾‧伊文版權所有。經作者及《女性藝術期刊》同意轉載。

❶傭兵涼廊是由Benci di Cione與Simone Talenti根據Orcagna的設計所建造的。關於相關記錄，參考Karl Frey, *Die Loggia dei Lanzi zu Florenz* (Berlin: Wilhelm Hertz, 1885). 有關這個迴廊的最新研究，"The Loggia dei Lanzi and the Architecture of Tyranny," 由Robert Russell 一九八九年發表於24th International Congress on Medieval Studies.

❷Margaret Carroll, "The Erotics of Absolutism: Rubens and the Mystification of Sexual Violence," *Representations* 25 (Winter 1989): pp. 3-29 (本書的第8章)，認為這個作品的慶祝活動所描述的是姦擄行為，她並提出姜波隆那在《薩賓奴劫掠》中，認為這個「公共紀念像以大公爵所統治臣民與對手為主題，同時……這也是男性臣民在家中統治女人的希望。」

❸參考Carol Duncan, "The MoMA's Hot Mamas," *Art Journal*, Summer 1989, pp. 171-78. 其中研究具有刺激與啟發性的許多女性裸體形象，這些形象的展示「陽剛化」了紐約現代美術館的「公眾環境」，並將我們對她們的「精神訴求」，轉換成「男性訴求」。

❹H. W. Janson, *The Sculpture of Donatello* (Princeton, N.J.: Princeton University Press, 1963), p. 198, and Charles Seymour, Jr., *Michelangelo's David: A Search for Identity* (Pittsburgh: University of Pittsburgh Press, 1967), p. 145.

❺領主的議員Francesco di Lorenzo Filarete在一五〇四年所下的評語，*The Sculpture of Donatello*, p. 199, and Seymour, *Michelangelo's David*, p. 145.

❻第一次世界大戰期間《茱迪斯與霍羅夫倫斯》被放置在國家美術館，參考Janson, *The Sculpture of Donatello*, p. 201.

❼Janson, *The Sculpture of Donatello*, pp. 198ff., 以及

Seymour, *Michelangelo's David*, pp. 140ff. 請特別參考
Agostino Lapini在一五八二年的記錄:「茱迪斯銅像被擺
置在主廊的拱門之下，面對政務官的新道上，這下也許
該被永久陳放在這裏了，因它已被轉移過太多地方⋯⋯」
由Janson翻譯在*The Sculpture of Donatello*中，p. 199。

❽Michael Greenhalgh, *Donatello and His Sources* (New
York: Holmes & Meier, 1982), p. 181.

❾Seymour, *Michelangelo's David*, pp. 140ff.

❿"... e' non sta bene, havendo noi la ＋per insegnia e el
giglio, non sta bene che la donna uccida lhommo... " (sic).
關於書目的資料，參考註❺。

⓫Michael Gill, *Images of the Body: Aspects of the Nude* (New
York: Doubleday, 1989), pp. 192-3所做的評論:「《茱迪
斯》雖沒有《大衛》大，但却比《大衛》來得堅毅與自
信，她正割去**與她有過一夜熱情纏綿**的霍羅夫倫斯的頭。
而相反的，在傭兵涼廊的拱門下，**男性有機會報復了。**」

⓬Carroll, "The Erotics of Absolutism," p. 6. 也參考註❷。

⓭John Pope-Hennessy, *Cellini* (New York: Abbeville Press,
1985), pp. 165, 168, 也參考註⓲。

⓮*Monuments and Maidens; The Allegory of the Female Form*
(New York: Atheneum, 1985), pp. 108-14, 其中瑪莉娜・
華納研究美杜莎與Athena之間的關係，她的分析同時引
用了Sigmund Freud, Robert Graves, 以及Catherine Gal-
lagher對這個主題的看法。

⓯同上，頁111。

⓰Mary D. Garrard, *Artemisia Gentileschi: The Image of the
Female Hero in Italian Baroque Art* (Princeton, N.J.: Prin-
ceton University Press, 1989), pp. 285-86. 關於葛拉德對
茱迪斯的研究與分析，參考286ff. 也參考Greenhalgh,
Donatello and His Sources, p. 182.

⓱ 除了圖6裏的Etruscan的銅雕之外，參考Francesco del Prato為柯西摩一世的前輩亞力山卓・蒂・麥第奇所做的紀念銅幣，據說它給麥第奇靈感而委任契里尼作《波休斯與蛇髮女怪美杜莎》，Pope-Hennessy, *Cellini*, fig. 52.

⓲ F. Tassi, *Vita di Benvenuto Cellini...* (Florence, 1929), pp. 3, 334-42: "Eccellentissimo Signor Duca mi commisse, che io gli facessi una Statua di un Perseo... colla testa di Medusa in mano, e non altro. Io lo feci... con la detta testa in mano... *e di piu con il corpo tuto di Medusa sotto i piedi*" (sic; italics and translation mine). 也參考Pope-Hennessy, *Cellini*, p. 306 n. 9.

⓳ Pope-Hennessy, *Cellini*, pp. 168-69.

⓴ Warner (*Monuments and Maidens*, p. 109) 述說在西西里的temple of Selinus (sixth century B.C.; fig. 30) 的一個飾板上，美杜莎跪在波休斯的腳旁，好似正要逃跑。

㉑ 在"The Erotics of Absolutism," p. 6, 卡羅從Machiavelli 一五一三年的*The Prince*中節錄道：「女人是你的財產，若要她接受你的支配，你必須要打她，虐待她。」

㉒ 根據Giorgio Castelfranco在 "Il Perseo da vicino," *Emporium* 43 (1939): 119, 美杜莎的身體是「還在呼吸，最美麗的裸體」。

㉓ Warner, *Monuments and Maidens*, p. 108.

㉔ 契里尼的雕塑將斬首的美杜莎表現的非常矯飾，在十六世紀「很有文化的年代」裏，公開執行的死刑——像是 Anne Boleyn, Mary Queen of Scots, 以及Charles I——都是好比在台上的儀式，絞台代表著祭壇，而受死者像是基督的殉難者。參考S.Y. Edgerton, Jr., "*Maniera* and *Mannaia*: Decorum and Decapitation in the Sixteenth Century," in *The Meaning of Mannerism*, eds. F.W. Robinson and S.G. Nichols, Jr. (Hanover, N.H.: University Press of

New England, 1982), pp. 67ff.

㉕Pope-Hennessy, *Cellini*, p. 178.

㉖同上，頁180, 172。

㉗同上，頁182-83及圖61。

㉘參考Liana Cheney, "Disguised Eroticism and Sexual Fantasy in Sixteenth- and Seventeenth-Century Art," *Eros in the Mind's Eye*, ed. D. Palumbo (Westport, Conn.: Greenwood Press, 1986), pp. 24-29.

㉙非常感謝瑪麗‧葛拉德的意見與我相同。

㉚參考，像是Charles Avery (*Giambologna: The Complete Sculpture* [Mt. Kisco, N.Y.: Moyer Bell, 1987], p. 114) 認為《薩賓奴劫掠》取代了《茱迪斯與霍羅夫倫斯》，「破壞了十五世紀的銅雕組與契里尼的雕像之間，自一五五四年以來存在的視覺調和……而被認為十六世紀的裝飾品。」

㉛Greenhalgh認為即使是在禮牆的後面，觀者對《茱迪斯與霍羅夫倫斯》的印象也比對《大衛》的深 (*Donatello and His Sources*, p. 182)，而引用一位無名的法國人在十九世紀初期所說的：「在同一廊柱下，大衛雕像的氣勢勝過了Goliath.」

㉜Greenhalgh, *Donatello and His Sources*, pp. 181ff.

㉝同上，頁182ff.，也參考葛拉德在*Artemisia Gentileschi*, p. 286中的評論：「就像十五世紀的其他《大衛》像一般，唐那太羅的《茱迪斯與霍羅夫倫斯》被如以色列人之古老民族想像為帶有隱喻的角色，而現在文藝復興人也以之代表與現代政治專制抗爭。」

㉞John Shearman, *Mannerism* (Middlesex, England: Penguin Books, 1967), p. 162. Avery, *Giambologna*, p. 109.

㉟John Shearman, *Mannerism*, p. 162.

㊱卡羅描述姜波隆那的雕像「是個普通的劫掠情景」，並強

調，「若是有人嘗試將它與特殊的歷史故事連在一起，那將是模糊不清的。」

❸⓻Shearman, *Mannerism*, p. 163.

❸⓼Avery, *Giambologna*, p. 112, 如鄧肯所說，摩爾桑對這類作品外表的典型評語是「極其陽剛化了……傭兵涼廊的空間」。參考Duncan, "The MoMA's Hot Mamas," p. 173.

❸⓽Carroll, "The Erotics of Absolutism," p. 5.

❹⓪*Nicolas Poussin: A New Approach* [New York: Harry N. Abrams, n.d.], p. 142中，Walter Friedlander認為《薩賓奴劫掠》是「在早期的羅馬……敬畏的父權精神最為有力與普遍的表現，他們允許……能夠延續國家未來，即使是無情與野蠻的〔行為〕，」Walter Friedlander是少數歷史學家中，認為「它表現了情慾中……女性對抗暴力的掙扎。」

❹①姜波隆那的Samson殺害一個非力士人(1561-62, Victoria and Albert Museum, London; Avery, *Giambologna*, fig. 10)，以及他的海克力斯殺害一個人首馬身怪物 (1595-1600, Loggia dei Lanzi, Florence; 同上，fig. 110)，二者都有武器。

❹②Susan Brownmiller, *Against Our Will: Men, Women, and Rape* (New York: Simon & Schuster, 1975), p. 289.

❹③Avery, *Giambologna*, fig. 141.

❹④Diane Wolfthal目前寫過一本書，題名為*Images of Rape: The "Heroic" Tradition and Its Alternatives*，發表在一九八八年的十六世紀研究會。

❹⑤Germaine Greer, "Seduction Is a Four-Letter Word," *Rape Victimology*, in ed. L. G. Schultz (Springfield, Ill.: Charles C. Thomas, 1975), p. 374.

❹⑥Brownmiller, *Against Our Will*, p. 289.

❹⑦Carroll, "The Erotics of Absolutism," pp. 3-4.

8

絕對的情色

魯本斯和他神祕的性暴力

瑪格麗特・卡羅

魯本斯的《強暴魯奇帕斯的女兒們》是一幅帶有雙關含意的作品（圖1）❶，大約畫於一六一五至一六一八年間，以等身的構圖描繪紀元前三世紀希臘詩人狄奧克里塔（Theocritus）與羅馬詩人奧維德所敘述的故事：攣生兄弟卡斯特與巴勒克斯（Castor and Pollux）（希神Dioscuri）以暴力綁架魯奇帕斯王的兩個女兒，之後納娶了她們。❷而在魯本斯的描繪中，綁架情景呈現著明顯的曖昧含義：兩兄弟之暴力却渴望的舉止，以及兩姐妹之抵抗却滿足的反應；而這組人馬熱情蓬勃且肉慾橫飛，算不上是強迫性的綁架。因此，許多觀者不認為這對兄弟的掠奪具有暴力，而從善意的角度來看，則如新柏拉圖主義所描述之靈魂昇天的寓言，或是結婚的寓言。❸固然這幅作品所要表達的可能是結婚意義，但若是不從性暴

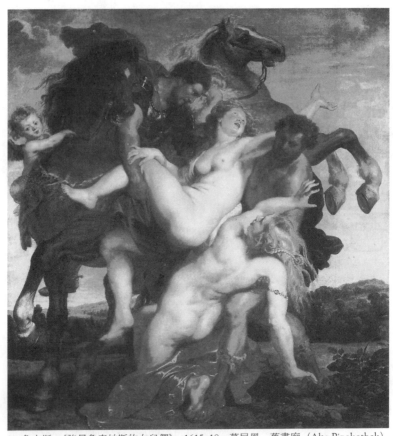

1　魯本斯，《強暴魯奇帕斯的女兒們》，1615-18，慕尼黑，舊畫廊（Alte Pinakothek）

力，以及男性對女性的暴力征服來論究是不夠的。

　　此作乃魯本斯參考其所複製的達文西的《安基艾立之戰》（*Battle of Anghiari*）的素描（圖2）所畫❹，暴力的隱喻深埋於其中。達文西在《安基艾立之戰》的構圖中，將馬的身體平行於戰爭場面；而魯本斯在《強暴魯奇帕斯的女兒們》中，則將被擄掠的女人身體平行於中央。達文西將兩匹戰馬面對面相抵，而馬背上的戰士相向廝殺，但魯本斯則將之倒轉，將聚集的人頭置於馬頭之下。他甚至將達文西的菱形結構，緊縮為等邊的鑽石造型；將達文西戰爭衝突中的人物，轉變為情色的舉動，更將戰士因憤怒和恐懼而扭曲的臉，轉變為非常親切的表情，使觀者同時感受到暴力與強暴的愉悅。

　　性暴力的愉悅，向來是羅馬詩人奧維德在《愛的藝術》（*Art of Loving*）裏所推崇的，其中便以這樣的強暴——希神強暴菲碧與希蕊拉

2　魯本斯，複製達文西的《安基艾立之戰》，灰色與白色的筆與水洗於紙上，約1615，巴黎，羅浮宮，Cabinet des Dessins

（Phoebe and Hilaira）兩姊妹——爲例，解釋暴力如何征服了他的性慾對象：

> 她雖然不願意，却也接受親吻，但没有相同的回應；她也許在一開始會掙扎地叫喊：「你這個壞蛋！」然她接著會渴望在掙扎中被拍打。……但他若是只有親吻，而没有進行其他的動作，便是失去了應得的獎賞。……女人喜歡暴力。……她喜歡不期然而來的暴力……若是没有被碰觸到……會感到頹喪。菲碧兩姊妹雖受到暴力的對待，但強暴者都會得到被強暴者的歡心。❺

藝術史學家從奧維德的這段話來看魯本斯的畫，認爲魯本斯所頌揚的是以自然的衝動征服傳統的抑制：「兩性之間的戰爭是必要的自然現象，而魯本斯在畫中所表現的是二者結合的交戰，即生命的主要衝動……菲碧被強暴之後才察覺自己身爲女人的宿命，進而顯現並強化了自己的本性。」❻這位學者從其強暴描繪中得到一種像是眞理的價值，以掩飾關於人類天生的性慾；因而我認爲不可將魯本斯的畫視爲人類原始天性之揭露，它所表現的是十六與十七世紀歐洲的文化現象❼；尤其可將之視爲當時的王侯雇主們以巨幅的神話強暴藝術品裝飾皇宮的傳統。受到歐洲政治思想與十六世紀初期重要變動的影響，王侯們喜好欣賞這種極爲貪婪的強暴場面，並於其中得到絕對的主權感。

　一則因十六世紀專制主義的政治理論崛起，王侯統治者像是主宰天界的朱比特（Jupiter）般高站在法律之上❽；再則因戰爭的經驗與早期十六世紀的政治，使統治者與理論家之流相信，如吉伯特（Felix Gilbert）所說的，「武力在以前只不過是許多解決政治問題的方法之一，

現在却是個具有決定性的方式。」❾這樣的認知使政治理論不只以暴力爲必要，並且肯定它的價值。❿而特別有趣的一點是，用以喚起王侯力量及其支配權的實例，都明白地帶有性慾色彩。⓫最著名的是一五一三年馬基維利（Niccolò Machiavelli）所著的《王侯》（*The Prince*），其第二十五章力勸王侯以武力對抗敵人：

> 女人是財產，若要掌握她，就得鞭打她，虐待她；而她顯然也願意被如此具有冒險性，不是那種冷靜的人所駕馭。因此，她總是個有女人味，甘被那冒失、激情、且大膽駕馭她的年輕男子所愛。⓬

關於王侯的崇高主權，其以暴力征服人民和敵人的權力，以及其所駕馭之沒有允諾的性交，在一五三〇年左右的曼圖亞（Mantua）費迪里格·貢札加（Federigo Gonzaga）的帖宮（Palazzo del Te）裏，有著大膽的綜合表現。⓭舉例來說，在阿奎爾大廳（Sala del'Aquile）裏，我們可看到三個描述強暴場景的灰泥（stuccho）浮雕——更明確的說，是以暴力綁架沒有承諾的性交對象之場景：朱比特抓住尤蘿巴、海神納普敦（Neptune）抓住艾米蒙（Amymone）、以及普蘿塞比娜將普魯托（Pluto）帶入陰間（圖3）。⓮其所連接的第四個浮雕裏，則描繪著眾神立朱比特爲王，而前三個強暴主題代表著每個神在自己的國度裏——陸上、海上與地下——享受著主權的駕馭，象徵費迪里格·貢札加以及其他查理五世帝國的王侯統治者們所享受的統治權。⓯這些強暴景象的下方是人首馬身的打鬥與女戰士的打鬥，上方則是穹窿頂的朱比特擊斃費頓(Phaeton)，代表著費迪里格多方的個人，以及政治的權勢。

3　羅曼諾（Giulio Romano），《強暴普蘿塞比娜》（*Rape of Proserpina*），爲帖宮的灰泥浮雕而作的素描，筆與水洗於紙上，約 1530，巴黎，美術學院（Ecole des Beaux-Arts）

　　費迪里格在曼圖亞所要求這般大膽隱喻的設計，是將瓦薩利在佛羅倫斯的舊宮，爲古羅馬主神大廳（Sala di Giove）所設計的裝飾圖案加以誇大賣弄的。依據瓦薩利在《辯論集》（*Ragionamenti*）裏的描述，每一個關於朱比特故事的描繪，都與柯西摩‧麥第奇公爵的成就與象徵相互應對著⓰；因此，舉例來說，朱比特強暴尤蘿巴，所代表的便是柯西摩公爵擊敗皮翁比諾，並駐海軍於厄爾巴島的戰績。⓱

　　唯有在蓋尼米德（Ganymede）的強暴圖裏，朱比特沒有代表柯西摩；瓦薩利說，其中朱比特是老鷹的形象，代表著查理五世，而男孩蓋尼米德則代表著年輕時候的柯西摩，「被君王帶入天堂，並冠以公爵之名。」⓲但即使是特例，其宗旨却是不變的：即統治者——在此是查理五世——像朱比特一樣，不需盟約或事前的允許，以征服並制約住他的臣民。⓳

　　在如此專制的政治觀裏，王侯與國家之間的關係是兩個個體，而

非一個以王侯爲唯一（男性）領導者的共和國：王侯強佔一個（通常是）女性的身體，而後者無法反抗或發表意見。❷⓿

　　一旦王侯與他臣民之間的關係釐清後，便能清楚地知道爲何一五八三年柯西摩的兒子，法蘭西斯可‧麥第奇（在《辯論集》與瓦薩利對話的人）會認爲將喬凡尼‧達‧波隆那的《薩賓奴劫掠》（圖4）雕像放置在佛羅倫斯的領主廣場上是極爲恰當的。❷❶喬凡尼‧達‧波隆那（一般稱爲姜波隆那）在做這個雕像時，並無表現特別故事之明顯用意❷❷；然即使不與特定的歷史故事有關，其強暴之含意也是清楚的：如麥第奇以此強暴主題的勝利紀念雕像，代表他征服了佛羅倫斯人民及其領土。❷❸此人體羣雕中，被年輕戰士所征服的不只是女人，也包括跪在他腳旁的男子；從政治的角度來看，這是個紀念十六世紀麥第奇公爵與敵手爭奪佛羅倫斯掌控權的雕像。❷❹

　　這個擬人化了的佛羅倫斯和以前的寓言相反，她是被動而非主動的臣民，她也是勝利者的紀念盃而非勝利者本身。有一首當代的詩便實際上將佛羅倫斯喻爲《薩賓奴劫掠》裏的女人，並讚頌法蘭西斯可的「英勇與智慧，因而能夠擁有她。」❷❺某方面來說，我們看到的女人揮動其肢體，在形式上便代表著其擄掠者所擁有之財富的延展：當時的詮釋爲，站立的男子是位熱情洋溢的年輕人，毫無疑問地像是有一把火焰自他的身體燃起，在女人高舉的手上漸漸勢弱而閃爍不定。❷❻

　　觀者圍繞在雕刻家作品的四周，如評論家所形容的，其「螺旋狀的結構，造成了多重視點。」❷❼但作品主要的正面像却留滯在兩個緊連在一起的男子，女人則只出現了身體的局部，成爲一缺乏完整性的物神。❷❽而薩賓族女人物神化的表徵，正與手裏所拿美杜莎頭顱，契里尼所雕刻的《波休斯》相互呼應——它與姜波隆那的雕像在傭兵涼廊

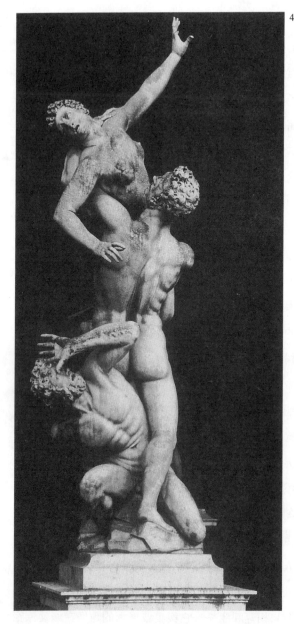

4 喬凡尼‧達‧波隆那，
《薩賓奴劫掠》，大理
石雕像，1581-83，佛
羅倫斯，傭兵涼廊

裏是相配爲一對的（圖5）。㉙每件作品的壯男英雄都高舉著女性的部分身體，代表著自己佔領對方的能力，以及對手的無能。㉚每件作品也都以英勇的性爲主題，勝利者往下看被征服者，表露著英雄與統治者的男性氣概（virtù）。

用暴力解決困難是馬基維利的權謀霸術，其主要思想乃王侯可爲政治目的而不擇手段，如此的觀念反覆出現在繼起的佛羅倫斯政治文藻中。㉛且男性氣概這個字的性別特色也確實格外地（字面上的意義爲適合男人的〔manliness〕）強調了馬基維利式思想對王侯暴力的認可。㉜暴力與男性的氣概中，性與政治所結合的意義表現著這個強暴的雕像，代表著英勇的、使人畏怯的麥第奇王侯。㉝

令人好奇的一點是，男性的氣概、力量（forza）、以及困難（difficultà）這三個用詞在十六世紀文藝復興不只用於性與政治，也用於藝術的表現與理論；一五八三年爲雕塑而作的詩歌與文章首次發表，確切地以這些用詞讚揚雕塑家的成就。柏基尼認爲姜波隆那的大型雕像是爲了向嫉妒自己的對手證明其能力，「他受到了"virtù"的刺激，而向世界證明他不但能夠雕刻一般的大理石雕像，還能夠結合好幾個在一起，最"difficult"的他都做得到。」㉞長久以來，文藝復興，尤其是矯飾主義的藝術理論都以這些用詞爲主㉟；然而美術史學家將virtù翻譯成，比方說，「純熟的技巧」（virtuosity）時，却忽略了十六世紀如何使用此形容詞描述藝術的成就，其壯觀的情色與政治的征服表現。㊱

根據當時的記錄，姜波隆那在完成此大理石雕像後，才以薩賓族女人被強暴爲之定名。㊲這個強暴事件是羅馬的建國故事，也被認爲是羅馬「子民」的創始，因爲缺少女人爲他們生育子孫，第一批羅馬

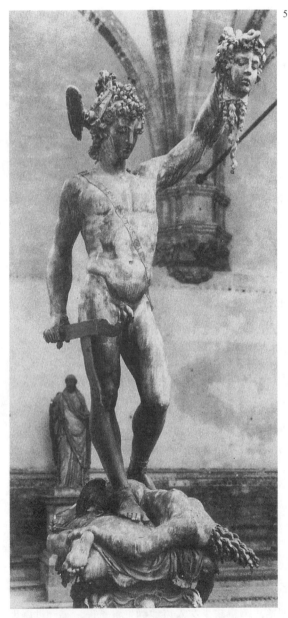

5　契里尼,《波休斯與蛇
　髮女怪美杜莎》，青
　銅，1545-54，佛羅倫
　斯，傭兵涼廊

拓荒者要求與鄰邦的女子結婚，當鄰邦拒絕時，羅馬人便以暴力奪取薩賓族的女人，使其成為自己的妻子，由此確保了羅馬民族的繁衍。❸這個宗族繁衍的故事，詮釋著兩個男子以暴力爭執，並以子孫作為兩人之間和平的形象；終究薩賓女子為羅馬青年所生的子孫，也會是薩賓人的後代；她從一個男人到另一個男人，為兩個家族建立了延續關係，也使之終將能夠成為政治的統一。❸

若薩賓族強暴對歷史明顯的益處之一是將勝利者與敗北者結合為一友好同盟，那麼其潛在益處則是確認了根植在敵我雙方的認同：女人是男人財產的觀念。古代資料中也詳載了羅馬人向鄰邦男人，而不是女人要求聯姻❹，為強調女人是男人的財產，早期羅馬的結婚典禮——新娘是父親的所有，要「交給」她的新郎——經常以薩賓族強暴的原始事件為典禮儀式的隱喻。❹自然地，當十六世紀的家族與政治理論家們試圖復興羅馬的家庭法律，以及徹底管制婦女的父權時，便會引用薩賓族的強暴故事為例。因此歐提艾立在一五〇〇年建議當時的人將薩賓族強暴的隱喻用在他們的結婚儀式，以彰顯丈夫對妻子的強勢暴力。❹

薩賓族強暴的家務意義引導我們欣賞姜波隆那的公共紀念雕像，它一方面以大公爵對臣民與敵手的統治為主題，也同時表現了男性期望在自己家中享受對女性的支配權。如此，《薩賓奴劫掠》便是以普遍的性別價值來劃分統治者與被統治者，其階級與財富的移情作品。❹

薩賓族的故事也明白地表現在雕塑家對藝術的掌控。常在記錄上出現的是，作品的結構需依據米開蘭基羅所提出的挑戰，即藝術家應將其人體作成「金字塔狀、蜿蜒狀、並且要在上面疊起一個、兩個、以及三個人體。」❹米開蘭基羅的《勝利者》（圖6）便是以兩個大型蜿

蜓狀的人體，表現了這些原則；然而姜波隆那的作品更以三個人體表現之❹，這麼一來他不僅擊敗了與他同時的對手，也超越了米開蘭基羅，成爲米開蘭基羅最適當的繼承人。❻姜波隆那的努力勝過了他的對手及米開蘭基羅，也許當代的人必然能從薩賓族的強暴故事聯想到這位年輕雕刻家，其作品中年輕的勝利者與他腳旁的異族始祖繁衍後

6 米開蘭基羅，《勝利者》，大理石，1527-28，佛羅倫斯，舊宮

代的隱喻。**❹**

　　姜波隆那的《薩賓奴劫掠》清楚地描述了幾個人連結在一起，其技巧不只在於蜿蜒狀的人體，還有其雇主、大眾、以及藝術家之間，糾結在一起的價值與期許之視覺表現。

　　魯本斯的《強暴魯奇帕斯的女兒們》也可被視為姜波隆那雕像的圖像化表現**❹**，其鑽石狀的四個人體組合，像是紙風車般的迴旋構圖，可與姜波隆那的金字塔型基底的三個人體組相比；但能夠設計出這樣的四個蜿蜒狀漩渦式人體，魯本斯又超越了米開蘭基羅與姜波隆那所發展與挑戰的技巧。他將傳統中男性競爭的主題轉變為男性合作的主題；他的男主角不再是敵對的，而是兄弟，如神話似地友愛。**❹**他們並非是針對一個女人競爭，而是共同地為情慾而戰，其中每個人都能得到屬於自己的獎賞。

　　因為沒有任何關於這張畫的第一位擁有者之資料，我們只能從促使魯本斯畫這幅畫的人來推測**❺**，由於法國傳統的君主圖像普遍地以希神卡斯特與巴勒克斯來描述，所以這幅畫可能是魯本斯在一六一五年之後不久為宮廷所畫，畢竟法國也將強暴圖像與王侯地位結合在一起，以表現統治者的鞏固主權。**❺**因此，像是一五七一年迎接查理九世國王與皇后的凱旋門上，其頌揚詩歌旁便刻有朱比特強暴尤蘿巴，以代表著國王迎娶西班牙的伊莎貝兒（Isabel），以及統治亞洲的期望（圖7），詩歌內容為："Par le vieil Jupiter Europe fut ravie:/Le ieune ravira par Isabel l'Asie"（老朱比特席捲了歐洲，接著小朱比特將藉由伊莎貝兒來征服亞洲）。**❺**以強暴的情景慶祝查理王獲得妻子與領土，並證明在法國，就像在義大利，其中世紀的經雙方同意之聯姻模式已趨式微，而丈夫與統治者專制政治模式則已漸普及。**❺**

7 《強暴尤蘿巴》（*Rape of Europa*）的凱旋門，取自柏魁（Simon Bouquet）的木刻，*Bref et Sommaire Recueil de ce qui a este faict et de l'ordre tenue a la ioyeuse et triomphante entree de...Prince Charles IX de ce nom roy de France en sa bonne ville et cité de Paris*，巴黎，1572（Houghton Library, Harvard University）

　　卡斯特與巴勒克斯兩位人物也出現在另一個凱旋門上，作為皇室權威的裝飾（圖8）。❺❹卡斯特與巴勒克斯扶持在中間的帆船，是依照阿奇亞提（Andrea Alciati）初版於一五三一年❺❺的象徵標誌，Spes proxima，其標誌上的船搖晃在狂風暴雨的海上，其右上方有雙子星座——代表著卡斯特與巴勒克斯。阿奇亞提的雋語是：「我們的國家像是一艘航行在無數暴風雨中的船，對於未來的安全只寄託在一個希望……若是出現了代表這兩兄弟的閃亮的雙子星，我們墜落的精神便會因之振奮。」❺❻阿奇亞提所描述正在沉落的船，顯然不是代表著船長或

8 《卡斯特與巴勒克斯拯救國家船隻》（Castor and Pollux Saving the Ship of State）的凱旋門，取自柏魁的木刻，Bref et Sommaire Recueil...

領航人：為了維持專制理論，王侯不與他的子民「同在一條船上」，而是拯救子民們閃亮的希望。❻⓻阿奇亞提在一五七一年改編的象徵標誌裏，代表國家的船再一次地被卡斯特與巴勒克斯所拯救，他們倆不只是星星的形象，也是人的形象──這次所代表的是年輕的查理九世與他的兄弟安卓公爵（duc d'Anjou）。❻⓼

看來魯本斯對這種形象應是相當熟悉，尤其是這兩兄弟向中間的帆船伸出手扶持之勢，如凱旋門的設計者所說，「以觸摸來救援帆船。」❻⓽此外，魯本斯即使是從這個圖像得到的靈感，他也已改變了其外貌，

將此一五七一年的創意更進一步地摻入政治寓言，使人物更為活潑熱鬧——他畫出後腿站起的馬匹，以及軟弱無力、期待拯救的魯奇帕斯國王的女兒，以代替搖晃的帆船。❻

　　固然在十七世紀初期頌詞的傳統習俗裏，法國國王和他的弟弟常被視為卡斯特與巴勒克斯，但是魯本斯的畫絕不是暗示路易十三和他的弟弟，因為國王的弟弟奧爾良公爵（the duc d'Orleans）剛死於一六一一年。❻而我認為希神在此所代表的是路易十三與他的新連襟——未來的西班牙國王菲力普四世（Philip IV）。法國與西班牙在一六一二年簽訂了一項盟約，同意未來的西班牙王菲力普四世娶路易的妹妹伊麗莎白（Elisabeth），而路易十三將娶菲力普的妹妹安妮（Anne）。❻路易十三的母親瑪麗‧麥第奇（Marie de Medici）已與西班牙的菲力普三世討論過盟約，並視這項聯姻為她攝政期的榮耀。❻實際上交換公主的兩個婚禮是在一六一五年秋天舉行的，當時路易十三與他的新娘皆為十五歲，而西班牙的菲力普和他的新娘各自為十一與十三歲。❻魯本斯很可能因身為西班牙所屬荷蘭的宮廷畫家，洞悉這些事件而繪製這件作品，他的委任者是在魯塞爾的亞伯特大公爵(the Archduke Albert)及伊莎貝拉公主（Infanta Isabella），他們與瑪麗‧麥第奇關係很好，也支持加強法國與西班牙之間的同盟。❻

　　魯本斯引用一五七一年的凱旋門裝飾，且將其轉換為情色的繪畫表現，以慶祝這個婚姻的結盟；而事實上，將路易與菲力普比作卡斯特與巴勒克斯，早在一六一二年暑期慶祝盟約簽訂時呈現過。在當時一本描述慶祝活動的小冊子裏，便將卡斯特與巴勒克斯的人像高放在巴黎的皇宮內；小冊子中並解釋這兩位統治者要向卡斯特與巴勒克斯看齊，他們一旦結為親戚，便要使歐洲不再有戰事。❻統治者的「結

合」登峰造極於交換迎娶雙方的妹妹，而魯本斯必然也在畫中表現了這兩位神正佔有著他們未來的新娘。

若我們暫認為一六一五年法國與西班牙間的「交換公主」為魯本斯所畫的慶典，以及將它與當時所表現結婚的版畫相比較，便會在魯本斯的畫中感受到婚禮的狡猾性和不安（圖9）。**❻❼** 我們可視版畫與繪畫兩件作品皆是為了結婚典禮而作，它們意圖傳遞潛在的意義。李維─史陀（Claude Lévi-Strauss）曾好奇地求證了婚姻的社會價值和亂倫的禁忌，二者均顯示其相關人不是丈夫與妻子，而是兩個男人之交換姊妹以成為連襟，使他們以及他們的國家結下家庭和國家的盟約。**❻❽** 此版畫描繪著兩對新人站在婚姻之神海曼的兩旁，海曼對著國王，而不是其配偶，唸誦讚頌婚姻的詩詞：

> 我以寶杖和皇冠，經由婚姻、愛與和諧，結合起兩個國王。**❻❾**

魯本斯抽離矯揉造作的抽象概念，而將路易與菲力普之間的新關係描繪成真實的兄弟，並且從共同行動的性慾冒險中獲得妻子，同時表現

9　作者不詳，《法國與西班牙的婚姻聯盟寓言》（*Allegory of the Marriage Alliance Between France and Spain*），銅版畫，1615，巴黎，國家圖書館

了兄弟間的合作，以及王侯男性氣概的普遍作用。**⑦**

　　為當代頌讚者所進一步彰顯的是，法國與西班牙由先前的戰爭關係轉變為聯姻關係。

> 　　戰爭已結束，那個年代的分裂之火，現已成為愛情之火。他們在祭壇之前將憎恨轉變為承諾，並將受害者的憤怒轉變為權位聯盟的快樂。**⑦**

這段文字所描述的是在祭壇前以愛情之光取代戰爭的承諾，而魯本斯却是根據《安基艾立之戰》，將戰爭轉變為和平，將致命的戰事變為情色的征服。畫中主角的暴力慾望取代為征服女人的慾望，其格鬥是為了達到強暴的興奮目的，因此暴力為情慾所籠罩著。

　　在男性競爭中將其暴力轉變為對抗女人的手法，正是雷尼‧吉拉（René Girard）對犧牲之定義所作的分析，認為暴力是用於特定的犧牲者，以緩和其爭執及國內的敵對——即為維護男性之間的盟約。**⑦**如此的分析讓我們了解到為何文中只引用了犧牲的形象，和「沒有憤怒的犧牲者」的形象。也闡釋了阿培斯所說的一點：我們在魯本斯的畫中看到了靜止的動作；靜止的動作令人想起了一些卸下聖體的景象（像是羅吉爾‧范‧德爾‧魏登〔Rogier van der Weyden〕所畫的《艾斯科里爾的卸下聖體》〔Escorial Deposition〕），其中的人物並沒有邏輯地表現基督的身體如何被卸下十字架，只對觀者展示犧牲者基督的身體（圖10）。**⑦**同樣地，《強暴魯奇帕斯的女兒們》中的人物也沒有明確描繪出「希神」如何將女人擄上馬，却表現了結婚儀式中呈現自己身體的女人。令人好奇的是，實際上這對兄弟近似虔誠的眼神，與基督和瑪利亞的感傷是調和一致的（特別是將騎士與羅吉爾的傳福音的

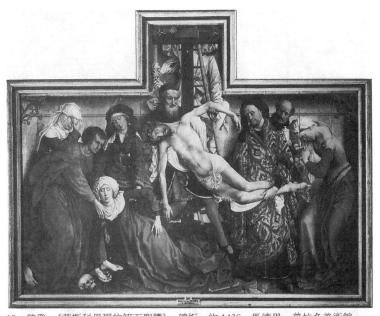

10　魏登，《艾斯科里爾的卸下聖體》，鑲板，約1438，馬德里，普拉多美術館

約翰相比）。而一如小冊子所記載的，這幅畫所表現的是婚姻的犧牲本質，而魯本斯比頌詞裏的描述更大膽地表現了儀式中的犧牲者無疑地是新娘自身。

這些婚禮的神聖意義也出現在魯本斯在大約一六二二至二五年間，為紀念瑪麗・麥第奇的生平所畫的系列畫作之一，《公主的交換》（*Exchange of Princesses*）（圖11）。❼❹兩位公主在法國與西班牙的邊界相遇，她們都將成為別國的人，人物結構是根據傳統中的神職探望，其中描繪的是懷孕的瑪利亞與施洗約翰間重要的邂逅（圖12）。❼❺魯本斯以聖母來隱喻皇室的新娘，以轉移我們對新娘的性慾、未來身為人母、以及生育法國與西班牙皇室後代將會有的暴力之注意力。❼❻

然而在早先的畫作中，魯本斯沒有描繪公主將為人母的新角色，

11 魯本斯，《公主的交換》，約 1622-25，巴黎，羅浮宮

而只有表現傷創的時刻，其中新娘被陌生人擄掠，被迫流離失所，並且進入到一個未知國度。❼當下方的妹妹極為痛苦地、虛弱地對抗她的擄掠者的威福的暴力時，上方的姊姊已無力地放棄抵抗。她軟弱的手和滿足的表情，勉強地默認自己的無能，並且同意歸屬於想要佔有她的人。❽魯本斯畫中的暴力與崇敬，以及痛苦與默從之間有著微妙

12　波特斯（Dirk Bouts），《巡視》（Visitation），鑲板，十五世紀，馬德里，普拉多美術館

的關係，使我們對性別的差異和新娘之犧牲者身分感到感傷，雖不會讓人太感到憐憫與憤慨，却有婚禮之神聖，與新郎君權之半神性的意義。如此一來，《強暴魯奇帕斯的女兒們》一方面成功地揭露了隱伏於皇室婚姻的目的，也同時浪漫化了此政治婚姻。

若我們將此畫與關於結婚的文書記錄作一比較，便更能夠了解魯本斯畫中的騙局：姊妹的交換絕不可能使菲力普與路易產生兄弟的結合，因他們事實上從沒見過面。法國與西班牙之間，在交換新娘之前有無止盡的爭吵，以及之後有外交上的緊張，也表示著兩國之間不可能有和睦的盟約。而對於新人在魯本斯所表現性慾的征服與屈服中，也明顯地無法在當時的資料中得到證實。

路易十三的內科醫師西羅德（Jean Héroard），在他的日記中曾冷靜描述過十五歲的路易與他十三歲的妹妹伊麗莎白公主如何經歷這個事件。❼伊麗莎白公主在嫁給她十一歲的西班牙丈夫時，她與哥哥整個早上和大半個下午都在一起哭泣、嗚咽和相互擁抱，直到西班牙的大使將她拉開，稱呼她「西班牙公主阿瓏絲（Allons）」。路易在她走之後繼續飲泣，最後告訴他的內科醫師他因哭泣太多而感頭疼。

路易也同樣為自己必須與安妮公主結婚而感痛苦，西羅德在一六一五年十一月二十五日的日記中記載這個婚姻並不成功；事實上，整個儀式——見證人和記錄者，以及合法的婚禮儀式——對十五歲的新人來說，似乎是個痛苦的經驗。西羅德記錄著：下午四點這對新人出現在大眾前；五點三十分路易帶安妮進她的房，他「無意」隨她入房，便回自己的房內睡覺；他在床上吃晚餐，接著數位年輕人到他房裏說黃色故事；路易感到丟臉並覺非常害怕，最後他們安慰他使他稍感安心；八點他進入妻子的房內，「上妻子的床，而母親在一旁」——路易

的母親一直待在床上；十點十五分他從床上起來，展示代表貞節的沾了血的布，並強調他做愛做了兩次。西羅德懷疑而在記錄上寫道，「看起來不像。」無論如何，路易似乎在接下來的四年中，沒有與他的妻子有過性接觸。**⑧**

內科醫師所描述的婚禮與魯本斯的奧維德式表現大爲不同，讓我們判定至少一六一五年的新婚經驗，與畫家想像力的表現，二者之間有所差異。我們也因此了解了過去或是現在神祕的性，其征服和屈服之暴力，以及誘惑人的想像，是如何地掩飾了過去的男女經驗。

摘自《表現》（*Representations*）第25期（1989年冬季號）：3-29。1989年瑪格麗特‧卡羅版權所有。經作者及加州大學出版社同意轉載。

感謝Svetlana Alpers, Harry Berger, Beverly Brown, Howard Burns, Caroline Bynum, Julius Held, Rachel Jacoff, Constance Jordan, Thomas Kaufmann, Miranda Marvin Katherine Park, Loren Partidge, Seth Schein, Laura Slatkin, Natasha Staller在研究、撰寫與校定本論文期間，每一階段的參與與協助。

❶Max Rooses, *L'Oeuvre de P. P. Rubens* (Antwerp, 1886 -92), no. 579; Rudolph Oldenburg, *P. P. Rubens: Des Meisters Gemälde (Klassiker der Kunst)*, 4th ed. (Stuttgart, 1921; hereafter *KdK*), no. 131; 畫册簡介（與相關書目）, Arthur K. Wheelock, Jr., in Beverly Louise Brown and Wheelock, *Masterworks from Munich: Sixteenth-to Eighteenth-Century Paintings from the Alte Pinakothek*, National Gallery of Art (Washington, D.C., 1988), pp. 105-8, no. 23.

❷Theocritus *Idylls* 22.137; Ovid *Fasti* 5.699 and *Artis amatoriae* 1.679-80; Apollodorus 3.11.2; Hyginus *Fabulae* 80. 關於文藝復興的神話記錄，參考Natalis Comes, *Mythologiae* (Venice, 1567; 再版，New York, 1976), book 8, pp. 247-50. 魯本斯似是自古以來第一位描繪這個綁架故事的藝術家；關於歷史文學與視覺表現，參考*Lexikon Iconographicum Mythologiae Classicae*的撰文 (hereafter *LIMC*), vol. 3 (Zurich, 1986), part 1, pp. 567-635, and part 2, pp. 456-503.

今天**強暴**這個字代表的是與沒有允諾的對象性交；而陰莖的插入與射精證明著強暴有無發生。根據近來的說法，魯本斯所描繪的不是強暴，而是綁架；然而在古代與文藝復興時期，以猛力抵抗性交對象則被明顯地稱爲強暴；陰莖是否插入不是那麼重要（或者更常被認爲是強暴的結果），只要強暴者強迫不情願的對象。比如，在文藝復興的威尼斯，男性若是「被發現爲姦淫而欺負或施暴於任何女性，不論是否成功」，都會被告以強姦罪(法律上稱爲carnaliter cognovit per vim)；引用及討論於Guido Ruggiero, *The Boundaries of Eros: Sex, Crime, and Sexuality in Renaissance Venice* (New York, 1985), 89 and 90。事實上，雖然大多數關於強暴的敍述詳載著，暴力乃用來對

抗沒有允諾的對象，却絕少提到肉體上的插入；但無論如何，強暴的確已經發生了。基於這些原因，我認爲文藝復興的認知傳統是對的，本文也將以**強暴**作爲性暴力的意義。

❸Hans Gerhard Evers, *Rubens und sein Werk: Neue Forschungen* (Brussels, 1943), 253; Svetlana Alpers, "Manner and Meaning in Some Rubens Mythologies," *Journal of the Warburg and Courtauld Institutes* 30 (1967): 285-89; Martin Warnke, *Peter Paul Rubens*, trans. Donna Pedini Simpson (New York, 1980), 62; Wheelock, in *Masterworks from Munich*, 107-8. Warnke和Wheelock皆認爲此寓言可能帶有政治意義(指西班牙統治了荷蘭領土)。我將在下面提出一項錯綜複雜不同的政治典故。

❹參考Julius S. Held, *Rubens: Selected Drawings*, 2nd ed. (Oxford, 1986), 85-88，其中探討了魯本斯的素描與達文西失傳的作品之間的複雜情節。

❺Ovid *Artis amatoriae* 1.664-80; in *The Art of Love and Other Poems*, trans. J. H. Mozley, rev. ed., Loeb Classical Library (Cambridge, Mass., 1939), 59.

❻Reinhard Liess, *Die Kunst des Rubens* (Braunschweig, 1977), 382 (作者所譯)。

❼關於一般社會定義下的「強暴文化」，參考Peggy Reeves Sanday, "The Bases for Male Dominance," in her *Female Power and Male Dominance: On the Origins of Sexual Inequality* (Cambridge, England, 1981), 163-83; and "Rape and the Silencing of the Feminine," in *Rape*, ed. Sylvana Tomaselli and Ray Porter (London, 1986), 84-101.

❽Guillaume Budé在一五〇八年所出版，評論羅馬法律的書中，將國王比喻作朱比特，他引用Ulpian的格言，認爲王侯是在法律之上，不爲之約束；並主張亞里斯多德的

第五種君主制——統治者如一家之主般，有同樣的至高
主權——是個理想的典範，Guillaume Budé (Budaeus),
Annotationes in pandectas (Paris, 1508), in *Operum*, vol. 3
(Basel, 1557; 再版，Westmead, England, 1966), 68.
關於人文主義者復興羅馬法律，以及其與極權理論之間
的關係，參考Myron Gilmore, *Argument from Roman Law
in Political Thought: 1200-1600* (Cambridge, Mass., 1941);
and Nannerl O. Keohane, *Philosophy and the State in Fran-
ce: The Renaissance to the Enlightenment* (Princeton, N.J.,
1980), 57-61. 關於Budé對義大利專制理論的重要性，參
考Nicolai Rubinstein, "Dalla repubblica al principato," in
Firenze e la toscana dei Medici nell'Europa del '500, ed. Furio
Diaz et al. (Florence, 1983), 165.

❾Felix Gilbert, *Machiavelli and Guicciardini: Politics and His-
tory in Sixteenth-Century Florence* (New York, 1984), 118
and 129.

❿J. R. Hale, "War and Public Opinion in Renaissance Italy,"
in Hale, *Renaissance War Studies* (London, 1983), 359-87.

⓫許多將性慾與戰爭的英勇表現結合在一起的王侯徽章，
參考Paolo Giovio, *Dialogo dell' imprese militari e amorose*
(Rome, 1555), ed. Maria Luisa Doglio (Rome, 1978). 最為
惡名昭彰的是傭兵隊長Giovanni Chiucchiera「滑稽」的
徽章，其中有一隻狼被兩隻狗緊跟著，這隻狼想襲擊母
羊的背且強暴她。這個形象令人想起奧維德所寫，Lu-
cretia即將被Tarquin強暴的一刹那：「她像一隻小羊般在
羊欄裏被捉住，她顫抖地躺在貪婪的狼的腳下」；*Fasti 2.*
799-800, trans. James George Frazer, Loeb Classical
Library (Cambridge, Mass., 1967), 115. Giovio認為這個傭
兵隊長的徽章所要描述的是他在戰場上交戰時，所表現
的英勇的「熱情本色」(147)。

一五一二年麥第奇家族從放逐回到佛羅倫斯之後，支持者似乎是用與性慾相關的事物來慶祝他恢復勢力。一五一四年Richard Trexler告訴我們，狩獵的慶典「將發情的母馬與種馬放入領主廣場的角力場，『讓不懂的人學習』性行為」，*Public Life in Renaissance Florence* (New York, 1980), 509. 一五一三年當Giuliano di Lorenzo di Medici被選為教宗時，「最純樸的公民在他們的門上掛上麥第奇家族徽章，表示歸順麥第奇。公僕均依照前例，公民的徽章表現充滿著麥第奇的勇氣 [palle] ……每個人的嘴裏都喊：麥第奇萬歲！Cambi指出，很少有人喊過去對抗麥第奇制度的口號Marzocco!」(496-98)。palle一字的性意義在現代的佛羅倫斯還持續使用著。「若是公民不能接受更甜美的駕馭，麥第奇家族『有勇氣』(palle) 使佛羅倫斯人的睪丸受到傷害，這是當時的一種雙關語」(509)。

⓬Niccolò Machiavelli, *The Prince*, trans. W.K. Marriott (London, 1958), 143.

⓭Egon Verheyen, *The Palazzo del Te in Mantua: Images of Love and Politics* (Baltimore, 1977); Frederick Hartt, "Gonzaga Symbols in the Palazzo del Te," *Journal of the Warburg and Courtauld Institutes* 13 (1950): 151-88; Hartt, *Guilio Romano*, 2 vols. (New Haven, 1958), 1: 105-60.

⓮Verheyen, *Palazzo del Te*, 28-29, and Hartt, "Gonzaga Symbols," 178-80. 納普敦抓住艾米蒙的主題是不常見的（而他們關於其他而不是性關係的場景，是較為普遍的）。納普敦與艾米蒙的文學題材也許在Lucia的*Dialogues of the Sea-Gods*, 8.

⓯學者們還不確定第四個石灰浮雕上的人物為被立位的朱比特，朱諾，納普敦，墨丘里，以及Ceres(我所認為的)。但據我的猜測，浮雕裏的墨丘里 (手裏拿著石榴樹或是石榴樹皮) 走向朱比特，而朱比特正考慮著Ceres的要求，

將她的女兒從陰間帶回她的身旁。奧維德的 *Fasti*（4.585
-614）不只提過這件奧林帕斯山的故事，朱比特也在其
中演說支持普魯托所宣佈的領土劃分策略——隱喻於其
他三個石灰浮雕的強暴景象，他說：「他不會是個令我們
蒙羞的女婿，雖然我自己也高貴不到哪兒去：我的王國
一個在天上，一個在水裏，還有一個是空無的混沌。」(11.
599-600)

⓰Giorgio Vasari, *Ragionamenti* (Florence, 1558)，翻譯及其
註釋, in Jerry Lee Draper, *Vasari's Decoration in the Palaz-
zo Vecchio* (Ph.D. diss., University of North Carolina,
Chapel Hill, 1973), 164-77 and 434-37, also 28-37. 也參
考Ettore Allegri and Alessandro Cecchi, *Palazzo Vecchio e i
Medici* (Florence, 1980), 92-95; 較爲一般性的，見 Scott
Schaefer, *The Studiolo of Francesco I de' Medici in the Pala-
zzo Vecchio* (Ph.D. diss., Bryn Mawr College, 1976), 227
-32.

⓱Draper, *Vasari's Decoration*, 174-75 and 437.

⓲同上，176-77. 在Battista Franco的*Allegory of the Battle of
Montemurlo*（ca. 1555）裏，有關蓋尼米德的強暴圖裏，
將柯西摩的地位降低於查理五世的討論，參考James M.
Saslow, *Ganymede in the Renaissance: Homosexuality in Art
and Society* (New Haven, 1986), 166-67.

⓳關於君王任命王侯的宮廷裝飾繪畫中，查理五世與朱比
特之間的關係，參考William Eisler, "Patronage and Diplo-
macy: The North Italian Residences of the Emperor Char-
les V," in *Patronage, Art, and Society in Renaissance Italy*,
ed. F.W. Kent and Patricia Simons (Oxford, 1987), 269
-82. 關於查理在附庸國Genoese的宮殿，Andrea Doria
（其中包括朱比特強暴尤蘿巴與 Io），也參考Elena Par-
ma Armani, *Perin del Vaga: l'annello mancante* (Genoa,

1986), 73-152 and 263-81. 以情色主題來代表王侯與君主統治的宮殿，包括Andrea Doria, Federigo Gonzaga, Cosimo de' Medici, 其裝飾繪畫所代表的Paolo Giovio（參考上面的註⓫）領導精神，還需要進一步的研究。

⓴一九八六年春，John Najemy 在Brown University的"The Body in the Renaissance"討論會裏，分析了十五世紀將佛羅倫斯共和國視爲一個男性本體。

㉑Charles Avery, *Giovanni da Bologna* (New York, 1987), 109-14 and 254.

㉒Raffaello Borghini, *Il Riposo* (Florence, 1584; reprint ed., Hildesheim, 1964), 72-74, and Avery, *Giovanni da Bologna,* 109-10.

㉓如詩中所形容的，《薩賓奴劫掠》是一系列代表佛羅倫斯政治寓言的雕像之一，Sebastiano SenLeolini, in *Alcune composizioni di diversi autori in lode del rittratto della Sabina,* ed. Bartolomeo Sermartelli (Florence, 1583), 46. 關於唐那太羅的《茱迪斯與霍羅夫倫斯》，參考H. W. Janson, *Donatello,* 2 vols. (Princeton, 1957), 2: 198-205. 米開蘭基羅的《大衛》，參見Charles Seymour, Jr., *Michelangelo's David: A Search for Identity* (New York, 1967), 55. 關於班底內利的《海克力斯和凱克斯》，以及契里尼的《波休斯與蛇髮女怪美杜莎》，參考John Pope-Hennessy, *Cellini* (New York, 1985), 168.

法蘭西斯可將薩賓雕像放置在傭兵涼廊看似有可能是代表王朝，而不是個人政治成就的表徵，因實際上是法蘭西斯可的父親柯西摩一世（1519-74）鞏固麥第奇在佛羅倫斯與托斯卡尼地區的統治，Eric Cochrane, *Florence in the Forgotten Centuries* (Chicago, 1973), 3-92; 以及下面的註㉛。即使法蘭西斯可在政治與軍事上的成就並不顯赫（1574-87），但他繼續委任紀念麥第奇佔領與擴展勢力

的雕像——舉例來說，姜波隆那在法蘭西斯可的住宅，舊宮的the Salone dei Cinquecento所作的*Florence Triumphant over Pisa* (Avery, *Giovanni da Bologna*, 77-78; 關於 the Salone dei Cinquecento, 參考Schaefer, *Studiolo of Francesco I*); 及柯西摩一世的騎馬紀念像，雖然在法蘭西斯可死後放置在領主廣場，但是早在一五八一年（後來Simone Fortuna為烏爾比諾的公爵載明的日期為一五八一年十月二十七日, in Avery, *Giovanni da Bologna*, 251; 討論於pp. 157-64）由他所計畫的。

❷❹關於十六世紀麥第奇家族爭取佛羅倫斯統治權的歷史，參考Cochrane, *Florence in the Forgotten Centuries.* 法蘭西斯可‧麥第奇之後於一五七四年陷入陰謀而挫敗，並被Orazio Pucci和由佛羅倫斯少年所組成的「藍血幫派」所處死（100）。

❷❺Cosimo Gaci將薩賓族的女人比為"altera praeda/Ond'al Seme Roman Sabina terra/Produsse quella pianta eccelsa e grande/Che stese un tiempo i gloriosi rami"（薩賓的沃土是無上至寶，羅馬人將在上面播種，生產高大茂盛的植物，繁衍無數的支脈），接著並說：

Quanto è ricca Fiorenza, che di tanti

Nobili ingegni e chiari spirti è madre?

E quanto è ricco e degno il gran Francesco,

Che con tanto valor, con tanto senno

La possiede ...

（佛羅倫斯是個如此富裕的城市，是那麼多天才與崇高心靈之母！富貴偉大的法蘭西斯可以如此的英勇與智慧擁有著她……）

Eclogue, in *Alcune composizioni*, 29 and 43（感謝Rachel Jacoff所做的翻譯）。法蘭西斯可也視佛羅倫斯為「我所擁有的國家」; Cochrane, *Florence in the Forgotten Centuries*,

101. Cochrane在他處並解釋「所謂的國家（Stato）在十六世紀是被動的，是被擁有，取得，或操縱的。」(53)

㉖Bernardo Davanzatti形容年輕男子為一「熱情洋溢的年輕人」，in *Alcune composizioni*, 7.

㉗Avery, *Giovanni da Bologna*, 114; 也參考John Shearman, *Mannerism* (Harmondsworth, England, 1967), 81-88.

㉘關於神物是「征服，並保護以對抗閹割的威脅」，以及關於「物神崇拜者克制（對女人）閹割的衝動」，參考Sigmund Freud, "Fetishism," in *The Standard Edition of the Complete Psychological Works*, trans. and ed. James Strachey, 24 vols. (London, 1953-73), 21: 152-53. 有關於此用語之應用在藝術表現的諸多資料中，則請參考Laura Mulvey, "Visual Pleasure and Narrative Cinema," *Screen* 16 (1975): 6-18, reprinted in Brian Wallis, ed., *Art After Modernism* (New York, 1984), 361-73; Rosalind Krauss, "Corpus Delicti," in *L'Amour Fou: Photography and Surrealism* (New York, 1985), 95; and Carol Armstrong, "The Reflexive and the Possessive View: Thoughts on Kertesz, Brandt, and the Photographic Nude," *Representations* 25 (Winter 1989): 57-70. Krauss將物神論簡化釋為「拒絕接受性別差異」，她並且也堅持「反女性主義者之將潛意識賦予特徵化，是一項錯誤。」

㉙Pope-Hennessy, *Cellini*, 163-86.

㉚關於美杜莎頭顯性別特色，參考Freud, "The Medusa's Head," *Standard Edition*, 18: 253; and Neil Hertz, "Medusa's Head: Male Hysteria Under Political Pressure," *Representations* 4 (1983): 27-54.

㉛馬基維利，《王侯》，尤其是在該書第6章和第25章，指出十六世紀建築物大廳之藝術品是以暴力與勝利為主題的 (Draper, *Vasari's Decoration*, 370-407)，以及在《辯論集》

中，瓦薩利對法蘭西斯可‧麥第奇說：

「閱悉這個城市的古代與現代歷史後，我不停地想著苦
難與不幸使政府不斷地變遷，造成無數城市的興衰、動
亂與其人民的內訌、甚至是自己人民的流血叛變。也思
索爲了征服附近最高貴與聞名之城市所引起的戰爭……
同樣地，我也想到了您顯赫的家族在佛羅倫斯的政府統
治下所受的苦難；以及，近來在西耶那投降捐出所有國
土前，您的父親在敵人的領土上所擴充的無數軍力。」

�32馬基維利所用的virtù一字之複雜性不可低估，參考Leslie
J. Walker, "Machiavelli's Concept of Virtue," in *The Dis-
courses of Niccolò Machiavelli*, trans. and introduced by
Walker, 2 vols. (New Haven, 1950), 1: 99-102; 以及近期
的Victoria Kahn, "*Virtù* and the Example of Agathocles,"
Representations 13 (1986): 63-83. 馬基維利並不主張用強
暴的方法，想反地，他鼓勵王侯避免強暴他們的臣民——
不是爲女人著想，而是爲了避免冒犯她們家族的男人，
因「大部分的男人會滿足於自己完整的財產與名聲」；
The Prince, chap. 19, p. 101.

�33繼唐那太羅的《茱迪斯》，契里尼的雕像也重新將代表共
和國的人體 (Judith) 轉變爲代表公爵的人體 (Perseus)；
Pope-Hennessy, *Cellini*, 168. 關於給柯西摩公爵的virtù
圖像上之頌詞，參考Draper, *Vasari's Decoration*, passim;
and Karla Langedijk, *The Portraits of the Medici*, 3 vols.
(Florence, 1981), 1: 84-85; 也參考Rudolf Wittkower,
"Chance, Time, and Virtue," *Journal of the Warburg and
Courtauld Institutes* I (1938-39): 318-20.

�34"Per la qual cosa Giambologna punto dallo sprone della
virtù, si dispose di mostrare al mondo, che egli non solo
sapea fare le statue di marmo ordinarie, ma etiando molto
insieme, e le piu *difficile*, che far si potessero" (強調用語);

Borghini, *Il Riposo*, 72. 作者所譯。

㉟Shearman, *Mannerism*, 21 and 41; and David Summers, *Michelangelo and the Language of Art* (Princeton, N.J., 1981), 177-85.

㊱描述政治顛峰的藝術表現，明顯地出現在許多讚美姜波隆那的詩歌中。其中一首便是讚美他擊敗古代雕塑家，爲佛羅倫斯帶來羅馬的輝煌表現；*Alcune composizione*, 31. 雕塑表現的暴力、勝利、當然還有強暴本身，被重複地用於頌讚爲雕塑家的成就：

La gloria dell'intera arte divina

Espressa nel triforme simulacro

Idea e norma a tutti grandi artisti

È, Gian Bologna mio la tua Sabina.

Di quella ardesti; il longo studio, e macro

È, il vecchio padre a cui tu la rapisti.

——Bernardo Davanzati

（藝術最高的榮耀是在於這個三度空間立體形象——這是所有偉大藝術家的理想與標準。姜波隆那啊，那便是你那燃燒著慾望的薩賓雕像。長久疲憊與辛勤的工作，你終於從父老那兒掠奪並強暴了她。同上，7）

L'arte, che mai non feo, com'or sì note

Le forze sue, per se lo mostra à pieno,

Ne dirlo è d'huopo a chi ben fisso 'l mira.

Che chi non sà, che 'l marmo venir meno,

Infiammarsi d'amor, rodersi d'ira,

Altri che Gianbologna far non puote?

——Lorenzo Franceschi

（藝術從沒有被如此地表現過，它的力量現在終於被釋放出來了，不用說每個人都看到了。除了姜波隆那之外，還有誰能夠將大理石雕刻得如此令人著迷，燃燒著愛，

並且令人感到猛烈地被吞食？同上，8)

事實上不只是作品的強暴表現的創意，也包括了觀者的
反應：

Rapir sentì 'l pensier soura misura,

E restai come immobile, in astratto

Quando mirai della Sabina il ratto,

Ove Arte vince supera Natura

——Francesco Marchi

（感覺到自己的思想被強暴了，從束縛中脫出了；當你
凝視著《薩賓奴劫掠》時，領略了藝術戰勝驕傲的自然，
於是你一動也不動。同上，20)

感謝Rachel Jacoff協助翻譯。

原則上，美術史學家較會以新柏拉圖主義的精神與物質
寓言來讀它們，但到目前為止，我認為新柏拉圖式的看
法仍避開了貫穿這些詩歌與雕塑中公然的性慾、性別、
以及暴力的論據。

㊲Borghini, *Il Riposo*, 72. Avery, *Giovanni da Bologna*, 109
-10. Charles Avery與Anthony Radcliffe認為，這是從一五
七九年的小型二人組雕像演變成一五八三年的大型紀念
碑，eds., *Giambologna: Sculptor to the Medici* (Edinburgh,
1978), 105-8 and 219-20.

㊳Livy 1.9-13; Ovid *Fasti* 3.180-232; Plutarch *Life of
Romulus* 14-15.

㊴Livy 1.13. 這點Plutarch尤其強調，他說：「他們不認為強
暴是荒唐胡亂的行為，也非破壞的舉動，而是由較強的
族羣將兩個種族結合與融合在一起的方法」; *Life of
Rumulus* 14.6, in *Plutarch's Lives*, trans. Bernadotte Perrin,
Loeb Classical Library, 11 vols. (Cambridge, Mass., 1914
-21), 1: 131. 女人勸說薩賓人要求他們的父親當羅馬人
的岳父與祖父，與敵人建立家庭關係，以結束與羅馬人

的戰爭；*Life of Romulus* 19. 關於爭奪女人以建立男人的社會盟約，也參考Eve Kosofsky Sedgwick, *Between Men: English Literature and Male Homosocial Desire* (New York, 1985).

⓵Livy 1.9.2.

⓶實際上，Plutarch告訴我們，新郎將新娘帶入門檻是最早的習俗（*Life of Romulus* 15.5）；也參考Catullus *Carmina* 61, 162-63. 關於羅馬的婚姻與夫家對新娘的權力，參考 Jane Gardner, *Women in Roman Law and Society* (Bloomington, Ind., 1986), 5-14; and Eva Cantarella, *Pandora's Daughters: The Role and Status of Women in Greek and Roman Antiquity*, trans. Maureen B. Fant (Baltimore, 1982), 113-18.

⓷Christiane Klapisch-Zuber, "An Ethnology of Marriage in the Age of Humanism," in her *Women, Family, and Ritual in Renaissance Florence*, trans. Lydia Cochrane (Chicago, 1985), 247-60, 特別是頁255中有討論。也參考Juan Luis Vives, *De institutione foeminae christianae* (Basel, 1523), in *Vives and the Renascence Education of Women*, ed. Foster Watson (New York, 1912), 110. 對於將古老的形式在現代重作一次的興趣，我想也解釋了魯本斯在一六三八年所畫的*Rape of the Sabines* (National Gallery, London, KdK 370) 裏，將薩賓女子換上當代的法蘭德斯的服飾。

⓸關於理論原則，參考Heidi Hartmann, "The Unhappy Marriage of Marxism and Feminism: Towards a More Progressive Union," in *Women and Revolution*, ed. Lydia Sergent (Montreal, 1981), 14-15. 關於其引用在藝術作品的分析，參考Griselda Pollock, *Vision and History: Femininity, Feminism, and the Histories of Art* (London, 1988), 32-34.

⓹Gian Paolo Lomazzo (1584), in Shearman, *Mannerism*, 81;

更廣泛引用（米開蘭基羅進一步建議人體要像火焰般的
形狀，以表現「人體的爆發力」）在Summers, *Michelangelo*,
81ff.

❹米開蘭基羅只有在小型的模型作Samson與Philistines的
三個人體，Shearman, *Mannerism*, 83.

❹一五八一年Simone Fortuna對烏爾比諾公爵說：「他最想
要的是榮耀，他最大的野心是擊敗米開蘭基羅；許多鑑
賞家——包括大公爵自己——都認爲姜波隆那與米開蘭
基羅地位平等，只要不死，他便會漸漸地追過他。」引於
Avery, *Giovanni da Bologna*, 251.

❹參考以強暴情景來讚賞雕刻家的詩歌，引自前面註❸。

❹如阿培斯曾說過，E. H. Gombrich, "Manner and Mean-
ing," 289n. Julius S. Held特別提到E. Dhanens認爲《強暴
魯奇帕斯的女兒們》的結構引用了姜波隆那固定在《薩
賓奴劫掠》底座的銅製浮雕；*The Oil Sketches of Rubens:
A Critical Catalogue* (Princeton, N.J., 1980), 380.

❹當卡斯特和兩位即將與魯奇帕斯王的女兒們結婚的男子
相鬥，而身負重傷時，永恆不死的巴勒克斯向朱比特禱
告，希望能與他的兄弟共有他的永恆不死；Ovid *Fasti* 5.
715-19. 也參考Plutarch, "On Brotherly Love," *Moralia*
478, 484, and 486. Plutarch讚揚這兩兄弟不只共享永恆，
而且在各方找尋榮譽和力量，以防範敵人，他們因此能
夠「相互幫助與鼓勵彼此」。也參考*LIMC*, 3: 567-68.

❺記錄中此畫最早的收藏者是十八世紀中期杜塞道夫的封
建領地選舉人，Johann Wilhelm；Johann van Gool, *De
nieuwe schouwburg der nederlantsche kunstschilders*, 2 vols.
(1751), 2: 530-31 and 544. 魯本斯第一批進入杜塞道夫
收藏的作品是由選舉人的祖父，Neuberg與Count Pala-
tine的公爵，Wolfgang-Wilhelm（1578-1653）所經手
的。關於一六一○至二○年Johann Wilhelm以及其他委

任者與魯本斯之間的關係，參考Max Rooses and Charles Ruelens, *Correspondance de Rubens et documents epistolaires*, 6 vols. (Antwerp, 1887-1909), 2: 95 and 227-30. Johann Wilhelm向藝術家買更多的畫，尤其是在一六八四年Arundel的交易，更擴充了他所繼承的魯本斯的作品；Barbara Gaehtgens, *Adriaen van der Werff* (Munich, 1987), 59-60. 至於《強暴魯奇帕斯的女兒們》之畫作第一次是在什麼時候成為Pfalz-Neuberg的收藏並不清楚，但即使此畫是Wolfgang-Wilhelm公爵在世時所收藏的，也不會讓人訝異。而Wolfgang-Wilhelm之收復Jülich Berg，實際上是由法國—西班牙外族在一六一五年所協助完成的(以下將作討論)。我目前則著手研究這項事件。

❺關於楓丹白露的*Galerie François Ier* (ca. 1540-50)，將情色與政治交織在一起的形象，參考André Chastel, W. McAllister Johnson, and Sylvie Beguin特刊裏的文章。(無論如何還是有許多沒有解決的問題。)

❺Simon Bouquet, *Bref et Sommaire Recueil de ce qui a esté faict et de l'ordre tenue à la ioyeuse et triomphante Entrée de ... Prince Charles IX de ce nom Roy de France en sa bonne ville et cité de Paris* (Paris, 1572), "Queen's Entry," p. 6; 關於迎接之事討論於Frances Yates, *Astraea, The Imperial Theme in the Sixteenth Century* (London, 1985), 127-48.

❺繼十六世紀後期此論述權威Guillaume Budé (如註❽) 的是Jean Bodin; Keohane, *Philosophy and State in France*, 67-82; R.W.K. Hinton, "Husbands, Fathers, and Conquerors," *Political Studies* 15 (1967): 295; and Gordon J. Schochet, *Patriarchalism in Political Thought* (Oxford, 1975), 18-36. Bodin贊成丈夫、父親、以及國王的高壓力量, in *Les Six Livres de la république* (Paris, 1576), esp. book 1, chaps, 3, 4, and 5. 也參考Sarah Hanley, "Family and

State in Early Modern France: The Marriage Pact," in *Connecting Spheres: Women in the Western World, 1500 to the Present*, ed. Marilyn J. Boxer and Jean H. Quatert (New York, 1987), 53-63.

㊹Bouquet, *Recueil*, 33-34; Yates, *Astraea*, 135-37.

㊺Andrea Alciati, *Emblemata* (Augsburg, 1531), 摹本複印在 Andreas Alciatus, *The Latin Emblems Indexes and Lists*, ed. and trans. Peter M. Daly et al. (Toronto, 1985), no. 43.

㊻Trans. Daly, *Latin Emblems*, n.p. 關於將Dioscuri比作雙子座，以及對他們的信仰比作水手的保護者，參考*LIMC*, vol. 3, part 1, pp. 567 and 610. 雙子星座尤其被視爲航海者爲撫平海上暴風雨的幸運象徵物。

㊼關於阿奇亞提對羅馬法律以及他與Budé的關係，參考 David O. McNeil, *Guillaume Budé and Humanism in the Reign of François I* (Geneva, 1975), 21; and Paul Emile Viard, *André Alciat* (Paris, 1926), passim.

㊽Pierre Ronsard, "Sur le navire de la ville de Paris protegé par Castor et Pollux, ressemblants de visage au Roy et à Monseigneur le Duc d'Anjou" (卡斯特與巴勒克斯保護著代表巴黎這個城市的船，他們的臉代表著國王和安卓公爵閣下)，引自Yates, *Astraea*, 136:

Quand le Navire enseigne de Paris

(France et Paris n'est qu'une mesme chose)

Estoit de vents et de vagues enclose,

Comme un vaisseau de l'orage surpris,

Le Roy, Monsieur, Dioscures esprits,

Frères et Filz du ciel qui tout dispose,

Sont apparus à la mer qui repose

Et le Navire ont sauvé de perilz.

（當代表著巴黎〔巴黎與法國是一樣的〕的船被暴風雨

攻擊，被風浪吞噬時，國王和閣下——Dioscuri的精神表徵，掌控萬物、來自天堂父兄們——出現在海上，風浪於是平息，他們從危險中拯救了船。作者所譯）

⑤Ronsard的解釋，in Paul Guerin, ed., *Registres des délibera-tions du bureau de la ville de Paris*, vol. 6 (Paris, 1892), 242-43.

⑥魯本斯熟悉Dioscuri與法國皇室之間的象徵性關係，並在為麥第奇所做的*Majority of Louis XIII*系列中有更進一步的寓言式描述，其中Dioscuri/Gemini也再次成為法國的保護人。而在為麥第奇所畫的作品中，這雙胞胎是雙子星，照耀在代表國家的帆船上，Louis XIII則在舵柄旁；*KdK*, 258. 參考Jacques Thuillier and Jacques Foucard, *Rubens' Life of Marie de' Medici*, trans. Robert Eric Wolf (New York, 1970), 89.

⑥路易的弟弟生於一六〇七年，他的徽章中有一艘法國的船航行於成人形象的卡斯特與巴勒克斯，他們橫臥在雲上，頭上各有一顆星星，此徽章是櫥櫃上的裝飾，作者不詳，Histoire de France no. 88625, Bibliothèque nationale, Paris.

⑥關於這些婚姻的談判協商，參考René Zeller, *La Minorité de Louis XIII*, 2 vols. (1892-97), 1: 311-38, 2: 1-62. 一六一二年的慶典是為了宣讀此合約，以代表了Marie de' Medici的個人勝利，以及她對祖先們好鬥本性所採取的高明的結婚策略：

O qu'il nous eust cousté de morts
O que la France eust faict d'efforts
Auant que d'auoir par les armes
Tant de Prouinces qu'en un iour,
Belle Reine, auecques vos charmes
Vous vous acquerez par amour!

（啊！我們遭遇了多少的死亡；啊！法國在戰爭中付出了多少的力量，以保衛這麼多郡邦，而美麗的皇后啊，一天之內妳的吸引力得到了愛。作者所譯）

Laugier de Porchères, *Le Camp de la place royale, où ce qui s'y est passe... pour la publication des mariages du Roy et de Madame avec l'Infante et le Prince d'Espagne* (Paris, 1612), 60.

❸Zeller, *La Minorité de Louis XIII*, 2: 12; Thuillier and Foucard, *Rubens' Life of Marie de' Medici*, 24. 魯本斯在法國皇室接受委任而作的兩幅聯作裏，描繪了這兩個婚姻：為路易十三（ca. 1622）所繪製（或者起碼是用以代表他的），描述君士坦丁生平的一套綴錦畫，*Marriages of Constantine and Fausta and of Constantia and Licinius*，以及為麥第奇家族所繪製的*Exchange of Princesses*。關於君士坦丁的傳說，參考John Coolidge, "Louis XIII and Rubens," *Gazette des beaux-arts*, ser, 3, 67 (1966): 271-85; and Held, *Oil Sketches*, 65-72. Thuillier與Foucard認為，麥第奇的系列繪畫的其中四幅原本是為此婚姻而作的 (23)。也參考以下的註❼。

❹*La Royale Reception de leurs maiestez trèschrestiennes en la ville de Bordeaus, ou le siècle d'or ramené par les alliances de France et d'Espagne* (Bordeaux, 1615); Otto Von Simson, *Zur Genealogie der weltlichen Apotheose im Barock* (Strasbourg, 1936), 352-56; Thuillier and Foucard, *Rubens' Life of Marie de' Medici*, 23-24 and 87-88.

❺關於魯本斯與他的委任者亞伯特和伊莎貝拉，參考Christopher White, *Peter Paul Rubens* (New Haven, 1987), 55; 以及關於伊莎貝拉公主與瑪麗‧麥第奇之間的友誼，參考L. Klingenstein, *The Great Infanta Isabel* (London, 1910), 157 and passim. 魯本斯一六二〇年間在巴黎的外

交活動，參與了推進伊莎貝拉維持法－西聯盟，以及勸
阻法國支持荷蘭共和國之以武力對抗西班牙；C.V.
Wedgewood, *The Political Career of Peter Paul Rubens*
(London, 1975), 29.

㊅Laugier de Porchères, *Le Camp de la place royale*, 15:

Pollux et Castor dont les Mariniers prenoyent jadis augre
de bonasse, s'ils les voyoyent tous deux ensemble, & de la
tempête quand l'un se montroit tout seul comme nous
prenons l'union de ces deux grands Monarques, pour pres-
age de la tranquilité de toute l'Europe.

（水手曾將卡斯特與巴勒克斯的同時出現視爲平安航行
的徵兆，若是只有一個出現，則會出現風暴。因此我們
將兩個統治者的結合當作歐洲和平的徵兆。作者所譯）
在同一本書的後段，有一首詩歌將瑪麗的眼睛比爲「希
神」，在此有明顯的情色隱射：

Vos yeux (par qui l'amour plus fort que le respect
Faict dessus tant de coeurs de secrettes conquestes)
Sont des Astres iumeaux de qui le seul aspect
Des tumultes Francois appaise les tempestes.

（妳的雙眼〔其中的愛意比敬意要強，祕密征服了那麼多
顆心〕是雙子星，但是只有一顆星星出現時，便會產生
喧囂的法國風暴。作者所譯）

㊆這個版畫是爲Jan Ziarnko所做的，討論於Thuillier and
Foucard, *Rubens' Life of Marie de' Medici*, 23 and n. 58.

㊇Claude Lévi-Strauss, *The Elementary Structures of Kinship*,
trans. James Harle Bell et al. (Boston, 1969). 關於李維
－史陀具有啓迪性與評論性的主張，參考Gayle Rubin,
"The Traffic in Women: Notes on the 'Political Economy'
of Sex," in *Toward an Anthropology of Women*, ed. Rayna
B. Reiter (New York, 1975), 157-210.

⑥圖9畫面所刻文字的翻譯（作者所譯）。

⑦值得再回想Held對魯本斯為麥第奇所作系列畫中一對人物的評述，*The Council of the Gods for the Reciprocal Marriages Between France and Spain*：「因主題乃以象徵著地球兩半的結合來表現兩個大國的結合，所以當然要醒目地將一對人物其不同層面的友誼組合一起（除了黑暗面之外）……作品主題之一便是兩個和平伙伴的合併——建立在許多層面與形式」；*Oil Sketches*, 114. 在《強暴魯奇帕斯的女兒們》中，早期這種配對的方式是四人一組的，即使魯本斯循環這種組合以表現世界統一的意圖仍被遲疑著。

⑦*La Réponse de Guerin à M. Guillaume et les resiouissances des Dieus sur les heureuses alliances de France et d'Espagne* (Paris, 1612), 49（作者所譯）.

⑦René Girard, *Violence and the Sacred*, trans. Patrick Gregory (Baltimore, 1977), 1-38.

⑦Alpers, "Manner and Meaning," 286. 關於*Escorial Deposition*一作，參考Martin Davies, *Rogier van der Weyden* (London, 1972), 223-26.

⑦*KdK*, 256; Thuillier and Foucard, *Rubens' Life of Marie de' Medici*, 87-88; and Susan Saward, *The Golden Age of Marie de' Medici* (Ann Arbor, Mich., 1982), 137-42. 關於歷史背景，參考以上的註⑭。

⑦關於Dirk Bouts, *Visitation*，參考Max J. Friedlander, *Early Netherlandish Painting*, vol. 3, *Dieric Bouts and Joos van Gent*, trans. Heinz Norden, commentary by Nicole Vero‑née Verhaegen (Leyden, 1968), 22 and 59.

⑦在結婚慶典與祝婚詩歌中所一再重複的主題便是衍生皇室後代（參考以下註⑦）。

⑦至少有一首結婚詩歌是像母親預告安慰著新娘般，告知

她們將會遭遇的痛苦（甚至告知以「薩賓奴」的故事）。

Celles pour qui se fait tant de resiouissance

Feront souspirs de coeur: ietteront larmes d'oeil:

Psyche l'ame d'amour à son Hymen en deuil:

C'est grand deuil de quitter le lieu de sa naissance.

Filles, voyez, oyez: pour vostre cognoissance

Vous trouuerez Maris demy-Dieus trionfans,

Pour vos soupirs, suiets & royalle puissance:

Bref, pour vos pleurs & fleurs, ris & beau fruit d'enfans.

（現在如此高興的人們將會在心中嘆氣，眼裏流淚。愛的靈魂賽姬〔Psyche〕在哀悼中走入婚姻，離開生長的地方是多麼大的失去。女孩們，看呀，聽呀：妳將會發現丈夫如何勝利地獲得了妳的嘆息、臣民和皇室主權；總之，一切是爲了妳的眼淚和結婚的花朵、笑聲和孩子的美麗果實。作者所譯）

Alaigres de Navières, *Les Alliances royales et reiouissances publiques précédentes les solennitez du mariage des enfans des plus célebres et augustes Roys de l'Europe* (Lyons, 1612), 30. 魯奇帕斯的女兒在神話景象中必然是裸體的，並且特別帶有著情慾。但魯本斯的畫裏，所有男性恰與女性相反，也許他也有意表現古老傳統的婚姻習俗，其中新娘在換上新郎所贈與的新娘服時，要脫去從娘家穿來的衣服。如婚姻民族學家所指出的，脫去新娘的舊禮服代表著脫去她身爲家族女兒與姊妹的舊身分，準備成爲丈夫家的妻子與母親。Christiane Klapisch-Zuber, "The Griselda Complex," in *Women, Family, and Ritual*, 225.

❼❽上方姊姊的姿勢取自米開蘭基羅所畫的Leda（如Arthur K. Wheelock, Jr.,所指出，in *Masterworks from Munich*, 107），藉以提升其情慾。

❼❾Jean Héroard, *Journal de Jean Héroard sur l'enfance et la*

女性主義與藝術歷史：擴充論述

絕對的情色

jeunesse de Louis XIII, ed. E. de Soulié and E. de Barthé-
lemy, 2 vols. (Paris, 1868), 2: 183-86.

❽直到一六一九年一月二十五日他才再次上妻子的床（這
次也是被強迫的）；同上，2: 229-30. 參考Pierre Cheval-
lier, *Louis XIII: Roi cornelien* (Paris, 1977), 101中的討論。

9 沉默的他者

寓意
羅馬奧古斯都的古典主義與十八世紀歐洲的新古典主義之性別

娜特莉‧坎本

古典藝術一向表現著政治上的價值，但其性別意識的價值却極少受到重視。本文的主旨便是從一些古典大眾藝術展開一項以性別議題爲主的詮釋，並從古典藝術中女性的性別表現來探討其社會階級。❶西元前一世紀後期希臘與羅馬的公眾浮雕作品，其主題與內容和十八世紀後期的歷史繪畫，目的均是用以訂定男女之間的關係標準；而此兩個時期所採用的方式皆爲去除差異性與常變性。無論男女之間、公私之間、或是文化與自然之間是否對立，減弱他者所暗指的便是權力劃分的不均與價值分配的不均。在西方的父權文化裏，男性擁有中心價值的特權❷；而古典藝術則以其特殊的形式製造了文化典範，以其主張與理想化的形象來成就並同時調解相對性別間的衝突；此衝突首先表現在男性之主體 (Self) 優於女

性之他者（Other）的精神與物質優越性，其次則表現在說服他者也有成為主體的可能性。

在此，古典文學所討論的性別議題，乃依據過去明確且得當的角色和行為表現來建立規範與道德行為。行為可取決於任何男性或是女性，然只有具貴族傳統的局內人才能決定適當的標準。在此，我所提出的例子，西元第一世紀後期的羅馬以及十八世紀歐洲，便是以羅馬帝國建立以前的黃金時期為主；且後期羅馬共和政體與帝國的著作，以及十八世紀的許多著作都將它視為一理想時代。而這兩個年代皆以早期羅馬之樸素但嚴謹並有紀律的社會為基礎，與其他衰微和野蠻的社會成一對比。在這段理想年代裏，男性是人類的支配者，掌控著女性；因此，藝術作品中典型的性別詮釋即是以此時所主張的古典意識為立場。

在羅曼能廣場（Forum Romanum）上，艾米利亞集會堂（Basilica Aemilia）建築內的橫飾帶雕刻裝飾即屬此古典風格，學者們認為其年代是大約西元前六十年至西元六十年之間，我則認為應是與奧古斯都和平祭壇（the Ara Pacis Augustae）同時——即西元前十四年羅馬的首任皇帝奧古斯都在幫助艾米利亞人重建在廣場大火所燒毀的教堂時所作的。❸這個橫飾帶雕刻圍繞著建築的內部，描繪奧古斯都時期所普遍流傳的羅馬建國故事——一如和平祭壇上的艾斯奎林（Esquiline，羅馬的七丘之一）的墓碑繪畫，以及羅馬詩人魏吉爾和當代歷史學家的敘述。❹除了以描述先人的故事來作為羅馬皇室的傳奇歷史外，部分的橫飾帶雕刻也表現著奧古斯都對回復傳統家庭與道德的觀念。其中強暴薩賓族女性，以及塔碧亞的刑罰（the Punishment of Tarpeia），這兩個主題為本文之性別意識最重要的論題，也是羅馬藝術表現主題中

1　羅馬，艾米利亞集會堂的橫飾帶雕刻，細部：薩賓奴劫掠，14 B.C.之後

唯一不朽的形象。

　　薩賓族的故事（圖1）有助於說明奧古斯都所要復興的羅馬家庭，及其理想觀念中婦女的角色。❺因早期的羅馬鮮有女人，而必須掠奪強暴鄰邦的女孩以爲妻；在此強暴作品中，兩個薩賓族女人爲兩個羅馬人帶走，代表著異族的通婚，並爲社會所需而繁衍後代。在目前可能已難以辨識的部分橫飾帶雕刻裏，有女人出面調停其薩賓族父老與羅馬丈夫之間紛爭的圖像，同時描述著羅馬與其義大利鄰邦之間的關係，其中揭示了女性身爲女兒、妻子、以及母親——社會調停者的象徵——所該有的正確舉止。

　　薩賓族婦女從外族（outsiders）之身分轉變爲本族人（insiders），而羅馬的塔碧亞（圖2）本族婦女，因受財物賄賂而打開城門讓薩賓戰士進入羅馬，以爲強暴事件報仇，橫飾帶雕刻將薩賓族婦女與塔碧亞二者的表現列爲對比。❻塔碧亞所受到誘惑而將自己從本族人變爲外族人，後來也受到薩賓族的懲罰，如圖所顯示的，她被脅迫在他們的盾之中。薩賓族婦女因表現了女性應有的行爲舉止，而不再被視爲外族；而塔碧亞的行爲則是無紀律以及不忠實，被視爲足以危害整個社

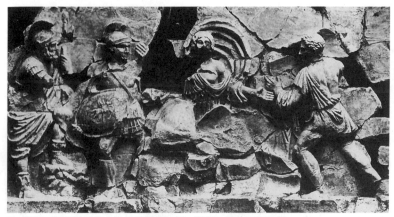

2 羅馬，艾米利亞集會堂的橫飾帶雕刻，細部：塔碧亞的懲罰

會。

　　這兩個故事中的古典形象，提醒觀者重視文化藝術品的價值，以及過去風格的權威性（固然是折衷之後的風格）。如巴薩（Bassae）的阿波羅神殿（Temple of Apollo）建築內也環繞著橫飾帶雕刻，其雕刻圖像中的人物排列是多重層次且平均分散的；作品中被俘虜的婦女伸展她們的手臂，其身材之理想化比例，以及衣服布料的皺褶，都是第一世紀後期羅馬雇主與藝術家的最愛，也影響著後來第四和第五世紀早期的雕像風格。

　　艾米利亞集會堂的橫飾帶雕刻呈現著一種意識形態，其中性別不僅直接代表著道德議題，並且隱喻著本我和他者之間的關係。此作品並表現出奧古斯都王朝急速改變的末期共和政體，其上層階級在習俗上的混亂狀態。羅馬學者如西塞羅與波利比奧斯（Polybius）一再惋惜共和政體末期道德的沒落，並譴責貴族婦女所在乎的是如何保持青春和取悅愛人，而不是生育子女。❼保守的思想家便以早期端正的行為

舉止來糾正後期的頹廢狀況，他們主張妻子與女兒要像羅馬烈婦盧克雷蒂婭（Lucretia）或是維吉尼亞（Verginia）般沉默與堅強，並服從丈夫與父執們如法律般的話。❽由於那個時代對羅馬人來說具有不朽的吸引力，奧古斯都便用它來整治社會的混亂現象。家族的再度興旺，絕大部分依賴著為婦女所定的法規，並以宗教和法律來控制婚姻、以及處罰不婚者和無子女者。❾奧古斯都的社會計畫秉持了對歷史的使命感，他認真且保守地穩定了內戰之後的社會，使羅馬人口興旺了起來。

西元前十三年至西元前九年，奧古斯都和平祭壇上的浮雕也像艾米利亞集會堂的橫飾帶雕刻般，以社會不安現象，以及奧古斯都所嘗試改革的道德與社會為背景（圖3）。如黛安娜·克萊拿（Diana Kleiner）近來所指出的，和平祭壇應屬家族紀念碑❿；其中大地、羅馬子民、以及皇室家族的豐饒多產所代表的是奧古斯都的太平盛世（圖4）。眾多的皇室家族形象不僅為皇朝傳達著希望，也提醒其子民性行為的重任，而朝廷則以奧古斯都時期的婚姻法律與認可，作為此重任的最高典範。⓫這些版面以寓言的形式改編同樣的主題，以羅馬婦女從道德中得到和平，來對照著大地（Tellus）之母從自然中得到和平；即使是伊尼亞斯（Aeneas）的母豬（圖5）以及羅慕勒斯與雷摩斯（Remus）的母狼，也持續以此女性溫馴的特色來使國家健全為主題。和平祭壇前後都以性別意識將女性的生殖力視為其道德觀，並教導觀眾熟悉及敬仰希臘歷史和其雕像。作品中成羣人物的動作與情感是被抑制的，令人聯想到帕特農神殿（Parthenon）以及早期神壇上的人物，他們的身體也像第五世紀雅典雕像的標準比例與不朽雄偉，並代表著當時所用以詮釋道德的準則。⓬

3 羅馬，奧古斯都和平祭壇正面，13-9 B.C.

4 羅馬，奧古斯都和平祭壇，細部：皇室家族（Imperial Family）橫飾帶雕刻

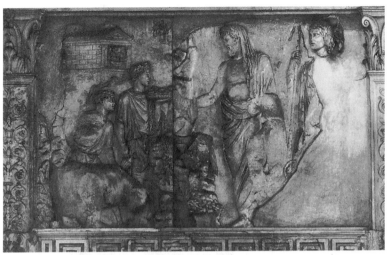

5　羅馬，奧古斯都和平祭壇，細部：伊尼亞斯鑲板

　　和平祭壇與艾米利亞集會堂的橫飾帶雕刻有相同的具體化性別議題，它們的表達技法也很相似──以標準化的行為舉止與過去的高尚風格來軟化危險的外族婦女。同樣的例子也出現在十八世紀後期的一些歷史繪畫中，尤其是羅森布魯（Robert Rosenblum）所命名的「新古典主義」作品。❸再者，古典化的公共藝術品也表現著社會意識所關心之理想化了的男與女關係。

　　在大衛所畫的《何拉提之誓》（圖6）與安吉莉卡‧考夫曼（Angelica Kauffmann）所畫的《格拉契的母親，可妮莉亞》（Cornelia, Mother of the Gracchi）（圖7）中，都以古典主義的風格描繪羅馬共和政體的故事及其教誨，其中知識分子所熟悉的不只是古典主義的考古認知，還包括其改革和道德意義。❹固然它們的主題表現不同，但兩張畫都是從政治的角度來看待性別，將女性視為情緒化、無法控制的他者，因她們對公眾以及有價值的父系領域來說是屬於外族的；畢竟古典化的性

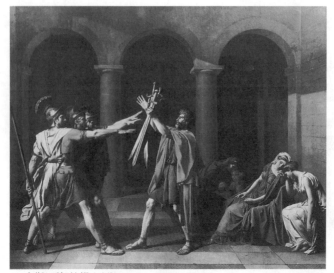

6 大衛，《何拉提之誓》，1785，巴黎，羅浮宮

7 安吉莉卡·考夫曼，《格拉契的母親，可妮莉亞》，1784-85，里奇蒙 (Richmond)，維吉尼亞美術館（Virginia Museum）

別議題所要傳達的是，只有高貴的舉止——換句話說，是根據父權標準而定的舉止——才能夠克服她們的善變狀況。

《何拉提之誓》描繪了一個父系社會的故事，其中婦女無法控制自己情緒，她們的舉止無法符合男性的標準；而在兄弟們宣誓對抗羅馬人的主題之下，却隱藏著其中一兄弟會殺害其親姊妹的事實，只因她爲其兄弟所殺死的敵方之羅馬未婚妻哀悼。畫面上的故事將脆弱、哭泣、位於畫面一旁的女性，與強壯、具結構性、位於畫面中心的男性作了一個形象上的對比，在此女性因是「他者」而不帶價值。❶❺然而相反地，考夫曼畫中的可妮莉亞（圖7）却以模範的舉止征服了女性的善變本質❶❻；可妮莉亞站在她的兩個兒子——未來的男人——與兩位玩賞珠寶的女性中間，她拒絕了婦女給她的珠寶而指著兩個兒子說：「這才是我的珠寶。」可妮莉亞的美德當然在於她**完全地**（explicit）拒絕這些不重要的瑣事，但考夫曼的畫以簡單的形象和控制得當的情緒，表現了從男性與女性、道德的本身與不確定的他者之間所作的平衡。

十八世紀後期對女性的角色及其行爲的探討，部分反映了上層階級婦女的放縱不羈，以及家庭的墮落，但也提出了多項改進的方案。❶❼其中盧梭（Henri Rousseau）便以女性爲他者、可疑的、並且需要教條的角度來談論古典主義。而牟侯（J-M. Moreau le jeune）所畫的《喜悅的母親》(*Les Délices de la maternité*)（圖8）和魏斯特（Benjamin West）所畫的《阿格利碧娜與日爾曼人的骨灰》(*Agrippina with the Ashes of Germanicus*)（圖9）則表現了追隨道德規範與改變道德標準這兩個觀點。其中女性的被動性與主動性有著實質上不同的表現：一是全然屬於家居生活的他者，其不外乎是母親和妻子，另一則是屬於能夠參與公眾行動的崇高人物。羅馬的奧古斯都時代與十八世紀的古典性別意

8 牟侯,《喜悅的母親》,根據
海門(Helman)而作的銅版
畫,1777

9 魏斯特,《阿格利碧娜與日爾曼人的骨灰》,1768,新哈芬(New Haven),耶魯大學美
術館,Louis M. Rabinowitz 捐贈

識，都是來自受過教育、強壯的、以及獨立之女性的角度；如此的古典角度讓她們能夠洗滌她們於近代史中不負責任、沒有價值、且只求當個快樂的家庭主婦而已的評價，由此才能成為英雄般被歌頌——她不只是女性，而是個有道德的女性。歷史與古典的風格於是成為向女性傳遞奧古斯都時期的貴族階級，與十八世紀的女性知識分子訊息的媒介。

古典形象裏的性別功能不只描述了女性的社會道德行為，也釐清了內部人與局外人的本我與他者之關係；它訂定行為舉止的規範，却為了行為和文明的目的而減低其本身的精華和本質，它使女性和貴族就範，並控制她們，以抑止其特異的表現。性別的象徵與典範於是成為理想化與國際化的關係。

古典主義統一的形象對性別之詮釋是非常重要的。它不只為人體與構圖訂定了標準，也除去了情緒化和身體上不正常的結構變化。若女性所代表的是自然、非理性與不正常——如希臘及羅馬的哲學家與醫生所認為的，那麼古典風格便是用來征服她們的。❸以文明與理性的世界來控制女性的亂無秩序與不規則的本質，使女性便像男性一般。古典主義像是極無價值的品味或是視覺觀，它僅是為了廣泛意識認知而訂作的尺度，為了社會制約而設計的結構與隱喻。

刊於《藝術期刊》（Art Journal）第47期，no. 1（1988年春季號）：15-19。1988年美國大學藝術協會版權所有。經作者與美國大學藝術協會同意轉載。

❶我與the Providence Women-and-Architecture Group, 以及Anne Weis和John Dunnigan間的討論，對這份研究有相當重要的影響。

❷關於此種的思想，參考Sherry Ortner, "Is Female to Male as Nature is to Culture?" in Michelle Z. Rosaldo and Louise Lamphere, *Women, Culture, and Society*, Standford, 1974, pp. 67-88; and Michelle Z. Rosaldo, "The Use and Abuse of Anthropology: Reflections on Feminism and Cross-Cultural Understanding," *Signs*, 5 (1980), pp. 389-417.

❸在Filippo Coarelli and Ranuccio Bianchi Bandinelli, *Etruria-Roma: L'Arte dell'Antichità classica*, II, Turin, 1976, #49裏，年代最早可推溯至87-78B.C.，在Erika Simon, in Wolfgang Helbig, *Führer durch die öffentlichen Sammlungen klassischer Altertümer in Rom* (4th ed. by Hermine Speier), II, Tübingen, 1966, #2062, p. 842裏，最晚可至尼祿時期 (Neronian, 54-68)。大多數學者，像是Gianfilippo Carrettoni, 認爲此紀念雕像的年代是34B.C., "Il Fregio figurato della Basilica Emilia," *Rivista del Instituto Nazionale d'Archeologia e Storia dell'Arte*, n.s. 10, 19 (1961), pp. 5-78. 將年代定爲55-34B.C的說法也重複出現在關於艾米利亞集會堂的考古記錄中，Heinrich Bauer in *Kaiser Augustus und die verlorene Republik* (Berlin, 1988), pp. 200-11. Mario Torelli在Coarelli and Bianchi Bandinelli中，其中認爲有些建築木塊背後的刻痕，顯示木塊過去曾被用過；然而刻痕也有許多不同的詮釋——比如說是後來的修復所遺下的。

以和平祭壇爲其製作年代的原因，包括Dio, 54.24.2-3的資料所記載的，Augustus以及L. Aemilius Lepidus Paullus的朋友們提供經費重建14B.C.所焚毀的集會堂。而Donald Strong在*Roman Art*, Harmondsworth, 1976, pp.

78-79中，也根據羅馬建國傳說的風格與奧古斯都時期的習俗，推斷其製作年代大約在14B.C.。此外，也以奧古斯都對羅馬神話歷史的興趣，而將年代設訂在17B.C., *Ludi Saeculares*的十年間。

❹艾斯奎林的墓碑繪畫與Statilii相連，其年代一般來說是在早期的奧古斯都時期，參考Bernhard Andreae in Helbig (cited n. 3), III, #2489, p. 463.

❺關於薩賓族的婦女，參考Livy 1.9ff.; Cicero *de re publica* 2.7.12-13; 也參考Pierre Lambrechts, "Consus et l'Enlèvement des Sabines," *L'Antiquité Classique*, 15 (1946), pp. 61-82; and Otto Seel, "Der Raub der Sabinerinnen: ein Livius-Interpretation," *Antike und Abendland*, 9 (1960), pp. 7-17. 有關最近的資料，則參考Eva Stehle, "Venus, Cybele, and the Sabine Women: The Roman Construction of Female Sexuality," *Helios*, 16: 2 (Autumn, 1989) pp. 143-64, and Norman Bryson, "Two Narratives of Rape in the Visual Arts: Lucretia and the Sabine Women," in *Rape*, ed. S. Tomaselli and R. Porter (Oxford, 1986), pp. 152-73. 關於將強暴視為儀式的象徵，則參考Mario Torelli, *Lavinio e Roma*, Rome, 1984, esp. ch. 3-4.

❻關於塔碧亞的故事及其意義，參考Livy 1. xi. 6-9, 以及Ovid *Fasti* 1.261-2, 其中他稱她為levis custos, 即善變的守護人；custos所指為家庭主婦因守護家庭及其財產而得到的讚賞，參考T.E.V. Pearce, "The Role of the Wife as Custos in Ancient Rome," *Eranos*, 72 (1974), pp. 16-33. 記錄與用法中的levis, 也可代表士兵的雙臂。

❼特別參考Cicero, *Pro Caelio* 13-16; Polybius 31.23-26; 以及Sallust 24-5 and Horace *Ode* 3.6. 關於女性已失去行為規範之說，Livy 34.1-8, Oppian Law的廢除。

❽關於這個時期所謂好女人的標準，特別參考Laudatio

Murdiae, *Corpus Inscriptionum Latinarum* VI.10230, and Laudatio Turiae, *CIL* VI.1527. 關於父權力量，參考，舉例來說, Valerius Maximus 6.3.9-12; Dion. Hal. *Ant. Rom.* 2.25.4; Aulus Gellius, *Attic Nights* 10.23.

❾Paulus, *Sententiae* 2.26.1-17, and Justinian, *Codex* 9 and 48.5. Pál Csillag, *The Augustan Laws on Family Relations*, Budapest, 1976; Leo Raditsa, "Augustus' Legislation Concerning Marriage, Procreation, Affairs, and Adultery," *Aufstieg and Niedergang der römischen Welt*, ed. Hildegard Temporini, Tübingen, 1980, II.13, pp. 278-339; and Karl Galinsky, "Augustus' Legislation on Morals and Marriage," *Philologus*, 125 (1981), pp. 126-44.

❿Diana E. E. Kleiner, "The Great Friezes of the Ara Pacis Augustae," *Mélanges de l'École Français à Rome*, 90: 2 (1978), pp. 753-85. 文學中關於和平祭壇，參考Simon in Helbig (cited n. 3), II, #1937, pp. 673-95.

⓫Kleiner (如註❿), p. 776.

⓬參考Paul Zanker, "Zur Funktion und Bedeutung griechischer Skulptur in der Römerzeit," *Le Classicisme à Rome aux 1. siècles avant et après J-C.*, ed. Hellmut Flashar (*Entretiens sur l'Antiquité Classique: Fondation Hardt* XXV), Geneva, 1979, pp. 283-306, esp. pp. 293-97.

⓭Robert Rosenblum, *Transformations in Late-Eighteenth -Century Art*, Princeton, 1970, p. 28.

⓮關於大衛, 參考：Thomas Crow, "The Oath of the Horatii in 1785," *Art History*, 1: 4 (December 1978), pp. 424-71; Norman Bryson, *Word and Image*, Cambridge, 1981, ch. 8, esp. p. 268, n. 36; and idem, *Tradition and Desire*, Cambridge, 1984, pp. 70-76. Stefan Germer和Hubertus Kohle在討論以男性爲中心的隱密心理學 ("From the Theatrical

to the Aesthetic Hero: On the Privatization of the Idea of Virtue in David's *Brutus* and *Sabines*," *Art History*, 9:2 [June 1986], pp. 168-84) 時，指出這一時期不平等的思想發展；同時在*Brutus*中，也探討了*Brutus*的隱密心理學，其中婦女仍是孤立的，是被限制在斗室之內的，並且是無法控制自己的情緒的。因此，她們隱密的地方便是渴望與不合禮節的行為，而公眾與隱密的問題始終無法妥協，也在父權思想中無法翻身。關於沒有價值的女性和隱密的領域之間的關係，也參考：Yvonne Korshak, "*Paris and Helen* by Jacques Louis David: Choice and Judgment on the Eve of the French Revolution," *Art Bulletin*, 69: 1 (March 1987), pp. 102-16.

有關考夫曼，參見Ann Sutherland Harris and Linda Nochlin, *Women Artists: 1550-1950*, exh. cat., New York, 1978, p. 178. #50; and Wendy Wassyng Roworth, "Biography, Criticism, Art History: Angelica Kauffmann in Context," in Frederick M. Keener and Susan E. Lorsch, eds., *Eighteenth-Century Women and the Arts* (Greeenwood Press, 1988), pp. 209-23.

⓯《何拉提之誓》的資料在Livy 1.24-26; 參考：Edgar Wind, "The Sources of David's *Horaces*," *Journal of the Warburg and Courtauld Institutes*, 4 (1940-41), pp. 24-38.

⓰關於可妮莉亞的故事，參考：Valerius Maximus 4.4 pr.

⓱關於母性的意識與盧梭的觀點，參考：Carol Duncan, "Happy Mothers and Other New Ideas in Eighteenth-Century France," in *Feminism and Art History*, ed. Norma Broude and Mary Garrard, New York, 1981, pp. 200-19.

⓲關於希臘羅馬思想中所認為女性之不正常和多變，參考：Paola Manuli, "Fisiologia e patologia del femminile negli

scritti ippocratici dell'antica ginecologia greca," *Hippo-cratica: Collaques Internationaux du CNRS*, #583 (1980), pp. 393-408; Mary Beard, "The Sexual Status of Vestal Virgins," *Journal of Roman Studies*, 70 (1980), pp. 12-27, esp. pp. 19-27; and Danielle Gourvitch, *Le Mal d'être Femme*, Paris, 1984, passim.

10 蟄居的視界

十九世紀歐洲畫作中的女性經歷

安‧席格內

女性的自我表現有許多傳統形式，但最爲人所鮮知的也許是她們的簿册作品和業餘繪畫。整個十九世紀歐洲的中產和貴族階層婦女，在她們無數的攝影或繪畫作品中均表現著她們的日常生活——包括家族、朋友、家庭、旅行、以及自己，然却只有少數作品現在還殘存在橱櫃、閣樓、或舊貨市場。一如她們的日記和多愁善感的小說，這些作品幫助著許多女性了解自我以及自我的特質。它們爲女性拓展了一個普及、自我意識以及想像的空間，也創造了代表著她們社會角色的表現技法。但除了這樣的自我的認知之外，對這些作品的價值與成就的認可却仍舊處晦澀階段。

復興十九世紀女性繪畫傳統所面臨的基本困難包括了形象與理論上的認知。大多數的簿册作品和業餘繪畫都不曾展示在公眾場合，而

美術館、圖書館、學院、以及出版社也都忽略它們的存在。❶這些女性的作品之所以沒沒無名，其部分原因在於女性的生活空間是被隔離的；而大部分的原因乃是所謂的「藝術」領域並不認同它們。再者，屬於女性文化的圖像與我們所熟悉的十九世紀歐洲文化不同，其美學觀與專業繪畫作品相比，也經常被視為薄弱的。但是，如此的比照畢竟迴避了一項事實，即女性的畫作並非不合乎美學標準，因美學標準完全決定於其他人。簿冊作品和業餘繪畫並非恰巧專屬女性所作，它們也不完全代表著女性的生活方式；它們毋寧代表了性別習俗對於女性自我定義的架構。女性塑造了簿冊作品與業餘繪畫，卻因此離開了主流藝術的規範。

然而，僅以這樣的差異敘述而將此類作品歸屬於女性圖像文化，是不公平的；這些圖像與主流藝術之差異不僅在於它們的美學與形象，並且在於二者的權力問題。主流藝術的標準與規範——基本上指的是繪畫——仍舊控制著（或者是抑制）我們對女性視覺文化的詮釋。當女性的簿冊作品與業餘繪畫受到矚目時，通常都被評為古怪而有趣、瑣碎而平庸的插畫，甚至被視為缺乏表現技巧的繪畫。

因此，本文將試著從內部和外部來探討這個議題。首先，我將敘述十九世紀歐洲中產與貴族階級婦女們的視覺作品；接著，探討這些形象如何定義著女性；研究為何女性圖像表現著她們的生活局限在家庭，並從界定女性視覺形象與繪畫之不同點來解釋其原因；最後，我將試著推斷女性形象的特色為什麼無法受到藝術界的正視。

簿冊作品與業餘繪畫

所有十九世紀的歐洲女性都在畫畫，然只有少數的中產或貴族階級在每幾個世代會出現一位認真的業餘女性畫家，雖沒有確切的人數記載，但豐富的文學資料——小說、自傳、家族史、日記、禮節手冊、教育論文、政治評述、以及雜誌故事——却提供了一些線索。比如，薇琪・柯林斯（Wilkie Collins）這位英雌在一八六〇年所著的《穿白衣的女子》（*Woman in White*）中描寫著，女主角在午後畫水彩畫時，她的夢中情人前來看她作畫；易卜生（Henrik Ibsen）在一八九〇年所寫劇本中，海達・加布樂（Hedda Gabler）漫不經心地翻動她的蜜月旅行簿册作品，以隱藏她與前任愛人的重聚；珍・奧斯汀（Jane Austen）在一八一六年所描述的艾瑪（Emma）有很好的繪畫天分，但沒受過訓練，她繪畫人體、風景、花束，尤其是肖像畫。在當時的繪畫作品裏，特別是流行服飾的插圖，都經常地描繪女性繪畫的形象。許多有名的女性都被冠為業餘畫家：像是瑞典皇族公主尤吉妮（Eugenie, 1830-1889）（圖1）、職業婦女喬治・桑（George Sand, 1804-1876）、以及名人雨果（Victor Hugo）的妻子愛德莉（Adèle Hugo, 1806-1868）（圖2）。

教育課程強調美術能提供女性基本表現方式，因此大部分的中產與貴族女子都學習初級素描和水彩技法，甚或油畫技法；而女性在藝術方面的造詣亦是吸引未來丈夫的條件之一。她們早年的練習雖奠下了繪畫基礎，但有些人却在結婚之後不再繼續這項嗜好，有些則繼續畫一輩子——像是安格爾（Jean-Auguste-Dominique Ingres）所畫的著名肖像，豪森維爾伯爵夫人（Comtesse d'Haussonville）（1819-1882），露易絲・布勞格利（Louise de Broglie）等便是這類的業餘畫家；此外，維多利亞女王（Queen Victoria, 1819-1901）也在她七十一歲時畫下最

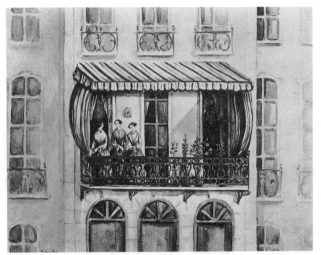

1　瑞典公主尤吉妮，《圖加恩的陽台》（*On the Balcony, Tullgarn*），水彩，1853，His Majesty King Oscar II 收藏

2　愛德莉・雨果，《有她的兒子查理與法蘭西斯・維克多畫像的冊頁》（*Page with Portraits of Her Sons Charles and François Victor*），鉛筆，1838，巴黎，雨果館（Maison Victor Hugo）

後一張作品。實際上，本文討論的所有畫作都是成年或年輕女性的作品，她們選擇以視覺的方式來表現自己，其子孫或家族編年史中，也記載著她們每天都花上數小時畫畫。如比利時的文當公爵夫人（Duchesse de Vendôme）在結婚二十五週年的北非之旅的一百二十天中，便以水彩畫與筆記將沿途所見載滿了四本簿册，平均一天完成三張水彩和七頁手稿。❷而英國人瑪麗·艾倫·貝斯特（Mary Ellen Best, 1809-1891）曾居留在荷蘭、比利時和德國，也留下了自一八二八至一八四九年之間所畫的六百五十一張肖像畫，她的傳記估計她一生共畫了一千五百張畫。❸

空白的簿册提供作者一個表現自我的空間，而女性於其中表現了自己的繪畫技巧與意圖。再者，簿册作品的製作包括壓印圖案、裝訂書皮、蓋上金章與裝飾釦環於紙板上、版面的度量（自十二乘十八至二乘四吋）以及頁碼製作（從十二到一百頁），有些由一人獨立完成，有些則是多人的集體合作。

簿册作品包含各種不同的作品，精緻的水彩或鉛筆素描，其邊緣都有褪色的痕跡，它們描繪著舒適的客廳（圖3）、窗外的風景（圖4），或是充滿詩意的往事。作品的技巧難度不高，却以生動的筆墨表現家族成員（圖3）、休閒景象（圖1）或是共同出遊。仔細觀察之下，家族（圖2）、朋友及自己（圖5）的畫像大多以鉛筆、膠彩、或水彩來表現，圖像的下方還有數行文字，描述其故事、地點及人物（圖4、2）。

許多的簿册作品的內容是鉛筆或畫筆作品，有些還包括尋獲到、收藏或組合的作品。好比在瑞士長大的蘇俄外交官女兒瑪麗·克魯德尼（Marie de Krüdener, 1823-1910），在簿册中放入除了鉛筆漫畫與水彩寫生之外的作品，像是鍾愛的鋼琴石版印刷、旅遊地圖、家族的房

3 亨麗艾塔‧桑頓，《圖書室裏的桑頓兄弟姊妹與奶媽亨特》(Thornton Sisters and Brothers with Nurse Hunter in the Library)，鋼筆與鉛筆，約 1825，下落不明

4 瑪麗‧克魯德尼，《有房子相片的像簿冊頁》(Album Page with Photographs of a Home)，立體視鏡照片與墨水，1863，私人收藏

5 瑪格麗特·克魯德尼，
《自畫像》(Self-Por-
trait)，樹膠水彩與鉛
筆，約 1846-48，私人
收藏

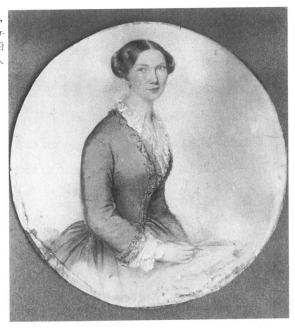

屋與家人的相片（圖4）、壓花與蝴蝶等。❹而有些簿冊作品則是純文
字的記載。在一般「紀念冊」中，朋友與家族的人都各有一頁自己所
設計的作品，其中結合了素描、版畫、格言、雋語、詩歌、或是傳達
友誼之文字，並在頁面四周綴上裝飾。這類的簿冊作品所涵蓋甚廣，
有正式的書籍，像是瑪莉亞·馬其茲（Maria de Marches）所作，壓有
圖案的皮製簿冊，其中包括法國詩人維尼（Alfred de Vigny）、雨果及
小仲馬（Alexandre Dumas）的獻詞，以及泰勒與依沙貝（Baron Tyler
and Isabey）的水彩作品❺；也有小紙板所作的簿冊，像是年輕的歐培
（Hedwige Oppell）的作品，其中有朋友寫了一首精緻的詩，"Chère et
bien aimée Hedwige quand vous feuilleterez votre Album rappelez vous
votre amie Suzanne," 並附上彩色石版畫。❻

簿册作品的製作與練習應是起始於英國和德國，直到十八世紀末期。它源自於浪漫時期的休閒活動，即所流行的戶外寫生。紳士淑女們藉由藝術而走向戶外接觸大自然，這種知性的藝術形式後來成為女性所熟練的繪畫表現。女性鮮少進畫室畫畫、到學院上課、面對大型畫布、或使用專業藝術沉重的材料；固然許多人坐在室外，讓紙張平放在腿上畫素描或水彩，但在室內却只能夠在起居室的小桌子上作畫。年輕的英國女子亨麗艾塔・桑頓（Henrietta Thornton, 1807-1853）的作品便描繪著自己在家庭圖書室的一張小桌上繪畫，與在附近作其他事情的兩位姊妹一樣，沒什麼特殊的待遇（圖3）。❼

同時，女性畫素描被認為是正當的休閒活動，且業餘繪畫代表著中產階級女性的一部分。十八世紀早期有些女性也能夠在業餘繪畫中建立專長和特色，像是英國的狄蘭尼夫人（Mrs. Delany）便以剪紙花而享盛名；然而，若有人模仿這樣的剪紙，便會被認為過於閒散安逸，連做管家或慈善事業都不如。❽這樣的負面觀念在下一個世紀雖尚未完全消失，但仍被視為個人表現的方式；從英國到德國，簿册作品的製作則在整個歐洲大陸流行至今。❾只要是女性所做的簿册作品，其主題都是格外地平和；關於母愛的表現則特別地顯著，其中手抱嬰孩的母親呈現著佔有以及親密的主題。

簿册作品將圖像組合在一起。而家庭日誌却記載了每日生活、地點、以及人物，對它們的讀者來說是非常熟悉的事物，因此只需簡短的描述。這些敍述令人憶起逗樂的事件和特別的大事，或是家族的幽默笑話和儀式。家庭日誌有時也記載了家族事件，大多是初為人母的經驗，以及家族的傳統娛樂。比如，在一八〇三和一八一〇年之間，英國的懷恩－威廉（Wynne-Williams）家族便記載著每一部戲劇或默

劇，及其演員名單與水彩插畫。❿

有些簿冊作品也記載特殊的時段：一趟旅行或是訂婚與結婚期間的幾個月。這類我們稱作紀念冊的簿冊作品描述關於自己的故事，其內容以文字爲多，並有圖片的編排與貫連。一八六〇年間有一位女子——家族只記載她也是製作簿冊作品的姑媽——在簿冊作品中記載了她與家人的中東之旅，途中搭乘了火車、帆船、船宅及驢車，她以滑稽的方式描述三位神采奕奕的堂姊妹和男伴們歡度時光的情景，其中穿插的圖片簡潔並具諷刺性，自然流暢地表現其中的幽默。⓫

上述這位女子，或此類女性的畫作應屬獨立的作品，可從簿冊分離出來；然而也有許多的業餘繪畫不是爲簿冊作品而作，但仍被視爲其中的一部分。舉例來說，朱麗亞・瑪格麗特・克麥隆 (Julia Margaret Cameron, 1815-1879) 創作了極具藝術性的獨立攝影作品，但當她將作品呈現給朋友及家人欣賞時，却將它們放入簿冊作品中，由是顯示著她對作品的觀念還停留在女性的業餘繪畫之傳統。⓬

女性的業餘繪畫不斷地成爲簿冊作品主題。瑪麗・克魯德尼的姊妹瑪格麗特・克魯德尼 (Marguerite de Krüdener, 1818-1911) 在同時創作了相當多的獨立畫作和簿冊作品，却特別被視爲一體的作品。她的畫作和簿冊作品描繪著阿爾卑斯山之旅，她在日內瓦湖邊的房子，她的每一位姊妹、兄弟、姪兒、姪女、以及許許多多的朋友。她反覆繪製她所喜愛的主題：她的房子、姊妹、母親、以及自己（圖5）。

一般認爲業餘女性畫家只畫花卉，有些人也的確局限在植物主題，而實際上除此之外別無他選。那些從描繪植物當中尋求對植物深入了解的女性，有創意地結合了知性方面的需求與她們的傳統特質。舉例來說，英國的瑪麗安・諾斯 (Marianne North, 1830-1890) 曾因描繪

世界各地的植物與風景，而被譽為當代的植物學家，當她捐贈作品給邱植物園（Kew Gardens）時，還要求作品展示在她所設計的家庭式空間，並供應茶水和清淡的點心，讓到植物園觀賞的人能有賓至如歸之感。❸

社會經驗的描繪

　　女性的簿冊作品與業餘繪畫表現了中產階級婦女應有的舉止。簿冊作品裏的圖片都是經過精挑細選，每一幅獨立的圖片都使簿冊的故事表達更完美，而每一本簿冊也是襯托著圖畫結構的一部分。因此光是一幅圖片或是一本簿冊並無法表現主題的重要性，但將結合它們而構成上下文時，便呈現出女性審視自己的角度。

　　女性的簿冊作品與業餘繪畫代表了中產階級的價值觀，其圖片內容以代表其身分的地點與活動為主。簿冊中的旅遊景象記載著他們的休閒活動：即表示著他們的收入與花費；他們以休閒和旅遊來平衡工作的辛勞。風景畫表現了中產階級的旅遊定點：海邊、湖邊、溫泉、鄉村房舍、或更具異國情調的阿爾卑斯山、中東及北非，有時還裝飾以充滿畫意的農夫。而劇院的表演及小說或詩詞的情景，亦描述著上流階級的娛樂活動。

　　休憩相對於工作；個人相對於公眾；因此，柔弱的女性便是相對於陽剛的男性。中產階級嘗試將他們的經驗兩極化，在觀念上要尋找一個避風港，然實際上卻是相反的。他們新的中產階級生活型態形成於新的空間——即其神聖不可侵犯的家。因為女性是屬於家，並待在家中的，故男性雖是家的擁有者，家庭的組織與管理却操於女性之手。

女性簿册作品裏的作品接受了女性該有的生活範疇——事實上，她們也認爲如此。簿册作品中關於外面世界的探索只限於家族旅行或是未婚婦女能獨自去的地方；她們不可能去咖啡廳、林蔭大道、或是職業畫室，更甭提知識、政治、或是歷史的領域。女性只出現在公園或花園、舞會、店舖——而不是辦公室、撞球館、或馬廄。因此，簿册作品中的內容若非有關旅遊紀念，便是以作者的住家以及她們的家事爲主(而男性的簿册作品僅偶爾如此表現)。在家中，大多是兩個或三個女性聚在一塊兒閱讀或彈琴，有時充當模特兒或是繪畫，偶爾會一起跳舞。尤吉妮公主畫了三位女子一同出現在陽台（圖1），亨麗艾塔‧桑頓將家裏人全放入畫中所描繪的家居生活（圖3），瑪麗‧克魯德尼則在她的攝影作品中將家人安置在房子的前院和後院（圖4）。男性很少出現在女性簿册作品中，即使出現爲家庭成員的一分子，亦屬女性的家庭管轄區內（圖3、4）。同時，不斷地出現在業餘繪畫的內容，是屬於女性的瓷器、扇子、小擺飾與小寵物，以及女紅。

業餘繪畫完全強調女性符號，而當時的禮儀書籍、小說、道德書册、以及社會評論也都贊同視如此重複描述的地點與人物爲性別的代表。當然了，女性也在別的地方做其他的事，但她們所選擇以代表自己身分的視覺形象仍是女兒、姊妹、妻子、母親、以及家庭主婦。簿册中的扇子、花卉、珠寶箱、女紅、小寵物、以及綢緞皆非常普遍，法國最暢銷的女性雜誌《時尚的反響》（*Petit Echo de la mode*）之首頁裝飾便將它們編結在一起。起居室裏的窗邊或爐邊小書桌，是女性的重要據點，也散放著家庭的氣氛。愛美琳‧雷蒙（Emmeline Raymond）在一八七一年的暢銷女性雜誌《流行畫報》（*La Mode illustrée*）中，曾寫過一個直言不諱的故事以描述小書桌的重要性：一位嚴肅的丈夫訓

誠愚蠢妻子：「女人家最重要的責任與工作便是要學習如何待在家裏！」❹當這位妻子問這該如何學習時，他回答道：「拜託妳先弄個小書桌，養成每天坐在它面前幾小時的習慣。」❺

業餘畫家將各種女性的經驗剪輯為自我的表現，她們描述自己的社會角色，並謹慎地迴避對自己身體狀況的描述。將中產階級婦女抽離其肉體，而下層階級婦女動物化，造成了二者間強烈的差異，因而產生了兩種婦女的形象：勞工階級與中產階級（或者是具有中產價值觀的上流階級）；勞工階級婦女實際上大多為處理家務的僕人，與中產階級婦女界線分明。另外，畫面中的浴室和臥室通常都是一同出現的，以雖為滑稽但非諷刺的方式表現。再者，僕人不代表家庭的一分子，只有奶媽會受到重視，好比桑頓在畫中所描繪的（圖3）。

業餘繪畫只表現日常生活最具有社會性的一面。雖中產與上流階級的住宅裏都有公共與私人的區域，但業餘女性畫家所表現的都是公眾的一面，她們避免描繪任何獨自或是親密時候的形象，也不描繪自省沉思或像是在日記所更常抒發的個人情感。

女性是她們畫作中的演員，而畫作則是她們的演出；她們成功地扮演自己所營造的角色，却沒有創作上的努力和方向。女性以手工藝的方式表現自己，不需任何預備工作和基礎。

然而，女性在作品中仍潛藏著自我的價值觀，她們不僅以女性為主題，並用以了解自我形象之意向、實踐和目的。簿册作品與業餘繪畫較其他類型的作品更能完整地記錄活動；在一頁接著一頁的觀看中，簿册作品和業餘繪畫中的女性圖像愈趨明顯，其中除了呈現中產階級所根深柢固的陽剛與溫弱對比之外，並不明顯地帶有公眾與私人、社會與個人之間的相互對立。除此之外，女性圖像對公眾、私有、自

我、以及其他的信念也沒有太顯著的區分。

女性的圖像作品不僅描繪著對象物或背景，並且敍述與聯繫不朽的社會和諧與情感。它們表現人與人之間的關係，如尤吉妮公主所畫的陽台上的女人，以及桑頓的兄弟姊妹聚集在他們的圖書館（圖1、3）。愛德莉・雨果在一八三八年爲感謝她兒子們的家教，而畫孩子們的畫像送給他，將它們裝置在類同於簿冊的紙張上，附上簽名與日期，以及紀念文字：「感謝您對孩子們所付出的關懷。」而紀念旅遊的圖像除了純粹的風景之外，還有許多關於友誼與社交的圖像；通常形象圖片內容以及特別是其說明文字，都記載著旅遊者與當地人之間正式或休閒的交誼。

再者，從別人身上可看到自己，女性在畫作中也表現著相互之間的端詳，她們在休閒區、舞會、體面的劇院包廂、陽台（圖1）（與劇院包廂一樣）裏端詳，以媒妁婚姻、處理個人私事、介紹她們的孩子們相互認識、或評頭論足地觀看他人以及被他人觀看。

女性在自己作品中固然有時會消極地服從公眾意見，但有時也經營著私人關係。女性在她們的簿冊作品與業餘繪畫中並不對男性觀眾隱藏自己或作品，許多十九世紀的男性畫作描繪女性在室外畫畫，以及女性藝術家以男性家人爲模特兒。然而，女性還是比較喜歡描繪女性、和她們在一起的時光、以及她們碰面的地方。許多女性的獻詞都是爲對方而寫的，她們的作品也讚頌著作者與對方之間的關係，尤其是與母親、姊妹、女兒、姪女之間的關係。

簿冊作品裏的圖像詳述著女性的社交場合——尤其是起居室及其室外的走廊或私人花園。瑪麗・克魯德尼便是以六張圖片描述她在帕特拉波利斯（Petropolis）的家：一張是這棟建築物、一張是其前面的

街景、兩張從街上看去的景致、以及兩張後花園（圖4）；女主人的四周有花或室內盆景，她坐在壁爐或是窗旁接待客人。其中女性接待朋友、聯繫家族情感、攀夤富貴、並與丈夫同事的太太打交道，以交換訊息、攀結關係、以及經營事業。做母親的都會教導女兒此時的舉止要高雅、行為要守規矩，並做合乎身分的事。

在她們的簿册作品中，圖片的排置看似適切地代表了社會性，迪斯德里（A.-A.-E. Disderi）在一八五四年開始作名片式（carte-de-visite）作品，她將極小張、價格極低廉的多張相片組合為一大張相片，並裝裱以卡紙。如其名稱所代表的，名片代表著社會所結構的分子，而女性將這種形式排入她們的簿册作品中，她們交換並收集親朋好友的名片畫像，在簿册作品中展現了自己的社交圈。❻

女性圖像裏的社會習俗也表現了她們的創作方式，即女性甚少獨自繪畫，她們常在和女朋友及親戚們在一起的時候作畫；而最常的是有姊妹相伴，或一同作畫，或其中一位作畫，另一位演奏樂器或作針線活（圖3）；她們所擅長的本事代代相傳，從母親到女兒，或從姑媽到姪女。

業餘繪畫通常掛在房內，象徵著長存的友誼。簿册作品與一般書籍不同的是，其封面的裝飾非常富麗堂皇；從文學或是其他的圖像的描述中可得知，簿册作品通常是陳列在起居室的桌上或是架台上，供人細讀或娛樂來訪的客人。亨麗艾塔・桑頓的作品便描繪著也是業餘畫家的姊妹露西（Lucy），與兄弟們一同翻閱欣賞一本簿册作品（圖3）。經常女性也拍攝自己正在翻閱簿册作品（圖6），以代表著她們所欲表現的自我形象。❼

許多簿册作品與業餘繪畫都有日期，並包括一些關於作者的傳記

6 德爾薩特攝影工作室（Delsart studio），《女性肖像與簿冊》（*Portrait of a Woman with an Album*），紀念照，約 1865，私人收藏

資料。由此推斷，絕大多數的作者都是十六到三十五歲的年輕女子；大半會繼續畫下去的女子多為單身，但大部分的例外則是她們旅行或生育的期間。

若從社會的角色配合著作者的年紀來觀察其主題表現，我們便能夠了解女性形象的產生動機。但於某些方面來說，任何視覺上的自我表現却是個人的基本欲望，而這種欲望從何而來？什麼樣環境下的表現形式會產生特殊的自我表現？再者，特殊的境遇又如何能夠影響自我表現的形象？

大部分的女性以簿册作品以及業餘繪畫代表自己生命中的轉換期，尤其是結婚前後，以及生育兒女的階段；許多人在年輕時，像是剛離開學校、談戀愛、或生孩子時開始作畫，其中旅遊雜記是畫作的主題之一：比如放學後「釣魚」之活動，或蜜月旅行。女性活潑地表現自己的每個階段，於其中重新定義自我以及自我的社會角色。畫作中並詳述著女性的職責與權力，以及自我的學習與實踐。

但具諷刺性的是，未婚女性在視覺上的自我表現，在表面上是脫離女性應負的職責，雖極不受鼓勵却也因此成為最為顯著的表現。當這些特別的女性在公眾場所扮演著不屬於她們的角色時，會有更多的女性極力頌讚並認可她們之摒棄家庭主婦職責。未婚女性終其一生停留在女性自我的世界裏——非小孩，亦非母親，但她們的畫作主要的却是獻給她們的母親、她們如母親般的姊妹、以及她們姊妹們的女兒們。

女性的業餘畫作表現了她們以自己的角色為榮，其代價却是犧牲了自我，因作品的終極目的還是為家庭，而不是為自我而作；故許多年輕女子在婚前專心繪畫，因結婚之後便無法再作畫。她們的作品是

小型、快速的，製作於家事和專注事物之間的空檔。這些小小的圖片成爲室內環境的一部分，或被圖在書本當中，她們的自我便因此逐漸地融入並歸屬於家族、房子、人格、親屬、娛樂、以及家族史。直到現在，幾乎所有保存下來的畫作都還在私人的家族，只能經由後代子孫才看得到。

女性繪畫的商業價值

女性的繪畫作品流傳在家族裏而不對外公開，因此它們要不是失去蹤跡，便是屈服於市場的壓力；一八四〇年代的女性畫作在流行服飾的插畫裏，便有公眾化和專業化的具體表現。然而在十九世紀結束以前，流行服飾的插畫却悲劇性地急速用盡此開拓女性視覺文化的能量。

自一八三〇至一八九〇年代，雜誌出版以幾乎每頁都有的黑白印刷的銅版畫，以抓住女性讀者的注意力。這些昂貴的雜誌（或是更爲昂貴的再版）每本都包括二至三頁的全頁印刷，還有手工的著色。因某些主要的緣故，流行服飾的插畫比女性簿册作品或業餘繪畫更精密地描述服飾的細節；除此之外，這些圖像的主題與同類型的構圖是沒什麼差異的。它們都以中產階級婦女爲主，同樣地成雙成對或成組、同樣的象徵物品、布景及職業——還有相同的社交和私交、無我和自我的視覺焦點。流行服飾插畫裏的人物就像簿册作品和業餘繪畫裏的大部分人物般，自由但單調地盤旋在前景，身旁有許多細緻描述的物品，幾件家具端正地擺設在模糊的背景前，像是靈光般浮懸在小小一張紙上。

朱立斯・大衛（Jules David）、克力克斯（Comte Calix）、以及科林（Colin）家族的三姊妹：海蘿斯・黎羅爾（Heloïse Leloir, 1820-1873）、安娜斯・陶德茲（Anaïs Toudouze, 1822-1899）與羅爾・諾爾（Laure Noël, 1827-1878）等創作了具有影響力的作品，爲一八四〇年代的流行服飾插畫發展了獨特的風格。這科林家族在數十年當中支配了流行服裝的插畫界，安娜斯的產量尤其是驚人地傑出。她們的作品明顯地表現著十九世紀業餘繪畫與服裝插畫之間的連結關係。然除了專業作品之外，她們也爲自己和家人留下了簿册作品和業餘畫作，個人的以及傳統的習作和創作。

流行服飾插畫因應著女性對自己形象的要求，而女性雜誌的經濟價值——銷售力——則在於行銷能夠獲得女性認同的產品。女性雜誌的大量行銷，以及其流行服飾的插畫，穩定發展了超過半個世紀，此代表著女性一直在看自己想看的。在流行服飾中心的法國，《流行畫報》這本雜誌的圖像極受歡迎，一八六六年的發行量是四萬本，到了一八九〇年則爲十萬本。而《流行通報》（Moniteur de la mode）與《時尚的反響》這兩本雜誌在一八九〇年都有二十萬訂戶，每一訂閱者都有與許多其他的讀者分享。

科林的女性圖像如何爲流行服飾業所收購，並由出版界將它們轉變爲消費品？一八六六年安娜斯・陶德茲爲《流行畫報》設計了流行服飾插畫（圖7），其中一位女性在翻閱剪貼像簿，另一位穿著正式的女性正面對著鏡子欣賞自己。這張插畫有意識或無意識地傳達了女性在資本文化裏自我表現的弱點，一位看著自己被社會所包裝設計的圖像，而另一位則從鏡中看自己穿上買來的裝束。二者不同之處在於，一位在看自己的作品中被社會塑造而成的自己，而另一位在看的則是

LA MODE ILLUSTRÉE

7　安娜斯・陶德茲為《流行畫報》所設計的流行服飾插畫，銅版印刷與水彩，1866，
私人收藏

穿上買來的服飾的自己。而流行服飾的插畫同時表現了此一體兩面的
現象。

　　這幅流行服飾插畫沒有固定的中心點，其中兩位女性相互應對，
但也各自轉向鏡子，或是如鏡子般的相片；這整張圖像所表現便是《流

行畫報》的讀者對自己形象的期許，「原本」的自我處處都有，但也處處不留蹤跡。女性一直存有的想法是，自己想要成為什麼，自己應該成為什麼，以及該如何取悅他人，在鏡子前面唯一不變的欲望是討人歡喜。

　　女性化即是自我的消除，而這也是流行服飾工業的目的；女性嚴密地計畫她們在情感與身體上能夠應用的符號，這些符號將她們編織在具有「女人味」的外表結構裏。但這些外表的目的與資本主義的經濟價值却是相對立的，或者說是利他主義之全然對立於機會論，因她們本身所強調的是個人關係與家庭本質，而她們也明顯證明了自己對於商業壓力的敏感度。

　　女性的視覺文化在冷酷無情的經濟環境中是脆弱的，工業化與流行服飾相輔相成而達到迅速的生產，以至更為迅速的消費。這個節奏迫使女性的外觀改變益發奇特，而女性自我意識則輕易地被延伸轉換為呈現瞬息的商品。在一張攝影棚所拍攝的相片（圖6）裏，穿著日常服飾的女子手拿一本相簿，判斷著自己以及自己的社會立場，她的姿態是為公眾而擺的，表現著代表中產階級女性氛圍的結構與象徵：挺直的背、優雅的舉止、白淨的皮膚、絲質衣裳、以及家族相簿。而在流行服飾作品中（圖7），她充滿自信的外觀，以及迷人的舉止却消失了──僅存的是服飾與相簿。畫中的女子不再與觀者交換眼神，取代的是平面圖像本身而已。

　　固然相片中的女子是以外貌來表現自己，但她個人以及社會周遭仍舊衍生著形象的訊息，她在作品中巧妙地控制自己的姿態以及裝飾品，並迎合攝影師的反應與品味。而流行服飾插畫則沒有個人的特色，所有的關於自我的認知都消失但轉化為服飾與標題之間的承諾，告知

著觀者：「只要買下這些裝束，其社會地位及價值都會是妳的。」每頁圖像都有標題、幽默言詞、說明、或花邊圖案背景，代表著圖像與作者之間的關係；流行服飾圖片並標列出購買雜誌與服飾的地點。在女性所創作的簿册作品裏，標題建立起形象與對其有興趣的觀者之間的橋樑，使圖像深植觀者的個人記憶；但流行服飾插畫裏的標題却是相反，它們以女性爲主題將自己的身分轉化爲商品，使圖像與觀者分開，因此流行服飾作品持續地以無限的贖金以挾持著個人特色爲人質。

女性視覺文化冒險地走向商業文化，使十九世紀的工業以裝束、裝飾品、以及室內裝飾來物化女性。每一種道德都有它的裝束，每一種影響都有它的表徵，每一個人也都有他的束縛。工業的迅速步伐使女性的藝術表現生涯消失無蹤，因表象須不停地更新，因此關於自我的社會觀則持續地受到無情且求新求變的市場導向所威脅。有些女性能夠隨波逐流，有些則不理睬或是詛咒這個世界。

不過，十九世紀末期的女性視覺文化與消費文化，畢竟已幾乎完全結合在一起，名勝地點的明信片代替了相簿裏的家庭照，百貨公司順理成章地以水彩畫與快照贈品取代早期多樣形式的旅行描述。復興女性繪畫，却屢屢成爲它的結束。

邊緣地位

經濟與性別結構間的互動限制著女性自我表現的方式。但是，「高藝術」（high art）並沒有逃避消費文化，相反地，它操縱著消費文化，並從中獲取利益。繪畫自其氛圍表現所獲得的不僅是金錢，還有知性的喘息空間。有些畫家的繪畫天賦及其形上美使他們的作品與文化

及經濟壓力間產生了距離，但不會因這些壓力而沒有獲得益處；他們的作品能夠同時有特權和批評。即使只是圖像而已，畫家獨立的文化背景能夠持續發展其構思，以及充實表現這些構思的技巧。繪畫是項強而有力的專業，並具有詳細精巧的理論；但女性的圖像傳統和女性價值，則是沒有受到制度保護的。

大部分製作簿冊作品與業餘繪畫的女性，都認為自己的作品與畫廊或美術館，甚至是家中所懸掛的專業畫作相較之下，屬於較無意義與價值的。她們想要成為專業畫家，但所面臨的是幾乎無法超越的外界障礙，而隱藏的基本障礙也使她們無法勇敢地面對外界。女性必定相信自己的經驗與價值是值得表現的，這點從她們的簿冊作品和業餘繪畫，以及流行服飾的插畫可以得到證明——也許比我們所認知的還要深；但其邊緣地位却使她們失去自信心，並局限了作品的視野。讀者也許覺得奇怪，為什麼女性圖像與「高藝術」對立，而不是與「陽剛的」圖像對立？高藝術佔優勢地「高高在上」（high），主因在於它的規範與標準完全拒絕任何不確定的事物。

女性也許會認為自己的圖像是二流藝術，但她們却固執地保持其價值；女性的視覺文化拒絕使作品脫離邊緣地位，而獨立並自我促銷；女性的藝術不僅在形式上看來不同，其意義與目的也完全來自不同理念的。❸簿冊作品和業餘繪畫都是溫馨親切的小型圖像，而具有野心的大型畫作則是展示在學院機構或是大家族的社交場所。女性的畫作表現是優美細緻的，並表現在像是紙張、鉛筆、以及水彩之無法長久保存的材質；而高藝術畫家所用的皆為油畫與畫布，完成後並裝裱於雕刻框內。業餘繪畫所描繪的是與公眾隔絕的家居生活，記載具有紀念性的情感和私人歷史；而專業畫作則以展示與標售於公眾場所為

主，且由藝評家的論述與詮釋極力推廣。簿冊作品和業餘繪畫的作家規避市場以及市場的價值；而專業畫家則視市場的價值為目標。女性圖像所表現的是女性所期望不朽的社會狀態；而專業畫家則意圖超越社會狀態，並創造新的理念。

此二者的主要差異在於對象之私人與公眾之分，女性的畫作常帶有自身濃厚的社會與情感任務，只有認識作者和她的家族的人才能夠了解其創作動機與作品認知。簿冊作品與業餘繪畫的作者也不刻意表現美學或知識的修養；也沒有一幅作品如此地表現的──其含意唯來自與同本簿冊作品的其他圖像之關係，以及來自作者與她的家人的生活狀況。但專業畫家所表現的則是盡可能地獨立，使作品在理論上能夠存在於任何空間，為任何觀眾所觀賞；繪畫試圖構成自給自足的理智與形式。業餘女性的畫作雖也有美學方面的考量，却也必須牽制於情感關係或外在的社會狀況；且不論畫作是否表現社會關懷，總是會持續地為內在美學奮鬥。

但很不幸的是，美術史却以優劣之分、單一優勢的美學本質立場來看待女性畫作。自文藝復興以來，繪畫便已形成了一種藝術批評的標準，其全然的支配全權不僅琢磨出規範與拘謹的品質，也定下了視覺意義的標準。自此每一類型的視覺表現都必須符合著繪畫的既定品質，否則便會被忽略或受到摒棄。

諷刺的是，女性畫作的邊緣地位在遭受到排擠後，却受到了同情性的評價。在許多女性的視覺表現作品中，只有繪畫作品能真正進入美術史，但却沒有任何人會通情達理地為女性畫作回復於繪畫史的重要性而辯護。然恢復女性畫作的地位，可能會使男性作品失去其重要性；這個挑戰現在不能夠以卓越的標準尺度來衡量近似男性畫作的女

性畫作，但能夠從考量女性與男性所畫的圖像之不同，從研究視覺文化裏的性別力量著手，以及最後再探討女性的視覺作品究竟還要告訴我們什麼。

我們從女性的業餘繪畫中得知，十九世紀整個歐洲的許多女性都在作品中呈現出自我的表現。她們的表現固然局限於室內環境，却自創了自己的社會價值，界定了公眾與私人的界線，並建立了另一種不被男性藝術界所認同的創作途徑。

女性的畫作反映了整個世紀都表現了同時存在的各類極為不同的視覺作品，而每一類型作品都有其創作與交易的經濟效用。並不是每個人作畫都是為了交易買賣、證實理論，或表現圖像的「寫實性」，本文所討論的女性簿冊作品和業餘繪畫便是為了聯繫家庭生活和感情不可或缺的一部分。

最後，女性畫作的命運代表了脆弱的邊緣性文化，瑪麗·艾倫·貝斯特畫了數百張她的家庭、旅行、以及居住房屋的圖像，將它們安置在簿冊作品裏，並留給家族的人。[19] 數十年之後，對家族的回憶慢慢地消失，她的兩個後代曾詢問蘇士比（Sotheby）有否意願拍賣貝斯特的水彩作品。最初，蘇士比對「這一捆業餘塗鴉作品」有些猶豫[20]，之後，似乎被簿冊作品所表現的整體特殊意義所說服而接受了這一批作品。蘇士比的魯考斯基（Howard Rutkowski）寫道：「這些十九世紀早期迷人的景物瞬間進入眼簾，水彩畫本身就像日記一般，記載著前一世紀年輕女孩的編年史。」但他們對貝斯特作品的表面認知只代表了市場策略。魯考斯基接著說道：「這些水彩畫的表現是極為成功的，這些褒獎不只出現在拍賣場，也在羣眾的心中。」[21] 然而，在此蘇士比却將貝斯特的簿冊拆開，當作一頁頁獨立的作品來拍賣。

摘自《急進歷史雜誌》（*Radical History Review*）第38期（1987）：16-36。1987年
MARHO（急進史家組織）版權所有。經作者及MARHO同意轉載。

❶英國對這樣的法則有些異例，其對專業與業餘藝術的定義不像其他地方那麼死板；因此，美術館與出版社也將女性的業餘作品納入出版界；參考J. P. M. Brenan, Anthony Huxley , and Brenda Moon, *A Vision of Eden: The Life and Work of Marianne North* (New York, 1980); Betty Bright-Low and Jacqueline Hinsley, *Sophie Du Pont: A Young Lady in America . Sketches, Diaries, and Letters, 1823-1833* (New York: Harry N. Abrams, 1987); Stefan Buczacki, *Creating a Victorian Flower Garden: Original Flower Paintings by Alice Drummond-Hay* (New York: Weidenfeld & Nicolson, 1988); Caroline Davidson, *Women's Worlds: The Art and Life of Mary Ellen Best, 1809-1891* (New York, 1985); Mariana Davydoff, *Memoirs of a Russian Lady: Drawings and Tales of Life Before the Revolution* (London and New York, 1986); Robert Fairley, ed., *Jemima: The Paintings and Memoirs of a Victorian Lady* (North Pomfret, Vt.: Trafalgar Square Publishing, 1989); Flora Fraser, ed., *Maud: The Diaries of Maud Berkeley*, introduction by Elizabeth Longford (London: Secker and Warburg, 1985); Ruth Hayden, Mrs. *Delany: Her Life and Her Flowers* (London, 1980); Gordon Mingay, Mrs. *Hurst Dancing and Other Scenes from Regency Life, 1812-1823: Watercolors by Diana Sperling* (London, 1981); Marina Warner, *Queen Victoria's Sketchbook* (New York, ca. 1979).

❷S.A.R. Madame la Duchesse de Vendôme, *Notre Voyage en Afrique* (Paris, 1928). 公爵夫人在旅行中以繪畫記錄其見聞，以與家人分享。

❸Davidson, pp. 9, 148.

❹私人收藏．法國。

❺Bibliothèque de l'Arsenal, Paris.

❻私人收藏，法國。

❼關於這個英國人的例子，參考Michael Clarke, *The Tempting Prospect: A Social History of Watercolors* (London: Colonnade, 1981), pp. 90-102.

❽參考Hayden。

❾關於浪漫時期對「簿冊作品」的原始定義，參考Segolène Le Men, "Quelques definitions romantiques de l'album," *Art et métiers du livre*, January 1987, pp. 40-47. 業餘畫家的素描似乎在英國發展得最快，然簿冊作品中除了繪畫之外的材質則源於德國。參考Henry Monnier, "La manie des albums," *Paris, ou le livre des cent-et-un* (Paris: Ladvocat, 1832), vol. V, pp. 199-200. Victor-Joseph de Jouy提出德國或蘇俄的資料。(L'Hermite de la Chaussée d'Antin.) "Des albums," "Recherches sur l'album et le chiffonier sentimentale," *Observations sur les moeurs et usages parisiens au commencement du XIXe siècle* (Paris: Pillet, 1811), vol. 1, p. 145.

❿Victoria and Albert Museum, London.

⓫私人收藏，英國。

⓬Helmut Gernsheim, *Julia Margaret Cameron: Her Life and Photographic Work* (Millerton, N.Y., 1975), pp. 175-77. Harry H. Lunn, Jr., *Julia Margaret Cameron: An Album* (Washington, D.C., 1975).

⓭參考Brenan et al.。

⓮同上，頁214。

⓯同上，頁215。

⓰曾有兩位作家提出這個論點；André Rouillé, *L'Empire de la photographie* (Paris, 1982), 以及Caroline Chotard-Lioret未發表的博士論文 "La Société femiliale en pro-

vince; une correspondance privée entre 1870 et 1920"
(Université de Paris V, 1983)。她在文中提出，一系列簿
冊作品裏的相片都是由女性間相互交換所構成，其中的
圖像只包括有家族及朋友。

❶⓱私人收藏，法國。

❶⓲專業與業餘之間的關係因印象派的到來而有所轉換，其
中女性的繪畫傳統爲高藝術範疇提供了一些觀點。實際
上，我對女性簿冊作品和業餘繪畫的研究始於我的博士
論文之一部分，關於帶有女性傳統的印象派畫家莫莉索
（1841-1895）。在此我也要重申，男性也作簿冊作品和
業餘繪畫，但數量比女性所做的少得多，而且較爲接近
於專業高藝術形式。

❶⓳Davidson, p. 9.

❷⓴同上，頁7。

㉑同上，頁7。

11 無奈的隱瞞

關於羅莎・邦賀的《馬市》中，女同性戀的詮釋與抑制

詹姆斯・薩斯羅

長久以來，著名的法國動物畫家羅莎・邦賀（1822-1899），被視為大批守舊的維多利亞畫家之一，無論在肖像或風格上皆沒有反應周遭戲劇化轉變的社會。然而在近十五年裏，因學術界對學院繪畫的欣賞，以及以性別來分析美術史與其相關領域的發展，使邦賀的作品又再度受到了重視。❶

由分析邦賀所畫的一些相關性作品──尤其是一八五三年所繪製的巨作，《馬市》（*The Horse Fair*）（圖1），並配合著她的自傳，將能夠證明邦賀的作品為十九世紀柔弱與陽剛的視覺文化倡導了一個革命。她的作品與生活上的「作風」表現了社會及視覺的本體，即現代女性，以及特別是女同性戀者的另類觀點。當時的社會對女性、女同性戀、以及性別差異的論述有巨大的改變，因而使得正在萌芽的自我

1 羅莎‧邦賀，《馬市》，1853，紐約，大都會博物館，Cornelius Vanderbilt 贈與，1887

架構也必須受到認知上的限制。但與她同時代的人，無論帶有同情心或敵意，都清楚地看到了這個顛覆；而這項顛覆也在歷史和理論中持續發展，使這些戲劇化的形象比邦賀自己所表達的更為明確。

　　邦賀是十九世紀最有成就的女性畫家及動物畫家之一；她自童年便對家中各種寵物有著特殊的感情，後來成為表現這類型繪畫的佼佼者。她的父親，雷蒙‧邦賀（Raimond Bonheur），也是位畫家。而她極端的政治信仰則是聖西蒙（Saint-Simon，法國社會主義創始人）流派的女性社會主義，並在二十五歲左右便獲得了具有聲望的獎賞及國家的贊助。一八五九年她在楓丹白露（Fontainebleau）林區的拜城（By）買下一塊地，與帝王拿破崙三世（Emperor Napoléon III）為鄰，並與帝王和帝王的家族交往甚密；因而受到法國第二帝國貴族的贊助，享受著鄉村生活以及許多政治上的眷顧。尤吉妮女皇（Empress Eugénie）並親自頒發榮譽獎章給她，使她成為第一位接受這項殊榮的女畫家。

❷

　　然而，她極端脫離常軌的個人生活，却與她的事業成就恰好相反；

尤其是她具有男子氣概的氣質，更是乖張地牴觸了當時女性應有的規矩。當邦賀還是學生時，便常到家畜圍欄、家畜市場、以及屠宰場觀察動物以作為繪畫練習；因這些地方都屬於男性的領域，她必得穿男性的服裝才能夠避免騷擾，並且方便進出。她因此帶領了女扮男裝的風潮，引起眾人議論紛紛。她將頭髮剪短，穿上褲子和樸素的黑色西裝，並戴上非正式場合的淺頂軟呢帽。固然她總強調這種不合乎性別常理的裝備是為了工作需要，而事實上，她出入了許多無論是否接受這種服飾的場合，及參加了許多無論是否接受它的活動，她想超越的不僅是服飾而已。❸

邦賀的情感生活與她的服飾都被認為是異端。她與一位她稱為「妻子」的女子，娜塔里‧米卡斯（Nathalie Micas）一同生活了四十年；米卡斯過世後，年輕的美國女畫家安娜‧克朗普基（Anna Klumpke）伴她度餘生，而後成為她的繼承人。十九世紀許多這樣的「波士頓式婚姻」中，辨認性行為與自我形象是件難為情且困難的事，而邦賀的作品中雖沒有直接了當表現，但她所記載的言論卻毫不隱瞞地表達了她對這些女人的感情；由此不論是現代的定義或她那個時代的猜疑，都視之為同性戀。❹

不論邦賀的個人生活對性學和性別學歷史學者來說是多麼吸引人，美術史學家對她作品的傳統認知卻是──引用庫柏（Emmanuel Cooper）所說的：「她的作品並沒有明顯地表現這些意念，它們主要都是強而有力的動物作品。」如柏米（Albert Boime）與亞敘頓（Dore Ashton）等學者也描寫了邦賀的藝術與生活之複雜關係，惠特尼‧查特威克並在最近的評論裏認為邦賀的「個人生活雖是脫離常軌，但在藝術與政治上卻是相當保守的。」❺後來的評論家與當時的英國藝評家

羅斯金 (John Ruskin) 一樣，都指出她的作品與傳記人物的描繪無關；好比他爲《馬市》所寫的引言中所說的，「動物畫家若沒有在畫面上描繪人的面孔，便稱不算是上乘的，而邦賀則明顯地避開描繪人的面孔……在《馬市》這幅畫中，人物雖有靈巧的表現，他們却是無奈地被模糊化，連其中最爲凸顯的人物也沒有任何五官的仔細描繪。」❻

羅斯金及其後繼者認爲邦賀拙於表現人物，也對人物毫無興趣，然原因並不是如此單純的。有兩件事實可提供作爲更深入的詮釋：一者，雖然她畫裏的人物誠然「很無奈地被模糊化了」，然並不是如前所敍述的完全沒有表現；二者，這種模糊化人物的作法，乃迫於她對社會習俗無力反抗的制約，而明顯地，邦賀對此也感到相當的無奈；她因此想像另一種能夠替換的文化對象，而她這種有限的自我表現，也在後來得到那些努力改變文化型態的激進分子的熱烈反應。

邦賀最有名的作品，《馬市》，所描繪的是一幅壁畫式的巴黎家畜市場。其中被展示的馬匹並沒有馴服於健壯的馬師，却以巴洛克式的動力騰躍或彎曲起身體，表現了她所特別喜愛的前輩畫家傑利柯(Jean-Louis Géricault) 的註册標誌。❼然從來沒有人注意到在作品的中央，位於後腿站立的白馬旁的馴馬師（圖2），是邦賀自己的畫像，她根據在家畜圍欄所捕捉的男性速寫，將自己裝扮爲男性而呈現在觀眾的眼前。她的位置近於畫面正中心，穿著與其他馴馬師一樣的藍色外衣，她與另一位馬師是僅有的兩位外表爲男性、臉上却沒有蓄留維多利亞中期所流行的鬢髮。再者，她也是作品中唯一看向觀者的人物：她那四分之三面向觀者的姿態(來自從鏡中畫自畫像的姿態)，則是傳統自畫像的姿勢。

畫中邦賀的臉圓潤且平滑，與一八五六年巴克納(R. Buckner) 在

2　羅莎・邦賀，《馬市》，細部

她的《馬市》於英國展覽時爲她做的版畫一樣（圖3），也與當她二十二歲時（1844），她兄弟奧古斯特（Auguste）爲她所畫的畫像一般（圖4）。❽邦賀這段期間的其他畫像也有一樣圓潤平滑的臉，豐滿且稍稍抿起的嘴唇，以及像畫中馴馬師的短鬈髮型。馴馬師的頭髮明顯地自帽子露出，雖然比當時女性的髮型傳統要短，但也比畫中的其他男性的頭髮來得長；她對這種類型裝扮的喜好，再次地表現於四十年後（1893）所畫的《兩匹馬》（*Two Horses*），其中的騎士稍有所改變，但仍是女扮男裝。❾

同樣曖昧的人物又在邦賀同一時期，也可能是自畫像的作品中，出現兩次。其中較爲顯著的是一八五六年的《集合狩獵》（*Gathering for the Hunt*）（圖5）。畫中的主題再次描繪了一羣戶外的男性與動物，其中手拉多隻獵狗的鍊條、並露出四分之三面孔的立者，與《馬市》裏的人物一樣，其中心位置也被強調著，並穿著藍色工作服（在此則是頭戴獵帽）。此外，其他男子的臉上也同樣的有鬈髮，而唯一臉上刮理乾淨的便是騎在馬上的人，他的臉與拉狗的人的臉幾乎是難以分辨，也許畫家是參考自己而畫的。❿邦賀先前在一八五一年的《自曠野中歸來》（*Returning from the Fields*）中，也畫有穿著長褲坐在牛車上、女扮男裝的人物，而這樣的肖像畫對邦賀來說，也許更是常見的。⓫

這些將自己裝扮爲男性的自畫像，足以證明邦賀並非對人物沒興趣。爲了了解這些罕見且獨特的自畫像，以及它們無法公諸於世的原因，我們必須從更廣泛的性學、性別與權力的敍述中詮釋她的作品與生活；此詮釋也必須環繞她的異端本質，以及主流歷史與社會對她的自我認知與自我表現所設下的嚴苛限制。邦賀生活在一個轉換的年代，女性——尤其是女同性戀——在這段時間所受到的限制非常多，而對

3　摩特（W. H. Mote），《法國的朗德西爾，羅莎‧邦賀》（Rosa Bonheur, the French Landseer），根據巴克納而作，1856，紐約市立圖書館，圖片收藏室

4　奧古斯特‧邦賀，《二十二歲的羅莎‧邦賀》（Rosa Bonheur at Twenty -two），1844，史坦敦，《羅莎‧邦賀的回憶錄》（Reminiscences of Rosa Bonheur）

5 羅莎・邦賀,《集合狩獵》, 1856, 加州斯塔克頓 (Stockton), 海金美術館 (Haggin Museum)

於當代男女同性戀之身分, 與次文化之修正表現的知識架構也還正處於啓蒙的階段。因此, 她的作品與生活便因自我慾望, 以及對其片段的了解, 而呈現了一連串交錯的矛盾。

從邦賀自畫像的分析中, 可得到三項重點: 第一, 她的男性裝束乃試圖強調其男性特色, 並創造陰陽同體和女同性戀的視覺本質, 以文學或視覺的方式具體化她的社會與性別觀。第二, 她在畫中將身分符號化了, 其表現比想像中更具社會性與顚覆性。第三, 她的作品之所以不以描繪人體爲主, 乃因替代人物的動物畫能使大眾無法完全「想像」其所代表的主題, 用以表達自我的性與性別認同, 及其違反傳統的象徵意義。

而在當時, 至少有四個關於社會與藝術的議題, 深入研究邦賀畫中男性化的自己與動物的意義: 一、理想女性的形象; 二、騎馬畫像的傳統; 三、官方對性變態行爲的控制方法, 性變態者的衝突與渴望, 以及尋找可替換的自我結構; 四、動物繪畫, 當時的言論必定將動物

繪畫視為表現動物的困境、女人的地位、與同性戀的本質。

　　前兩個議題來自已受肯定的女性主義美術史分析，因此能夠從比較中得到簡短的結論，其中便將邦賀的畫像相比於她的朋友為當時極著名的兩位女畫家的畫像。尤吉妮女皇與維多利亞女皇都很欣賞《馬市》這幅畫，而她們所贊助的是英國的朗德西爾爵士（Sir Edwin Land-seer, 1802-1873）與德國的溫特侯特（Franz Xavier Winterhalter），這些上流階級且廣受歡迎的畫家。這些有權力與影響力的畫家所作的作品，雖與邦賀的作品在外表上看來有極大的差異，但也都描述著社會能接受的性別舉止，而社會的贊助也強烈地影響邦賀如此的表現。

　　《馬市》至此可被視為長久以來埋葬在女性肖像裏、隱含於性別臆測中的女性畫像。這一時期描繪貴族婦女的繪畫作品中，較具影響力的也許可以維多利亞與尤吉妮的宮廷畫家溫特侯特為代表，他一八五三年所畫的《芙羅琳達》（Florinda）是作為皇后送給未來媳婦的禮物，與一八五五年所畫的《被女伴圍繞著的尤吉妮公主》（Empress Eugénie Surrounded by her Ladies-in-Waiting）（圖6）在構圖與女性的題材上明顯地一模一樣。《芙羅琳達》的浪漫主題也以中古風格描述著紹迪（Southey）的詩歌 Don Roderick；其中公主雖是當代的人，但握著紫羅蘭花束，坐在洛可可式的叢林，像希臘女詩人莎孚般為眾謬斯女神（the Muses）所圍繞著。兩幅作品都描繪了美麗閒散的年輕女孩坐成一圈，圍繞著同樣溫文飄逸的女傑。⓬

　　這些畫像雖然與《馬市》為同一時期的作品，但它們所表現的女性穿著、優美的舉止、以及女性的情色自主性，却與邦賀的完全相反，其宮廷貴族的生活型態不同於邦賀半公開的放蕩不羈。且不論溫特侯特的這兩位女贊助者在現實生活中是否掌權，她們所要求的藝術形象

6 溫特侯特,《被女伴圍繞著的尤吉妮公主》, 1855, Compiègne, 城堡國家美術館(Musée National du Château)

却是表現她們這個階層的理想化女性, 以消極地隔離開騷動粗野的男性的追逐, 並暗示女性的主要任務是做個優雅迷人的東西, 以吸引男性的眼光。

第二個、也是較爲特別的議題, 乃邦賀的自畫像對傳統的騎馬者畫像來說是個異數。若與維多利亞女皇的騎馬畫像相比較, 她們對於女性與凝視的觀念則明顯地不同。朗德西爾爵士的素描作品《馬背上的維多利亞女皇》(Queen Victoria on Horseback) 作於一八四〇年女皇結婚前夕 (圖7), 畫中的年輕君主穿著時髦的服飾, 側座於馬鞍, 眼光避開觀者而往下直視。然而相反的, 邦賀畫中的自己總是穿著馬褲, 跟男性一樣跨開雙腿騎馬; 並且在《馬市》中, 她大膽地從畫中向外看, 與觀者看畫時所用同樣強烈的目光相互對看。兩幅作品的背景也是大不相同的: 皇后的背景是中世紀的古堡, 她的守衛配戴騎士的旗

幟，她就像是在這個即將消逝、理想化的世界裏，優雅害羞的女騎士；而相反的，邦賀將自己放入熙熙攘攘的現代生活，而這個粗俗與現實世界的活力，則爲她那積極與現代化的角色提供了一些機會。❸

近代學者注意到以視覺形象構成一個想像社會空間的表現模式，其中的發展與活動開放給某些人，但也拒絕了其他人。❹我在本文所用的「抑制」（constriction）一詞，所指的便是此社會與空間所造成的限制。《馬市》表現了一個屬於男性的世界，其中的規則與習俗都將邦賀排除在外，但她還是施了一個詭計以進入這個世界（史坦敦〔Theodore Stanton〕指出，她在畫《馬市》時，第一次嘗試女扮男裝，而非常高興自己「走到哪兒都被視爲年輕男子，也沒有人會注意到她的來

7　朗德西爾，《馬背上的維多利亞女皇》，1839，感謝伊莉莎白女皇准許複製

去行蹤」⑮）。皇后在男性世界裏，必須保持淑女狀，以掩飾她眞實的權勢；而邦賀却例證了一般女子在男性世界爭取行動自由的尺度。由於無法直接對皇后所呈現的例子提出異議，邦賀不僅必須僞裝自己，也必須將自己的僞裝形象退隱到畫面的背景——也許只有一些了解這個幽默的朋友，才能認知其中顛覆性的含意。

《馬市》裏的第三個議題，即社會規則對於行爲異常者的評論與處理方法。邦賀以穿著異性服裝出名——服裝乃爲穿著、裝飾、與社會禮節上的象徵和極具性別化的藝術。她雖巧妙地避開社會規範，編造了陰陽同體的個體，但在公眾場合所受到的爭議却也是無可避免的，從官僚式的阻擾、滑稽的誤會，到嚴重的困窘，其狀況是又多又繁雜。她在堅持自我與遵從社會之間，被迫繼續地走這條充滿頓挫的鋼索。⑯

穿著異性服裝是違法的，而爲了避免受罰，邦賀每六個月必須向巴黎警察局取得官方的「穿著異性服裝許可證」。政府管制每個穿著異性服裝的人之「問題」，而這些問題實際上都是醫學上的，需要醫師證明，由此顯示著紀律對性別與服飾所作的嚴格要求。然無庸置疑的，也有些爲許多特例的女性所通融的新標準。經過社會的陳請協定，邦賀雖得到選擇自己喜歡的服飾的權力，但也需由醫師證明爲醫學上的異例，還要接受治療與觀察，才能得到官方的同意。⑰

邦賀深切地了解她與社會之間的裂隙，她盼望創造一個合適於自己的形象，但又必須迴避社會的不認可。當她受邀至皇室宴會時，她必須提出免穿袒胸露肩的禮服的請求；有兩次當尤吉妮公主臨時造訪她在拜城居所時，她儘管讓公主在外等候她於褲子外面套上外袍。諷刺的是，當尤吉妮公主頒發榮譽獎章給她時，重複著一句著名的平等主義箴言：「天才是沒有性別的。」公主無疑地有意宣告一件大事；但

此箴言却產生了遺憾的雙重意義，即爲了成爲大家所認可的天才，邦賀必須減低或否認自己所被排斥的性別本質。關於這個事件，在回憶錄裏她意義深長地引用了一句法國成語："dissimuler mes vêtements masculins"——寧可隱藏或掩飾，也不要改變她男性化的服飾。⓭

社會的制約也利用印刷媒體，諷刺公開越軌的品味。邦賀很欣賞同樣也癖好穿異性服裝的、有創意的藝術家，喬治‧桑，她那男性化的外表和她的筆名被描繪成滑稽漫畫，並有謠言傳佈她不道德的性生活。邦賀在一八九九年的雜誌出版中也遭受同樣的命運（圖8），同樣的謠言，但她有時會輕蔑地否認。這些滑稽漫畫以幽默的方式，例證了她那令人困惑的人格面具，也緩和其具革命性的含意。⓮

由於這些在公開場合的約制，必須更深入地研究如何開發無人監視的個人世界，如邦賀所強調的：「我的個人生活不關任何人的事。」⓴十九世紀後半段的業餘攝影，幫助了她次文化的自我表現；這種新的媒體快速地發展爲個人肖像的製作，使公眾與私人的藝術界產生了

8　吉樂米（Guillaume），"Le Bouguereau des vaches," *Le Monde illustré*, 1899

9 作者不詳，《羅莎・邦賀和洋紅》(*Rosa Bonheur and Solferino*)，相片，1887，取自安娜・克朗普基，《羅莎・邦賀》

隔閡，也爲在公共場合無法曝光的形象找到了一個表現的管道。邦賀在《馬市》的自畫像和其他的公眾繪畫裏，必須保持緘默；但在私人的相片中，便能夠有較爲逸軌的形象，以表現出潛意識裏的自我。

邦賀和她關係親密的友人一同拍了許多相片，是最早被稱爲「女同性戀現象」的作品之一。其中拍攝於拜城的花園與森林的家常快照裏，穿著男服的邦賀正在畫素描、與寵物玩耍，或如一八八七年所拍攝，她亦像《馬市》裏的男性活動，牽著名爲洋紅 (Solferino) 的馬 (圖9) ㉑；有一張相片更是她在祕密地點所拍的吸煙姿態，而她也深感困擾於無法在大庭廣眾下作這件事。㉒

克朗普基在一八九八年爲邦賀拍攝了一幅更正式的相片，題爲《年輕的美國人爲年長的歐洲人加冕》(*Old Europe Crowned by Young America*) (圖10)，其中有她穿著褲子、抽煙、及戴著桂冠花環的註冊商標。㉓邦賀在《馬市》的自畫像與溫特侯特所畫的女士人像之間的

差異，不僅明顯地描繪在服飾與肢體動作，更是微妙地表現了模特兒與觀者之間所交換的暗喻眼神，其中充滿著權力、自主與性慾。而與一般傳統男性畫家為其他的平民以及貴族男性所畫的女性畫像所不同的是，畫中女性以積極且「男性化」的舉止表現著具有隱喻的故事，以引起女性畫家們的警覺性注視，並與她們同樣關切及有力的目光相互交換。邦賀則以更為直接且露骨的方式表現，她在一八九八年拍攝克朗普基正在畫穿著男性服飾的自己，這張「別致奇異的裝扮」（en travesti）（圖11）的相片中，女畫家凝視著畫中也在凝視畫家自己的男裝女子，雙方同時注視著至愛的對方，其極為對稱的構圖代表著這對情侶在情感以及表現上，皆相互關懷與尊重著彼此。❷❹

在紐約也同樣有表現著女性之間的親密關係，以及記錄女扮男裝

10　安娜‧克朗普基，《年輕的美國人為年長的歐洲人加冕》，相片，1898，取自安娜‧克朗普基，《羅莎‧邦賀》

11　羅莎‧邦賀，《在畫畫的安娜‧克朗普基》（*Anna Klumpke at Work*），相片，1898，取自安娜‧克朗普基，《羅莎‧邦賀》（James M. Saslow）

的個人作品，愛麗絲・奧斯汀（Alice Austen, 1866-1952）和邦賀一樣也與終身伴侶同居，她為交往密切的女朋友們拍攝生活照，並組織了拒絕男性加入的社交圈。愛麗絲在一張自拍相片中（圖12），穿著男服站立在兩位也穿著男性服裝的女朋友左邊，她們並在臉上黏有小鬍子，手中夾著雪茄煙。愛麗絲和邦賀一樣，都有獨立的經濟狀況，而她也從未展覽或出售她的攝影作品。這兩位女性的作品都是以漸為流行、不昂貴、快速顯像的攝影作為獨立創作。如此的技術使個人的形象得以脫離傳統的公眾贊助、觀眾與評論，作者因此能夠自由表現她們性

12　愛麗絲・奧斯汀，《穿著男人衣服的茱麗亞・馬丁、茱麗亞・布列特和自己》(*Julia Martin, Julia Bredt and Self Dressed Up as Men*)，相片，1891，紐約，史塔登島歷史學會(Staten Island Historical Society)

別轉換的角色。㉕

　　第四個、也是最後階段的討論，乃邦賀與當代的人其複雜且令人深思的肖像學分析比較，即十九世紀將動物、女性、與性變態視爲一體的論說。若邦賀偶爾出現的自畫像（自拍像）代表了她巧妙地迴避社會制約的努力結果，那麼她繪畫作品中一向不以人物爲主題——而從美學角度以動物來代表自己，便證明了她試圖超越那些社會的制約。柏米和近代的評論家一樣，也強調「邦賀隱密的生活型態和她對動物的熱愛之間，藏有著深奧的關係。」然而不同的是，他不認爲這些動物主題對她來說，「隱喩著人類的困境。」㉖

　　本文接下來的討論，將重點式地略述邦賀的男性化自畫像與動物、她那僅表現動物的作品以及她所做的陳述與其行爲，是如何將動物作爲其抽象觀念的媒介，使其調整後的符號成爲公眾所能接受的圖像。對她和同時代的人來說，動物象徵著自由，代表著爭取女性社會自由的平等，以及將女性（男性）的性變態狀況從抑制性的剛毅與柔弱定義中解放出來。

　　先從視覺圖像的分析來看，邦賀的動物繪畫與主流的傳統很不一樣。當時的許多學者，如柏米、亞敘頓、以及其他人都認爲：她沒有賦予她的動物人性和情感，却使牠們「能夠獨立自主，不屬於人類的裝飾品。」㉗如此的認知，明顯地與朗德西爾頗受重望的動物作品成一對比，因朗德西爾畫中的動物是人性化、馴服的，並表現了屈從於主人的特色。好比在描繪維多利亞女皇與她的丈夫和小女兒在溫莎堡的作品中，他情感化了皇室寵物小狗，使牠成爲使家庭氣氛柔和與愉悅的另一種情愛，同等於討人喜愛却很自我的小孩；他也將動物描繪爲人類用以競賽的對象——像是亞伯特王子陳列在地毯上的死去的賽鳥。

邦賀固然欣賞朗德西爾的作品，但她常單獨描繪動物於牠們的大自然棲息處；好比在一幅題名爲《棲息之所的王者之風》（Royalty at Home）（圖13）的水彩畫中，便描繪了獅子所在的大自然界，而不是牠們有時所屈服的人類的世界。即使是在像是《馬市》的畫中，描繪著被人類所控制的動物時，她也比朗德西爾所描繪的更具野性的力量及獨立自主。❷⑧

同樣的對比也出現在朗德西爾以描繪動物爲主的作品，如一八三七年的《極爲哀傷的老牧羊犬》（The Old Shepherd's Chief Mourner）（圖14），畫中忠實的牧羊犬「懷多」（Fido）哀傷戀慕著主人，就算牠的主人已經沒知覺了。而另一方面邦賀的主題則顯然不同，像是在《受傷的老鷹》（The Wounded Eagle）中，則與早先的畫家史塔柏斯（George Stubbs）和巴維（Antoine-Louis Barye）一樣，表現野生動物的兇暴和生存慾望。藝評家羅斯金雖認爲邦賀的表現手法精湛，但却也指出邦賀沒有了解「每一個動物眼中都閃爍著人類的影子……人類指揮牠們，使牠們小心翼翼並尊敬人類。」❷⑨

羅斯金敏銳的評論認爲邦賀所表現的動物特徵，在於動物與人之間的關係，或更大膽地說，大自然與文化之間的關係，其中具有革命性的獨特認知。如此關係的對立，正是達爾文（Charles Darwin）與孟德爾（Gregor Johann Mendel）在十九世紀所關注的，也成爲一些關連性熱門論題的隱喻，好比是男性之於女性，異性戀之於同性戀，個人之於社會，陰陽同體之於陰陽相異，以及權力之於自由。❸⓿惠特尼・查特威克從研究邦賀的畫作裏，歸納了一個關連性關係的結論，「邦賀強調動物的自由與大自然的永恆……依評論家的說法，牠們『便是自然。』」查特威克並認爲她「以動物的形象來表現不受社會約束的情感

13 羅莎・邦賀，《棲息之所的王者之風》，水彩，1885，明尼亞波利藝術學院，
Ziegler Corporation 贈與

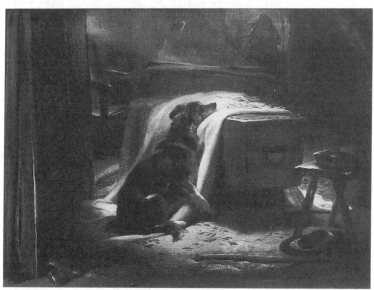

14 朗德西爾，《極為哀傷的老牧羊犬》，1837，倫敦，維多利亞與亞伯特博物館
（Victoria and Albert Museum）

……也因而享此盛名。」❸

　　隨著如此的自然—文化中心思考，十九世紀關於動物、女性、與性別差異的論談形成了一個辯證；其中擴展人類、男性、以及異性戀的論談，使其成爲控制自然界的權威與科學，便相對於自然人道主義者之努力保存並增進動物的自由。例如，成立於一八二四年的英國防禦虐待動物協會，便旨於回復野生動物的習性，計畫將家畜與野生動物有計畫地分類與飼養、並且建立動物園。❸同時，隨著醫藥的進步，婦女醫科、產科與精神科的發達，女性活動活躍了起來。而「同性戀」和其他用語也出現在一八六〇年代，被漸形重要的心理學視爲心理不正常的典範；這是對同性戀解放的第一次辯論，其焦點在於廢除普魯士法律所禁止的雞姦，謂「違反自然的罪」。❸

　　這些爭論性的社會關係對邦賀來說是極端重要的，因她不僅是熱愛動物，並尋求男性化的獨立與個人特色，又是位穿著男裝的女同性戀。她畫動物並非不得已而求其次，她試圖從其中開啓表現個人關懷的象徵性世界。她在關於動物與性別，以及她的行爲與繪畫的敍述中指出，她以女同性戀的立場對這些分歧表示同情。縱然僅是間接的證言，然一點也不讓人訝異的是，她甚少直接闡述有關這樣的論點；除了厭惡普遍性的社會壓力之外，邦賀也天生不喜歡抽象的概念。她的朋友喬治‧史德比（Georges Stirbey）王子回憶，邦賀雖是極爲心靈化的人，「若對她談起錯綜的教條，她便無法再聽下去，她用感情而不是理智來看待事物。」

　　無論如何，邦賀對傳統宗教、社會習俗、與世俗的權威既感疑惑又輕視它們。她在科學方面的涉獵甚廣（即使是間歇地），並視自己爲多神論者。她相信聖西蒙派的陰陽神，但她「不是教友，也從不作彌

撒；也許傳自她的父親，她對天主教義亦是完全地排斥。」史德比王妃回憶邦賀曾「嚴厲地斥責許多教堂的教義」。雖學者們經常評論邦賀對一八七〇年廢位之後的拿破崙支持者的同情；她活在社會主義／女性主義的理想國度裏，並不如理想幻滅的懷疑論者般那麼保守。早在一八六七年她便認爲社會狀況「總是如此的悽慘、滑稽」，後來並諷刺地寫道：「我從我家的老鼠洞，看到這些天才的人道主義者如何再一次地將他們搞砸了的制度重建起來，讓我們期待他們這次能夠創造完美的宇宙。」**❸❹**

表面上看來，邦賀對動物傳奇性的愛，「代表著她不喜歡社交」。然而她認爲動物都有靈魂，和當時的其他人一樣，她也認爲動物「象徵著遠離文明的自然」。牠們雖然不斷地受到文明脅迫，但仍擁有原始的自由，而這也是邦賀在文明的支配下所找尋的。**❸❺**

邦賀的家實際上便是各類動物的聚集場所，其中許多動物都能夠自由活動。她和米卡斯是防禦虐待動物協會的成員，她們並像母親般照顧這些動物。邦賀熱愛狩獵，綽號爲楓丹白露的黛安娜，因她就像這位沒有結婚的女神，帶著弓箭在森林裏漫遊；然事實上她極少射殺動物，她在森林裏遊走時，也多半像背來福槍一樣背著畫本。她爲希神阿克提安（Actaeon）的神話故事寫過一首長詩，描述希神因闖入黛安娜的女人世界，而被化作一頭雄鹿。詩中她特別強調男性犧牲者、雄鹿的困境，以及他幻想能夠逃走。**❸❻**

動物對她來說與其是描繪目標，還不如說是精神上的代替物。在書信中她曾將自己比作各種動物，從鶺鴒到雄豬、魚、烏龜和驢。在一次騎馬的意外事件之後，她寫信給姊姊：「我的前爪受了點皮肉輕傷」，並曾在寫給她稱呼爲「我的好馬」的兄弟的信箋上「你的老姊姊

動物」。❸而更直接的是，她在《集合狩獵》（圖5）的自畫像中描繪了一位穿著男服的女子像黛安娜般在戶外探險尋找，與她至愛的動物們在大自然中一同享受自由。

和同時代的人一樣，她也深深地感受到動物的處境與女性所受的壓抑，以及二者之間的相似性；以狹隘的定義與沒有女權的家庭環境來限制女性的自由，其意識形態與對動物的支配是一樣的。依達爾文派的科學理論，「生物學引導著命運，」而男性理論家們則認為：「女人的天性……是依附著家的。」查特威克指出著名小說《黑美人》（*Black Beauty*）中，便以男性世界的理論家、立法者、以及醫生對動物和無力的女性所採用的專制和有時殘忍的對待，比照著「一九〇〇年以前，具有選舉權的票數仍壓抑著反對活體解剖的女性人數。」❸

邦賀坦率地指出，文化以意義及其實踐限制了女性本質的特色。而在其著名的言論中並強調了對女性的偏愛：「關於男性，我只喜歡我所畫的公牛。」她認為傳統女性的職業是禁閉的，因此以動物作為比喻，對克朗普基說她從「綁在歐洲〔年輕女孩〕的腳鐐中逃脫。」在克朗普基的記載中，邦賀說「馬就像是奴隸一樣」被人類濫用，而克朗普基則誇張地說：「有任何人懷疑過羅莎·邦賀的話對當代女性的重要性嗎？」她對一位裁縫師談起自己在當學徒時，說道：「我要的是自由。」婚姻將女性變為男性的階下囚，一種不得翻身的職業。邦賀在寫給史德比王妃的信裏，便對她的女兒的未來抉擇提出建議：「應該選擇（不接受女性的）藝術而非婚姻，」並接著諷刺地說，「無論如何，我尊重動物的本質特性，因婚姻對男人的好處是，他們會因沒有妻子而抑鬱而終。」（我加強了她的語氣。）❸

邦賀在談起她女扮男裝的穿著時，又再度以動物為喻來談論社會

的抑制與想像的自由；她認爲自己之受限於傳統的女性服飾，就像是動物之受控於人類。她並在一八六四年一封戲謔的信中發牢騷，她被「拴」在拜城，等待皇上的駕臨，「我被困在一件有拖曳裙襬的禮服中，要保持警覺不要露出平常穿著褲子與工作服的姿態……我深深地陷入自由的冥想中……你可以想像……我在馬具配備裏的英姿。」三十年後，她在家族婚禮中又再次地被強迫穿一樣的禮服，她形容禮服是「以自己來作爲娛樂別人的道具」。❹邦賀再三地表達自己如動物般力圖爭取自由，就像在《馬市》中，正中央的白馬以後腿站立並咬住韁繩，這簡直是一旁騎在馬背上的邦賀的化身，而她與白馬的臉都以同樣的角度朝向觀眾，注視著觀眾。

在十九世紀的最後三十年裏，出現了許多邦賀於《馬市》所隱喻的，但在當時還沒有成爲氣候的同性戀與異性戀議題。若邦賀男性裝扮的相片是首當其衝開闢個人空間的表現，那麼接踵而來帶有自我意識的政治狀態，便將這些原本屬於個人的意識轉變爲公眾的。同性戀解放運動開始於德國，所爭取的不僅是個人的權力，也包括了法律的保障──即是，使動物與女人能夠「不再感受到社會的束縛」。

固然猶太敎與基督敎的道德標準中，視同性戀與性變態爲「違背本質」的想法，在啓蒙時代便已顯失勢，然而相似的理論卻仍舊潛伏在漸漸興起的醫藥科學，並將之視爲病態或進化上的畸形。❹十八與十九世紀這些穿著男裝的女性，不論是異性或同性戀都以自我的觀點來對抗這些理論；如美國的黛博拉‧辛普森‧迦納（Deborah Sampson Garnett）便在美國獨立戰爭時，像男性一般穿上盔甲上戰場，她因此：

緊抓住這個天生的特權，這個風俗與世界（[即文化]）

都曾反對的機會。……眼前出現了嶄新的世界，改變了女性穿著男性服飾爲變態的觀念。

直到一八七九年，英國的婦女參政主義者愛倫‧克萊敦(Ellen Clayton)在研究女扮男裝或是具男子氣概的《女戰士》(*Female Warriors*) 中，仍舊「批評任何女性若不是被動與卑屈的，即是『男性化』或者變態的。」❷

　　因這些革命性的替換性範例出現得太晚，邦賀的生活或繪畫並沒有受到影響，但基本上它們都是從她的觀念所發展的；而這些活動的領導者也非常注重她，並欲將她卓越的成就作爲其理論的代表。圖15便是邦賀的版畫肖像，其標題註明是「根據她的最後一張相片而作的」，此作是送給剛過世的藝術家的紀念品，發表於一九〇〇年由赫胥費德博士 (Dr. Magnus Hirschfeld) 所編輯的同性戀年報《中性年鑑》(*Jahrbuch für sexuelle Zwischenstufen*) 的卷頭插畫。傳說中，她並且是個「精神與肉體上的中性 (Zwischenstufe) 榜樣」。❸

　　赫胥費德是位性學學者，並爲早期爭取同性戀權利的擁護者，他一八九七年在柏林成立科學—人道主義委員會 (Scientific-Humanitarian Committee)，以及領導先驅的研究中心——性科學研究所 (the Institute for Sexual Science) (金賽研究中心〔Kinsey Institute〕的前身，後爲納粹所毀壞)。Zwischenstufe 是他爲同性戀所造的用語，相對於普遍的醫學—法定觀點——同性戀情節是偏離陰陽的性別標準。赫胥費德提出，許多人從生物學的定義來說是介於中間的「第三性」，在本質上具有陰陽同體的性格。他所發明的這個用語也和許多其他的字有所相關，像是Urning，便是近世紀同性戀 (男性或女性) 的精神物理學

15 作者不詳，《羅莎‧邦賀》，版畫，《中性年鑑》，1900

Rosa Bonheur (nach der letzten Photographie), berühmte französische Tiermalerin, verstorben im Mai 1899, seelisch und körperlich ausgesprochener Typus einer sexuellen Zwischenstufe.

用語。這個用語試圖將同性戀(或如赫胥費德的標題所指，「女性化的男性與男性化的女性」)解釋為人類行為中自然出現的變異，而不是道德抉擇的問題，也因此不應是文化所禁止的。性別的變異在此不是違背「自然」的罪，而是與生俱來的特質，其表現僅是違反了社會對性別專制嚴苛的規則。❹

　　我們並不曉得邦賀是否知道赫胥費德的活動或理念，但相似的觀念與形象早已流行在她所歸屬的聖西蒙教派，他們發明了陰陽同體的

服裝款式與性的角色，並認為基督同時是男性也是女性。她對「身為男性的女性」也有相似的說法：她在書信中開玩笑地稱自己為「兄弟」與「孫子」，並視自己矛盾的性別身分：「是別人的困惑，但却使我發笑。」**⑮**

　　總之，現在我們可釐清邦賀以隱喻而建立的替換性觀點──自己本身、她所熱愛的動物、以及身為女人和性變態者的社會衝突。對她來說，自然本身多樣化與精神上的美，足以超越人類文化對它所做的分類與掌控。理想中，動物應脫離這些分類與掌控，而她自己就像是動物一樣，屬於大自然，但不是給人嘲笑和監督的。她那描繪動物王國有特色的作品──將動物從人類世界中獨立出來的表現──在一八五〇年代盡其所能地表現了一個關於本質認知的萌芽，使同性戀以及著異性服裝成為能被解釋和接受的行為。

　　邦賀將穿男性服裝的自畫像隱藏在動物羣中，但經過了一個世紀都沒有得到正確的詮釋；此可證明十九世紀支配性的認知，隱藏了社會上或藝術作品的女同性戀現象。她畫了許多如此保守却具顛覆性的自畫像，以證明她期望建構一個替代的現實，也成為赫胥費德和其他人後來所積極進行的。雖然在行動團體出現之前，邦賀在創作方法上有諸多受到限制的範疇及其發展，但她大量地將自己的美學觀放在動物主題上，以幻想尚未能完全得到的或未能在公眾場所表現的自由。

　　羅斯金指出，邦賀常將人物當作背景，是「讓人無奈的」，但我們可以看出的是，她認為自己之必須這麼做，是件更無奈的事。《馬市》、《集合狩獵》、以及綜合二者的傳記性畫像，記錄了她的掙扎、矛盾與妥協：即女性主義者和女同性戀身分，與藝術家之依賴於大眾的認可、社會的制約、和貴族贊助。像羅斯金般認為邦賀不是個好畫家，只因

她「沒有畫出人的臉」，却沒有探究她不能畫什麼樣的人來表現這個世界，以及反應她的生活與藝術。如此狹隘的觀點顯示出他的能力不足以從事藝評或美術史。

近代的同性戀解放運動開始於邦賀的晚年，而她的前半輩子還活在沒有同性戀這個名詞的世界，我們只能推測這位威風凜凜但受四方攻擊的女性影響著赫胥費德的運動，為同性戀拓展出她從沒奢望過的合法性與包容力。不論邦賀在一八五三年畫《馬市》時的動機意識是什麼，她的自畫像表現了了解女同性戀本質的第一步，也讓人了解這第一步是多麼的艱辛。

這篇論文撰自耶魯大學女／男同性戀研究中心、史瓦斯莫學院沙格基金研討會 (Swarthmore College's Sager Fund Symposium) 及1989年大學藝術協會年會之報告。1991年詹姆斯・薩斯羅版權所有。經作者同意轉載。

❶特別感謝紐約市立大學皇后區分校的Prof. William Clark鼓勵我做這項研究，以及Eunice Lipton, Linda Nochlin, Pamela Parker, 以及Carol Zemel在每一階段所給予的鼓勵與協助。

❷邦賀的基本資料來自她的女友，安娜‧克朗普基所寫的回憶錄，*Rosa Bonheur: Sa Vie, son oeuvre* (Paris: Flammarion, 1908)；以及她的朋友，Theodore Stanton, *Reminiscences of Rosa Bonheur* (New York: Appleton, 1910; repr. New York: Hacker, 1976)。而當代唯一的自傳是由Dore Ashton與Denise Browne Hare所寫，*Rosa Bonheur: A Life and a Legend* (New York: Viking, 1981)。

❸關於邦賀早在一八五〇年的（偶爾米卡斯的）越界穿著，參考Klumpke, pp. 203, 256-65, 308-11, 338, 以及相片資料，pp. 1, 7, 129, 281, 369; Stanton, pp. 16, 23-24, 36, 63, 105-10, 195, 362-67, 以及頁297的圖片；Ashton, pp. 52-56; Albert Boime, "The Case of Rosa Bonheur: Why Should a Woman Want to Be More Like a Man?" *Art History* 4 (1981): 384-85, 400-2.

❹關於邦賀、米卡斯以及克朗普基三人之間的關係，參考Klumpke, passim, esp. pp. 113 ("Rosa Bonheur m'aime beaucoup"), 293, 419; Stanton, pp. 122 (1850年的一封信暗示邦賀與米卡斯共睡一張床), 187-88, 269; Ashton, pp. 47-59, 171, 177-82. 克朗普基的文章裏(pp. 354-60)，詳述了邦賀所寫的許多重要且極爲感人的文章，其中描述了她與米卡斯的經濟與情感關係，以及對米卡斯的悼念；克朗普基並說道，除了她們之間的「純潔」關係，「人們還猜疑著我們彼此的情感，若我是男性，便可以娶她爲妻，就不會有這些瘋言流語。」Boime, p. 386, 不認爲邦賀與米卡斯之間有任何性行爲，但堅稱她們是女同性戀。關於十八與十九世紀女同性戀關係的概觀、情

色觀與自畫像，參考Lillian Faderman, *Surpassing the Love of Men: Romantic Friendship and Love Between Women from the Renaissance to the Present* (New York: Morrow, 1981), pp. 74-294, esp. 284-285，其中關於邦賀的論述。許多女性住在一起但沒有性關係，而實際上，認為這種關係便是性行為的結論僅出現在一八五〇與一九二〇年間(同上，前言)。邦賀晚年的確受到她自己及克朗普基的家族的抗議：Ashton, pp. 177-82; Klumpke, p. 419 (邦賀最後的遺囑)。第一次世界大戰之後，超越性別的穿著一般才被視為女同性戀的象徵，然而早在一八八六年心理學家Richard von Krafft-Ebing便以如此命名：Julie Wheelwright, *Amazons and Military Maids: Women Who Dressed as Men in Pursuit of Life, Liberty and Happiness* (London: Pandora, 1989), pp. 12-13, 152-54.

❺Emmanuel Cooper, *The Sexual Perspective: Homosexuality and Art in the Last 100 Years in the West* (London: Routledge and Kegan Paul, 1986), p. 49; Whitney Chadwick, *Women, Art, and Society* (London: Thames and Hudson, 1990), p. 180.

❻*The Works of John Ruskin*, ed. E. T. Cook and Alexander Wedderburn, 39 vols. (London: G. Allen, and New York: Longmans, Green, 1903-12), vol. 14, pp. 172-173；引用於Boime, p. 397, and Cooper, p. 51.

❼Charles Sterling and Magaretta Salinger, *Catalogue of French Paintings in the Collection of the Metropolitan Museum*, 3 vols. (Cambridge, Mass.: Harvard University Press, 1955-67), vol. 2, pp. 161-64. 關於其複製與印刷的歷史，也參考Stanton, pp. 379-85；關於邦賀的模特兒，參考Klumpke, p. 332.

❽版畫下端的文字敍述道：「R. Buckner [畫家], W. H.

Mote〔版畫家〕——羅莎・邦賀小姐是『法國的動物畫家』……」；再次出現在Ashton, p. 107; New York Public Library, Picture Collection. 奧古斯特・邦賀畫羅莎頭像的習作，現於波爾多美術館，爲其全身畫像的引作；其相片在New York Public Library, Picture Collection, no. 1099; 並在Stanton, p. x, 面對p. 20的插圖; Ashton, pp. 60 -61.

❾邦賀其他有類似裝扮的畫像包括Edouard-L. Dubufe, *Rosa Bonheur at 34*, 1857, 以及版畫作品，複製於Klumpke, p. 219; Ashton, p. 74; Boime, p. 387. 十六歲時的相片，轉印於Klumpke, p. 166, and Ashton, p. 32. 一八五二年邦賀與家人的相片，Ashton, p. 101. Soulange-Teissier 的石版畫，轉印於Klumpke, p. 263. 一八五六年Pierre -Jean David D'Angers的圓形浮雕肖像，轉印於Klumpke, p. 217; Ashton, p. 91. 一八六四年的相片，Klumpke, p. 254. 關於《兩匹馬》（費城美術館），參考Rosalia Shriver, *Rosa Bonheur, with a Checklist of Works in American Collections* (London and Toronto: Associated University Presses, 1982), p. 57, ill. p. 102.

❿Stockton, California, Pioneer Museum and Haggin Galleries; Ann Sutherland Harris and Linda Nochlin, *Women Artists, 1550-1950* (exh. cat., Los Angeles County Museum of Art; New York: Knopf, 1977), no. 80, p. 225, 彩色圖片頁87。Harris 與Nochlin假設畫中的人物「毫無疑問是根據個別的速寫習作而畫的。」其人物的特徵是引自邦賀的*Study of Two Male Figures* (Fine Arts Museums of San Francisco)，關於這幅畫參考Shriver, p. 52, ill. p. 75.

⓫Columbus, Ohio, Museum of Art; Shriver, p. 56, ill. p. 99; 也在Klumpke, p. 189, 名爲Les Charbonniers的插圖。

⓬*Florinda* (London: Buckingham Palace, Collection of Her

Majesty Queen Elizabeth II); 複印於Oliver Millar, *The Queen's Pictures* (New York: Macmillan, 1977), p. 172, no. 198. *Empress Eugénie* (Compiègne: Musée National du Château), no. MMPO 941; *The Second Empire, 1852-70: Art in France Under Napoléon III* (exh. cat., Philadelphia Museum of Art, 1978), p. 359, no. VI-110.

❸Millar, p. 170, no. 195. Cf., 在其他相似的肖像中，Francis Grant, *Queen Victoria with Lord Melbourne, the Marquess of Conyngham and Others*, 同上，p. 168, no. 192. 邦賀極為重要的凝視與二十五年後馬內所畫《奧林匹亞》的凝視相比，也同樣被貼上令人憤慨的標籤（1865年的沙龍展）。雖然目前的比較仍集中在貴族婦女，但相似的分析也適用於中產階級對女性或男性凝視工作的女性。關於近來最廣泛的女性美術史方法論與主題的概觀，參考 Lisa Tickner, "Feminism, Art History, and Sexual Difference," *Genders* 3 (1988): 92-129.

❹參考比如是Griselda Pollock, *Vision and Difference: Femininity, Feminism, and the Histories of Art* (London and New York: Routledge, 1988), and Lisa Tickner (註❸), 以及附帶的書目。

❺Stanton, p. 363.

❻關於邦賀女扮男裝，參考Stanton, pp. 14, 23, 63, 195-99, 362-66; Klumpke, pp. 7, 256-65, 309-11, 338; Ashton, pp. 52-59.

❼一八五七年五月的許可證轉印在Stanton, p. 364, and Ashton, p. 57. 證明書由Doctor Cazalin所填寫，在表格下方的空白處，並註明「因健康需要」，這份證明書也詳載它並不適用於「正式場面、舞會、以及其他公眾集會」。十九世紀的歐洲與美國，有許多的例子都「對女扮男裝的女性施加壓力，以恢復女性的角色」(p. 86)，記錄在

Wheelwright（註❹），passim；參考註❸。也參考Rudolf Dekker and Lotte van de Pol, *The Tradition of Female Transvestism in Early Modern Europe* (New York: St. Martin's Press, 1989); Peter Ackroyd, *Dressing Up: Transvestism and Drag; The History of an Obsession* (London: Thames and Hudson, 1979).

❶❽關於這些造訪的記錄，請參考Klumpke, pp. 256-65; Stanton, pp. 95-97; Ashton, pp. 123-29. Charles Maurand 依據 Isidore Deroy 所作的版畫，*The Empress Eugénie Visiting the Rosa Bonheur Atelier*也轉印於Klumpke, p. 257, and Ashton, p. 122（原作出自1864年6月的*Le Monde illustré*）。Wheelwright在研究女兵的女扮男裝時，發現「女性戰士之所以被認可，乃因她們放棄了自己的性別」(p. 12)。

❶❾Alcide Lorentz爲喬治‧桑所畫的滑稽漫畫（1842），轉印在Ashton, p. 54的插圖並有詮釋。關於邦賀對桑的欣賞，參考Klumpke, pp. 198-200. 圖8是Guillaume爲邦賀所畫的滑稽漫畫，其中稱邦賀"Le Bouguereau des vaches"（1899年5月27日*Le Monde illustré*），轉印在Klumpke, p. 369；也參考Ashton, p. 170。一八九六年另一份報紙的漫畫與報導也消遣了邦賀在款待俄羅斯沙皇和皇后的國宴上的裝扮。她的短髮因撐不住大帽子，而以髮夾來固定，這是正式場合裏女性應有的裝扮。但當她戴上自己所設計的無邊軟帽，將帽帶繫於額下時，却惹來整個會場的戲弄，直到好心的畫家Carolus-Duran引領她入座（Klumpke, pp. 308-11, and Ashton, p. 163）。當邦賀的男性化外表引起有關她性生活，以及與米卡斯之間的謠言時，她稱這些質問者「愚蠢、無知、卑鄙」(Stanton, pp. 187-88，引自Cooper, p. 48)。

❷⓿Stanton, pp. 42-43.

㉑這張相片轉印在Klumpke, p. 49 and Ashton, p. 170. 關於另外的相片，參考Klumpke, pp. 1, 61, 71, 129, 281, 303; Ashton, pp. 137, 165; Stanton, p. 296的對面（男性朋友所拍攝）。邦賀寫下她在鄉村拍攝相片，並花整個晚上的時間修飾相片（Stanton, pp. 202-6）。

㉒轉印在Klumpke, p. 93; Boime, p. 386; cf. 邦賀在室外吸煙的另一張相片，Ashton, p. 165. 關於邦賀在公共馬車上吸煙的幽默描繪，參考Stanton, p. 367.

㉓轉印在Klumpke, p. 75；關於邦賀以相同的說法描述克朗普基為她畫的肖像（1898秋天所寫的信），參考Stanton, p. 214. Klumpke, pp. 68-70, 詳載了邦賀編織花環的感人故事，她並濕著眼將這個禮物放在米卡斯的紀念品旁。

㉔轉印在Klumpke, p. 71 and Ashton, p. 178. 克朗普基與畫家朋友Achille Fould都畫穿褲子的邦賀的油畫，代表著這樣的圖像不會完全被忘却掉。然而，這裏所談的主要是自畫像，而不是別人為自己所畫的肖像；並且，這些相片都是她的晚年所拍攝，那時她在官方所記錄的身分應是較為通融了。

㉕關於奧斯汀，參考Ann Novotny, *Alice's World: The Life and Photography of an American Original* (Old Greenwich, Conn.: Chatham, 1976)；其自拍像則轉印在頁49。另一位攝影師拍攝奧斯汀手拿相機，站在一輛早期汽車排檔旁，與邦賀一樣，她在藝術作品中表現和男性一樣能夠賽車的自由，只是在自家的後院，複印在Novotny, p. 163。進一步的資料，參考Tessa Boffin and Jean Fraser, eds., *Stolen Glances: Lesbians Take Photographs* (London: Pandora Press, 1991).

㉖Boime, pp. 393, 395；關於邦賀的動物，其敏感與廣泛的討論，則參考頁393-401。

㉗Boime, p. 395. 關於邦賀的同僚認為她「不誇張」、也不

敍述性的描繪，參考Stanton, pp. 136-42.

㉘Landseer, *Queen Victoria and Prince Albert at Windsor Castle (Winsdsor Castle in Modern Times)*, 1841-45: Collection of Her Majesty Queen Elizabeth II; Millar, *The Queen's Pictures*, p. 172，彩色版 XL; Richard Ormond, *Sir Edwin Landseer* (exh. cat., Philadelphia Museum of Art and Tate Gallery, 1981), pp. 150-52. *Royalty at Home*, watercolor, 1885, Minneapolis Institute of Arts: Ashton, p. 137. 關於邦賀對朗德西爾的觀點，參考Stanton, p. 136.

㉙Ruskin, *Works*, vol. 14, p. 173. 三十年後羅斯金又批判性地比較邦賀與朗德西爾,「她對動物的感情……更像是動物園的管理員對動物的愛。」ibid., vol. 34, p. 641; 引用於Boime, p. 393, and Ashton, p. 112. *The Old Shepherd's Chief Mourner*, London, Victoria and Albert Museum; 參考Kenneth Bendiner, *An Introduction to Victorian Painting* (New Haven, Conn.: Yale University Press, 1985), pp. 7-25, and Ormond, *Landseer*, pp. 110-11. *The Wounded Eagle*, ca. 1870: Los Angeles County Museum of Art; reproduced by Ashton, p. 140 (也參考p. 111).

㉚這種二元論的特色便是社會關係的觀念，參考A. J. Greimas (以及François Rastier), "The Interaction of Semiotic Constraints, " *Yale French Studies* 41 (1968)；再版於*Du Sens* (Paris: Seuil, 1970)。 這項研究引用並討論了Christine Brooke-Rose之關於性別政治的特別資料，"Woman as a Semiotic Object," in Susan Rubin Suleiman, ed., *The Female Body in Western Culture: Contemporary Perspectives* (Cambridge, Mass.: Harvard University Press, 1986), pp. 305-16.

㉛Chadwick, pp. 177, 181. 關於十九世紀*animaliers*這件作品的意識上隱喻，參考Alex Potts, "Natural Order and the

Call of the Wild: The Politics of Animal Picturing," *Oxford Art Journal* 13, no. 1 (1990): 12-33.

㉜參考Harriet Ritvo最近完成，關於人類學的*The Animal Estate: The English and Other Creatures in the Victorian Age* (Cambridge, Mass.: Harvard University Press, 1987)，特別是第3章，其中第5章關於動物園；也參考Keith Thomas, *Man and the Natural World: A History of the Modern Sensibility* (New York: Pantheon, 1983); James Turner, *Reckoning with the Beast: Animals, Pain, and Humanity in the Victorian Mind* (Baltimore: Johns Hopkins Press, 1980).

㉝關於逐漸增多之女性與同性戀文學作品的介紹，參考Jeffrey Weeks, *Sex, Politics and Society: The Regulation of Sexuality Since 1800,* 再版 (London: Longman, 1989)，和圖書目錄的細目；Catherine Gallagher and Thomas Laqueur, eds., *The Making of the Modern Body: Sexuality and Society in the Nineteenth Century* (Berkeley: University of California Press, 1987); Faderman (如註❹)；以及下面的註釋（註㊷、㊹）。

㉞Stanton, pp. 80-81(關於她的天主敎敎義，以及史德比王妃說的話), 188 （邦賀確認過這句話), 244, 246-7 （邦賀對社會的評語), 319(關於她所說的「善變……滑稽……輕浮」), 371, 375. 邦賀極爲贊同Tennyson所說的:「宇宙不是爲我們這些活在三流星球和太陽系的人所創造的。」Stanton, 82. 也參考Klumpke, pp. 11, 158 （關於她所閱讀的書籍), 159(關於她成年以後受父親啓蒙的Order of the Templars——革新的政治聯盟，其中並有她穿男禮服的相片), 321-22 （陰陽宗敎信仰); Ashton, pp. 139-40; Boime, pp. 393, 396 n. 52.

㉟Boime, p. 395; Ritvo, p. 285; Klumpke, p. 307.

㊱Stanton, pp. 233, 270-75 (整首詩在270-73); Boime, pp. 385-89, 400-1; Ashton, pp. 135-43.

㊲Stanton, pp. 159-60, 181, 211; 關於其他例子，參考Stanton書中的邦賀的書信, esp. 164-68, 172, 205, 243, 277-79; Ashton, p. 143; Boime, p. 395.

㊳Chadwick, pp. 181-86; Wheelwright, p. 15. Boime, p. 403也指出，對聖西蒙派和其他社會改革者來說，「平等物種與解體僵化了的性觀念，同樣是哲學見解的一部分。」進一步參考Whitney Chadwick, "The Fine Art of Gentling: Horses, Women, and Rosa Bonheur in Victorian England,"in Kathleen Adler and Marcia Pointon, eds., *The Body and Representation* (Cambridge: Cambridge University, in press).

㊴Stanton, pp. 36, 366 (公牛); Klumpke, pp. 7, 10 ("affranchir... les entraves"), p. 308 ("Sera-t-on surpris?"), pp. 311-12 (女性主義的主張); Ashton, pp. 55-60; Boime, p. 386.

㊵Stanton, pp. 161, 211. 關於她的女扮男裝，進一步參考Stanton, pp. 14, 23, 63, 195-99, 362-86; Klumpke, pp. 7, 308-11. 邦賀對於自己男性化的人格面具並沒有雙重標準，她經常主張維持「女性化」的興趣，像是裝飾性的刺繡，參考Linda Nochlin以及Betty Friedan，其中以「過分裝飾徵候羣」爲例；參考諾克林率先提出的著作，"Why Have There Been No Great Women Artists?" in Thomas Hess and Elizabeth Baker, eds., *Art and Sexual Politics* (New York: Collier, 1973), pp. 1-43. 一張邦賀穿著褲子躺在她的母獅寵物Fathma旁 (Klumpke, p. 281)，強調著她在動物與服裝自由的私生活。

㊶關於「將同性戀科學化」是「十九世紀末期根據達爾文動物學所發展的」，參考George S. Rousseau, "The Pursuit of Homosexuality in the Eighteenth Century: 'Utterly con-

fused category' and/or Rich Repository?" in Robert Mac-
cubbin' *Tis Nature's Fault: Unauthorized Sexuality During
the Enlightenment* (Cambridge: Cambridge University
Press, 1985), p. 140. 關於其他有關同性戀的歷史，參考註
❸、❹。關於十八世紀這方面的討論，參考Maccubbin,
passim.

❷Wheelwright, pp. 132-33 (Gannett), 119-20 (Clayton)，
與原始資料。

❸卷頭插畫，*Jahrbuch für sexuelle Zwischenstufen*, vol. 2
(Leipzig, 1900)。這幅版畫所依據而作的相片發表在別處；
它曾出現在一頁無法確認的印刷物，現保存在New York
Public Library, Picture Collection, no. 2046。此作似是來
自關於她後來生活的文章，或許是她的訃文。關於邦賀
其他晚期的相片，參考Ashton, pp. 133, 178.

❹關於赫胥費德，參考James Steakley, *The Homosexual
Emancipation Movement in Germany* (Salem, N. H.: Ayer,
1982)；進一步關於同性戀解放活動的根源，Hubert Ken-
nedy, *Ulrichs: The Life and Works of Karl Heinrich Ulrichs,
Pioneer of the Modern Gay Movement* (Boston: Alyson,
1988); Jeffrey Weeks (如註❸)。赫胥費德的其他特殊的
標題包括：*Sexuelle Zwischenstufen: Das männliche Weib
und der weibliche Mann* (Bonn: Marcus & Webster, 1918),
and *Les Homosexuels des Berlin: Le troisième sexe* (Paris:
Rousset, 1908).

❺關於這些信件，參考Stanton, pp. 193-94, 199, 220, 256
-69 passim, and Klumpke, pp. 46-47 (指她親吻「兄弟」)；
關於她的陰陽同體，參考Boime, pp. 401-5, and Klumpke,
pp. 112, 288. 次要的資料再次誤述邦賀曾給赫胥費德她
的生平記錄，以做爲同性戀研究之用，其中她形容自己
爲「反對性」或是「第三性」。參考Alison Hennegan, "Here,

Who Are You Calling a Lesbian?" in *Homosexuality: Power and Politics* (London: Gay Left Press, 1980), p. 193; 引用於 Cooper, p. 49. 這項錯誤源於一句英文翻譯得不對，Iwan Bloch, *Das Sexualleben unserer Zeit in seinem Beziehungen zur modernen Kultur* (Berlin: Marcus, 1907), p. 580; 英文翻譯，*The Sexual Life of Our Time* (New York: Falstaff, 1937), p. 528 n. 1. Bloch 提及兩篇女同性戀的告解文章於赫胥費德的*Jahrbuch* 3 (1901): 292-307, 308-12, 但邦賀在英文譯本中並沒有提到任何一位作者。特別感謝 Alison Hennegan, Debbie Cameron, Manfred Herzer, and Ilse Kokula協助我追蹤這些擾人的情報。

12 女性藝術

法國十九世紀晚期的論點

泰瑪・加柏

近代兩性平等研究所要找尋並予證實的，是那些至今仍被低估但實際上非常豐富的視覺文化——即第九世紀歐洲中上層階級婦女在家居生活裏所孕生的視覺文化。這個研究的價值不僅在於充實十九世紀的藝術現象，更在於化解西方從材質本身所劃分的「藝術」與「工藝」二者之間不變的對立關係。❶將所有十九世紀女性藝術創作視作高雅的中產階級表現是不對的，因十九世紀末期的女性實際上認為自己的創作是專業的、公開的，她們努力爭取在有聲望的場所展覽、到國立美術學校學習、得到一般報章雜誌的評論、接受官方獎勵、以及公開買賣。這些女性的作品並不是那些局限於家居範疇的簿册作品、業餘畫作或精巧的針織——儘管她們在這些作品有很熟練的技巧；她們所尋求的是公開展示與專業認可。

她們致力於以女性與藝術家的身分，融入諾大的巴黎藝術圈。因此，本文所要探討的，即是這批專業女性倡導者所推展出來的理論架構。

一八八八年三月三日與一八九〇年三月二十九日，著名的《法國藝術》（*L'Art français*）週刊在封面刊載著女性藝術家作品，這些作品仍保持著學院與傳統的風味，其中之一便是約瑟芬‧塢賽小姐（Mlle Josephine Houssay）所畫的人像畫（圖1），另一則為著名的「女性繪畫與雕塑聯盟」創始者──里昂‧貝托克斯夫人（Mme Léon Bertaux）──所作的雕塑，《賽姬的神祕世界》（*Psyché sous l'empire du mystère*）（圖2）。❷

這兩個封面作品揭示了三個專有用語，而其間的關係極有趣而且可能不是刻意造成的：一為「藝術」（Art），此用語本身的含意與所表

1 約瑟芬‧塢賽小姐，《瑪麗女士的畫像》（*Portrait de Mme Marie P...*），《法國藝術》雜誌封面，1890 年 3 月 29 日，巴黎，國立圖書館

2 里昂‧貝托克斯夫人，《賽姬的神祕世界》，《法國藝術》雜誌封面，1888 年 3 月 3 日，巴黎，國立圖書館

現的作品；二為「法國風」(Frenchness)，即報章用來核定藝術作品品質的用語；三為「女性」(Womanhood)，代表著沒有原創性的複製、評論的文章、女性繪畫與雕塑博覽會的諷寓、以及如雜誌封面作品所表現之寫實的中產階級婦女和虛構想像中的女體。當時的觀者必然多多少少意識到這些用語之間的關係，且明瞭其中含意；而《法國藝術》週刊亦藉這些圖像來傳達這些專有用語，或是明確地定義其間關係。在此作品雖然傳達了這些相關的用語，但在不同的情況下，又會衍生不同的含意。

分析這些用語並解構它們原本關係之同時，很可能會因分析其制度與推論的過程，而使歷史意義更加複雜。目前頗具規模、成立於一八八一年的「女性繪畫與雕塑聯盟」在當時辦了一個大型展覽，《法國藝術》則深入淺出地撰文報導著這些封面圖像的意義❸，而其所提出的結論——即從國家及文化的觀點看來，「藝術」、「法國風」與「女性」是和平共存的——卻與封面所引導出來的認知產生了衝突。

《法國藝術》不是唯一推廣專業女性藝術家的雜誌，《家庭》(La Famille)這本女性週刊，也經常在封面刊登女性藝術家的作品；這些刊登的圖片有時是沙龍展中備受注目的作品，而其中有兩次刊登的是女畫家所描繪的女性藝術家：一八九一年一月十一日的這一期(經證實)是卡本特利小姐 (Mlle Carpentier) 的自畫像 (圖3)，簽名和日期明晰地出現在畫布上，令人一目了然作者是誰；而一八九〇年二月九日這一期是貝森小姐 (Mlle Besson) 所畫的畫架前的女畫家與她的朋友們 (圖4)。

女性藝術家的身分要怎樣配合《家庭》雜誌的方向？或更深入的說，什麼樣的女性藝術家能夠符合社會狀態，以便刊載於《家庭》雜

15° le N°

LA FAMILLE

13ᵉ Année. 11 JANVIER 1891 N° 588
PARIS — 5, RUE DE LA PERLE, 5 — PARIS
Abonnement : Un an, 8 fr.; Six mois, 4 fr.
Avec une gravure coloriée chaque mois
UN AN 10 FR. — SIX MOIS 5 FR.
Étranger : Un franc en plus pour chaque abonnement

AVANT LA SÉANCE, tableau de Mᵐᵉ M. CARPENTIER (Phot. BLOCK).

3　卡本特利小姐，《坐者》(*Avant la Séance*)，《家庭》雜誌封面，1891 年 1 月 11 日，巴黎，國立圖書館

4 貝森小姐，《好朋友》
（Les Bonnes Amies），
1889 年沙龍展，《家庭》
雜誌封面，1890 年 2 月
9 日，巴黎，-國立圖書館

LES BONNES AMIES : Tableau de M^{lle} Besson. (Salon de 1889). Photographie Lecadre.

誌？《法國藝術》與《家庭》這兩本雜誌又如何能夠同時關心「女性」
與「藝術」的關係？《家庭》雜誌全面推廣傳統家庭生活，視女性作為
家庭守護者，鼓勵女性扮演家庭的中心地位，它雖提供其讀者適合家
居生活的資訊與娛樂，但也批評著女性在事業上的發展。❹如其他許
多女性雜誌一般，它也為有教養的中產階級婦女提供了流行服飾、縫
紉紙樣、針織圖案、文化訊息、理家指南和社會的流言蜚語。此外，
它還偶爾為「家庭主婦」（femme au foyer）刊登DIY指南以及素描和
繪畫的討論，讓她們不出大門也學得到許多技能。❺因此，這個刊物

刊出女性藝術家的作品是理所當然的，而她們的背景也經常裝飾有最新的縫紉或刺繡圖樣。一八八九年三月號(圖5)或像是同時發行的《女性報導》(*Gazette des femmes*) ❻封面（圖6）便是典型的例子，描繪著歌劇欣賞和鋼琴演奏的高雅才藝，而畫室的裝置有重複出現的女性流行服飾，反倒是畫架、調色板和畫筆都被忽略於一旁，圖中的畫筆和扇子交替著出現（圖7），因二者都適合當作女性的標誌。女性藝術家在這樣的社會裏所承受的壓力是來自瑣碎而平庸，但不是敵意的。

但《家庭》和《女性報導》這類雜誌，特別是《女性報導》的後期方向，却公然地對那些少數具有法國婦女投票權的發言團體、對女性出外工作的鼓吹、女性的薪水權利、或是巴黎所盛行的一些婦女社會與政治地位之改革計畫❼……等等政治性女性主義表示敵意。然而，《家庭》雖對政治性女性主義表現公然的敵意，却不會把女性藝術家的特色完全局限在流行服飾，如其封面圖片所刊載的女藝術家作品所顯示，專業女性藝術家也是受到重視的❽，在這裏，專業與否是關鍵所在。而《女性報導》中乏味的圖像也明確顯示，藝術創作並無法影響到社會秩序，就像是至今所記錄的完整資料中，繪畫（但當然不是雕塑）被廣泛地視為中上層婦女的必備條件❾；十九世紀鼓勵女性從事編織、扇葉裝飾和刺繡這些數得出來的活動，而水彩的技巧也被認為很適合女性的氣質。❿

《家庭》和《女性報導》雜誌所刊登的女性藝術家，並不限於有教養的婦女，或是有天賦的女工匠；而令人感到興趣的是，這些專業女性藝術家的形象正符合著它們所推廣的家庭、家族和愛國心等傳統價值，我們因此不得不質疑，「藝術」的角色在雜誌中是什麼，而「藝術」與「藝術家」該有怎麼樣的形象。我們也必須問道，對於藝術的

5 《家庭》雜誌的流行服飾圖，1889 年
3 月 10 日，巴黎，國立圖書館

6 《女性報導》的封面，1886 年 11 月 10
日，巴黎，國立圖書館

7 《女性報導》的流行服飾圖，1880 年
代，巴黎，國立圖書館

本質及其使命與國家的需求、以及女性的本質及其對家庭、國家和財產的守護責任等問題，這樣的雜誌要如何回應？一八九○年代《法國藝術》的封面圖片所提出的議題，又如何能夠滿足這麼多的女性藝術家和她們的擁護者（包括男性與女性）？

就在《家庭》雜誌刊登了年度沙龍展的女性作品同時，《法國藝術》也特別為沙龍展安排了大篇幅的版面，並有許多代表巴黎一八八○年代與九○年代小型展覽的圖片，其中也包括了這段期間的「女性沙龍」。❶在此之前，巴黎沙龍展的權威地位，受到了新型展覽的威脅已達數十年之久，而在一八八○年間更為嚴重；這時，共和國政府一方面為了關照更為多元化的畫家，使其具有商業價值，另一方面則為了建立政府輔助委任畫家的制度，而退出了對沙龍的控制。❷然不是所有的評論家、行政人員或甚至藝術家都贊成政府放棄沙龍，有些人──像是過去的美術學校校長德‧西奈爾斯（Marquis de Chennevières）──便期望著由專門且具公信力的組織，而不是由年度沙龍展覽過的藝術家用民主方式來推選出藝術精英分子，以組成「貴族團體」(corporation aristocratique) ❸；有些人則認為廢除沙龍制度，而使政府失去對藝術之標準的控制，會降低藝術的水準，並使此歷史久遠的國家制度淪為商業化。

擁護沙龍制度的人視沙龍展為法國當代藝術的主要展示場所，認為它與一些藝術機構，像是藝術學校（Ecole des Beaux-Arts）以及羅馬學院等，同為致力於追求理想美與營造細膩的色彩、精密的素描、平衡的構圖和高度的完整性這些傳統技法與法國文化價值。❹然他們也認為法國傳統所受到的衝擊是源於外來的藝術與工業發展，以及內部那些忽略了永恆價值、模仿大自然的缺陷、並重視膚淺外表的「現

代」藝術。❶❺在這個圈圈裏，對於像是在藝術學院（Académie des Beaux-Arts）作了二十四年祕書的德樂柏（Henri Delaborde），或是擁護傳統的頑固派藝術家雷門（Henri Lehmann）來說，「自然主義」可說是放棄了藝術表現的最高層面——即抽象化、理性化和整頓混沌現象能力的傳統方式。❶❻理智配合著合宜的高貴情操，被認為是法國人根深柢固的理性傳統，而肉體與精神的協調，其高尚特質與歷史上至尊的視覺藝術成就，是用以區分與其他「種族」之不同。❶❼

　　法國人為了在藝術與相關工業領域裏失去了優越感，而感到焦慮與不安，這正象徵著他們對道德退化所產生的多方恐懼，而一八七〇年的挫敗更成為他們難以忘懷的恥辱。十九世紀末期對於國家頹廢的認知已是非常普遍的，並以「美好世代」（belle époque）這個文化用語稱之——這個文化用語來自十八世紀，由自然主義者拉馬克（Jean-Baptiste Lamarck）對「進化論」（transformisme）理論所提出的，然於十九世紀中期的法國再次被用上。不若達爾文學派的人，新拉馬克學派的人認為生物學習改變自己以適應轉變中的環境，以與環境建立一種「平衡」關係，因而便改變了內在有機組織，而影響了它們的後代；而退化理論主要在於討論有機組織本身之短期不良適應，而出現的一個具有遺傳性的「病理」（pathology）。羅伯・奈（Robert Nye）指出，新拉馬克學派的遺傳和退化理論便是典型的世紀末巴黎，他們用科學化的觀念來解釋所有法國的當代「社會病」——從人口減少的危機到酗酒、道德標準的「衰退」，從情色交易與娼妓執照到女性主義所可能產生的危險，以及和勞動階級的行為準則。❶❽因此，當法國傳統藝術與學院藝術（那些不具任何令人懷念的神話性的）擁護者，不自覺地以生物退化論來攻擊「現代化」及其創作時，他們也身處於國家

退化的恐懼，並受到這種狀況的反擊。

　　法國藝術的學院傳統護衛者對於像是貝絲‧莫莉索在當時以獨立或代理的展覽作品，以及伊麗莎白‧加德納（Elizabeth Jane Gardner）（嫁給有名的畫家布格洛〔William-Adolphe Bouguereau〕而成為法國名女人）之沙龍展作品，也是持有不同認知的。莫莉索一八七九年的《奶媽與茉莉》（十三章的圖1）這幅素描看來尚未完成，技巧也不熟練；而加德納一八八八年展於沙龍展的《家中母女》（*Deux Mères de famille*）（圖8）則以紮實的技巧、質感和色調巧妙地表現了完整的描繪

8　伊麗莎白‧加德納，《家中母女》，1888 年沙龍展，下落不明

和空間的深度，此外，加德納也在畫中描繪了健康年輕的母親與她對孩子的慈愛，就像是母雞對小雞的呵護一般自然，但加德納弦外之音的道德聲明並不是這麼地直接和明顯的。而莫莉索的作品除了是明顯且實際的現世主題，十九世紀末期的天主教法國也視之爲現代聖母瑪利亞，就算我們知道作品所描繪的是她的女兒茉莉和奶媽，作品却能以讚美女人與嬰孩的「自然」親密而隱喻著聖母瑪利亞。❿

加德納的作品受到歡迎並不僅是因爲她明確表達著道德觀，且因其道德觀的形式化——即貞節、追求理想、相信美的力量、以及對傳統及永恆價值的尊重，這些都是法國的文化精華；相反的，莫莉索那種不完整的表現則代表著忽略精神性而重視現世、沒有根據歷史也沒有創新、爲外表所誘惑而忽略永恆之道德昇華的寫實主義。❷因此，在巴黎的藝術便出現了自視爲「古代文明」之擁護者，他們以保守的傳統社會價值來組織理論架構；《女性藝術家雜誌》(*Journal des femmes artistes*) 中有一位匿名評論家便曾惡意攻擊那時候的法國當代藝術：

> ……「一個人必須活在他的時代」，但他畢竟是崇尚流行且活在當下的時代性獵物，如此該怎麼樣生活呢？……真正的藝術家是自由且勇敢地面對未來的誘惑，並且不沉溺於全然理想的享樂，他該恐懼的是，作品没有表現自己的想法，而變商品化了。㉑

對於女性創作者的自我認同來說，這樣的藝術評論雖是不尊重的，但也不要忘記當時文化評論的複雜性和競爭性，並不是如這個分析一般單純。實際上，某些團體所在意的是外表以及色彩與作品本身的關係，而非描繪性與畫面謹慎的架構，因而會形容莫莉索的作品爲真正

的「女性」繪畫；在一個認為女性天生膚淺、不具理性思考的文化裏，擁護莫莉索的人會認為作品的表面本質是女性的精神表現，即使大多數對印象派有反感的評論家也會如此稱讚她。❷因印象派較能直接表現女性隨意且膚淺、天生激動及傾向於神經質，這樣的評論則認為印象派繪畫是專屬於女性藝術家。❸其言外之意便是，男性因從事印象派模式作品而放棄了他們的天賦——那些從謹慎和深思熟慮的作品中所表現出的理性與知性天賦。

專業女性藝術家的作品內容總是多樣化的：從女性印象派畫家到像是成功的裝飾藝術家阿貝馬 （Louise Abbema）、從受歡迎的女傑像是瑪麗・巴什克采夫到莎拉・柏恩哈特 （Sarah Bernhardt）、以及從水彩畫家像是美德蘭・樂美爾 （Madeleine Lemaire） 到雕刻家像是里昂・貝托克斯夫人的作品中，我們都看到了藝術家們在性別認同上有著不同的表現。❷而為了使展覽更加豐富與多元，集合女性藝術、或為女性藝術家設立不同的組織及其年度展覽、制度與公眾輿論，也被倡導著；這個前所未有的組織引起了社會和藝術保守機構——像是《法國藝術》與《家庭》雜誌——推動專業女性藝術家的興趣。

讓人感到不解的是，法國十九世紀末期對於女性藝術家的制度條件遠較男性的差，其中最實際的是教育規章、展覽設備以及獎勵；女性因在有限範圍裏的表現受到了歧視，而自組空間來展覽自己的作品，她們四處宣傳以開拓作品的展覽空間，與巴黎當時拒絕女性的新興小型組織和展覽相較量，而這些排拒女性的展覽組織，對日益增長的女性藝術專業者來說確是塊絆腳石。❺

「女性繪畫與雕塑聯盟」成立於一八八一年五月，其背後令人感動的人物是生於海倫・彼拉多 （Hélène Pilate） 的里昂・貝托克斯夫人。

貝托克斯夫人經營了一個女性雕刻工作室，她是《賽姬的神祕世界》這件作品的作者——數年後《法國藝術》刊登這件作品於首頁。❷⓺「聯盟」的第一次展覽是一八八二年的一月，之後每年都有辦展覽，從第一屆由三十八位藝術家所組成的小型展覽，成長到第二屆的一百七十六件作品，一八八五年的第四屆有將近三百件，到一八九七年的九百四十二件。一八九〇年之前，「聯盟」有近乎五百位成員，也受到了官方認可；她們的展覽通常都在工業館（Palais de l'Industrie）舉行，開幕典禮也都有政府官員的參與，共和國總理並於一八九二年稱之為「公眾服務站」。❷⓻爲了使活動不限於展覽，「聯盟」也輔導女性跨越對藝術的興趣，推動由政府補助的女性教育、鼓吹藝術學校開放給女性、發起沙龍評審委員的女性名額、參與只限於男性的法國學會、以及終止純爲男性所設立的羅馬獎。這些行動都是爲了提升女性藝術的專業化，鼓勵超越家庭範疇的成就或活動❷⓼；固然展覽在一八九〇年代初期出現了裝飾性藝術，但「聯盟」所一貫發揚的仍是女性參與「主流藝術」。❷⓽

各界對於「聯盟」創立的反應是複雜的，有些以一般性厭惡女人心態來挪揄她們、有些以懷疑或諷刺的方式施惠於她們、有些則以小心翼翼的言論來支持，但膚淺的恭維倒是來自各方。快速成長的女性刊物雖對女性藝術家提供了無條件的支持，但也只是關於展覽的目的，而不是展覽作品的品質；藝術刊物雖也給予鼓勵，但總是表達對此時代爆發性特色的不安。❸⓪

其中對女性展覽最不利的報導，是來自一些無政府主義者和一些社會主義者的評論，它們堅持了許多十九世紀法國社會主義者——以普魯東學派（Proudhonian）的理論爲主——的保守傳統。❸⓵許多社會

主義者都對女性爭取專業平等的活動感到質疑，視之爲從眞正的社會改革計畫所偏離出來的中產階級社會改革活動，城裏的職業婦女也因此無法成爲社會主義者的改革重心。❸不少評論並從當時的醫學假設來推論生物學家的主張，像是普遍所認爲的，行動是男性特質本來就具備的，而被動性與迷惑／吸引的力量則是女性內在本質，因此女性是附屬於公眾，是代表著沒有創意和被動的。❸有位無政府主義評論家在一篇關於第八屆「女性繪畫與雕塑聯盟」的撰文裏說道：

> 女性對理想的藝術來說，是永恆的靈感，但因藝術家無法達到這個理想——極度完美的創作，女性本身也無法加入這個戰爭，她只能提供靈感與鼓勵，她雖然有形而上的支配權却沒有執行能力。❸

這樣的評論根本否定了女性藝術的存在，對女性展覽更沒有任何寬容的回應。所有的言論僅能表達出評論家的猜疑，所有明顯的弱點更確定了女性藝術家不適合從事藝術活動，所有力量與技巧的表現都因藝術家帶有「女性氣質」而付之一炬。因此，每年的展覽所換得的都是蔑視。

展覽得不到各單位的支持，而保守的《費加洛》(Le Figaro) 報紙評論人沃爾夫 (Albert Wolff) 也認爲女性成立自己的展覽主要是因爲被純男性組織的年度沙龍成員與評審給犧牲了❸，但沃爾夫並非女性主義政治上的朋友，中庸的女性主義報紙《家庭與社會的女性》(La Femme dans la famille et dans la société) 主編露易絲・考普 (Louise Koppe) 雖引用了他的話，但他經常出現在許多的政治性刊物中的女性論點，與前面所引用的無政府主義評論是相同的；沃爾夫認爲男女適

用的法律雖是由男性所訂定的，但女性與男性的受惠程度却是一樣的，即女性的權利雖比男性要少，但所負擔的責任亦較輕。回應著像是思想家米謝樂 (Jules Michelet) 之觀點，沃爾夫認爲「女性的偉大是來自她低劣的地位」。**㊱**

固然沃爾夫對女性展覽的評論略爲恭維和褒獎，但他的同僚也不會因此而產生公然的敵意和仇視。在此出現了有趣的狀況：對於政治性女性主義和爭取女性政治權所產生的敵意，並不一定會出現在專業女性藝術家身上——雖不全然倖免。**㊲**一方面，有些人鼓吹以女性主義來代表女性藝術家，但另一方面，也有人認爲促進女性社會與政治的進步，並不代表著爭取女性藝術家的權力。對一些女性支持者來說，專業女性藝術家事實上是扮演著一種社會協調者的角色，這樣合宜的女性化女人不會威脅到社會的組織與自然規律，但能夠以藝術來作深刻的描繪。

根據《法國藝術》的評論與刊登圖片，「女性沙龍」的作品大多是人像畫、盆景、風景、動物等，政治和歷史繪畫作品却很少，而裸體更是少見，偶爾出現的也都是理想化而非寫實的造型。這些作品在市場上與各界大多數展覽作品沒有什麼不一樣，但明顯不同的地方在於女性展覽裏有相當多的花卉作品，雖然一般都認爲女性的技巧和感覺適合畫花卉，但評論和藝術家對女性展覽的要求，顯然與純男性或混合性的展覽不同。這方面可探討女性藝術家的可能性狀況：「女性沙龍」要與「普通」(ordinary) 的展覽不同，她們被要求表現「性別差異」，以實體表現「女人味」。

「女人味」是末世紀巴黎最受爭議的用語之一，一般來說都認知到它的存在，而且是在女人身上，女人所做或所言都出自她們的「女

性」特質。不論大家是否認爲性別特質是來自幾世紀的順應與演化，就像是達爾文之於花卉或新拉馬克學派之於「進化論」，或大家是否認爲他們天生特質是生物學所注定的，一般來說都認同於「男性化」和「女性化」這兩種行爲。故女性展覽理所當然被認爲要與一般展覽(在此所指代表「男性」而非「性別差異」或中性的展覽) 不同，藝術家也要在作品裏表現性別差異。如達根堤 (G. Dargenty) 在《藝術文件》(*Courrier de l'art*) 所寫評論說道：

> 我迫不及待地進入工業館來看特別的展覽，但讓我意外的是唐璜 (Don Juan) 那不帶有女性氣質的作品。我期望從這個特別的展覽看到特殊的藝術氣息，一個特別不是出自知識或天賦，而是精緻、伶俐、即興、有趣、無可比擬的女性情感表現作品。不過，這裏所有的作品都具有男性氣息，也因此大部分作品的表現都顯得很平庸。❸❽

達根堤要求展覽要呈現「女性主義」(féminisme)，這是他從眾多專有名詞中所挑選出來的一個有趣名稱，而他却以「女性化」，或社會對女性所要求 (而女性虛假且不自覺附和) 的合宜舉止❸❾，來舒緩這個字眼所帶有之強烈的政治涵意。有趣的是，「女性主義者」(féministe) 這個字眼後來也被聯盟的第二位主持人，維琴妮‧迪夢─布列東(Virginie Demont-Breton)，用來解釋相同的目的；她認爲女性主義所主張的男女有別並不需存在，並以所有人對女性的愛慕之心來稱呼所有人爲女性主義者，以消滅其政治意識。❹⓿

　　達根堤並不是唯一對「女性沙龍」展覽作品沒有具體表現女性精神而感失望的人，他譴責這些女性藝術家的「男性化」表現，認爲她

們的作品因為呈現了男性的形式與風格，而缺乏獨創性，他並呼籲女性不應跟隨男性方面的藝術表現，應學習成為完全的「自己」。因他一開始就對這個展覽持有懷疑的態度，而視這些參展作品的唯一目的就該是表現「女人味」。

另一點讓各方普遍失望的是，女性藝術家太過於依賴她們的老師——老師都是男性，她們有模仿的不良習慣而缺乏獨創性；實際上，對於女性的模仿和缺乏獨創性的認知，是來自一般的心理學的論述，多認為男性與女性的腦與神經系統因結構不同，而多少反應在「男性化」和「女性化」的不同舉止。一般來說，男性的腦的大小、重量和結構代表著其理性能力、分析思考與心理合成，而女性的神經組織則造成直覺、想像力和模仿的功能。和男性之創造性及天賦相反的是，女性有很好的記憶力和強烈的情感❹；而女性因依賴她們的老師，不僅創造出愚笨和沒創意的作品，並且違背了她們的天性。即使如《藝術流派》(*Moniteur des arts*) 的卡登 (Emile Cardon)，這樣全力讚揚和鼓勵女性展覽的評論家，也為這些明顯地出自老師之筆、沒有創意的展覽作品感到惋惜。❷ 而女性主義評論家也是這麼認為的，如《女性主義雜誌》(*La Revue féministe*) 的作家便說道：「我們希望看到缺少天賦但較有獨創性的作品。」❸

從歷史的回顧來看，女性在作品上要「不一樣」可說是不可能的，女性被要求、也自我要求去吸引幻想中的他者，她們不僅被視為不同於「男性化」、被設定以規範、且成為幻想中與「男性化」相對的「女性化」。對女性藝術表現的要求不僅在於完美的素描、設計與想像結構等流行觀，也在於能夠恰當地表現「女性化」風味，若不符合任何一項要求，便被視為品質和本質的不良。而一件藝術作品也該有特別技

巧的表現，舉例來說，像是素描（被視爲最理智的技巧，也因此被視爲「男性化」的表現），但它却被當作是女性的弱點（因她們的技巧是屬於直覺性的），也是違犯了她們的本質的。

關於女性天生缺少創造力、缺乏精密思考力、以及癖好表面的認知，也受到了她們的感性和吸收力、她們既有的情感和欣賞能力、以及天生的敏感等的調和。華倫尼（Henry de Varigny）在《百科全書》（Grande Encyclopédie）中寫道，生物學決定了女性與生俱來的敏感性，並相對於男性的高度理智：

> 後者（男性）的前腦葉──被視爲執行理智與高度心靈的器官──具有支配權，容納有最高文明所有的美；而女性則是後腦葉較爲發達和重要，主控情緒與感覺。此外，兩性的心理特質則將男性之較爲理智和女性之敏感天賦調和得宜。❹❹

一般都認爲女性具有豐富的想像力和熱情，而實際上她們的感覺能力是身爲母親與養育小孩所必備的；《百科全書》指出，女性深奧的情感是直覺和本能的現象，即對於「美」、「精神」和「美德」能夠直截了當地欣賞。❹❺女性的精神特質是出自她對家庭的情感與社會道德。❹❻有些人以犯罪來統計，也有些以對教會的情感和所從事的慈善事業，來爲女性的優越道德說話，然即使像是共和國的女性主義者瑪利亞・德拉絲莫（Maria Deraismes）也認爲女性是天生具有道德。❹❼這樣的想法根植在十九世紀哲學，從天主教的教旨到康德學說的實證主義，並在法蘭西第三共和國受到重視，僅有少數反本質主義的女性主義者持有相左的意見。女性的職責在於種族的保存與繁衍，如《十九世紀萬

能字典》（*Grand Dictionnaire universal du XIXe siècle*）所載：「種族的進展與退化都是來自女性。」❹女性生育小孩，她們的本質在於保存「好的」那一部分，使生命能夠延續，如孔德（Auguste Comte）在十九世紀初期所說的：

> 不容置辯的，女性一般都比男性較具自發性的同情心與
> 羣居性，但她們的理解力和理性則較男性差，她們的功能在
> 於家庭以至社會，而社會是由男性無情且理性所塑造而成的。
> 除了肉體上的種種不同，以及大腦本質的卓越思考，這兩個
> 區隔人與野獸不同的原因之外，我們發現男性有主要的必要
> 性與不變性，而將其他較爲其次的則留給了女性。❹

女性的特殊才能（這些才能通常表現在她們對於家庭裝飾、流行服飾和插花方面的天生品味）也使她們在當時表現出特有的藝術創作方式；有些評論認爲她們情感衝動的天性，以及對於作品表面的敏感性，與筆觸和色調的淡薄有關；然而有些評論則認爲她們以就像是母親一般的直覺，天生的「溫柔」和明亮的表現，來創作出深奧、提升道德和深具情感的作品。也因爲這樣，一八九三年藝術學院的督學巴魯（Roger Ballu）在「女性繪畫與雕塑聯盟」的宴會演講中，讚美了女性在藝術上的表現：他在女性身上看到了「……一顆天生溫柔美麗的心，一個能夠領悟自然永恆崇高的靈魂……就像是琴聲在片刻中所流露出來的剎那美。」❺

　　「女性繪畫與雕塑聯盟」的創立，在於強調著女性在藝術表現上的本質特色，但這個目的顯然沒有達到。外界對於女性藝術的批判，仍強烈地根植於文化及其制度——從教育條規、法律和家庭組織，到

城市計畫和敎堂結構，而其中當然不會有女性藝術家在女性沙龍展覽的專題討論。明顯地，從評論的觀點來看，當時的藝術家——像是貝絲‧莫莉索，這位被許多人認爲超越她同僚瑪麗‧卡莎特所表現的女性特質，後者是屬於線性畫法的，其構圖亦是男性形式，故作品被批評爲「男性化」。❺

但羅莎‧邦賀更是位有名的男性化女藝術家，不僅因爲她強有力的動物畫，並且因爲她必須向警察申請許可而穿著男性衣裝。❺許多評論諷刺著邦賀爲背叛自己的各方面的女性本質，且舉止之姿態與作風不同於其同類的專業女性藝術家。她最多被當作是位出色的藝術家，以及與眾不同、有時很可愛的人物，但最差的狀況下卻曾被惡意幽默爲「無性」的女人。❺對「女性繪畫與雕塑聯盟」的成員來說，她是女性成就的代表；她也是阿奇里‧弗德（Achille Fould）小姐在一八九三年沙龍展所畫的人像畫主角，作品描繪了她完整的裝備和她的工作室細節，其中有打獵的暗喻以及捕獲的野生動物，這些都與命中注定待在家裏的女性完全不同（圖9）。邦賀偶爾在女性沙龍展覽，並在一八九六年被選作「聯盟」的榮譽終生主持人。❺「聯盟」組織要求她的支持只因爲她是女性，而她們卻不願看到她披著男性化外衣、反常的力量和才能；即使要把她當作「眞正」的女性，也必須在她身上附加一些特技般技藝的條件；「聯盟」的第二任主持人維琴妮‧迪夢—布列東夫人一八九八年在《評論中的評論》（*Revue des revues*）撰文讚揚優良女性時，曾以憂慮的口吻肯定邦賀所履行的女性職責，邦賀一生未婚也沒有孩子，但她以母愛來對待她的動物，這麼深奧的感情一定能夠使她成爲傑出的母親和妻子。她就像是動物的母親，也像是女性藝術家的母親。❺

9 弗德小姐，《畫室裏的羅莎‧邦賀》(Rosa Bonheur in Her Studio)，1893 年沙龍展

當時的評論對於女性藝術家和她們的工作，明顯地表現出複雜的情節。談論到男性藝術家的作品時，不會有性別差異的問題，也沒有工作代表性別的問題，因為「男性化」標準與「女性化」是相對的，而藝術原本是中立的，却只有在女性作品裏，才會有明顯的性別問題。❺❻有自覺的女性藝術家在此無邊際的範疇裏有不少的問題，也無法滿足不可能達成的要求；她必須回應許多的要求：成為有技巧的藝術家、女性化的女人、以及充滿著女性氣質的作品。這個社會沒有給她一個成為藝術家的方式，但却對她身為法國女性、家庭守護者、「種族」延續者(當時生產率的下降如鬼魅般籠罩著整個時期)、以及國家孩童的教育者而提出了特別的要求。❺❼

另一種聲音——漸增且堅決的政治化女性主義——也從中或全然地反應了這些矛盾的要求，這羣包括男女的團體雖小但很活躍，他們開始質疑事物的常規及一般知識。這個聲音令許多中產階級婦女的職

業期望感到不安，因爲它威脅著她們的自豪、與生俱來的權力、以及純粹的女性化。即使女性藝術家積極爭取著制度與專業權，她們仍與激進的政治化女性主義——尤其是參政權的選舉——一樣，強烈地反對女性主義。❺❽

「女性藝術」（l'art féminin）持續地以矛盾立場來延續或推翻既有的權力關係，及其相互爭奪的主張和定義。這時，由「女性繪畫與雕塑聯盟」的成員所提出的「女性藝術」爲法國藝術注入了女性化精神，使女性文化的烏托邦式夢想開花，其與評論家所談論的「女性藝術」是不一樣的。

從貝托克斯夫人、她的後繼者維琴妮・迪夢—布列東夫人、以及她們的同僚所發表的演講和撰文中，我們可洞察到「聯盟」活動的複雜性，並找到處處可見之自我辯護的敘述。俄國文學評論家米凱・巴克汀（Mikhail Bakhtin）曾告訴我們，任何言論的發表必須當作是另一個言論的回響，本文實際上是與曾被發表過的文章對話。❺❾因此，我們從這些文章中所能感受到的，也是作者對優勢文化和那些挑戰優勢文化的人的對話；而「聯盟」的成員以「女性藝術」來談論女性在藝術上的任務，也可被看作是回應著當時藝術世界的評論、反擊那些認爲職業婦女是被閹割了的女性之普遍觀念、答辯女性公開爭取政治權利的激進派女性主義訴求、拒絕接受女性缺乏智慧的傳說、以及回覆那些要求女性在作品中表現「女人味」的評論家。

貝托克斯夫人早先在「聯盟」的主張明顯地是烏托邦式夢想，她從未將促進制度建立視作「聯盟」的唯一工作，但總主張以女性所固有的、好的本質，來拯救生病且受威脅的法國文化；就如她一八八一年在「聯盟」募款活動對一羣女性的演說：「各位，將我們未來的角色

視作偉大無邊的希望，是夢嗎？是烏托邦嗎?」⑩貝托克斯夫人從文學的角度來看，這是用以挽救影響著藝術的腐敗現象——沒有目標的「邪惡年代，頹廢歲月」(mauvaise époque, une époque de décadence)，她認為藝術最原始的目標是：

> 以美麗的形體來吸引我們的心，而在同時以雄壯或柔軟
> 的行動來啓發最高貴的感覺。⑪

為了讓女性成為法國文化的救援者，她們的能力必須受到凸顯；就像是以性別來區分表現形式，其中女性表現較優的項目總保持少數——靜物畫、形式繪畫、或許也包括人像畫。⑫隨著自然主義與寫實主義的興起，這些表現形式與風景畫確在第三世界各樣五花八門的藝術中，形成一股新勢力，但這並不是貝托克斯夫人和「女性藝術」的領導者們所在乎的，貝托克斯夫人認為新繪畫極具脅迫性，它們終結了所有法國文化傳統的偉大原則；對於藝術世界的保守勢力來說，它們的興起，剛好是法國軍事最為挫敗以及政治經濟危機的時段，所代表的正是現代法國的病態；而如我們所見，它們也是代表著國家的退化。就像是頑強的學院派仍舊以羅馬獎為首一樣——藝術學校的教學標準也以此為主，「聯盟」的領導者們也害怕著「自然主義」與「寫實主義」的擴張會破壞高尚的法國傳統，她們認為「自然主義」和「寫實主義」與純粹性和真實性有關，但卻是建立在違反理想上。太執著於自然主義，會犧牲「高尚美學」的「風格」、「品味」和「感情」，及其理性與想像的元素。⑬一八九二年一位不具名的會員說：

> 我們活在一個充滿疑惑的年代，它的陰影籠罩在所有種

族的藝術與文學上，在這個時候，我們要對藝術有更爲強烈的信仰，讓我們在所有這些墮落、不妥協、無條理、獨行等新派別上掌握好自己，然而我們也要感謝它們教導了我們該迴避些什麼。❻❹

這位人士主張的「活在自己的時代」，也是對流行的奴隸和隨波逐流的認知的回應，要眞正的活在「自己的時代」，必須知道要維持什麼，並提升對風俗與傳統價值的珍惜。女性與生俱來的保守主義，可帶領保存和重新評價由來已久的意義，這也是「聯盟」原本的計畫。《女性藝術家雜誌》以這種觀點來撰寫當代和過去的藝術，成爲法國十九世紀末期最保守的評論；舉例來說，雜誌便記載了對卡玉伯特（Gustave Caillebotte）捐給政府印象派和自然主義作品的大肆抨擊，藝術家像是傑羅姆（Jean-Léon Gérôme）也批評反對這個捐贈。對傑羅姆來說，政府接受像是莫內和畢沙羅的作品，是明顯的道德沒落，他稱之爲「無秩序」、「墮落」和全然的「法國終結」。❻❺

固然普遍對「新趨向」都感到不安，但沒有太多的評論家在一般的報紙上提到學院地位所受的威脅、與前衛藝術的優勢和自然主義的形式成爲沙龍展的流行，可以由女性藝術家團體來救贖❻❻；但「聯盟」的會員和其支持者認爲這些女性才是拯救法國文化的人。貝托克斯夫人說道：「……應該將女性的理念回歸到她本來就具備有的藝術。」❻❼女性在理念上的情感、想像力和期望可用來矯正當時墮落的機會主義、短暫流行和無知。

若恢復法國文化的工作，是由「仍是女性的女性」、「屬於自我」的女性、「忠於自己本性的女性」，以及用自己語言的女性來執行，就

必須以不觸犯到相對的領域——即屬於公眾性質的男性化，和屬於祕密或家庭的女性化——的神聖議題。因此「聯盟」的會員必須答覆各種質詢，問題像是職業會不會把女性從她們家庭責任抽離出來、會不會使她們進入公眾領域、會不會導致忽略母職以及瓦解自然規律。女性藝術創作則必須避開這個議題，留在女性的範疇中。而這麼一來却對女性主義提出了挑戰，因女性主義重新訂定了傳統社會角色的價值、堅持適合於女性本質與社會功能的藝術、並訂定女性成爲藝術家的必要條件。如貝托克斯夫人在對「聯盟」的會員演講時所說的：

> 女士們，我們的領域並没有受到限制，我們仍舊可以完
> 全維持我們的本質，以及社會和家庭對我們的要求，並成爲
> 偉大的藝術家。藝術讓我們女性活在自己的世界；男性訂定
> 法律，並在必要情況下開戰護衛它的存在，他們是屬於公眾
> 生活的，也是護衛公眾生活的人。讓我們在合法的領域裏，
> 注入我們所有的力量，以及我們對美好藝術的熱情。我們將
> 會在其中找到謀生的機會，還有可能出現財富、快樂和慰藉。
> 女性將會從中得到收穫，以及整個社會對她的認同。❻❽

貝托克斯夫人試圖自認合法地「隔離世界」，且改變其限制，是較好的方法。就提升傳統技術和主題來看，並從社會觀點——即保護家庭和傳統架構——以及藝術性來探索，藝術應是屬於女性與保守分子的。

「聯盟」制度便是以女性的任務所架構的，她們對當時所憂慮的問題——女性有了職業之後，將會脫離其傳統角色——提出辯解，認爲女性在教育上所受的不平等待遇，使女性無法活出眞實的自己，如果認爲女性從未達成她們的任務，那是因爲女性從來都沒有開發技能

的機會；因此，爭取女性進入藝術學校是當時的重點，同時也向主流制度爭取活動空間。「聯盟」會員所支持的是維持女性身分的女性，貝托克斯夫人在一八九一年的演說中曾說：

> 爲證明我們也能夠成爲藝術家，而且是能夠履行我們所引以爲榮的責任的偉大藝術家，就讓我們在社會與家庭裏仍舊維持女性身分。❻❾

會員們對自己引以爲榮的便是能夠成爲一位滿足社會要求的藝術家，《女性藝術家雜誌》便經常褒獎那些沒有放棄家庭職責的傑出女性藝術家。「聯盟」在此不間斷地開發女性潛能，以爲家庭帶來和諧，使社會更爲完美。維琴妮・迪夢—布列東認爲，要以不將女性從她們的職責中抽離爲原則，以開發女性的才能，使她們能夠與丈夫交換意見，以達到家庭和諧。她們的參與並不單爲女性的幸福，而是爲了與丈夫更爲親密，並保障小孩的未來：

> 能力的開發——絕不是抽離我們的職責——要從意見交流中加強並完成我們與男性的團結；因此我們本身的幸福並不是唯一的進步，而使男性——我們的保護者——加入我們，並提供他們的想法與期望，這才是眞正的幸福；我們是小孩的第一個引導者，爲了他們的未來，我們要好好的盡職。爲了提升我們的祖國，以及發展長久以來被我們所遺忘的力量……❼⓪

女性在生物學上和心理學上都是爲了保持國家的健全（而這也正是這個時期所瀕臨的危險）；她們在社會上所做的是慈善事業,在藝術

上所要表達的則是「女性化」的感覺和其本質。

至此，「女性藝術」如何進入了更爲廣闊的討論，是顯而易見的；但「女性藝術」如何影響著「聯盟」會員的作品，則是難以評量的。這些女性藝術的展覽當然沒有呈現值得歌頌的「偉大畫風」，然如前面所說的，她們所表現的各色各樣畫風，就算是非常前衛的藝術家也做不到的。展覽中的一些理想化主題作品會受到讚賞，但大部分的作品都不是表現傳統的美學，而「女性藝術」的議題似乎還停留在社會對女性化感覺和技巧的認可幻象中。若此幻想能夠成眞，「聯盟」的成員認爲女性應該進入政府古老的機構、合法地仔細研究「大師」的作品、接受人體繪畫的技法、並上歷史課和學習古典作品。

關於「女性藝術」的討論，的確讓我們得到一個新的認知：我們無法在展覽中，以傳統方式來尋找女性的符號──即裝飾的風潮、開滿花的畫、以畫筆或漸染色調所表現的女性議題（雖然這些都被表現過）。

「女性藝術」也有更爲寬廣的定義，像是「聯盟」的會員也曾表現過一些較具野心的作品，如安娜‧克朗普基畫她的愛人羅莎‧邦賀穿著軍服外套與榮譽勳章，尊貴地坐在畫架前(圖10)，邦賀在畫中所進行的作品並非傳統的「女性化」主題，却是巨大、動人、耀眼、強有力的馬羣，他們代表著藝術家本身，以及她身爲傳統社會的一部分。對「女性繪畫與雕塑聯盟」的藝術家們來說，這件作品並表現了女性的眞實命運，並足以代表女性的力量和任務。

對「聯盟」的成員來說，這樣的力量也具體表現在米謝樂的女兒維琴妮‧迪夢─布列東的作品中，她是繼貝托克斯夫人之後的「聯盟」主席，她孜孜不倦於推動女性藝術家創作，並積極護衛傳統藝術的美

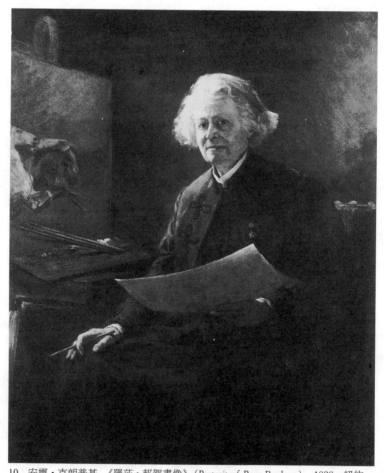

10 安娜‧克朗普基,《羅莎‧邦賀畫像》(*Portrait of Rosa Bonheur*),1898,紐約,大都會博物館

學價值。她是第二位接受法國榮譽勳章的女性藝術家,在當時有極高的知名度,當她才三十歲(1889)時,一位傳記作家便已在《藝術流派》推薦她(以及里昂‧貝托克斯夫人)爲榮譽勳章受獎人,而她在一八九四年才獲得此獎章。❼對評論家來說,迪夢─布列東夫人不論

在生前與過世之後，都代表著能夠將自己的專業、妻子與母親角色面面俱到的女性藝術家，他們描述了她與畫家愛德恩‧迪夢（Adrien Demont）極為幸福美滿的婚姻、她與女兒們的關係、以及她以女性傳統社會角色來促進女性藝術家。**⓻**

迪夢—布列東夫人的人格備受尊敬，故在一致的推選下成為「聯盟」的主持人。為了致力於將「女性沙龍」發展為最好的女性藝術展覽場，她領導「聯盟」脫離有限的政策，而以貝托克斯夫人所提倡的團結與相互支持為原則。**⓽**迪夢—布列東夫人認為「聯盟」的功用在於吸引有心促進「女性藝術」的作品，她所畫的女強人、家族和宗教題材都是以保守的學院派來表現：平滑的表面、迷幻的構圖、以及刻意安排的構圖，大家也都認為她護衛了珍貴的國家傳統。

因此，對那些擔憂當時的文化與道德淪落的人來說，增進對專業女性藝術家——至少對「女性繪畫與雕塑聯盟」藝術家——的興趣是蠻恰當的；對這些女性來說，「女性藝術」能夠解救正處危機的法國藝術；對巴黎藝術世界的保守圈子裏，其在乎女性且護衛傳統道德價值（如《家庭》的編輯們）的人來說，「女性藝術」並不會造成威脅。事實上，儘管一方有「激進派」女性主義者，以及一方有前衛藝術家，「女性繪畫與雕塑聯盟」的專業女性藝術家還是受到歡迎的，正因傳統主義者都支持她們的活動，並有信心這些女性不會讓他們「世襲的遺產」受到風險，也不會破壞長久以來的社會關係。

泰瑪‧加柏，〈女性藝術：法國十九世紀晚期的論點〉（"L'Art féminin": The Formation of a Critical Category in Late Nineteenth-Century France），《藝術史》（Art History）第12期，no. 1（1989年3月號）：39-65。經作者及布萊克威爾公司（Basil Blackwell, Inc.）同意轉載。

❶舉例來說，參考A. Higonnet, "'Secluded Vision,' Images of Feminine Experience in Nineteenth-Century Europe," *Radical History Review*, no. 38, 1987, pp. 16-36, and R. Parker, *The Subversive Stitch*, London, 1984, pp. 147-88.

❷有一期一八八八年的《法國藝術》的主旨為詳細登載「……大眾化且非凡卓越的大作，」"A nos lecteurs," *L'Art français*, no. 53, 28 April 1888, p. 1. 關於「女性繪畫與雕塑聯盟」的活動簡介， 參考C. Yeldham, *Women Artists in Nineteenth-Century France and England*, New York and London, 1984, vol. 1, pp. 98-105. 關於此聯盟的組織內容分析，請參考T. Garb, "Revising the Revisionists; Writing in a Space for the *Union des femmes peintres et sculpteurs*," *The Art Journal* (Spring/Summer 1989).

❸舉例來說，他們在一八九〇年不斷地印出在「女性沙龍」——即「女性繪畫與雕塑聯盟」的年度展覽——所展出的作品。參考如no. 150（1890年3月8日），no. 151（1890年3月15日），以及no. 152（1890年3月22日），其中都有這些女性展覽的整頁圖片。這些展覽持續至一八九〇年代，而一八九六年的《法國藝術》更全面以圖片和評論來報導「女性沙龍」的展覽作品，參考《法國藝術》，no. 459（1896年2月8日）。

❹參考像是B. de Beauchamp, "Les Carrières féminines," *La Famille*, no. 498, 21 April 1889, p. 246.

❺關於十九世紀晚期法國的女性刊物，參考P.F.S. Langlois, *The Feminine Press in England and France, 1875-1900*, Ph. D. dissertation, University of Massachusetts, 1979; D. Flamant-Paparatti, *Bien-pensantes, cocodettes et bas-bleus; la femme bourgeoise à travers la press féminine et familiale, 1873-1887*, Paris, 1984; L. Dzeh Djen, *La Press féministe en France de 1869 à 1914*, Paris, 1939.

❻一八八〇年代中期以前，《女性報導》這份女性雜誌從嚴肅的文化報導，轉換爲典型的流行服裝／食物烹飪雜誌，含有可剪下來的樣版、流行圖樣與家庭指南。

❼關於十九世紀晚期法國女性主義，參考P. Bidelman, *The Feminist Movement in France: The Formative Years 1858 -1889*, Ph.D. dissertation, Michigan, 1975; M. J. Boxer, *Socialism Faces Feminism in France, 1879-1913*, Ph.D. dissertation, University of California, 1975; S. C. Hause and A. R. Kenney, *Women's Suffrage and Social Politics in the French Third Republic*, New Jersey, 1984; R.J. Evans, *The Feminists, Women's Emancipation Movements in Europe America and Australasia, 1840-1920*, London, 1977; C. Goldberg Moses, *French Feminism in the Nineteenth Century*, Albany, 1984; J. Rabaut, *Histoire des féminismes françaises*, Paris, 1978; M. Albistur, D. Armogathe, *Histoire du féminisme français*, Paris, 1977.

❽《家庭》也發表過「女性繪畫與雕塑聯盟」的展覽評論。舉例來說，參考《家庭》，no. 545（1890年3月16日），頁167所登載的一八九〇年展覽評論。

❾即使一般都認爲雕塑不適合做爲女性的技能和愛好，尙有許多十九世紀婦女像是Sarah Bernhardt, Marcello, "la duchesse de Colonna de Castiglione," 以及貝托克斯夫人選擇成爲雕塑家。爲貝托克斯夫人寫傳記的E. Lepage描述了女性成爲雕塑家的困難，並略述在此行業成功的要點。*Une Conquête féministe; Mme Léon Bertaux*, Paris, 1911, p. 24.

❿當時許多記錄都視女性的藝術創作爲次等的。關於中產階級藝術的代表性例子，參考莫莉索的老師Guichard對她母親所說的：「爲了妳女兒們的氣質著想……我將不會教她們素描，因爲她們會因此成爲畫家。知道其中的意

思嗎? 成爲畫家對像妳這樣的上層階級女士將是個革命,而我則認爲是個悲劇。」D. Rouart, *The Correspondence of Berthe Morisot* (最新版),其中有K. Adler與T. Garb所撰之引言 (London, 1986, p. 19)。關於十九世紀典型女性藝術活動之資料,參考L. Lagrange, "Du rang des femmes dans les arts," *Gazette des beaux-arts*, vol. 8, 1860, pp. 30-43. E. Muntz敍述了許多這類見解:"……les femmes, fidèles à leurs instincts, s'attachent de préférence aux genres faciles, exigeant de l'élégance plutôt que de l'énergie et de l'invention: l'aquarelle, la miniature, la peinture sur porcelaine etc...." *Chronique des arts*, no. 22, 31 May 1873, p. 215.

⓫第一次「女性沙龍」於一八八二年二月在Vivienne大廳舉行。關於這次展覽的資料,參考E. Lepage,同上,頁64-65。

⓬關於共和國的政策對巴黎藝術界的改變,參考M. R. Levin, *Republican Art and Ideology in Late Nineteenth-Century France*, Ann Arbor, Michigan, 1986. 一八八一年之後,政府對沙龍展的焦點則集中在收藏上,關於政府退出對沙龍展之控制權,其中繪畫與政府之間的關係有詳盡的敍述,參考 P. Vaisse, *La Troisième République et les peintres; recherches sur les rapports des pouvoirs publics et de la peinture en France de 1870 à 1914*, Paris-Sorbonne, 1980, pp. 258-346. 一八八九年一羣由Meissonier所領導的藝術家自行組織Société nationale des beaux-arts,沙龍因而瓦解。參考A. Boime, *The Academy and French Painting in the Nineteenth Century* (orig. publ. 1971, refs. here to 1986 ed., New Haven and London), p. 17.

⓭參考P. Vaisse, op. cit., pp. 282-86.

⓮參考A. Boime, op. cit., pp. 18-20. 如Vaisse所說, 一八八

一年之後的沙龍鮮有「官方」或「學院」（這些容易混淆的）品味。

⓯這樣的觀點出現在一八九〇年間的《法國藝術》。

⓰關於德樂柏談論十九世紀末期美學辯證的立場，參考P. Vaisse, op. cit., p. 186.

⓱法國人優越感受到外來勢力（德國的軍事優勢的工業競爭）影響，其中包括十九世紀末期與二十世紀初期對於「法國風」觀念的敵意，他們以其強烈的種族優越感以厭惡外來者，在內是反猶太人，在外則鞏固法國的帝國。關於法國在fin-de-siècle時期的權力，參考R. Magraw, *France 1815-1914, The Bourgeois Century*, London, 1983, pp. 260-84; W.C. Buthman, *The Rise of Integral Nationalism in France*, New York, 1939; H. Tint, *The Decline of French Patriotism, 1870-1964*, London, 1964. 這些理論的哲學背景由像是Taine的思想家所論述；Alfred Fouillée在他的*Psychologie du peuple français*, Paris, 1898所討論的理論家們，在許多哲學與科學雜誌中，用像是Gustave Le Bon的通俗人物將法國白人男性的歷史種族與性別以偽科學的方式加以合理化；舉例來說，參考G. Le Bon, "La Psychologie des femmes et les effets de leur éducation actuelle," *Revue scientifique*, vol. 46, no. 15, 11 October 1890, pp. 449-60.

⓲關於退化理論的資料，參考R. Nye, *Crime, Madness and Politics in Modern France: The Medical Concept of National Decline*, New Jersey, 1984.

⓳當代評論家說過，每一個母親都要有加德納的作品複製品，其中嬰孩代表著"un petit saint Jean Baptiste"，他說："Tout ce qu'elle peint est du domaine de la femme et elle a mille fois raison de rester sur ce terrain." F. Bournand, "Mlle. E. Gardner," *Paris-Salon*, vol. 1 (no pagination). 關

於十九世紀末期法國「現代聖母瑪利亞」的論述，尤其是與瑪麗‧卡莎特相關的作品，參考N. Mowll Mathews, *Mary Cassatt and the "Modern Madonna" of the Nineteenth Century*, Ph.D. dissertation, New York University, 1980.

❷Mlle Augusta Beaumont在一八八九年女性沙龍展出了一件複製加德納作品的瓷器，使加德納的圖像備受讚賞，參考一八八九年第八屆「女性繪畫與雕塑聯盟」展覽的畫冊，no. 41。

❷Une Sociétaire, "Causerie," *Journal des femmes artistes*, no. 23, 12 February 1892, p. 1.

❷舉例來說，參考Camille Mauclair一八九六年的主張，其中認爲印象派已死："il a vécu de son sensualisme, et il en meurt." Mauclair稱「女性藝術」以中傷「印象派」："Il a été, cet impressionnisme chatoyant, cet art si féminin qu'une femme admirable, Mme Berthe Morisot, pourrait par son oeuvre seule en résumer l'effort... "，參考C. Mauclair, "Les Salons de 1896," *La Nouvelle Revue*, vol. 100, May-June 1896, pp. 342-43. Mauclair 僅是眾多認爲印象派最適合女性氣質的評論之一，關於這樣的想法，參考Rouart, *The Correspondence of Berthe Morisot*, pp. 6-8, and K. Adler and T. Garb, *Berthe Moriso*, London, 1987, pp. 57-65的序文。也參考G. Pollock and R. Parker, *Old Mistresses, Women, Art and Ideology*, London 1981, pp. 41-44.

❷醫學和新的心理論述對於女性有如此的認知。參考D. L. Silverman, *Nature, Nobility, and Neurology: The Ideological Origins of "Art Nouveau" in France, 1889-1900*, Ph.D. dissertation, Princeton University, 1983, p. 155. 從新的心理學理論來看具有影響力之女性特質的例子，參考出自A. Fouillée, *Tempérament et caractère selon les individus, les sexes et les races*, Paris, 1895, Fouillée, *Woman: A Scientific*

Study and Defence, trans. Rev. T. A. Seed, London, 1900.

㉔關於女性與印象派的主要議論，參考T. Garb, *Women Impressionists*, London, 1986. 關於十九世紀末期法國女性藝術家的傳記資料，參考C. Yeldham, op. cit., pp. 337-79. 關於瑪麗・巴什克采夫在十九世紀末期的藝術地位，參考R. Parker and G. Pollock在*The Journal of Marie Bashkirtseff*, London, 1985, pp. vii-xxx的序文，以及T. Garb, "'Unpicking the Seams of her Disguise'; Self-Representation in the Case of Marie Bashkirtseff," *Block 13*, Winter 1987/88, pp. 79-86.

㉕關於這樣明確的感觸，參考里昂・貝托克斯夫人在集合女性組成「女性繪畫與雕塑聯盟」之開幕致詞，再版於E. Lepage, op. cit., pp. 47-51.

㉖關於里昂・貝托克斯夫人的傳記，參考E. Lepage, op. cit.

㉗參考每年初看的畫展畫冊，而像是*Courrier de l'art, Journal des artistes, Moniteur des arts*等雜誌都登載有開會通知、經費報表、年度會議記錄和委員名冊。

㉘*Journal des artistes*的評論以諷刺的口吻概述了女性將個人範疇的事物處理好的壓力，以及稱讚聯盟對女性所提供的公共展示需求。參考P. Dupray, "Les Salons," *Journal des artistes*, 14th year, no. 11, 17 March 1895, p. 966.

㉙關於貝托克斯夫人在一次聯盟會議所發揚「主流藝術」的辯論，參考*Journal des artistes*, no. 50, 15 December 1889, p. 395.

㉚一位評論家指出，在此"dé-bordement de peinture"的當兒，報章工作人員沒有方向。De Thauriès, "L'Exposition du Cercle des arts libéraux," *Bulletin hebdomadaire de l'Artiste*, no. 2, 19 March 1882.

㉛關於法國左派以普魯東學派理論為主的評論，以及評論對女性主義的態度影響，參考M. Jacoby Boxer, *Socialism*

Faces Feminism in France, 1879-1913, Ph.D. dissertation, University of California, 1975, and C. Sowerwine, *Sisters or Citizens? Women and Socialism in France since 1876*, Cambridge, England, 1982. 一些展覽通知也來自社會主義女性主義者，像是Guesdist Aline Valette所辦的雜誌，*L'-Harmonie sociale*. 舉例來說，參考31 December 1892, no. 12, p. 1; 25 February 1893, no. 20, p. 2 and 25 March 1893, no. 24, p. 1.

㉜因一八九〇年代社會主義者的興趣在於從既有的政治途徑來建立自我的認知與宣傳選舉權，並不想與名聲不佳的女性主義有所掛勾。固然「女性繪畫與雕塑聯盟」鼓勵所有社會階層的女性參與，也提供貧苦的女性獎學金，然大多數的女性藝術家仍是來自中產階級。因私人藝術教育非常昂貴，無法開放給那些必須培養市場技術以養活自己的勞動階級女性，開辦女性的公立藝術學校則成爲理由。除了像社會主義者René Viviani的著名異類之外，法國左派之停止執行女性問題，成爲法國社會主義團體與工人組織的普魯東學派之主要想法，他們也沒有恩格斯與馬克思的激進想法。社會主義者不願意處理女性議題，因而受到了像是Hubertine Auclert女性主義者的挑戰；舉例來說，參考H. Auclert, "Lutte de classes, lutte de sexes," *La Citoyenne*, no. 96, March 1885, p. 1. 關於中產階級女性主義與社會主義之間的關係，參考M. Jacoby Boxer, op. cit., pp. 182-221. 像是*L'Harmonie sociale*的社會主義女性主義刊物也是爲他們的歧見建立橋樑，也參與像是爭取女性進入藝術學院的選舉。

㉝關於一項推廣這樣想法的著名醫學與心理學報導，參考H. Campbell, *Differences in the Nervous Organization of Men and Women*, London, 1891, 大量被引用在法國；而這樣的想法則在 J. Lourbet, *Le Problème des sexes*, Paris,

1900中有所辯論。有關女性心理和精神結構的社會角色則在許多普遍的科學雜誌中討論到，舉例來說，參考由G. Richard所引言，Lourbet早期的 *La Femme devant la science contemporaine*, Paris, 1896, 出版於 *Revue philosophique*, vol. 43, 1897, pp. 434-35. 書中Richard為女性的才能提出辯護，認為Lourbet對「退化原則」──即懷孕和經期導致女性的心理退化──沒有提供足夠的條件；也參考H. Thulié, *La Femme, essai de sociologie psychologique*, Paris, 1885的典型觀點。

㉞ C. Bonheur, "Art: La huitième exposition de l'Union des femmes peintres et sculpteurs," *La Chronique moderne*, no. 5, March 1889, p. 25.

㉟ 沃爾夫寫道："Les femmes ont raison de se coaliser de la sorte, car on les sacrifie vraiment trop dans les Salons organisés par les hommes." In A. Wolff, "Peinture et peintres," *Le Figaro*, 16 February 1883, p. 1.

㊱ Louise Koppe, "La Femme et M. Albert Wolff," *La Femme dans la famille et dans la société*, no 22, p. 2. 米謝樂理想化了女性生理假設與心理脆弱，認為男性控制、教導與保護女性，並受到女性的崇拜。參考原出版於一八六〇年的 *Woman*，引用於S. Groag Bell and K. M. Offen, *Women, the Family and Freedom*, vol. 1, pp. 341-42.

㊲ 舉例來說，參考《法國藝術》所調查之許多藝術家對女性進入藝術學院的想法，而大多數的人仍持反對態度。H. G., "Les Femmes artistes," *L'Art français*, no. 316, 13 May 1893, p. 34.

㊳ G. Dargenty, "Chronique des exposition," *Courrier de l'art*, no. 9, 1 March 1883, p. 102.

㊴ 參考 J. Riviere, "Womanliness as Masquerade" (1929) and S. Heath, "Joan Riviere and the Masquerade," in V. Bur-

gin, J. Donald and C. Kaplan (eds.), *Formations of Fantasy*, London 1986, pp. 35-44 and 45-61.

❹迪夢—布列東夫人一八九八年五月十六日在聯盟年度大會所發表的，出版於《女性藝術家雜誌》，no. 77，頁2。

❹關於一般從科學認知上對於男性和女性心理與情感的論述，參考H. de Varigny, "Femme," *La Grande Encyclopédie*, vol. 17, pp. 143-48. 關於女性天生的模仿性質，參考C. Turgeon, *Le Féminisme français*, Paris, 1907, pp. 169 and 180.

❹E. Cardon, "Causerie," *Moniteur des arts*, 1 March 1889, no. 1819, p. 65. 其中他所「察覺」到影響這些女性作品的老師有Chaplin, Bonnat, Henner, Lefebvre, Bouguereau and Rivoire.

❹"nous aurions préféré voir moins de talent et plus d'originalité." J. Chanteloze, " L'Art féminin," *La Revue féministe*, 1896, p. 151.

❹引自 J. Lourbet, *Le Probléme des sexes*, Paris, 1900, p. 44. 其中華倫尼對於女性的情緒化持有矛盾的觀點。固然科學與哲學的認知對女性較為敏感之說有所爭論，但普遍都認為女性比男性要敏感且有較多的感情。關於當時一些辯論的結果，參考如上，頁43-56。

❹參考*sentiment*的登錄，*La Grande Encyclopédie*, vol. 29, p. 1013.

❹關於這些典型辯論，參考引自共和主義哲學家的普遍觀點，Alfred Fouillée in *Woman: A Scientific Study and Defence*, trans. Rev. T.A. Seed, London, 1900.

❹關於瑪利亞・德拉絲莫對女性具有優越道德的認知，參考Jean Rabaut, *Féministes à la belle-époque*, Paris, 1985, p. 39. 關於女性崇高道德的代表論述，參考C. Turgeon, op. cit., p. 331. 普魯東學派認為女性在道德上較差的思想家

並不多，關於其女性在生理、理智和道德上較差的研究，參考P. J. Proudhon, *De la justice dans la révolution et dans l'église*, 1858, in *Oeuvres complètes de P. J. Proudhon*, new ed., C. Bouglé and H. Moysset (eds.), Paris, 1935.

❹ "La dégéneration comme l'amélioration des races commence toujours par le sexe féminin." 引用於R. Bellet, "La Femme dans l'idéologie du Grand Dictionaire universel de Pierre Larousse," in *La Femme au XIXe siècle; littérature et idéologie*, Lyons, 1979, p. 23.

❹ A. Comte, "Social Statistics; or, Theory of the Spontaneous order of Human Society" (1839). 引用於Groag Bell, K.M. Offen, op. cit., p. 221.

❺ "...un coeur d'où naît une tendresse pour le beau, une âme qui perçoit l'éternelle grandeur de la nature ... comme une lyre au souffle des beautés qui passent!" 巴魯在舉杯祝賀時所說的，再版於《女性藝術家雜誌》，no. 40（1893年6月），頁3。

❺ 貝絲・莫莉索所謂的直覺表現缺乏完整性，簡略速寫和僅描繪物體表面，被認為是她「女性化」的表現；而如上所說的，瑪麗・卡莎特著力於畫面結構，她的線條與繪畫技巧則被視為違背了女性本質。如一位評論家在一般關於女性和藝術的文章所說："L'esthétique masculine est une esthétique de forme, l'esthétique féminine est une esthétique de mouvement." C. Dissard, "Essai d'esthétique féminine," *La Revue féministe*, vol. 1, 1895, p. 41.

❺ 參考D. Ashton, *Rosa Bonheur*, London, 1981, p. 57.

❺ Olivier Marthini評論所有強有力的女性藝術家都會被視為「偽裝為男性」，in "Nos Sculpteurs en robe de chambre," *Moniteur des arts*, no. 1970, 14 August 1891, p. 734.

❺ 參考*Journal des femmes artistes*, March 1896, no. 62, p. 1.

編輯描述了邦賀接受這個身分，並使「聯盟」"sous le patronage de la plus illustre des femmes peintres de notre époque..."次年邦賀捐助了1000法郎給經濟困難的*sociétaires*，參考*Journal des femmes artistes*, no. 68, February 1897, p. 1. 她的死亡訊息也在雜誌上刊登以"Elle a été la gloire féminine en notre siècle et en notre pays", 參考 *Journal des femmes artistes*, no. 86, January 1900, p. 1.

❺❺V. Demont-Breton, "Rosa Bonheur," *La Revue des revues*, 15 June 1899, pp. 604-19.

❺❻關於她所談論的「任何科學與邏輯評論之下都藏有性別差異」，參考L. Irigaray, "The Power of Discourse and the Subordination of the Feminine," in *This Sex Which Is Not One*, New York, 1985, pp. 68-85.

❺❼在某方面來說，女性主義被視為對未來法國種族品質會有不良影響的力量，參考C. Turgeon, op. cit., p. 315. 關於一位女性主義者對當時「人口減少」的誇張說法，參考M. Martin, "Dépopulation," *Le Journal des femmes*, no. 54, June 1896, p. 1.

❺❽舉例來說，參考 J. Gerbaud, "Le Groupe de la solidarité des femmes," *Journal des femmes artistes*, no. 17, October 1891, p. 3.

❺❾M. Bakhtin, "Discourse in the Novel," printed in M. Holquist (ed.), *The Dialogic Imagination*, Austin, 1981, p. 280.

❻⓪"Est-ce un rêve, mesdames, est-ce une utopie de croire que notre rôle est immense dans l'avenir de l'Etat?" E. Lepage op. cit., p. 48.

❻①E. Lepage, ibid., p. 48.

❻②關於適合女性本性的表現方式僅佔少數的主張，參考L. Lagrange, op. cit., p. 42.

❻③參考B. Prost為《法國藝術》所寫，但再版與推薦於《女

性藝術家雜誌》（1893年9月），頁4的撰文。

64 *Journal des femmes artistes*, no. 23, 12 February 1892, p. 1.

65 這些評論是回應*Journal des artistes*, 8 April 1894, 再版於 *Journal des femmes artistes*, no. 48, May 1894, p. 4的評論。

66 自然主義的轉向可說是在於一八九〇年間，其對科學與實證者描述的普遍反對。參考H. W. Paul, "The Debate over the Bankruptcy of Science in 1895," *French Historical Studies*, vol. 5, no. 3, 1968, pp. 299-327.

67 "... il n'est pas peut-être téméraire de supposer que l'idéal féminin rendra à l'art ce que le monde lui demandait à son origine." 出自貝托克斯夫人在第十屆「聯盟」年度慶祝會時的敬酒賀詞。再版於《女性藝術家雜誌》，no. 13（1891年6月），頁3。

68 再版於E. Lepage, op. cit., p. 50.

69 出版於*Journal des femmes artistes*, no. 13, 1 June 1891, p. 3.

70 「聯盟」宴會的演講，出版於*Journal des femmes artistes*, no. 57, June 1895, p. 1.

71 參考*Moniteur des arts*, 26 July 1889, p. 270. 這個獎項公佈於*Le Figaro*, 1 August 1894. 也同時參考其他撰文，Dossier Virginie Demont-Breton, Bibliothèque Marguerite Durand, Paris.

72 舉例來說，參考*L'Europe artiste*一八九九年八月十二日的一篇撰文，其中聲稱，儘管她有好鬥的精力與女性主義的活動，但也不是男人婆。In Dossier Demont-Breton, Bibliothèque Marguerite Durand, Paris.

73 參考她接受主持人一職的信件，再版於*Journal des femmes artistes*, no. 51, December 1894, pp. 1-2.

13 莫莉索的《奶媽》

印象派繪畫中的工作與休閒

琳達・諾克林

> 呈現虹色、如此明亮的圖畫，此時，如實地、衝動地……
> ——馬拉梅 (Stéphane Mallarmé) ❶

莫莉索一八七九年畫的《奶媽與茱莉》(*Wet Nurse and Julie*)（圖1)是一幅不凡的繪畫。❷雖然在繪畫的領域內，其形式上的嘗試並不算太創新，但這件作品依然出色。馬克思 (Karl Marx) 有句名言：「所有堅硬之物都融於大氣之中。」這句在相當不同的時空下所說的話，用來簡要敍述莫莉索的繪畫，簡直天衣無縫。❸畫面上全無傳統繪畫架構的痕跡，人物化為背景，具體的形狀化為大氣，詳細的描繪化為概略的筆觸，所有常見的構圖或敍事的複雜性全無。所有的東西全都摒除，以追求一種由三個單純的部分構成，幾乎讓人感到困惑的構圖；結構如此開放，如此令人暈眩地解

1　莫莉索,《奶媽與茱莉》, 1879, 華盛頓特區, 私人收藏

放, 彷彿向可讀性提出挑戰; 而用色如此大膽, 如此簡略模糊, 拒絕了傳統的立體表現手法, 幾乎是野獸派 (Fauve) 日後所走路線的同路人了。❹

　　莫莉索的《奶媽》連素材都是創新的, 這不是聖母與嬰孩這個舊有主題的現代化與世俗化, 如雷諾瓦的《列隊哺育》(Aline Nursing), 或印象畫派另一位傑出女畫家瑪莉·卡莎特常畫的母與子的作品。讓人頗覺驚異的是, 這是一幅工作圖, 畫中的「母親」並非真正的母親, 而是所謂的第二母親(seconde mère), 或叫奶媽, 她正在給孩子餵奶, 此舉不是「自然的」哺育本性的流露, 而是為了薪資, 她只是哺乳業的成員之一而已。❺藝術家畫奶媽, 以眼光定義她的存在, 以畫筆塑

造她的形體，這位畫家並非男性，而是個女性，她的孩子正是畫中被餵哺的那個。不錯，這幅畫具現了藝術史上最不尋常的情境之一——或許是獨一無二的一幕：一名女性畫正在給她的孩子餵奶的另一名女性。或者換個方式來說，這幅畫將知道但看不到的東西變成看得到的東西，兩個工作中的女人在此透過「她們的」孩子的身體以及階級的界線而互相面對，兩人都具有母親的身分並擔任母親的工作，你可以認定兩人都在從事愉快的活動，而這樣的活動同時又是名副其實的生產活動。如果這幅畫是由一個業餘畫家所畫，而母親的乳汁是來哺育自己的孩子，那麼便會被認為只有使用價值；不過現在，這幅畫被視為具有交換價值。人乳和圖畫兩者都被視為產品，是為了市場，為了利潤而被生產或創造的。

　　一旦了解了這點，我們再來看這幅畫，便會發現畫面的開放和疏離，奶媽的模樣和哺乳的動作被簡化到幾乎成了漫畫，成了一個概略的輪廓，這或許是抹殺和緊張的表徵，代表自覺或不自覺地吸納痛苦和困惑的事實，同時也是大膽與快樂的表徵——又或許在這樣的情況下，這些表徵是一體兩面，無從區分的。有人會說，這種古典的母親情境的表現尖銳地指出了莫莉索作為慈愛的母親與專業的藝術家這兩種角色認同上的矛盾，在十九世紀時，這兩種角色被認為是互相排擠的。《奶媽》因而變得比乍看之下要複雜得多，它所激起的矛盾對立可能與當代對工作與休閒兩者懷有似是而非的迷思有關，此外還有和這兩個概念交纏在一起的性別意識形態，莫莉索個人的感覺與態度便與這些因素糾葛難分。

　　將《奶媽》閱讀為一幅工作的圖像，不免讓我把它定位在十九世紀繪畫中對工作這個主題的呈現，尤其是女性工作者的工作景象。它

同時也引出工作地位這個議題，這是印象派繪畫的一項母題——對這
羣藝術家而言，工作景象的出現或不出現都是一個生動的主題，而莫
莉索正是這個畫派中一名活躍的成員。我還想就莫莉索畫布上的題材
來檢視奶媽這個行業。

　　莫莉索畫這幅畫時，工作在十九世紀末的進步藝術中的定位如何
呢？一般說來，在那個時期的藝術中，如赫伯特（Robert Herbert）所
說❻，工作往往以鄉村的勞動者來呈現，而且通常都是男性農夫在農
場從事生產勞動。這種圖像呈現反映了一定的統計上的事實，當時法
國的工作人口事實上有一大部分是在從事農場工作。雖然男性農場工
作者的展現佔壓倒性多數，這倒不是說十九世紀後半期的法國繪畫中
沒有女性農村勞動者的題材。米勒（Jean-François Millet）經常畫農村
婦女在做家事，如紡織和攪動奶油，而布雷登（Jules Breton）則特別
擅長於將田野中的勞動村婦理想化的景致。不過有一點還是很重要，
在米勒的《拾穗者》（Gleaners）這幅描繪農婦勞動的典型作品中，女人
從事的並非生產勞動——亦即並非為利潤或市場而工作——而僅僅是
為了個人的生存在工作——也就是為了餵養自己和孩子，撿拾著秋穫
的生產勞動所遺留下來的殘餘。❼拾穗的人因而被同化到大自然的領
域之內——非常像覓食維生並餵養後代的動物——不屬於社會的領域
以及生產勞動的領域。將農村婦女置於自然界的位置上，而餵養後代
則在希岡提尼（Giovanni Segantini）的《兩個母親》（The Two Mothers）
（圖2）中表達得異常清楚，畫面上的母牛和母親之間有對等的關係，
兩者都是下一代的天生哺育者。

　　在印象派的表現系統上，工作佔了一個矛盾的地位，莫莉索與此
運動有著不可磨滅的關係；或者我們可以說，印象畫派中工作主題的

2　布岡提尼，《兩個母親》，細部，1868，米蘭，現代畫廊（Galleria d'Arte Moderna）

出現一直到最近才被提及和認定，這是被「都會休閒主題」的論述所抑制之故。❽梅耶‧夏皮洛便曾在一九三○年代發表了兩篇重要文章，指出印象畫派的基本概念乃是展現中產階級的休閒和社交生活，而其呈現方式乃是從文明、進步、感官十分敏銳的中產階級消費者的眼光來描繪。❾你可以反駁這項論點，指出有極多印象派的作品的確延續了前一代的庫爾貝（Gustave Courbet）和米勒等人所創的描繪農村勞動的傳統，在布雷登和巴斯提安—勒巴吉（Jules Bastien-Lepage）的感性包裝下，這類繪畫更是大受歡迎。畢沙羅尤其不遺餘力地發揮農人的主題，致力於以印象派和新印象派（Neo-Impressionism）的圖畫語彙來呈現農村婦女與市場婦女的工作與休息，整個一八八○年代他都致力於此。莫莉索自己曾數度描繪農村勞動的主題：其一是《堆乾草的人》（The Haymaker），這是爲一張較大的裝飾畫所畫的預備素描；一八七五年另有一張小畫，《在麥田裏》（In the Wheat Field）；還有一次則是一八九一到九二年間的《櫻桃樹》（The Cherry Tree）（頗受爭議

的作品，因為畫上的農村「工作者」並非農人，而是她的女兒茱莉和她的姪女珍妮在摘櫻桃）。❿當然，你可以指出相當分量的印象派作品都描繪了都市或郊區的勞動，竇加畫了一整系列的燙衣人⓫；卡玉伯特畫過擦地板的人和油漆工；莫莉索自己則至少畫了兩次洗衣婦的主題：其一是一八七五年的《晾衣服的洗衣婦》（*Laundresses Hanging Out the Wash*）（圖3），這是一張抒情的圖畫，職業洗衣婦在城市的環繞下辛勤地從事交易，這幅畫帶著粗略的輕快感，似乎違背了這個主題的辛勞面；另一回是一八八一年，她畫了《晾衣物的女人》（*Woman Hanging the Washing*）（圖4），以近景觀點呈現，畫上的方形床單伶俐地重現了畫布的形狀和質地，洗衣婦的工作彷彿暗示了女性藝術家自己的工作。如此看來，印象派顯然並沒有完全不去碰觸工作的題材。

不過，說得更廣泛些，印象畫派被解讀成以休閒為其主要表現題材的繪畫運動，除了印象畫派的圖像表現給人的感覺之外，也和勞動的特定描述方式有關。我曾經說過，在法國第三共和的意識形態架構裏，工作被化約成農村勞動的概念，是歷史悠久的：需要大量體力的、自然注定的農人在土地上的工作。然而竇加所畫的芭蕾舞蹈同樣需要大量的體力，其長時間的練習、緊張性、無止盡的重複和大量的汗水，卻被解釋成某種不同的東西：屬於藝術或娛樂。當然，這樣的理解與娛樂的呈現方式有點關係：舞蹈這件工作通常看起來一點也不像工作，而是自發式的簡單動作。

有關印象派及其偏好休閒與尋樂主題的名聲，還有一些更有趣的論點可談。將女人的工作——不論在服務業或娛樂業的工作，或者家裏的工作——與休閒的概念整合在一起是一種趨勢，其結果是，我們觀念裏工作的圖像，便被田裏的農人或織布機前的織布工這樣的刻板

3 莫莉索，《晾衣服的洗衣婦》，1875，華盛頓國家畫廊，Mellon Collection

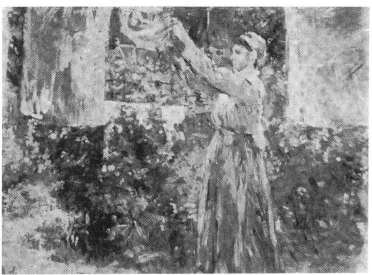

4 莫莉索，《晾衣物的女人》，1881，哥本哈根，尼‧卡爾斯堡博物館（Ny Carlsberg Glyptotek）

印象給框住了，而像酒店女侍或服務生這類題材便經常被剔除在工作景象的類別之外，而被歸入休閒畫。你甚至可以說，馬內的《貝爾傑音樂—咖啡館酒吧》（A Bar at the Folies-Bergère）或他的《啤酒侍者》（Beer Server），從新的女性歷史的優勢觀點來看，會發現中等和高等社會階級男人的休閒，乃是由女人的勞力所維繫和賦予的：馬內畫的正是這類娛樂業與服務業的工作者。❶❷還有一點很清楚，這些畫將女性工作者——酒吧女侍或啤酒侍者——描繪得彷彿她們在那裏是讓男性觀者看的——也就是說，讓男性做視覺消費的。以一八七八年的《啤酒侍者》為例，忙碌的女侍警覺地注意著顧客，而前景一個輕鬆的男性——很諷刺地，他本身是個工人，這可由他的藍色工作服看出來——滿足地望著只看到一部分的舞台上一名女藝人的表演。咖啡屋女侍或藝人的工作，如竇加在他的咖啡演奏館粉蠟筆畫上所顯示的，往往與她們的性別有關連，說得更明確點，是與當時的性行業有關，不論是居於邊緣地帶或中心地帶，是全職的或兼差的。女人，尤其是低下階層的女人，在都市裏能賣的主要就是她們的身體。以馬內的《歌劇院的舞會》（Ball at the Opera）——曾被德國藝評家梅耶—葛瑞弗（Julius Meier-Graefe）貶斥為人肉市場（Fleischbörse）——與竇加的《紐奧良的棉花市場》（Cotton Market in New Orleans）做比較，便很清楚可以看到，人們並沒有從客觀的或邏輯的角度來看工作，而是視之為有價值的，甚至是道德的。男人的休閒由女人的工作來製造和維持，這類工作往往狀似玩票。法國第三共和概念中的工作，乃依據該社會或其領導人所認定的好的生產活動而建構，一般而言，也就是指賺取薪資或資金生產。女人出售身體換取薪資，並沒有落到工作的道德標準之下，而是被建構成別種東西：罪惡或消遣。妓女（諷刺的是，今天往

往以「上班女郎」作爲代號）是竇加常畫的題材，和他的《證券交易所的人員》（*Members of the Stock Exchange*）中的生意人一樣，妓女當然也在從事某種商業活動，但是從來沒有人想到將竇加的妓院單刷版畫系列作品看成「工作情景」，雖然畫上的妓女就像奶媽、侍女和洗衣婦一樣，都是十九世紀偉大的現代都市的勞力中相當重要的部分，而在巴黎，妓女在當時是一種高度制度化，由政府擔任監督的勞力形式。❸

如果說，賣淫業涉及女性出賣自己的身體，因此沒有被算在高尙工作的範圍之內，而母親的工作和照顧孩子這種家庭勞動也沒有被算進工作的領域，原因是這些工作無薪給。女人哺育子女的角色被視爲她天生的功能之一，不算勞動。那麼，奶媽（圖5）便成了十九世紀女性勞動體系裏的異類。奶媽和妓女相同的地方是，她也以出賣身體或

5　作者不詳，相片，在公共場合的奶媽，約 1900

身體的產品的方式，以換取利潤和顧客的滿足；而和妓女不同的是，她出賣身體的理由是貞潔的。她既是個母親——第二母親、替代品（remplaçant）——也是個雇員。她執行著女人「天生的」功能之一，但也在執行她的工作——爲了薪水，方式顯然並不自然，却是極具社會性的。

想了解莫莉索的《奶媽與茱莉》，必須先將奶媽這個工作放進十九世紀社會與文化史的脈絡中來看。法國十八和十九世紀時，奶媽的工作可說是個大規模的工業。十九世紀間，都市裏的工匠和商店店員等階級的人都把孩子送給鄉下女人哺育，以便讓太太們能有空工作。由於育嬰工業（industrie nourricière）相當盛大，衛生管理不當的情況十分多見，嬰兒死亡率也非常高，而財務處理也極不穩定，因此政府便在一八七四年插手進來，以所謂的「羅素法」（Loi Roussel）來規範這個行業，該法令管理全國的奶媽和她們的顧客。❶❹貴族家庭或上流布爾喬亞階級的成員如莫莉索者，則無須依賴這種「被管理」的工業。他們通常會雇用居家奶媽（nourrice sur lieu）來照顧嬰兒，帶他去公園、哄他，但最主要的還是提供嬰兒所需的營養。❶❺在巴黎社會較時髦的地方，奶媽可說無所不在，這可從竇加的《賽馬會上的馬車》（*Carriage at the Races*）（圖6）裏看出來，畫面上瓦平松（Valpinçons）夫婦帶著他們的狗、他們的兒子暨繼承人亨利（Henri），以及這幅畫上真正的明星——奶媽，從她餵嬰兒的動作上即可看出她的身分。❶❻一個外國畫家如芬蘭的艾德斐（Albert Edelfelt），在描繪巴黎上流階級生活的魅力時，都會很自然地把奶媽包括進去，如他在一八八七年所畫的《盧森堡花園》（*Luxembourg Gardens*），現收藏於赫爾辛基的安提爾收藏中心（Antell Collection）；秀拉（Georges Seurat）在《大平碗島

6　竇加，《賽馬會上的馬車》，1869，波士頓美術館

上的星期天下午》（*A Sunday Afternoon on the Island of La Grande -Jatte*）裏，則以極度幾何化的筆法，將此人物放進法國社會的橫剖面。

　　奶媽一方面被視爲是屋子裏最「受寵」的僕人，但她同時也是被盯得最緊、監督得最嚴密的。從某方面來看，她倒像是頭高價的母牛而不是人。雖然她的薪資算是高的，每帶一個孩子可以賺一千二百到一千八百法郎回家——僅次於一流廚子的薪資❼——並且往往可以獲贈衣物和其他珍貴禮物，她的飲食雖然豐富而且精挑細選，仍被小心翼翼地監看著，而她的性生活則必須暫停；當然，她必須放下自己家裏的孩子，讓她自己的母親或其他的家庭成員代爲照管。❽

　　奶媽多半是鄉下女人，並且總是來自法國的某個特別的地區，比如摩文（Morvan）便是個出產奶媽的主要地區。❾當奶媽是貧窮的鄉下女人沒什麼技藝又想多賺點錢時常走的一條路，她們把服務賣給有

錢的都市家庭。這立刻讓人想到今天所謂的代理母親，不過奶媽倒沒有成為任何與剝削有關的道德問題的目標；相反的，雖然有些醫生和嬰兒養育專家會抱怨生母不以母乳哺育自己的孩子，但一般說來，他們喜歡健康的奶媽勝過緊張的初為人母者。十九世紀末上流階級的女性鮮少有人夢想親自給孩子哺乳；而只有少數的工匠階級的女人有機會這麼做，她們大都自己得工作，或者住在擁擠的環境裏。雷諾瓦曾經驕傲地展示他的妻子哺育他們的孩子尚(Jean Renoir)，但這並不是因為對她而言哺乳是「天生自然的」，情況正好相反。雷諾瓦的妻子不論怎麼說，都不能和莫莉索處於同樣的社會階級；她出身於勞工階級。在莫莉索的階級之中，雇用一個奶媽乃是「天經地義」的事，不會被認為是不對的，這與她身為一個嚴肅的專業畫家無關，她不會因此受指責：雇用奶媽是她的社會階層的人都會做的事。

奶媽經常以各種不同工作樣態出現在流行的視覺文化中，她的形象常常出現在報紙上，或者以典型的交易或掙錢行業為題的類型繪畫上。有個被人淡忘的十九世紀後期的畫家——弗拉帕(José de Frappa)，曾經畫了一幅《奶媽管理局》(*Bureau de Nourrice*)（圖7），描繪一所職業管理單位對奶媽人選做體檢。參加奶媽遴選的人顯然包括了丈夫、岳母和醫生。直到二十世紀初，奶媽一直是幽默漫畫上常見的素材，當時殺菌法和低溫消毒法讓母親得以用新興的衛生奶瓶來取代人類的乳房，於是以奶媽與她的取代物競爭為題材的漫畫便出現了。❷⓿奶媽身穿有縐褶花邊和緞帶的帽子、外套或斗篷，在圖畫上，她往往出現在時髦的公園裏，大聲提出她的控訴，有時則出現在上流階級的住宅裏。她的角色甚至可以被塑造成兒童習字書裏代表的英文字母 N——意指奶媽（nourrice）——的圖像。竇加和秀拉一樣，對此熟悉人物的

7　弗拉帕，《奶媽管理局》

典型背影印象深刻，因此在他的筆記本裏畫了下來。

　　當然，莫莉索並沒有在她的女兒和奶媽的繪畫❷中試圖爲某種工作做社會學式的紀錄，也沒有打算爲哺乳工作留下某種典型的景象。茱莉和她的奶媽乃是高度原創的印象派繪畫中的母題，她們如果具有記錄社會活動的特殊意義，這顯然並非畫家自覺的興趣所在，她想做的是透過色彩、筆觸、光影、造型──或者造型的解構──以及氣氛等等視覺上的特質，忠實描繪她的感覺。我們也不應該認爲莫莉索是個專畫工作景象的畫家；不錯，十九世紀後期有許多藝術家建構了以年輕、美麗的女性構成的休閒圖像，惠斯勒（James Abbott McNeill Whistler）和馬內等人都算在內，莫莉索也是其中的一員，不過她畫的角色就只是在那裏讓她作畫，如同一種美學構圖上靜態的、專爲作畫用的物體──一種人體靜物。她在一八七四年畫的《瑪莉・胡巴夫人畫像》（Portrait of Mme Marie Hubbard）和一八九三年的《斜倚的女孩》

（*Young Girl Reclining*）是這類作品最知名的代表作。莫莉索的工作景象繪畫不論多麼具爭議性，她很自然地與之若即若離，關係較密切的倒是她所呈現的家庭生活、母親，或較少見的父親——尤其是她的丈夫，馬內——以及女兒（圖8）。父親與女兒的主題就和奶媽的題材一樣，在印象派繪畫的作品裏並不多見。男性印象派畫家如果和莫莉索一樣，以家居生活為作畫素材，自然會畫他們的妻子和兒女。在此，我們看到了作為一個女性藝術家會造成多麼明顯可見的差別：莫莉索以她最親近的親人為目標，畫出父與子這樣鮮少在印象派年鑑上出現的主題，而這樣的主題有其自成一格的需求。她描繪她的丈夫和女兒

8 莫莉索，《馬內和他的女兒茱莉在花園中》（*Eugène Manet and His Daughter, Julie, in the Garden*），1883，私人收藏

在做某件具體的事——一個在玩一艘船，一個在畫圖，或一起玩玩具屋——畫面帶有模糊的男性化氣氛。

莫莉索的作品包含玩票、閒散和消遣等景致是很明顯的，除此之外，我們可以用另一種方法去思考工作與她的產品之間的關係。繪畫這件工作本身從來沒有離開過她的藝術，有時這項工作會化成各種不同的妝飾景象，描繪女人在妝扮自己，代表繪畫藝術或者隱微地指涉繪畫藝術。❷女人化妝和繪畫一樣，過程中包含了修飾外貌和創作這兩項重要元素，以及感官上的樂趣和可觀的精力，我們還可以進一步指出，化妝和繪畫兩者都是預備爲贏得公開讚賞而做的私人創造。

對莫莉索而言，繪畫是極其嚴肅的工作，從她最近的作品展覽目錄中可以看出❷她對自己毫不寬貸，永遠對自己不滿意，經常毀掉未能達到她的高標準的作品。她的母親指出，每當她工作時，便帶著「焦慮、不快樂，幾近凶暴的模樣」，此外，「這種生活就像帶了枷鎖的囚犯在受刑。」❷

莫莉索的作品與她作畫的工作之間的關係還可能有另一種意義：這些畫展現了創造它們的工作活動，爲作畫的過程本身做了眩麗、愉快，看起來毫不費力的紀錄。這些作品中最精彩的幾幅裏，色彩和筆觸都是畫面上刻意表現的重點：可以說，這些畫是有關工作的作品，畫的面貌以及在畫布上上油彩或在紙上塗蠟筆的過程的紀錄，在繪畫史上可說是很重要而且幾乎是無可比擬的。我們幾乎可以說，繪畫這件工作晚至莫內（Claude Monet）的時候，或甚至到了抽象表現主義（Abstract Expressionism）時期，才得以被強力地展現出來，當然對後者而言，模樣和紀錄都不是重點。❷

甚至當莫莉索大膽地看著自己在毫無準備的畫布上，如一八八五

年的《與茱莉的自畫像》（*Self-Portrait with Julie*），或者同年的蠟筆畫《自畫像》（*Self-Portrait*）（圖9），其中作畫或作記號的工作者都是主角：因為這些畫都不是溢美、奉承之作，也不是傳統的巨細靡遺式的自畫像，而是一個人的工作紀錄，尤其是那張蠟筆畫，畫面上刻意呈現明顯的不對稱、特殊筆法或描繪法，還有最不尋常的——這些畫刻意省略、做選擇性紀錄的部分，正好是作者的臉。蠟筆畫《自畫像》幾乎可說是令人動容。難怪藝評家有時會覺得她的作品太粗略，好像尚未完成，大膽到讓畫幾乎難以辨認的地步。以她的兩幅蠟筆畫為例，伊弗路西（Charles Ephrussi）宣稱：「再往前走一步，你就完全沒辦法分辨或了解任何東西了。」❷❻

在她晚期的《女孩與灰狗》（*Girl with a Greyhound*）（圖10），這幅畫於一八九三年的茱莉和一隻狗及一張空椅子的畫像上，莫莉索將椅子畫得近乎要淡出畫面的輕，這是一件省略的、幾乎可說是平淺空無的作品。相形之下，梵谷（Vincent van Gogh）知名的《高更的椅子》（*Gauguin's Chair*）看起來便顯得沉重、堅實而過度緊張。不過，莫莉索的椅子也讓人感動，它的鬼氣森森與靈魂出竅提醒了我們，她是在丈夫過世後不久畫這幅畫的，或許這把椅子象徵了他在女兒畫像的空間內所擁有的缺席的呈現吧。而對我們這些知道她作此畫時已至人生盡頭的人而言，這張椅子彷彿對她自己即將到來的死亡做了動人但自滅式的預言，以一種幾近潛意識的建構方法——就作品本身而言，可說是極其清淡的——將她自己放進她最後一次呈現摯愛的獨生女的畫面之內。

我始終堅持莫莉索的生產活動中工作的重要性，尤其是手工的痕跡，但我並不是在暗示莫莉索的工作與農村工作或工廠裏固定的機械

9　莫莉索,《自畫像》, 1885,
芝加哥藝術中心

10　莫莉索,《女孩與灰狗》(《茱莉‧馬內》), 1893, 巴黎, 瑪摩丹博物館(Musée Marmottan)

性工作必備的繁重體力勞動相同——她的工作和奶媽那種相對而言不太花心思而責任重大的工作也不一樣。不過，我們倒可以看到一些相通之處：奶媽和女性藝術家的工作都有明顯的性別元素。當時與現在的藝評家大都會特別強調莫莉索的性別；人們以本質論的觀點來為她建構女性氣質，說她細緻、直覺、自然、輕鬆——這種建構方式同時也隱含了某些天生的性別缺點或匱乏，比方缺乏深度、內容、專業性或領導性氣質等等。若非性別之故，為什麼莫莉索總是被視為次要的印象畫家，儘管她對此畫派及其宗旨擁戴不渝？為什麼她對傳統繪畫「法則」的嘲弄被看成弱點而非優點，是失敗或知識、能力不足而非勇敢的違反常規？為什麼她最好的作品中對形式的分解不應當被視為是從印象畫派的內部做生動的質疑，而是將其最傳統的手法「變得很奇怪」？如果我們把形體模糊視為內在矛盾——為人母與職業的對立——的複雜傳達手法，那麼這當然應該加以嚴肅看待，如同當時的男性藝術家被高度肯定的精神問題一般，如梵谷與其瘋狂的爭戰，塞尚（Paul Cézanne）與狂暴的性慾奮鬥，高更在文明世故與原始樸素間的短兵交接等。

我想以我的開場來作結，引用馬克思難忘的名言：「所有堅硬之物都融於大氣之中。」不過現在我想引用《共產黨宣言》（Communist Manifesto）中的整段文字，上面這句名言便是我（以及一位以那段話為書名的作家馬歇爾·波曼〔Marshall Berman〕）從其中摘出來的。這整段文字如下：「所有僵化和凍結的關係，及其相伴而來的古老而悠久的偏見和主張都會被掃光，所有新形成者在僵化之前都會先變得老舊；所有堅硬之物都會融化，所有神聖之物都會被玷污，而人終會被迫面對……他們生命真正的情況，以及他們與他們的同類的關係。」❷⑦

　　我完全無意暗示莫莉索是政治或社會革命家——事實遠非如此。但是我要說的是，她的《奶媽與茱莉》中奇特、流動、無法分類，以及充滿矛盾的形象，正刻劃出馬克思在他知名的文字裏提到的現代主義和現代性的很多特點——尤其是現代主義中深刻的解構說。將「所有僵化和凍結的關係以及相伴而來的偏見和主張」全都掃光——這當然也是莫莉索的用心。而在這幅畫裏，她也在某種方式裏被迫面對，而同時又不可能完全面對，她生活中真正的情況以及她與另一個女人的關係。想到馬克思的話，看看莫莉索的畫，我感覺到這些真實的情境徘徊在畫面之上，這層表面至今仍未完全被探索，未經測試，但依然有潛力去威脅有關工作的本質、性別和繪畫本身的「古老而悠久的偏見和主張」。

選自琳達·諾克林，《女性，藝術與權力》(*Women, Art, and Power and Other Essays,* New York: Harper & Row, Publishers, 1988)，頁37-56。1988年琳達·諾克林版權所有。經作者及出版社同意轉載。

❶莫莉索過世後的紀念畫展目錄前言，Durand-Ruel Gallery, Paris（1896年3月5-23日）。

❷此畫展出時名爲《奶媽與嬰兒》（*Nourrice et bébé*），於一八八〇年在第六屆印象派畫展中展出，此畫又名《奶媽安吉爾餵茱莉‧馬內》（*La Nourrice Angèle allaitant Julie Manet*）和《哺育》（*Nursing*）。見 *The New Painting: Impressionism, 1874-1886*（展覽目錄），Fine Arts Museums of San Francisco and National Gallery of Art, Washington, D. C., 1986, No. 110, p. 366, and Charles F. Stuckey and William P. Scott, *Berthe Morisot: Impressionist*（展覽目錄），National Gallery of Art, Washington, D. C.; Kimbell Art Museum, Fort Worth, Texas; Mount Holyoke College Art Museum, 1987-88, Fig. 41, p. 89, p. 88.

❸馬克思的話引自：Robert C. Tucker, ed. *The Marx-Engels Reader* (New York: Norton, 1978), p. 476.

❹評論家 Gustave Geffroy 在第六屆印象派畫展中看了莫莉索的作品後，於一八八一年四月二十一日在 *La Justice* 上以一首打油詩陳述《奶媽》的特有品質：「莫莉索的畫形式一向模糊，但有一種奇特的生命讓她的畫動起來。這位藝術家已經發現了混合色彩的手法，以及讓物體與包圍物體的大氣之間顫動起來的手法⋯⋯粉紅、淡綠，微弱的亮光，一起唱出一種無法傳達的和諧。」引自 *The New Painting: Impressionism, 1874-1886*, p. 366.

❺的確，有人可能會懷疑這幅畫上不尋常的簡略筆法和快速的落筆筆觸，可能與莫莉索急於在一次餵乳時間內把畫完成有關。不過，她顯然並不認爲這幅畫只是前置作業，因爲她是以完成作品的方式將它公開展出。

❻Robert Herbert, "City vs. Country: The Rural Image in French Painting from Millet to Gauguin," *Artforum* 8

(February 1970): 44-55.

❼參見 Jean-Claude Chamboredon, "Peintures des rapports sociaux et invention de l'éternel paysan: Les deux manières de Jean-François Millet," *Actes de la recherche et sciences sociales*, Nos. 17-18 (November 1977): 6-28.

❽Thomas Crow, "Modernism and Mass Culture in the Visual Arts," in *Modernism and Modernity: The Vancouver Conference Papers*, ed. Benjamin H. D. Buchloh, Serge Guilbaut, and David Solkin, Nova Scotia, The Nova Scotia College of Art and Design, 1983, p. 226.

❾參見 Meyer Schapiro, "The Social Bases of Art," in *Proceedings of the First Artists' Congress against War and Fascism*, New York, 1936, pp. 31-37, and "The Nature of Abstract Art," *The Marxist Quarterly* I (January 1937): 77-98, 重印於Schapiro, *Modern Art: The Nineteenth and Twentieth Centuries* (New York: George Braziller), 尤其是 pp. 192-93.

❿《堆乾草的人》的圖片，見於 *Berthe Morisot: Impressionist*, colorplate 93, p. 159；《在麥田裏》的圖片，見於 Kathleen Adler and Tamar Garb, *Berthe Morisot* (Ithaca, N. Y.: Cornell University Press, 1987), Fig. 89；《櫻桃樹》的圖片，見於 *Berthe Morisot: Impressionist*, colorplate 89, p. 153.

⓫有關寶加的燙衣婦和洗衣婦的詳細討論，可參見Eunice Lipton, *Looking into Degas: Uneasy Images of Women and Modern Life* (Berkeley: University of California Press, 1986), pp. 116-50.

⓬有關十九世紀法國社會與圖像中的酒吧女侍的角色，見 T. J. Clark, *The Painting of Modern Life: Paris in the Art of Manet and His Followers* (Princeton, N. J.: Princeton Uni-

versity Press, 1984), pp. 205-58, and Novalene Ross, *Manet's "Bar at the Folies-Bergère" and the Myths of Popular Illustration* (Ann Arbor: University of Michigan Press, 1982).

❸有關政府對賣淫業的管理規則之相關資料，可參見Alain Corbin, *Les Filles de noce: Misère sexuelle et prostitution aux 19e et 20e siècles* (Paris, 1978)；有關賣淫業在十九世紀末藝術中的呈現面貌，參見 Hollis Clayson, "*Avant-Garde* and *Pompier* Images of 19th Century French Prostitution: The Matter of Modernism, Modernity and Social Ideology," in *Modernism and Modernity*, pp. 43-64. 梅耶─葛瑞弗在《馬內》（*Édouard Manet*）(Munich: Piper Verlag, 1912) 一書中用了「人肉市場」這個詞（p. 216）。

❹有關一八七四年十二月二十三日的羅素法，見George D. Sussman, *Selling Mothers' Milk: The Wet-Nursing Business in France: 1715-1914* (Urbana: University of Illinois Press, 1982), pp. 128-29, 166-67.

❺有關十九世紀奶媽的角色精彩的探討，重點放在居家奶媽，還包括有關吸食母乳的醫學討論的分析，參閱 Fanny Faÿ-Sallois, *Les Nourrices à Paris au XIXe siècle* (Paris: Payot, 1980).

❻感謝Paul Tucker指出奶媽出現在這幅畫裏的情形。

❼Faÿ-Sallois, *Les Nourrices à Paris aux XIXe siècle*, p. 201.

❽此處所引薪資數據，見 Sussman, *Selling Mothers' Milk: The Wet-Nursing Business in France: 1715-1914*, p.155, 居家奶媽的薪資和一般待遇，見 Faÿ-Sallois, *Les Nourrices à Paris aux XIXe siècle*, pp. 200-39.

❾Sussman, *Selling Mothers' Milk: The Wet-Nursing Business in France: 1715-1914*, pp. 152-54.

❷尤其可參閱一幅刊登於 *Les Nourrices à Paris aux XIXe siècle* (p. 247) 的惡毒漫畫，描述一個奶媽試圖煮沸她的胸部，以便與奶瓶消毒法競爭。另一些有趣的漫畫呈現奶媽哺乳及其過程中發生的事，見同一出處的頁172-73，188，249。

❷莫莉索畫她的女兒茱莉與其奶媽的畫至少還有兩幅，一幅是油畫，*Julie with Her Nurse*, 1880, 現藏於Ny Carlsberg Glyptotek, Copenhagen, 翻印於Adler and Garb, *Berthe Morisot*, Fig. 68；另一幅是水彩畫，*Luncheon in the Country*, 1879, 其中嬰兒和奶媽坐在餐桌前，還有個小男孩，可能是莫莉索的外甥 Marcel Gobillard, 此畫翻印於 Stuckey and Scott, *Berthe Morisot: Impressionist*, p. 77.

❷例如，可參閱*Woman at Her Toilette*, ca. 1879, in the Art Institute of Chicago, 或是 *Young Woman Powdering Her Face*, 1877, Paris, Musée d'Orsay.

❷Charles Stuckey and William Scott, *Berthe Morisot: Impressionist*, National Gallery of Art, Washington, D. C.; Kimbell Art Museum, Fort Worth, Texas; Mount Holyoke College Art Museum, 1987-88.

❷Stuckey and Scott, *Berthe Morisot: Impressionist*, p. 187.

❷例如，可見 Charles Stuckey 的主張，在《奶媽與茱莉》的例子裏，「很難想像有任何畫家在一九五〇年代抽象表現主義來臨之前畫出同樣活潑的畫面。」*Berthe Morisot: Impressionist*, p. 88.

❷被引述於 Stuckey and Scott, *Berthe Morisot: Impressionist*, p. 88.

❷被引述於 Marshall Berman, *All That Is Solid Melts into Air: The Experience of Modernity* (New York: Simon and Schuster, 1982), p. 21.

國家圖書館出版品預行編目資料

女性主義與藝術歷史：擴充論述 / Norma Broude,
　Mary D. Garrard 編；謝鴻均等譯. -- 初版. -- 臺北
市：遠流, 1998 [民 87]
　　面；　公分. -- (藝術館；52,53)
　含索引
　譯自：The Expanding Discourse: Feminism and Art
History
　　ISBN 957-32-3587-0(第 I 冊：平裝). --
ISBN 957-32-3588-9(第 II 冊：平裝)

　　1. 藝術－哲學, 原理－論文, 講詞等　2. 藝術－歐
洲－歷史－近代(1453-)　3. 女性主義

901.2　　　　　　　　　　　　　　　　　　87011973

藝術館

R1002　物體藝術　　　　　　　Willy Rotzler著　吳瑪悧譯 360
R1003　現代主義失敗了嗎?　　Suzi Gablik著　滕立平譯 180
R1004　立體派　　　　　　　　Edward F. Fry編　陳品秀譯 360
R1005　普普藝術　　　　　　　Lucy R. Lippard編　張正仁譯 360
R1006　地景藝術（增訂版）　　Alan Sonfist編　李美蓉譯 450
R1007　新世界的震撼　　　　　Robert Hughes著　張心龍譯 560
R1008　觀念藝術　　　　　　　Gregory Battcock著　連德誠譯 220
R1009　拼貼藝術之歷史　　　　Eddie Wolfram著　傅嘉琿譯 360
R1010　裝飾派藝術　　　　　　Alastair Duncan著　翁德明譯 360
R1011　野獸派　　　　　　　　Marcel Giry著　李松泰譯 460
R1012　前衛藝術的理論　　　　Renato Poggioli著　張心龍譯 220
R1013　藝術與文化　　　　　　Clement Greenberg著　張心龍譯 280
R1014　行動藝術　　　　　　　Jürgen Schilling著　吳瑪悧譯 360
R1015　紀實攝影　　　　　　　Arthur Rothstein著　李文吉譯 200
R1016　現代藝術理論 I　　　　Herschel Chipp著　余珊珊譯 400
R1017　現代藝術理論 II　　　　Herschel Chipp著　余珊珊譯 420
R1018　女性裸體　　　　　　　Lynda Nead著　侯宜人譯 280
R1019　培根訪談錄　　　　　　David Sylvester著　陳品秀譯 250
R1020　女性,藝術與權力　　　Linda Nochlin著　游惠貞譯 250
R1021　印象派　　　　　　　　Phoebe Pool著　羅竹茜譯 360
R1022　後印象派　　　　　　　Bernard Denvir著　張心龍譯 320
R1023　俄國的藝術實驗　　　　Camilla Gray著　曾長生譯 400
R1024　超現實主義與女人　　　Mary Ann Caws等編　羅秀芝譯 350

藝術館

R1025	女性，藝術與社會	Whitney Chadwick著　李美蓉譯 460
R1026	浪漫主義藝術	William Vaughan著　李美蓉譯 380
R1027	前衛的原創性	Rosalind E. Krauss著　連德誠譯 400
R1028	藝術與哲學	Giancarlo Politi 編　路況譯 180
R1029	國際超前衛	Achille Bonito Oliva等著　陳國強等譯 360
R1030	超級藝術	Achille Bonito Oliva著　毛建雄譯 250
R1031	商業藝術・藝術商業	Loredana Parmesani著　黃麗絹譯 250
R1032	身體的意象	Marc Le Bot著　湯皇珍譯 250
R1033	後普普藝術	Paul Taylor編　徐洵蔚等譯 180
R1034	前衛藝術的轉型	Diana Crane著　張心龍譯 250
R1035	藝聞錄：六、七0年代藝術對話	Jeanne Siegel著　林淑琴譯 280
R1036	藝聞錄：八0年代早期藝術對話	Jeanne Siegel編　王元貞譯 380
R1037	藝術解讀	Jean-Luc Chalumeau著　王玉齡等譯 360
R1038	造型藝術在後資本主義裡的功能	Martin Damus著　吳瑪悧譯 360
R1039	藝術與生活的模糊分際	Jeffy Kelley編　徐梓寧譯 350
R1040	化名奧林匹亞	Eunice Lipton著　陳品秀譯 180
R1041	巴洛克與洛可可	Germain Bazin著　王俊雄等譯 380
R1042	羅斯科傳	James E. B. Breslin著　冷步梅等譯 580
R1043	「新」的傳統	Harold Rosenberg著　陳香君譯 280
R1044	造型藝術的意義	Erwin Panofsky著　李元春譯 450
R1045	穿越花朵	Judy Chicago著　陳宓娟譯 250
R1046	文明化的儀式：公共美術館之內	Carol Duncan著　王雅各譯 300

藝術館 R1024

Surrealism and Women

超現實主義與女人

Caws,Kuenzli,Raaberg編
林明澤、羅秀芝譯

超現實主義與女性關係密切,但在其正式展覽或學術研究裡,卻往往又排除女性。女性在超現實主義中,究竟以何種方式扮演什麼樣的角色?本書從性別角度探討超現實主義作品,清楚呈現女性在男性主導的藝術世界中,普遍被物化、客體化、邊緣化的困境。藉著嚴肅探討當時女性作家及藝術家的作品,本書不僅凸顯女性創作的主體性,也重塑女性在藝術史中的地位。

藝術館　R1020

女性,藝術與權力

Linda　Nochlin著　　游惠貞譯

受到七○年代女性運動的影響，身為藝術史學者的
琳達·諾克林反思到為何沒有偉大的女性藝術家，
而開始一連串環繞著性別、藝術與權力的思考。
這本文集透過十八世紀末到二十世紀的視覺圖象，
揭露將特定類別作品中心化的結構與運作方式，以
及背後隱藏的意識形態，提出了異於男性權威的觀
點，而肯定女性藝術家的成就。本書乃是性別與藝
術研究的開路先鋒，堪稱女性藝術批評的經典名
著。

藝術館 R1025

女性，藝術與社會

Whintey Chadwick著

李美蓉譯

抱著重新書寫女性藝術史的野心，本書集合二十多年來多位女性藝術史家的研究，呈現從中世紀至今女性作爲一個藝術家的社會處境，用以回答爲什麼歷史上沒有偉大的女性藝術家，並從作品的論述方式與局限，質疑藝術史如何被撰寫。這本書不僅讓人看到性別、文化與創作複雜的交錯關係，更珍貴的是，它豐富地呈現出從古至今的社會條件及論述改變時，女性藝術作品發生的變化。

藝術館 R1040

化名奧林匹亞

Alias Olympia

Eunice Lipton 著

陳品秀譯

馬內的名作《奧林匹亞》中,那裸露而毫不羞澀
地直視觀衆的模特兒是誰?她爲什麼出現在多位
同代畫家作品中?又以什麼樣的角色、身分出現
?本書作者爲一藝術史家,她尋訪模特兒之謎的
過程,充滿高潮迭起的懸疑情節,並同時揭露了
在性別化、階級化的社會中,一個女同性戀畫家
被蔑視的淒然一生。而作者對探索對象的認同,
使得這個藝術史研究亦纏繞著作者與母親的關係
,令本書讀來彷若三個女人的故事。這種交織主
客的寫作方式,對整個學術正統的叛變,無疑是
作者更大的冒險之旅。

穿越花朵

Judy Chicago 著
陳宓娟譯

本書是女性藝術家也是女性藝術課程創始者茱蒂·
芝加哥的傳記,描寫從出生到進入專業領域,她的
性別歧視體驗,試圖去改變的奮鬥過程,以及如何
在創作中結合這些思考與反省。她不僅與讀者分享
私密經驗,也引導我們意識覺醒。如果今天女性藝
術家可以不需要在做女人與做藝術家之間做選擇,
這本書等於清楚勾勒出這條路是怎麼顛簸走過來
的。

藝術館 R1018

女性裸體

The Female Nude

藝術，淫猥與性

Lynda Nead著　侯宜人譯

女性裸體不論在西方正統美術或流行大眾文化中，
都是表現的重要題材。女體如何被再現？藝術／色
情的高低對立如何被製造？從本書我們可以看到：
女性裸體如何被父權論述塑造爲去性慾的審美觀
想，而當代女性主義藝術家又如何解構這個根深柢
固的傳統，並重新作自主性的詮釋。